NiceChord 好和弦

Wiwi 寫給想做音樂的你，
厲害的人都在用！
超過 80 個寫歌、編曲創作原理

鋼琴家、作曲家、YouTuber

官大為（Wiwi）著

YouTube 創作者好評推薦

SLSMusic、Lilyflute 長笛姐姐、JR Lee Radio、itsAmanda!、Ru's Piano Ru 味春捲、三個字 SunGuts、Boy、志祺七七、阿滴、啾啾鞋、壹加壹、葉宇峻彈吉他、檸檬卷 Janet

我好希望當初學音樂能有它在！這本實體化的《NiceChord 好和弦》內容有趣、難易適中，在台灣封閉、混亂又偏食的音樂教育之下，Wiwi 打破框架以淺顯易懂的方式帶你一覽從古典到當代、樂理到編曲、理論到實作的全面知識，無論是初學還是進修的音樂人都一定能有所收穫。—— **SLSMusic**

Wiwi 學長都教那些學校老師沒教、卻超級好懂、帶你直通正確解答的概念與方法。我從來沒在音樂系課堂上聽過如此新穎的系統，結合時事與專業的知識型 YouTuber 非他莫屬。—— **Lilyflute 長笛姐姐**

跟好和弦合作拍攝影片是最令我大開「耳」界的一次經驗。從前端的演奏、現場的即興、到幕後的製作都令人「耳」不暇幾，簡直就是音樂界的魔術師！—— **JR Lee Radio**

本書介紹了學習古典音樂必備的樂理知識，以及即興彈奏流行音樂的小技巧，其中有很多是我在美國讀書時學習到，在臺灣卻鮮少有機會接觸的內容。好和弦用清晰易懂的方式來講解專業理論，即便是沒有古典音樂基礎的讀者，在讀完本書後都能一窺音樂世界的奧妙。—— **itsAmanda!**

專為想創作音樂卻又不知如何著手的你，量身打造的一本書！本書集結了 Wiwi 老師的樂理知識、創作技巧及經驗，並用淺顯易懂的方式讓者們輕鬆學習與吸收。—— **Ru's Piano Ru 味春捲**

這是本連我這樣的門外漢，都能看懂的神奇樂理書，就像是學英文時，讓你從背景故事去理解英文，從而記起英文那樣，大為用像說故事的方式，帶你從淺到深的理解音樂。—— **三個字 SunGuts**

無論是在音樂知識方面，還是時事與遊戲的話題，Wiwi 學長不只是在教學，更是用趣味十足且簡單明瞭的方式在與大家分享製作音樂的知識，成為了我們這些想自學編曲人們最棒的老師。——Boy

我以前曾經在頻道上提過，第一個讓我按下訂閱的，就是好和弦的頻道，簡單易懂的樂理知識，搭配偶爾竄出來的笑點，讓當時的我真的很想知道，在這頻道背後的人到底是誰？而後來有幸成為一次 YouTube 課程的導師，才見到了本人，真的超級開心！這本集結了好和弦頻道上各種做音樂的小技巧，是熱愛音樂的你絕不能錯過的好書！總是錯過和弦大大大大大大大包裝也沒關係，現在就用實際行動支持好和弦吧！——志祺七七 X 圖文不符

從沒想過我能看得懂樂理！一直以來我就是好和弦頻道的忠實觀眾，他擅長以有趣的主題、大家有共鳴的案例，以及讓人驚嘆的實際操作，來讓人輕鬆地搞懂樂理。雖然本身並不是從事音樂相關行業，但學得新知的快感還是讓我願意大力推薦這本書！——啾啾鞋

「好和弦」終於出書啦！Wiwi 一直都是行動派的人，從開始做樂理教學頻道到現在，已經堅持了六年，每週維持更新，讓樂理不再是少數人才懂的艱澀理論，而是人人都可以理解的有趣知識～看到這些心血被轉化為文字，用另一種形式讓更多人看到，真的非常開心！身為老婆的我也是與有榮焉呀！（咦～會太閃嗎？）大家還不趕快看起來！——檸檬卷 Janet

自序

今天這本「好和弦書」的出版，其實是在三十年前就開始醞釀的。

我五歲的時候，我媽在家附近的菜市場買了一台小電子琴（沒錯，在 1990 年的時候，樂器商真的會到傳統市場擺攤！而且我還記得那台琴是 Casio 的 CT-370 自動伴奏琴），買電子琴其實是因為我媽自己想要學，不是買給我的，不過既然家裡都有了新玩具，身為一個五歲小孩怎麼可以不玩爆？

於是我就開始看起隨琴附贈的 VHS 教學錄影帶。關於那台琴，我印象最深刻的就是它的「簡易和弦輸入系統」：

● 你只要在左手按 C 一個鍵，它就會自動幫你配上 C 和弦；
● 在左手一起按 C-D 這兩個鍵，它就會自動幫你配上 Cm 和弦；
● 在左手按 C-D-E 三個鍵一起的話，就會自動配上 C7 和弦；
● 在左手 C-D-E-F 四個鍵一起按的話，就會自動配上 Cm7 和弦；

我就是在那個時候第一次接觸到「和弦代號」的，只要看著教學錄影帶上面的時間點，照著它顯示的和弦代號，按下相對應的鍵，就可以彈一些簡單的歌了！

很快地我就成為了我們家裡最會彈鋼琴的人，不久後，我就被送去跟真正的人類鋼琴老師學鋼琴，之後又不小心考進了音樂班、音樂系、碩士班⋯⋯直到在我快要成為 35 歲大叔的時候，出了這一本名叫「好和弦」的書。

在我漫長的學音樂路程上，我遇到最大的困擾，就是整個台灣的音樂班、音樂系教育，都太偏重於傳統古典音樂了。從小到大我們演奏、練習的，都是早已不在人世間的作曲家的作品；在學校讀的「樂理」，其實只是十七、十八世紀歐洲作曲家的美學觀；更別說在術科聯考的時候，你還必須要背誦所有有名古典音樂家的作品名稱和年代順序，寫和聲題目的時候還要遵守早已過時的和弦連結規則⋯⋯

不要誤會我，我是很喜歡古典音樂的，但是我覺得那只是音樂世界當中的一小塊而已，還有好多好多音樂上重要的事情，是以前的我很想要學，但是卻找不到答案的。為什麼學校以前都不教我們爵士音樂、搖滾音樂、

非功能和聲、調式音樂、即興演奏、MIDI、編曲軟體、合成器、錄音、混音⋯⋯等等的也很重要的事情呢？

「好和弦」YouTube 頻道，就是為了像是以前的我這樣子的人而做的。我嘗試把那些學校不教的、找不到人問的、你也很難自己摸索出來的進階現代樂理，還有各種複雜的音樂製作知識，用淺顯易懂的語言解釋給你聽，讓你很容易就能抓到重點，不用像我一樣花很多時間摸索。

六年前一開始做好和弦頻道的時候，其實我不覺得這個頻道會有很多人想看，畢竟「音樂理論」的內容已經夠小眾了，而且我做的常常還是很宅、很艱澀的進階樂理，都是那種需要花腦力才能看得下去的影片。我還記得頻道做到 20 集的時候，YouTube 上面大約有 8,000 個訂閱者，我就已經覺得超多，大概已經很難再增長上去了吧。

快轉到 2020 年，好和弦頻道居然已經有將近 300 集的影片，41 萬個訂閱者，累積超過 3,300 萬次觀看，而且我還可以把這個頻道的精華變成一本實體書？這是六年前的我完全想不到的，好和弦可以活到現在，真的要感謝每一個曾經看過我影片的人，當然也要感謝買下手中這本書的你。

這一本「好和弦書」不是樂理課本，更不是要嘗試取代你目前手上的樂理教材，我希望你可以以類似讀短篇小故事的方式來看它。雖然本書文章在編排上，的確有考量知識點出現的先後順序，但我覺得就算你不要照順序看它，也是完全沒問題的。

這 80 篇文章，絕大部分都是從好和弦這六年來的影片內容改寫而成，我有非常盡力地把原本是由影片及聲音呈現的內容，用最容易理解的寫法移植到紙本書上，但如果你在閱讀本書時，覺得不能夠體會文章裡講的概念「聽起來」是什麼感覺的話，還是歡迎你隨時到網路上搜尋相關的好和弦影片，搭配本書使用喔！

最後提醒一下，既然你都買了這本書了，就不要只是讀過去而已，如果你會演奏任何樂器，一定要真的把文章裡提到的概念，拿到真的樂器上面去實際操作看看喔！希望我做的影片以及這本書，有讓你變成更厲害一點點的音樂人囉，再次感謝你的支持！

目錄

三 作曲即興的 15 個實戰練習　　195

一

基礎樂理概念一次搞懂

① 一次搞懂所有的現代和弦代號！

「和弦代號」（chord symbol），就是你會在流行或爵士音樂的樂譜上看到的，用字母和數字組成的東西，它厲害的地方，就是只用簡短幾個字，就可以描述幾乎所有常用的和弦。所以不管是作曲家想要告訴演奏者需要彈的和弦，還是學習者想要分析既有音樂的和聲，這一套和弦代號的表示法都非常好用。今天我們就把它學會吧！

什麼是和弦？

在開始講和弦代號之前，我們要先來一段簡短的中英文單字時間。

首先先說一下「和弦」（chord）這個字的定義，到底什麼是和弦啊？其實隨著時代演變，我們對和弦的定義已經越來越寬鬆了，在本書寫作的2020 年，有很多我們現在日常生活中叫做「和弦」的東西，在三百年前是不被認為是和弦的。不過如果要我給初學者們一個簡單的（也稍微比較保守的）定義的話，我會說和弦就是「三個音或以上的、三度堆疊的組合」。

根據以上的（再次強調，「比較保守」的）定義：

● C-E-G 這三個音就是一個和弦；

● 而 C-C#-D 不算是一個和弦，因為它不是三度堆疊；

● 不要忘記超過三個音也可以，所以 C-E-G-B 和 C-E-G-B-D 都可以算是和弦。

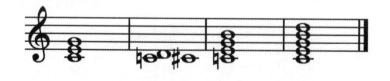

三度三度層層疊

下一個單字是「三和弦」（triad），意思是指「三個音的、三度堆疊的和弦」。

　　既然三個音的和弦叫做「三和弦」的話，那四個音的和弦就叫做「四和弦」嗎？可惜不是，我們把「四個音的、三度堆疊的和弦」叫做「七和弦」。

　　這是因為「七和弦」這個字的英文是「seventh chord」，意思是從最低音算起，三度三度堆疊到「第七度音」的和弦，然後我們翻譯成中文的人就直接把它叫做「七和弦」了，這造成了一個名詞邏輯不一致的情況。

● 三和弦是指「三個音的和弦」，而七和弦是指「堆疊到七度音的和弦」。
● 五個音以上的和弦，命名規則就跟七和弦一樣了。
● 九和弦（ninth chord）指的是五個音的和弦，因為三度堆疊到第五個音就是第九度。
● 基於相同的邏輯，十一和弦（eleventh chord）是六個音的和弦。
● 基於相同的邏輯，十三和弦（thirteenth chord）是七個音的和弦。

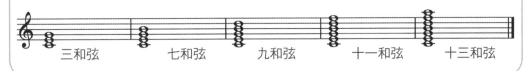

　　我們可以永無止境地一直疊上去嗎？答案是「不行」，如果你三度堆疊一直疊到第十五度的話，就會跟最開始的音重複了，所以我們（在目前大家普遍的說法中）沒有十五和弦，最高的和弦只到十三和弦為止。

和弦的三大家族

　　接下來我要介紹最常使用的三種和弦性質，分別是「大」（major）、「小」（minor）跟「屬」（dominant），當然和弦還有其他的性質，不過這三種性質是最常用的。

如果我們把 C 開頭的，三種性質的七和弦都寫出來，長得會像是下圖這個樣子：
● 如果你要做一個「大七和弦」，你就只要把最低音開頭的大調音階的第一、三、五、七音寫出來就可以了。像這個例子，我們要做 C 開頭的大七和弦，你就把 C 大調音階的第一、三、五、七音寫出來，那就是 C-E-G-B。
● 得到一個大七和弦之後，你只要把它的第三和第七音降半音，就可以得到「小七和弦」。

● 如果只是把第七音降半音，而三度音維持正常大調音階的音的話，
　 我們就叫做「屬七和弦」。

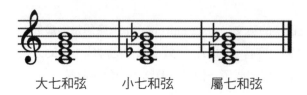

大七和弦　　　小七和弦　　　屬七和弦

再整理一次：

● 大調音階的第一、三、五、七音會形成「大七和弦」，
● 第三和第七度音都低半音的話叫做「小七和弦」，
● 只有七度音低半音的話，就叫做「屬七和弦」。

如果你要把以上這三種和弦，全部升級到十三和弦的話，就只要在上
面再加上大調音階的第九音、第十一音和第十三音就可以了。注意，
不論是哪一個性質的和弦，上面加上的第九音、第十一音和第十三音
都是取自大調音階。

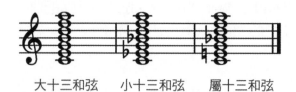

大十三和弦　　　小十三和弦　　　屬十三和弦

和弦代號

　　然後我們就可以來說和弦代號了！和弦代號的邏輯其實超簡單，它就
是先寫出和弦的根音是誰，後面再加一串字尾敘述它是哪一種和弦。

大和弦系列，除了三個音的大三和弦是不加任何字尾之外，大七和弦以上，一律要加
上「maj」字尾，表示「major」，你也可以用「Δ」符號來代替「maj」文字。

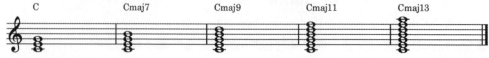

C　　　　　　　Cmaj7　　　　　Cmaj9　　　　　Cmaj11　　　　　Cmaj13

小和弦全系列都要加上「小寫 m」字尾，除了小三和弦不用加數字之外，七和弦以上都要加上數字。你可以用「—」符號來代替「小寫 m」文字。

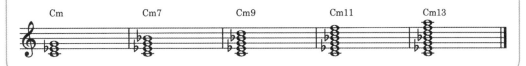

屬和弦沒有三和弦，是從七和弦起跳，全系列都只要加上數字就好。

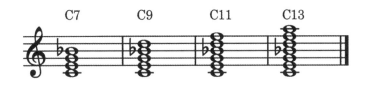

來點變化

到此為止，我們已經學會了大部分常用的和弦代號了，接下來我要說四種和弦的變化寫法，它們分別是 add、sus、omit 和「括號」。

「add」的意思就是「增加一個音」。譬如你可以在 C 後面寫 add2，意思就是正常的 C 和弦再外加一個大調音階的第二個音；那 add6 就是再外加大調音階的第六個音，依此類推。

下一個變化型是「sus」，sus 是「suspended」的縮寫，意思是「不要三度音，換成四或二度音」。譬如 C 和弦原本是 C-E-G，那 Csus 的意思就是不要中間那個 E，把它改成 F，變成 C-F-G。

sus 的預設值是把三度音換成四度音，所以如果你是要 C-F-G 這個組合的話，和弦代號寫 Csus 或是 Csus4 都可以。但如果你是要把三度音換成二度音，也就是想要 C-D-G 的組合，就一定要在 sus 之後標上數字 2，變成 Csus2。

再下一個是「omit」，omit 就是省略的意思。例如我有一個 C 的大九和弦，C-E-G-B-D，但是我不想要中間那個 E，我就可以直接寫 Cmaj9(omit3)。

最後一個是「括號」，括號就是一個「你想要幹嘛都可以」的空間，上述的 add、sus、omit 這些字都可以被寫在括號裡面。例如 Cadd2 也可以寫成 C(add2)、Csus4 也可以寫成 C(sus4)之類的。

如果你要特別指定和弦裡的某個音要低半音、高半音，也都可以寫在括號裡。例如我有一個 C-E-G-B-D 的 Cmaj9 和弦，但我想要中間的 G 高半音，我就可以直接寫成 Cmaj9(#5)。其他的例子就依此類推了。

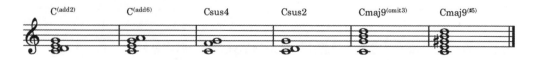

這就是四種變化基本和弦的方式：add、sus、omit 和括號。

轉位

當和弦有轉位（inversion），也就是「不是原本的根音當最低音」的時候，你要在和弦代號的後面畫一條斜線，然後在右邊寫上最低音的音名。像是以下例子的第二小節，它是 C 和弦，但是轉位成 E 變成低音，我就寫成 C/E。

C/E 可以唸成「C on E」、「C over E」或是「C slash E」都可以。

你也可以在斜線後面寫「和弦以外的音」，像是以下例子最右邊我寫了 C/F，雖然 C 和弦裡面並沒有 F 這個音但我還是可以這樣子寫，這時候的意思就是指 C 和弦的下面，再外加一個 F 音。

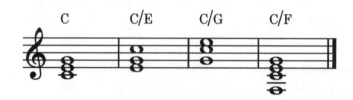

其他和弦性質

除了最常用的大、小、屬之外，和弦還有其他的性質，它們的建構方式及和弦代號簡述如下：

● 減和弦（diminished chord）：全部由小三度堆疊而成的和弦，有三和弦跟七和弦的版本，和弦代號分別為「dim」和「dim7」，你也可以用「o」符號代替 dim 文字。

● 半減七和弦（half-diminished seventh chord）：含有小三度、減五度和小七度的和弦，和弦代號為「m7♭5」或是符號「ø」。

● 增和弦（augmented chord）：含有大三度和增五度的和弦，只有三和弦版本（＊註），和弦代號為「aug」或符號「+」。

● 小大和弦（minor-major chord）：含有小三度、完全五度和大七度的和弦，可以有七、九、十一、十三和弦版本，和弦代號分別為「m(maj7)、m9(maj7)、m11(maj7)、m13(maj7)」。

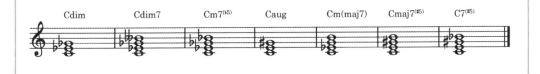

＊註：大家對增七和弦的定義沒有共識，有人覺得 Caug7 應該是 C-E-G#-B，也有人覺得應該是 C-E-G#-B♭，所以為了避免誤解，我建議你不要使用 aug7 這個和弦代號。如果你想要表達 C-E-G#-B 的話，你可以寫 Cmaj7(#5)；那如果是要表達 C-E-G#-B♭ 的話，就寫 C7(#5)就可以了。

你的功課

　　一口氣學了這麼多和弦代號頭腦應該很累吧？但是這些和弦代號真的很重要也很常用喔，我推薦你複習這一篇文章，或是好和弦 YouTube 頻道上的教學影片至少二十次以上，直到你可以很直覺地使用他們為止。

　　來測試一下你有沒有學會吧！你能夠在鋼琴上彈出以下的和弦嗎？

● Cmaj9

● F(add4)

● B♭9(sus4)

● G♯m11

● Dm9(maj7)

● Edim

● A♭+

　　試試看寫出以下這些和弦的和弦代號：

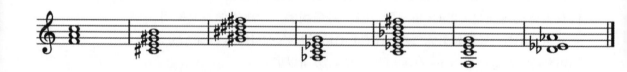

② 一次搞懂音程名稱！

你有沒有聽過其他音樂人說過像是「大三度、小六度、完全四度」之類的名詞呢？這些名詞都是所謂的「音程」（interval）名稱，雖然它們很重要，但是我覺得不只是初學者，就連很多甚至是學音樂很久的人，對這些音程名詞都還是似懂非懂的，這一篇文章就是要永久解決你對它們的疑問。

知道音程名稱可以幹嘛？

首先是最重要的事情，為什麼音程名稱很重要？知道它們對我的人生有什麼意義？

這樣子說好了，音程名稱就是音樂中的「**距離單位**」，它是我們用來敘述兩個音的音高有多遠的基本名詞，沒有它們的話，音樂人之間就會很難溝通兩個音到底有多遠。所以學會它們的重要性，就差不多跟你要學會「公分、公尺」這些長度單位一樣重要，不然你在日常對話當中，就會很難跟別人溝通物品的長度。

例如有人問你身高有多高，你當然可以跟他說，你跟「哆拉A夢頭上頂著五顆棒球之後」一樣高。當然，當你這樣回答完之後，對方應該也不想繼續跟你聊下去了。所以我還是建議你講大家聽得懂的長度單位「166.8公分」就好。（註：哆啦A夢的身高是129.3公分，一顆棒球的直徑大約為7.5公分。）

這就是為什麼你一定要知道音程名稱的原因。這樣你要用文字說明兩個音到底有多遠的時候，大家才可以聽得懂。

度

回到音程的話題。關於音程，你首先要了解的觀念是「度」。

「度」這個字是在敘述兩個音之間涵蓋的「**音級數量**」。用白話的解釋就是：從一個音的名字唸到另一個音的名字，總共唸過幾個字，它們的距離就是幾度。

譬如你想要知道 C 到 E 的距離是幾度，你就唸「C、D、E」（或是「Do、Re、Mi」當然也可以），總共有三個字，所以 C 到 E 就是三度。

那 G 往上數到 F 是幾度呢？「G、A、B、C、D、E、F」，一共七個字，所以就是七度。

根據這個定義，一個音跟自己的音程就是一度，以 C 跟自己的音程舉例的話，因為從 C 到 C 只會經過一個字，就是 C 自己，所以它就是一度。

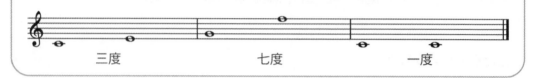

三度　　　　　　　　　　七度　　　　　　　　　　一度

升降記號怎麼辦？

接下來的問題就來了，如果 C 到 D 是二度（請說「二度」而非「兩度」），C 到 E 是三度，那 C 到 E♭ 是幾度？有些人可能會直覺地說這樣應該是 2.5 度，可惜邏輯不是這樣的。

因為 E♭ 也是一種 E，（因為它只是 E 然後降低半音嘛），所以你從 C 唸到 E♭ 的時候還是會唸到「C、D、E」三個字母，所以 C 跟 E♭ 還是要叫做三度，因為你唸過了三個字母。

事實上，不管 C 和 E 要怎麼升降，也不管它們升降之後會彈在鋼琴上的哪一個鍵，只要音名的字母部分是叫做 C 和 E，我們一律就說它們的距離是三度。

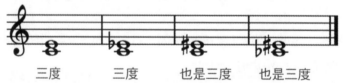

三度　　　三度　　　也是三度　　也是三度

所以如果你把剛剛的 C 跟 E♭，寫成 C 跟 D# 的話？因為 D# 就是一種 D 了，從 C 唸到 D# 只會經過兩個字，所以 C 到 D# 的音程就稱為二度。其實一模一樣的音還有可能寫成 B# 和 E♭，這樣子的話從 B# 唸到 E♭ 經過的字母就有「B、C、D、E」這四個，於是它們就要叫做四度了。

這是我們的第一個重點：要判斷兩個音的音程度數，其實跟它們的聲音或是鍵盤位置一點關係都沒有，重點是這兩個音的音名涵蓋了「幾個字

母」。在鋼琴鍵盤上相同的兩個音，可以因為寫法的不同，而有不同的度數，這一點是很多人沒有搞懂的。

音程形容詞

那你可能會說，啊這樣不是會有很多種不同的組合都叫做三度，我們要怎麼區分它們？答案是在度數前面加一個「形容詞」。接下來我要教你如何把這些形容詞記起來，並且永遠不要再搞混。

首先，請你先在腦中想像１２３４５６７８這八個數字，其中的１４５８這四個數字感情比較好，所以它們就一起聚集到畫面的上方；剩下的２３６７不想被孤立，所以它們也聚在一起跑到畫面下方。為了讓你真的背起來，我們一起來默唸三次：

「１４５８，２３６７。」

然後１４５８這四個數字，幫自己的團體取了一個名字叫做「完全」；２３６７聽到了１４５８有自己的團名也想說不能輸給它們，所以也取了一個團名叫做「大」。好的，你現在再唸三次喔：

「１４５８是完全、２３６７是大。」

接下來是更大的重點，所以我們一起把以下這句話唸兩遍：

「在大調音階裡，每一個音與（那個大調的）第一個音的距離，都叫做「完全」或「大」音程。」

拿Ｃ大調來當例子的話，Ｃ大調裡的每一個音：ＣＤＥＦＧＡＢＣ，跟第一個音Ｃ的音程，全部都叫做「完全」或「大」音程。

還記得你剛才唸三遍的東西嗎？「1458 是完全、2367 是大。」所以這八個音程就分別叫做，Ｃ跟Ｃ自己是完全一度、Ｃ-Ｄ是大二度、Ｃ-Ｅ是大三度、Ｃ-Ｆ是完全四度、Ｃ-Ｇ是完全五度、Ｃ-Ａ是大六度、Ｃ-Ｂ是大七度、Ｃ跟高音Ｃ是完全八度。

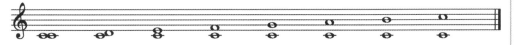

完全一度　　大二度　　大三度　　完全四度　　完全五度　　大六度　　大七度　　完全八度

以上的規則在所有的大調都是一樣的。例如你看 E 大調的音階，E 跟 E 自己是完全一度，E-F♯ 是大二度、E-G♯ 是大三度，其他你可以依此類推。

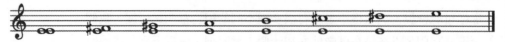

完全一度　　大二度　　大三度　　完全四度　　完全五度　　大六度　　大七度　　完全八度

不正常的音程

你可以把以上這些「完全」跟「大」音程，當作「正常」的音程。如果你遇到的音程組合，不是「大調音階的某個音和第一個音的關係」的話，你就只要考慮它是比正常的音程寬、還是比較窄就可以了，我們還有一些別的名詞來敘述比較寬和比較窄的音程。

先看 2 3 6 7 這一邊：

● 比「大」還要窄一個半音的音程叫做「小」音程；

● 比「小」還要窄的叫做「減」音程；

● 比「大」還要寬的叫做「增」音程。

再看 1 4 5 8 這邊：

● 比「完全」還要寬的就叫做「增」音程；

● 比「完全」還窄的就直接叫做「減」音程。

注意「大」和「小」這兩個形容詞，只有 2、3、6、7 度可以用；而「完全」這個詞，只有 1、4、5、8 度可以用；「增」和「減」則是所有度數都可以用。

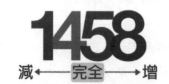

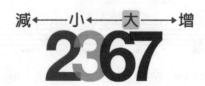

你的功課

　　「音程」和「和弦代號」大概就是初學樂理的人最需要知道的兩個名詞系統，音程名稱用來敘述兩個音的距離，和弦代號用來敘述三個以上的結構，我推薦你複習這一篇文章，或是好和弦 YouTube 頻道上的教學影片至少二十次以上，直到你可以很直覺地使用他們為止，這對於以後你的音樂學習之路會很有幫助喔！

八分鐘以內，一次搞懂音程名稱！

試試看寫出以下音程的名稱：

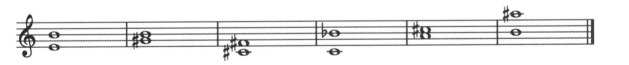

試試看在下面的譜例，每一個音的上方添加一個音，讓它們形成指定的音程：

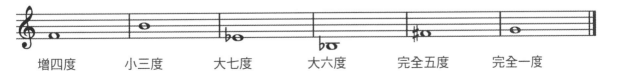

增四度　　　小三度　　　大七度　　　大六度　　　完全五度　　　完全一度

3 和弦有什麼功能？

所以和弦有什麼功能？你可能會說，和弦當然是拿來聽的，不然可以拿來吃嗎？不過當然我在這邊說的和弦功能不是這個意思。

如果你把 C 大調的音階列出來，並且把每一個音上面都做一個三和弦的話，你就會得到這七個和弦。這七個和弦是不用外加臨時升降記號，就會自然發生在 C 大調裡面的和弦，我們今天要討論的事情就是，這七個和弦在 C 大調的曲子裡，扮演的是什麼角色。

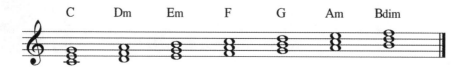

看以下〈小星星〉的片段，這個例子是 C 大調的，它的第一個和弦和最後一個和弦都是 C 和弦。感受看看 C 和弦在 C 大調的曲子裡，扮演的是什麼角色，會造成什麼感覺。

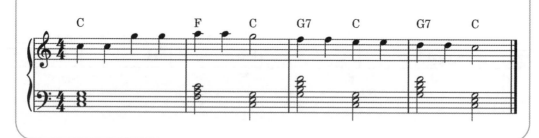

我們把一個調的第一個音上面做的和弦，叫做「主」和弦，像是 C 大調的主和弦就是 C 和弦。大部分的人可能會說，主和弦有一種「開始」的感覺、「結束」的感覺、「穩定」的感覺、「好了」、「完成了」的感覺。

然後為了要讓你比較好想像，所以我們要給它一個譬喻。因為你每天的生活，通常都是從你家裡開始、最後在家裡結束，然後家裡會有一個穩定的感覺，回家的時候就覺得已經「完成了」。所以我們暫時把主和弦叫做「家」。

家裡雖然很好很穩定，但是如果你跟我一樣，都一直待在家裡的話，你就會變得很宅。彈彈看下面這個重頭到尾都在 C 和弦的譜例，感受一下它有多無聊。

為了避免出現很宅的狀況，我們必須要有一個比較不穩定的和弦，來跟主和弦形成對比，那個和弦就是第五個音的和弦。

我們把第五個音的和弦叫做「屬*」和弦，屬和弦的感覺基本上就是跟主和弦相反，它不是開始也不是結束，所以就是「一半」的感覺，它有點「不穩定」，聽起來像是還沒結束、「還沒完」。所以跟家相反的地方是哪裡呢？我們先叫它「外面」好了，因為你不在家，就是在家的外面嘛。

*註：「屬」（dominant）這個字，在音樂裡至少有兩種意思，一種是「第五」，另一種是指特定的「和弦結構」。（參閱「和弦代號」篇）

試試看，像是以下的譜例，從 C 和弦彈到 G 和弦再回來，注意當你停在 G 和弦的時候，會有一種進行到一半，還沒結束的感覺。這種感覺會讓你很想要趕快回到 C 和弦，因為 C 和弦比較穩定。

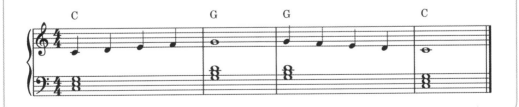

我們在和聲學中,把這個「從不穩定狀態接到穩定狀態」的過程,叫做「解決」。

　　早在三百多年前的巴洛克音樂開始,作曲家在用第五個和弦的時候,為了要讓它更有「還沒結束的感覺」,常常都會再外加一個音,讓它變成屬七和弦,也就是把這裡的 G 變成 G7。

　　當你把 G 和弦變成 G7 的時候,多出來的這個 F,會跟原本的 B 形成一個很不協和的組合,我們把這個組合叫做「三全音」,因為這兩個音的距離剛好就是三個全音。

三全音因為太不舒服了,所以它會非常想要解決到穩定的狀態。

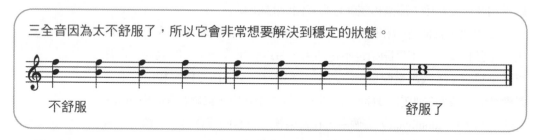

作曲家就是運用這個原理,用 G7 來讓屬和弦更加不舒服,所以 G7 後來接到 C 和弦之後,會有一個「終於解脫了」的感覺。

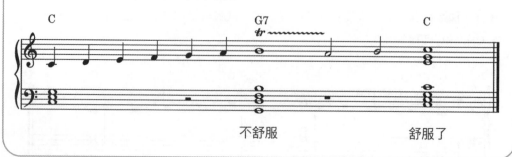

你可以說「穩定」的主和弦，和「不穩定」的屬和弦，就是調性音樂最重要的兩件事情，從三百多年前一直到現在都是這樣。

不過只有兩種和弦的話，久了還是會無聊，所以我們有第三種和弦，在第四個音的位置，也就是 C 大調裡的 F 和弦，第四個音的和弦有一個「中介」性質的功能，它有一個從主和弦「跨出一步」的感覺，然後我們也常常用它來「接到屬和弦」。因為它有一種「中介」的感覺，所以我們要把它比喻成什麼呢？我們叫它「橋」好了，因為橋有中間的感覺。

所以這就是三種最基本的和聲功能：

● 你有很像家、很穩定的主和弦。

● 你有不穩定，未完成的屬和弦。

● 你還有中介性質的下屬和弦。

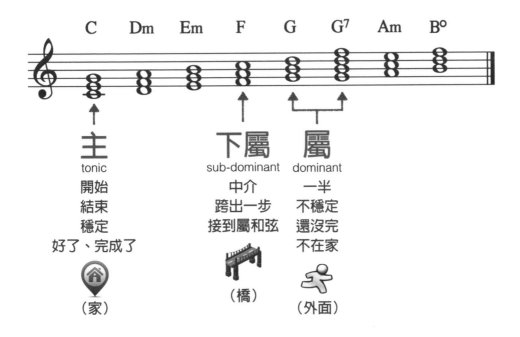

這三種和弦的關係有一點像是一個資源回收圖，你從家出發，上橋，然後來到外面，到外面的時候就緊張了，所以就再回到家來解決緊張感。當然，你上橋之後也可以反悔，直接回家；你也可以瞬間移動到外面。

下圖是這三種功能的基本連接路線，這張圖的重點是，唯一一條比較少走的路線是「外面到橋」，那是因為外面太緊張了，如果你不解決到家的話，會有點不滿足，所以至少在十八世紀的古典音樂你幾乎找不到 G7 接往 F 的例子。而在流行或爵士音樂這個規則比較沒有那麼嚴格，但如果有「外面接到橋」的例子，那個「外面的和弦」也很少是屬七和弦，或是根本就不是用功能和聲的方式思考的，不過這已經超過本篇討論的範圍了。

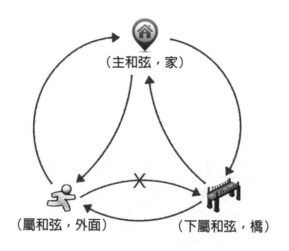

（主和弦，家）

（屬和弦，外面）　　（下屬和弦，橋）

彈彈看這個 C-F-G7-C 的和弦進行，聽聽看有沒有從家裡、上橋、緊張和解決的感覺。其實這個感覺有一點像是中文說的「起承轉合」對不對？

C　　　　F　　　　G7　　　　C

4 和弦「還有」什麼功能？

在上一篇文章我們說了調性音樂中最重要的三種和聲功能，

● 我們有聽起來很像「家」、很穩定的主和弦。

● 還有不穩定，聽起來像是還沒完成的屬和弦，我們把它比喻成「外面」。

● 然後有中介性質的下屬和弦，我們把它比喻成「橋」。

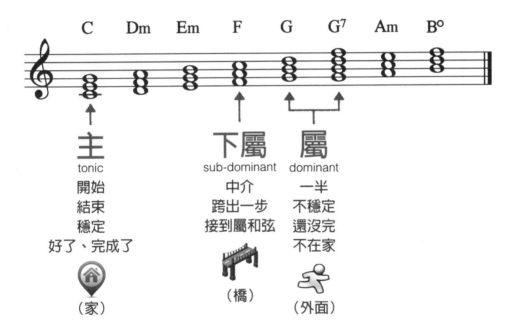

　　我們在上一篇文章也舉例了一個很基本的和弦進行，C-F-G7-C，它就是一個「從家裡出發、上橋、到外面很緊張、然後解決的感覺」。

　　目前我們還有四個和弦沒有被定義，它們有什麼功能呢？其實這個問題有好幾種解釋法，不過我最喜歡的一種說法是由德國人 Hugo Riemann 提出的，他覺得與其給每一個和弦一個功能，不如把所有的和弦都歸類成我們已經知道的這三種功能，這樣我們寫和弦進行的時候，就會變得超級簡單。

所以接下來我們就只要看看剩下來的這四個和弦，是比較像「家」、比較像「橋」、還是比較像「外面」就可以了。

首先我們先從第七個和弦、Bdim 開始，B-D-F 這個和弦比較像是 C 大調的家、橋、還是外面呢？如果你有讀上一篇文章的話，你應該會發現 B-D-F 這個和弦也含有 B-F 這個很不舒服的三全音組合，所以它應該也會很想要解決到 C 和弦，那就是跟 G7 一樣，有屬和弦、或者是「外面」的功能了，所以現在我們就有兩種「外面」功能的和弦了，分別是第五個音的和弦、和第七個音的和弦。

然後我們看第二個音的 Dm 和弦，D-F-A 在 C 大調裡面會是什麼角色？首先你可以確定它不是「外面」，因為它並沒有很緊張、沒有必須一定要解決的感覺。但是它也不像 C 大調的家，因為它的音跟 C 和弦完全都沒有重疊。所以二號和弦就只好是「橋」了。

說到這邊為止，我們要先回到一開始的這個「家→橋→外面→家」的和弦進行，現在我們知道除了 G7 以外，Bdim 也有「外面」的功能，所以我可以把它填入「外面」功能的候選人名單。

然後 Dm 和弦也有「橋」的功能，我也把它填入「橋」和弦的候選人名單。現在我們有了兩種「橋」和兩種「外面」，整個從「家」出發再回到「家」的路線，就變成有四種可能了。

和弦連接表

（家）	（橋）	（外面）	（家）
C	F Dm	G or G7 Bdim	C

我可以走 C-F-G7-C，可以走 C-F-Bdim-C，或是 C-Dm-G7-C，還可以走 C-Dm-Bdim-C。四種走法都有相同的功能，但是有些微不同的感覺。

繼續是三號和六號和弦，這兩個和弦的功能比較不明顯，一般的說法是它們有「家」的功能，但又不能算是真正的「家」，因為 C 大調的曲子還是要到 C 和弦才會有真正結束的感覺。所以我要把它們比喻成「暫時的

家」，像是「朋友的家」或是「汽車旅館」之類的，你可以把它當作你家的延伸、或是暫時休息的場所，但不能是長遠居住的家。

我們來把 Em 和 Am 填到這張表裡面，Em 和 Am 不能取代 C 和弦，但可以接在 C 和弦之後當作「家」的延伸，所以我把「C 接 Em」和「C 接 Am」填到第一格裡。它們也可以當作暫時解決的對象，所以我也把它們兩個填到最右邊這一格，但要注意它們還是不能當作最終的結尾，所以我在右邊畫一個箭頭，表示這個還要繼續接下去才行。

Em 和 Am 在當作「家」的延伸的時候也可以互相連接，譬如我可以 C 接 Em 再接 Am，我也可以先接 Am 再接 Em。剛剛說的兩種「橋」也可以互相連接，所以我再填入「F 接 Dm」和「Dm 接 F」。其實兩種外面也可以互相連接，但我覺得使用頻率比較低，所以我就不寫進來了。

(家)	(橋)	(外面)	(家)
C	F	G or G7	C
C → Em	Dm	Bdim	Em →
C → Am	F → Dm		Am →
C → Em → Am	Dm → F		
C → Am → Em			

你現在看上圖這個表，家的可能性現在有 5 種，「橋」有 4 種，「外面」有兩種，再回「家」有 3 種，所以光是從「家」出發再回到「家」的路線，就有 5×4×2×3 一共 120 種可能了。你在這 120 條路線中隨便選一條，聽起來都會是非常順暢的和聲，我們隨便來試試看其中一條好了。

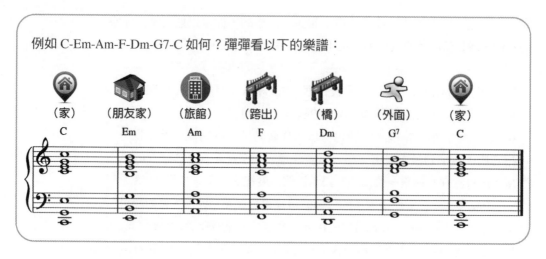

例如 C-Em-Am-F-Dm-G7-C 如何？彈彈看以下的樂譜：

（家）　（朋友家）　（旅館）　（跨出）　（橋）　（外面）　（家）
C　　　Em　　　Am　　　F　　　Dm　　　G⁷　　　C

　　有沒有一種「從家出發（C），然後到朋友家（Em），再到旅館休息（Am），終於跨出一步（F），來到另一座橋（Dm），到達外面感覺不舒服想回家（G7），然後終於又回到家（C）」的感覺？

　　看完了這兩篇文章，你應該已經對一個大調當中的七個和弦的角色，以及它們的連接邏輯有一點感覺了。利用本文的和弦連接表，選一些路線彈看看吧！

⑤ 什麼是大調和小調？

　　在「音程」和「和弦」之後，下一個重要的基礎樂理主題大概就是「音階與調式」了。在本書當中，會有非常多篇文章討論到相關的事情，在這一篇文章，我們就先從絕大部分的古典音樂最常使用的兩種調式，也就是「大調」和「小調」開始吧！

　　所以到底什麼是「調式」（mode）？如果你去翻那本我們音樂系的人很常用的 Grove 音樂辭典的話，你會發現「調式」那一篇文章竟然長達八萬多個字（81,408）。八萬多個字耶！你知道哈利波特第一集，《神祕的魔法石》有幾個字嗎？七萬七千個字而已。

　　「調式」這個字在歷史上不同時期有不同的意義，在不同文化也有不同的意義，但是不管啦，如果我要只用一句話簡單解釋的話，一個調式就是「在一串音階中，音跟音之間的排列模式」。而因為一個「調式」可以用來產生一串「音階」（scale），所以你也常會聽到很多人將「調式」與「音階」這兩個詞混用。

大調

　　大調，其實就是你很熟悉的「Do-Re-Mi-Fa-Sol-La-Si-Do」（以下簡稱「ＤＲＭＦＳＬＳＤ」）的排列模式。不是說ＤＲＭＦＳＬＳＤ這些「音」喔！而是這些音的「排列模式」。

　　不曉得你有沒有想過，為什麼ＤＲＭＦＳＬＳＤ會聽起來像是ＤＲＭＦＳＬＳＤ呢？我的意思是說，為什麼ＤＲＭＦＳＬＳＤ當中只要有一個音不對，你就會馬上察覺到呢？這是因為ＤＲＭＦＳＬＳＤ有一個特定的排列模式，它的音跟音之間有一個特定的距離關係。

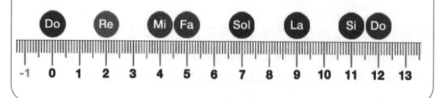

假設我們把 Do Re Mi Fa Sol La Si Do 這八個音的音高頻率，放在一條數線上，他們就會長成這個樣子。

這邊的重點是，ＤＲＭＦＳＬＳＤ這八個音的高低關係，其實不是等距離的，它們其中有一些音距離比較近，另外一些比較遠。我們把兩個音之間音高距離比較近、刻度相差 1 的地方叫做「半音」，比較遠、刻度相差 2 的地方叫做「全音」。

ＤＲＭＦＳＬＳＤ這八個音中間會有七個間隔，這七個間隔依照順序是「全音、全音、半音、全音、全音、全音、半音」，全全半全全全半。通常每一個音樂班的小孩，都一定會把這個順序背起來，所以我強烈建議你也把它們背起來。

所以知道這個的意義是什麼？你一旦記得「全全半全全全半」這個排列模式之後，你就可以從任何一個音開始，依照同樣的排列模式，製造出一串聽起來很像是ＤＲＭＦＳＬＳＤ的音階。

只要你找到八個音，它中間的七個間隔依序剛好是「全全半全全全半」，我們就把這個音階叫做「大調」，它聽起來就會很像是ＤＲＭＦＳＬＳＤ。

小調

一旦你有了一個大調音階之後，要產生小調音階就很簡單了。你需要做的只是把大調音階的第三、第六和第七個音降低半音，這樣你不是就得到一個新的排列模式了嗎，我們就把這個模式叫做小調。

譬如我們有 C 大調：

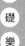

我只要降低第三、第六和第七個音，這樣就變成 C 小調了。

通常大部分的人都會感覺大調聽起來會比較開心，小調聽起來比較悲傷。

彈彈看以下兒歌＜蝴蝶＞的譜例，比較看看兩種調式的感覺，首先是 C 大調：

然後是 C 小調：

　　以上，就是今天的大小調基礎課程，當然調式的故事不會這麼快就說完的，所以我們之後的文章再繼續！

⑥ 小調的三種模式

　　我們在上一篇介紹了「大調和小調」，然後我那時候說，小調就是把大調的第三、第六、第七個音降低半音而已。但小調在實際上使用的時候還有一些別的問題，導致它的音會有一點點變化，我們今天就要來看這些情況。

　　如果你是好和弦頻道的忠實觀眾的話，你一定記得我在不只一個地方說過，一個調的「五級和弦」，很喜歡接到「一級和弦」。

小調的三種模式：自然／和聲／旋律小音階！

例如在 C 大調裡面的 G7 和弦就很喜歡接到 C 和弦。造成這種感覺的其中一個原因是，G7 和弦裡面的 B 這個音，跟 C 只有差半音而已，距離很近，所以當你彈到 B 的時候，就會有一種快要到 C，很想要解決到 C 的感覺。

　　但是如果你看 C 小調的話，因為 C 小調的第七個音是 B♭，所以如果你彈 C 小調的五級和弦的話，G-B♭-D-F，它就會變成 Gm7 小七和弦了，而不是很想要解決的 G7 屬七和弦。所以當作曲家用 C 小調的五級和弦的時候，它就會不夠有欲望要接回一級和弦。

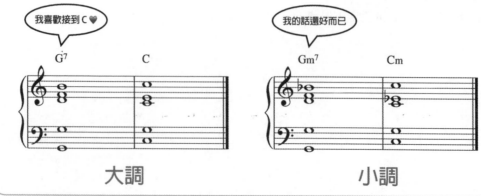

你可能會想說，這又不會怎麼樣，沒欲望就沒欲望啊。但是對於古典作曲家來說，這是一個超嚴重的問題，因為他們真的很想要第五個音的和弦是 G7 而不是 Gm7，不然這樣接回一級和弦的時候會不爽快。

所以作曲家就很聰明地建立了一個規則，就是當每次要使用五級和弦或類似功能的和弦的時候，就把第七音臨時升高，改成跟大調一樣就好了，也就是把 C 小調的 Bb 改成 B。這樣我們就算是在 C 小調也可以用 G7 和弦了。

所以像這樣把小調的第七音升高半音，你就會產生這個新的音階。

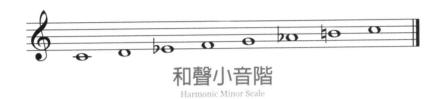

和聲小音階
Harmonic Minor Scale

因為這個新的音階，是基於和聲的考量修改而成的，所以我們就把這個音階叫做「和聲小音階」。和聲小音階的第七個音跟大調一樣，跟主音差半音而已，所以就會很想要接回主音。

和聲小音階解決了小調的五級和弦不想接回家的問題，但是同時也產生了另外一個更嚴重的問題，那就是現在第六個音和第七個音的距離太遠了。

像是 Ab 到 B 這樣子的距離我們叫做「增二度」，如果你有一個旋律，在這兩個音附近跑來跑去的話，它就會產生一個很邪門、好像有眼鏡蛇要出來的感覺。

增二度

眼鏡蛇來了～

你應該沒有聽過莫札特或是貝多芬的作品裡面有這種「眼鏡蛇fu」吧。這種很邪門的增二度聲音，在歐洲古典音樂家的觀念裡面是非常糟糕的，他們絕對不可能允許作品裡面出現這種東西，所以作曲家們又設定了另一條規則，那就是「用小調寫一個旋律的時候，如果你有第六音要接到『已經升高的第七音』，那麼第六個音就也要跟著一起升高半音」。

反過來說，如果旋律是從高音往下，那麼第七音之後就「不是」要接到主音，所以第七音就不需要升高，連帶著第六個音就也不需要升高了。所以在古典音樂中，第六和第七音都一起提高半音的情況，幾乎只會在旋律往上走的時候出現。

因為以上的修改是基於旋律考量，所以我們把這種往高音走的時候升高六、七音，往低音走的時候恢復原狀的小調音階叫做「旋律小音階」，也有人翻譯成「曲調小音階」。

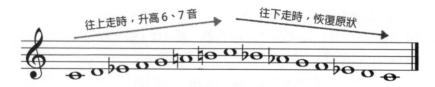

旋律小音階／曲調小音階
Melodic Minor Scale

以上兩個修改過的小調音階，都有酷炫的名字（和聲小音階、旋律小音階），那原來的小調音階怎麼辦，總不能只叫做「小音階」吧，這樣三個字而已有點太遜了，所以我們後來把原本的、未修改過的小調增加了一個頭銜，叫做「自然小音階」。

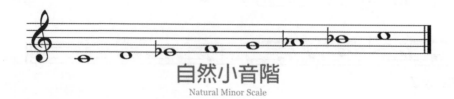

自然小音階
Natural Minor Scale

這就是小調的三種模式：

● 我們有原來的小調音階，叫做自然小音階。

● 然後因為作曲家想要在小調用屬七和弦，所以我們會臨時把第七個
 音提高半音，這個新的音階叫做和聲小音階。

● 然後因為寫旋律的時候，第六個音跟第七個音太遠會聽起來很邪
 門，所以在旋律往上走的時候，我們會把第六音和第七音一起提高
 半音，這個新的音階就叫做「旋律小音階」。記得在古典音樂，第
 六、第七音升高是只在旋律往上的時候使用的，如果旋律往下走的
 話，就會恢復成原本的小音階了。

以上，就是今天的小調音階課程，你會覺得有點繁雜嗎？如果會的話，
重新多讀幾次，並且常常中途暫停去鋼琴上試試看，一定要把這個重要的
觀念搞懂喔！

⑦ 搞懂七種調式，永遠把它們的名字記起來！

　　在「什麼是大調和小調？」這篇文章裡面，我說了大家都很熟悉的 Do Re Mi Fa Sol La Si Do（簡稱「ＤＲＭＦＳＬＳＤ」）之所以會聽起來很像 ＤＲＭＦＳＬＳＤ，是因為這八個音有一個很特定的排列間距，我們把這個特定的排列間距就叫做「大調」。你只要找八個音，然後讓那八個音中間的七個間隔跟 ＤＲＭＦＳＬＳＤ 一樣，也就是「全全半全全全半」，它們聽起來就會跟 ＤＲＭＦＳＬＳＤ 有一樣的感覺。

　　因為 ＤＲＭＦＳＬＳＤ 這個排列方式聽起來還滿快樂的，所以它很自然的就成為了一般歌曲中，最常使用的調式，所有的人從小學音樂的時候，也都是從 ＤＲＭＦＳＬＳＤ 學起。所以 ＤＲＭＦＳＬＳＤ 一直都過著快樂的日子，直到有一天有人出來抗議了：

Re
不公平，為什麼都是 Do 排第一個？
讚 · 留言 · 9 分鐘前 · 🌐

 　Mi, Fa, Sol, La, Si 和 256 人 都說這讚.

Write a comment ...

　　Re 在 Facebook 上 PO 文說「不公平，為什麼都是 Do 排第一個？」，短短十分鐘內就得到了兩百多個讚，而且不只 Re 這樣子覺得，連 Mi Fa Sol La Si 也都這樣想很久了。

　　如果我們把一連串音的排列組合，改成聽起來像是「Re-Mi-Fa-Sol-La-Si-Do-Re」會是什麼感覺呢？像是「Mi-Fa-Sol-La-Si-Do-Re-Mi」的話呢？

你還記得我們前面說的「全音」和「半音」嗎？你看以下這個圖，原本的ＤＲＭＦＳＬＳＤ的排列間距是「全全半全全全半」，如果我們今天把排頭的 Do 踢掉，換成由 Re 排第一個的話，七個間隔的刻度差距就會變成「全半全全全半全」；如果再把 Re 踢掉，換 Mi 排第一個的話，間隔就會變成「半全全全半全全」。

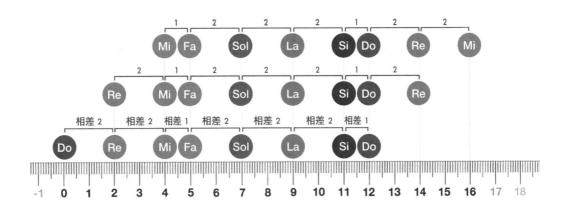

然後接下來你大概就猜到了，其實 Do、Re、Mi、Fa、Sol、La、Si 這七個音都可以當作音階的第一個音，每一種排法都會產生一組新的七個間隔。換句話說，由 Do、Re、Mi、Fa、Sol、La、Si 分別當作排頭的這七種排列組合，就是七種不同的調式。而且這七種調式還都有自己的名字。所以接下來我就要把七個調式的名字列出來給你，它們是：

● Ionian（1）
● Dorian（2）
● Phrygian（3）
● Lydian（4）
● Mixolydian（5）
● Aeolian（6）
● Locrian（7）

這七個調式的名字，都是取自古希臘調式的名字，但現在我們所理解的調式，跟古希臘調式的關聯處也只剩下名字而已了，現代調式不論是排列組合、用法和概念都與古希臘調式完全不同。

剛才每一個調式的名字右方，我在括號裡寫了一個數字，這是在說那個調式代表的排列模式：

● 例如 Ionian 寫了 1，意思就是說 Ionian 指的是 D R M F S L S D 的排列模式。

● Dorian 寫了 2，意思就是說它指的是 R M F S L S D R 的排列模式。

● Phrygian 的 3，就是說它指的是 M F S L S D R M 的排列模式。其他你可以依此類推。

　　這七個調式的名字和排列模式，幾乎是每年音樂班、音樂系樂理考試的必考題，我們在接下來的文章，會再慢慢詳細介紹每一個調式的特色和用法。但是在這裡，我要先給你一個口訣，讓你可以比較快速地把這七個名字記起來，這個口訣是我一個在師大附中音樂班的學生教我的，所以我在這邊把它傳承下去。口訣是：

　　「我的霹靂貓阿洛。」

　　對照一下，Ionian 的開頭是 I，所以是「我」。

　　Dorian 是 D，所以是「的」。

　　Phrygian 是 P 開頭，所以就是「霹」。

　　Lydian 有 Ly，所以是「靂」。

　　Mixolydian 是 M 開頭，所以是「貓」。

　　Aeolian 是 A 開頭，所以是「阿」。

　　Locrian 有 Lo，所以是「洛」。

　　「我的霹靂貓阿洛。」

　　這七個字在爵士音樂、流行音樂、和基本上各種類型的現代音樂中，是非常普遍、非常常用的名字，也是每一個念音樂班、音樂系的人都會琅琅上口的字，所以我也非常推薦你把每一個調式的名字背起來。

　　以上就是七個調式的簡介，這篇提到的每一個調式都還有自己各自的故事，我們就繼續看下去吧！

8 Ionian ／ Dorian ／ Aeolian 調式！

在這篇我們要簡單聊聊 Ionian、Dorian 和 Aeolian 調式，並且來推薦你一些些音樂例子。

先說所有人都很熟悉的 1 號和 6 號調式，Ionian 和 Aeolian。這兩個調式其實就是我們現代說的「大調」和「小調」，Ionian 和 Aeolian 分別只是它們比較古老的名字而已。再複習一次，我說 Ionian 是「1 號調式」的意思，是指它就是「Ｄ Ｒ Ｍ Ｆ Ｓ Ｌ Ｓ Ｄ」的排列模式，Aeolian 是「6 號調式」表示它指的是「Ｌ Ｓ Ｄ Ｒ Ｍ Ｆ Ｓ Ｌ」的排列模式。

當你想要比較兩個排列模式的特色差異的時候，最好的方式就是從同一個起音開始寫。所以如果你從 C 開始，用這兩個排列模式寫出一整串音階，它就會長得像是這個樣子：

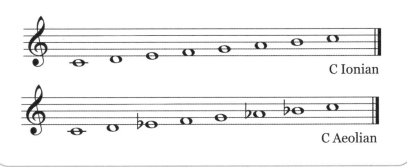

你可以直接把這兩個音階叫做 C Ionian 跟 C Aeolian，大部分的人會覺得 Ionian 是一個開心的調式，而 Aeolian 是一個悲傷的調式。

然後大部分的人在說到 Ionian 或是大調的時候會聯想到大三和弦，講到小調或 Aeolian 的時候會想到小三和弦。但我覺得更能代表 Aeolian 特色的可能是小三降六和弦。

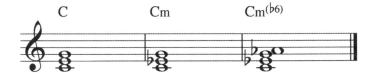

如果你說小三和弦是悲傷的感覺的話,小三降六和弦可能就是淒慘,或者是恐怖懸疑的感覺。如果你最近剛好想要寫恐怖懸疑的配樂的話,隨便彈一些小三降六和弦似乎很有效:

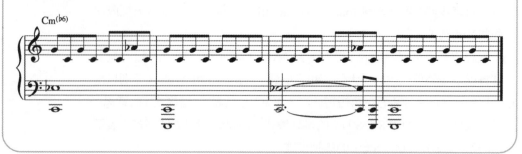

一個使用 Aeolian 調式和小三降六和弦的有名例子,就是電視影集「X 檔案」的主題曲,2000 年以後出生的人可能沒有看過這個,但是它是在 1990 年代很紅,內容是關於超自然靈異現象的很可怕的影集。整首曲子一直不斷重複的就是 Am(♭6) 和弦的片段:

再來我想要介紹的是 2 號調式,Dorian,也就是用 R M F S L S D R 的排列間距來組成一串音階。

如果你把它拿來跟 Aeolian 比較的話,你會發現它們其實很像,唯一一個不一樣的地方就是 Dorian 的第六個音是大六度,這使得 Dorian 聽起來不會像 Aeolian 一樣悲傷,而是會有一種很古老、很神話的感覺。

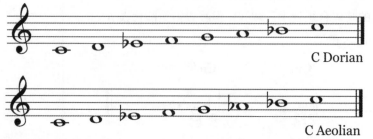

所以當你在創作的時候，如果想要很有 Dorian 調式的味道，記得要強調這個大六度音，來區別 Dorian 跟一般小調的不同。

以下的例子是很有名的英國民謠 < Scarborough Fair >，注意它的第七小節的地方有一個大六度音 B，這讓它聽起來有一種 Dorian 的味道。

Scarborough Fair

Are you go-ing to Scar-bo-rough fair? Pars-ley, sage, rose-ma-ry and thyme. Re-

mem-ber me to one who lives there, for once she was a true love of mine.

如果你把這個大六度 B 改成小六度 B♭ 的話，它聽起來就會變得比較悲傷了。彈彈看下面兩個譜例，感受一下 Dorian（有大六度的 B 音）和 Aeolian（有小六度的 B♭ 音）的不同：

你有感受到 Dorian 的那種有點古老、有點神話，但是不悲傷的感覺嗎？

另外一個推薦你去聽的 Dorian 例子，是 1999 年的遊戲 Final Fantasy 8 的配樂＜ Blue Fields ＞，去 YouTube 上搜尋聽聽看，試試看你能不能聽到 Dorian 的大六度特色音。

以上就是今天的 Ionian、Dorian 和 Aeolian 調式課程，繼續往後閱讀，來了解更多調式吧！

9 Phrygian 和 Lydian 調式！

在上一篇文章我們介紹了 1 號、2 號和 6 號調式，所以今天我們要從 3 號調式 Phrygian 開始。

> Phrygian 調式指的就是「M F S L S D R M」的排列模式，如果你寫出 C 開頭的 Phrygian 音階，它長得就會像是這個樣子。
>
>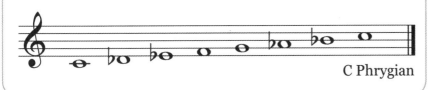
>
> C Phrygian

Phrygian 最重要的特色就是它的第二個音跟第一個音只有差半音，如果你拿 Phrygian 去跟一般的小調比較的話，你會發現它們兩個的差距也只有這個第二個音而已。一般人對 Phrygian 的感覺就是，Phrygian 有一個很西班牙的感覺，尤其是圍繞在這個特色二度音附近彈來彈去的時候。

> 不過在現代音樂，純的 Phrygian 調式用得並不多，反而是它的親戚 Phrygian Dominant 更常被使用。Phrygian Dominant 就是把 Phrygian 的第三個音升高半音，這個更有西班牙的感覺對不對？
>
>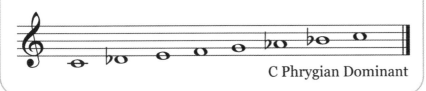
>
> C Phrygian Dominant

Phrygian Dominant 的其中一個特色是，它的第一音和第二個音上面所做的三和弦，都是大三和弦：

● 你看它的第 1、3、5 音是 C、E、G，也就是 C 的大三和弦。

● 它的 2、4、6 音是 D♭、F、A♭，是 D♭ 的大三和弦。

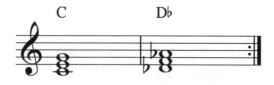

一個很簡單的在鋼琴上即興 Phrygian Dominant 段落的方式，就是你用左手彈這兩個和弦相互切換，然後用右手亂彈 Phrygian Dominant 的音，你等一下就可以去鋼琴前面試試看。

我剛剛說 Phrygian 是一個很有西班牙味道的調式，其實就是因為西班牙的弗朗明哥音樂，有很多就是建立在 Phrygian 和 Phrygian Dominant 調式上面的。現在去 YouTube 搜尋「Flamenco Guitar」吧，看看你能不能找到一些例子？

Phrygian 和 Lydian 調式！

接下來是 4 號調式 Lydian，Lydian 就是排列方式跟「F S L S D R M F」一樣的音階，如果你寫出 C 開頭的 Lydian 調式的話，它就會長得像是這樣子。

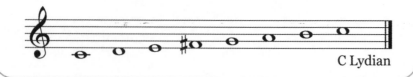

C Lydian

你可以把 Lydian 理解成「升高第四個音的大調」，所以很顯然地，Lydian 最具特色的音就是這個升高的四度音。這個很特別的音可以做出很多不同的效果。

其中一個用法是，如果你把 Lydian 全部的音都三度三度疊起來的話，你會得到一個大十三升十一和弦。如果你想要一個很有爵士樂感覺的大和弦結尾，就很適合用這個和弦；這個和弦也有一個夢幻感，或甚至科技感，微軟 Windows 98 的開機音效也是使用這個和弦。

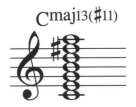

另外一個 Lydian 常用的和聲進行，就是像這樣子切換它的一級和二級和弦，可以有一個很英雄或是很「宇宙浩瀚」的感覺。

另一個方式是，你可以用升四音的不協和感來製造滑稽的感覺。例如我在這邊故意彈 F♯ 和 G 一起，製造一個好像彈錯音的感覺。

還有一個很有名的 Lydian 的例子是《辛普森家庭》的主題曲，到 YouTube 搜尋「The Simpsons Theme Song」，這首曲子全曲的主旋律（其實就是同一個片段一直反覆移調）都是在 Lydian 上面的。

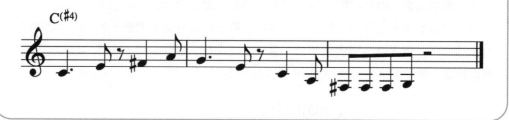

　　以上就是今天的 Phrygian 和 Lydian 課程，我們剩下兩個調式了，繼續往後閱讀吧！

10 Mixolydian 和 Locrian 調式！

5 號調式叫做 Mixolydian，指的是排列模式像是「ＳＬＳＤＲＭＦＳ」的音階，如果你寫出 C 開頭的 Mixolydian 的話，長得會像是下圖的樣子。

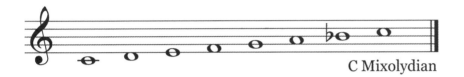

C Mixolydian

C Mixolydian 除了第七個音比大調低半音之外，其他的音都跟 C 大調一樣，所以很明顯的 Mixolydian 最重要的特色音就是小七度音。

有很多種類的音樂都可能會使用 Mixolydian 調式，但是一般人說到 Mixolydian，會直接聯想到的音樂類型，大概就是 Boogie-woogie、藍調和爵士音樂，一個典型的例子像是這樣：

因為 Mixolydian 的第 1、3、5、7 音剛好可以形成一個屬七和弦，所以 Mixolydian 很自然地就也變成了屬七和弦上面寫旋律最常用的調式。

例如我的左手有一個 C7 和弦，我的右手就可以彈 C Mixolydian 上面的隨便的音組成的旋律，聽起來都會很搭配：

47

我在這邊要提出一個古典音樂人常有的迷思，剛剛我不是說 Mixolydian 常常會跟屬七和弦聯想在一起嗎？因為在古典音樂中，屬七和弦代表的是一個還沒完成、不穩定的狀態，它一定要接到別的比較穩定的和弦才算是獲得解決。

譬如我有一個 C7 和弦，它在古典音樂中幾乎有 99% 的機會會接到 F 和弦：

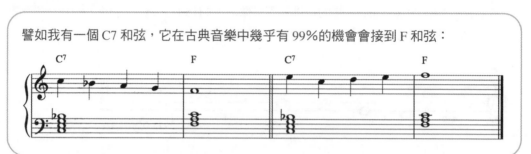

但是在純粹的 Mixolydian 調式音樂中，C7 是可以不用被看作 F 和弦的附屬品的，C7 也可以很快樂的自己一個人存在很久，不一定要接到哪裡去，在很多爵士音樂和現代音樂你都可以看到這個情況。

　　Mixolydian 的音樂例子非常多，我推薦可以去聽聽看 Al Jarreau 的 Roof Garden，這首曲子有很大的片段都是在 Mixolydian 調式上的，你可以在 YouTube 上面找到這首曲子的很多版本，或是去 Google 搜尋更多 Mixolydian 的音樂例子。

Mixolydian 和 Locrian 調式！

最後一個要介紹的是 7 號調式 Locrian。Locrian 就是「S D R M F S L S」的排列模式，如果你從 C 開始寫出一個 Locrian 音階，就會是這個樣子：

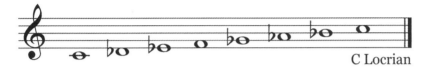

Locrian 是七個調式裡面，唯一一個第五個音是減五度的調式，這讓它的主和弦變成減三和弦，所以這一定會是一個很黑暗的調式。

因為 Locrian 的感覺太黑暗了，所以在一般的歌曲使用的情況並不多，但是我們還是可以找到一些例子，我推薦你可以去聽聽：

● 1998 年的電玩遊戲 Incoming 的主題曲，有一整段都是在 Locrian 調式上的，到 YouTube 搜尋「Incoming Game Soundtrack」。

● 1994 年的經典遊戲 Final Fantasy 6 的配樂＜ The Mines of Narshe ＞，去聽聽看 Locrian 造成的黑暗懸疑的感覺。

到這裡我們總算是把七個調式都簡單介紹完啦！在以後的文章，我們還會有很多機會遇到每個調式各別的使用情境，不過在那之前，請先多看幾次這幾篇文章，把每一個調式的排列組合和特性弄熟喔！

⑪ 什麼是「五聲音階」？

　　「五聲音階」（pentatonic scale）這個東西其實在很多的古老文明就已經有了，而且有趣的是，根據 John Powell 的《How Music Works》這本書，這個音階並不是只有某個文化先發現，然後才傳到別的地方，而是有很多個不同的文化，都各自獨立發現了同樣的五聲音階。

　　字面上來說，任何一個含有剛好五個音的音階都可以被叫做「五聲音階」，所以我們可以有超級多種不同的五聲音階。但是如果我們沒有特別指明是在講哪一種五聲音階的話，通常我們就預設是在講所謂的「**大調五聲音階**」，英文叫「major pentatonic scale」。

> 大調五聲音階最簡單的想法，就是你拿一個大調音階，然後去掉它的第四和第七音，以 C 調來說，C 開頭的大調五聲音階，就是把 C 大調音階去掉 F 和 B，也就是剩下 C、D、E、G、A 這五個音。
>
>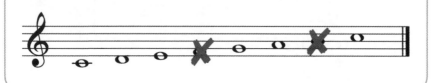

　　算出其他音開始的大調五聲音階也是一樣的道理，總之你只要找五個音，讓那五個音之間的排列間距，跟 C-D-E-G-A 一樣，就是一個大調五聲音階了。

　　剛才 John Powell 的那本書裡面也提到，五聲音階一定是有遵循某種自然法則，才會有那麼多種不同的文明，各自都發現了同樣的這個音階，所以是怎樣的自然法則啊？

　　在古早古早的時候，人們喜歡用簡單的整數比，來決定音階裡的音的頻率。

如果你從 C 這個音開始，找一個頻率剛好是它兩倍的音，你就會得到高八度的 C。從這個 C 開始，再找一個頻率剛好是它兩倍的音，你會得到更高八度的 C。

但是因為頻率兩倍的高八度的 C 就只是……高八度的 C 而已，並不是另外一個跟 C 不一樣的音，所以如果你是想要從 C 開始，利用某些簡單整數比產生別的音的話，你下一個要嘗試的比例，大概就會是二比三：

● 跟 C 的頻率比例是 2:3 的音，是高完全五度的 G；

● 從 G 開始，找一個跟 G 頻率比例是 2:3 的音，你會得到更高完全五度的 D；

● 從 D 開始，找一個跟 D 頻率比例是 2:3 的音，你會得到再高完全五度的 A；

● 最後再從 A 開始，找一個跟 A 頻率比例是 2:3 的音，你得到高完全五度的 E。

● 從 C 開始，不斷地找頻率跟前一個音比例為 2:3 的音，你會依序得到 G-D-A-E。

把這些音全部移動到同一個八度就是 C-D-E-G-A，剛好就是我們的大調五聲音階耶！這就是為什麼我們說五聲音階是一種自然現象的原因了。

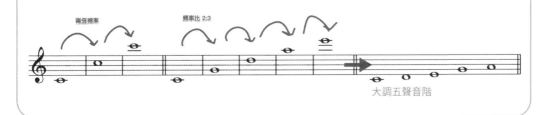

大調五聲音階

那你可能會問，既然有大調五聲音階，那有沒有小調五聲音階啊？當然是有的，不過小調五聲音階，其實就只是大調五聲音階的另一種排列方式而已。

我們剛剛說，大調五聲音階的五個音，相互的排列間距跟 C-D-E-G-A 一樣。而小調五聲音階五個音的排列間距，就只是變成把 A 當作第一個音，五個音排列間距變成跟 A-C-D-E-G 一樣，就這樣而已。

舉個例子，C 的大調五聲音階，就是從 C 開始找五個音，讓它們的排列間距跟 C-D-E-G-A 一樣，那就是 C-D-E-G-A 本身嘛。

　　C 的小調五聲音階，就是從 C 開始找五個音，讓它們的排列間距跟 A-C-D-E-G 一樣，那就會是 C-E♭-F-G-B♭。

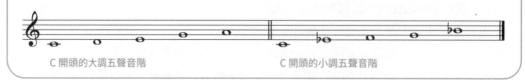

C 開頭的大調五聲音階　　　　　　　　　　　　C 開頭的小調五聲音階

　　在台灣的很多音樂書籍，我們都把這個音階，以及這個音階的各種排列方式通稱成「中國」五聲音階，那是因為五聲音階的確是中國許多傳統音樂的基礎音階。我們甚至還有中文的音名「宮、商、角、徵、羽」來代表每一個音的相對角色。把不同的角色當作開頭音，就稱為五聲音階的不同調式。

● 如果五個音的距離關係像是 C-D-E-G-A 的話，我們就說這個是「五聲音階宮調式」。

● 如果五個音的距離關係像是 D-E-G-A-C 的話，我們就說這個是「五聲音階商調式」。

● 如果五個音的距離關係像是 E-G-A-C-D 的話，我們就說這個是「五聲音階角調式」。

● 如果五個音的距離關係像是 G-A-C-D-E 的話，我們就說這個是「五聲音階徵調式」。

● 如果五個音的距離關係像是 A-C-D-E-G 的話，我們就說這個是「五聲音階羽調式」。

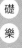

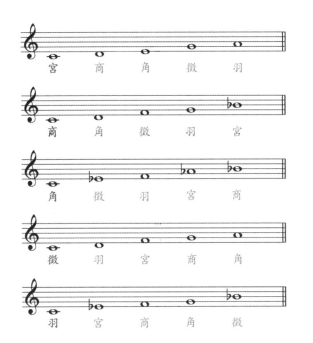

C 開頭的五聲音階**宮**調式

宮　商　角　徵　羽

C 開頭的五聲音階**商**調式

商　角　徵　羽　宮

C 開頭的五聲音階**角**調式

角　徵　羽　宮　商

C 開頭的五聲音階**徵**調式

徵　羽　宮　商　角

C 開頭的五聲音階**羽**調式

羽　宮　商　角　徵

　　不過五聲音階並不是中國，或甚至是亞洲區的專利，你在世界上各地的音樂幾乎都看得到五聲音階，根據維基百科，從古希臘音樂，英國、德國、匈牙利、克羅埃西亞的民歌，藍調、搖滾、爵士音樂，到法國印象派音樂，其實大家都有在用五聲音階。

　　一個你可以用五聲音階來做出的簡單效果，就是彈這個音階爬上爬下。例如我可以一路彈 C-D-E-G-A 從低到高，來做出一個很中國風、或是很像古箏的效果。

　　另外一個小技巧是滑鋼琴上的黑鍵，鋼琴上的五種黑鍵，剛好可以形成一個 F♯ 開頭的五聲音階，所以你就滑你鋼琴上的黑鍵，或是亂彈任意只有黑鍵的組合，都可以形成一個五聲音階的效果。

12 鄰音、經過音和倚音

這篇我要跟你介紹三種常見的和聲外音：鄰音、經過音和倚音。

在一開始我們先來看看以下這個例子，我有一個四小節的 C 和弦，然後我在上面寫了非常簡單的旋律：

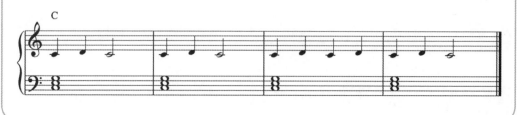

你可能會覺得這個旋律，完全沒有任何怪異或是不協和的地方，但是如果你仔細想一下的話，你會發現我在 C 和弦上用了很多 D 音，可是 D 並不是 C 和弦裡面本來就會有的音，為什麼我們彈 D 的時候，一點都不會覺得不協和呢？

像是這個例子裡面的 D 音，就是一個不屬於當下那個和弦裡面的音，我們就把像這樣的音叫做「和聲外音」。在傳統的音樂理論裡面，我們依照使用情況的不同，把和聲外音分成很多很多種類，我今天想要跟你說其中很常見的三種。

像是前一個例子的這種情況，我們是從和弦裡面的音 C 開始，往上一個音到 D，再回來到 C。只要你是從和弦音開始，往上或往下跑到隔壁的和聲外音再回來，我們就稱呼中間這個和聲外音叫做「鄰音」。

鄰音是一個在你寫旋律的時候，完全不需要用大腦就可以讓音變多的方式。假如說我有一個像這樣子的旋律：

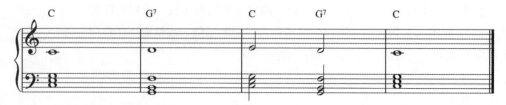

如果你覺得這個旋律音太少的話，你可以加入一些鄰音，往上或是往下都可以。

　　另外一種跟鄰音很類似的和聲外音叫做「經過音」。假設我們現在同樣是在 C 和弦，你旋律從 C 音出發，往上到和聲外音的 D，然後這時候不要折回，而是繼續往同一個方向進行到 E，像這樣子的情況，我們就把中間這個 D 叫做「經過音」，也就是夾在兩個和聲音中間，被「經過」的和聲外音。

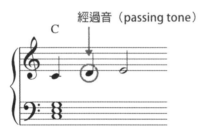

經過音（passing tone）

像是〈小蜜蜂〉的第一句裡面，就有兩個經過音。跟鄰音一樣，經過音通常也不會讓你有很嚴重的不協和感覺，聽聽看第三小節被我圈起來的 D 和 F，你應該會覺得滿順暢滿正常的，沒有什麼跟和弦衝突的感覺。

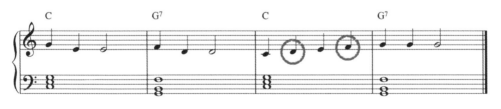

　　今天要介紹的最後一種和聲外音叫做「倚音」。Grove 音樂字典裡面有一個非常簡單的解釋：「任何發生在相對強拍的和聲外音，都叫做倚音。」（Any non-harmonic note that occurs on a relatively strong beat is an appoggiatura.）

倚音跟剛才講的鄰音和經過音最大的差別就是，倚音的目的通常是要強拍上面「故意」製造一個不舒服的感覺，然後在後續的弱拍再解決掉。

同樣的，假設我現在在左手有一個 C 和弦，如果我在右手第一拍故意放一個和聲外音，例如是 F 的話，它就會跟 C 和弦的 C-E-G 造成衝突感，你就會不舒服。

你可以把 C-E-G 上面放 F 這樣的緊張感，想像成是一個想大便的感覺，當你真的很想大便的時候，你通常就要找離你最近的廁所去解決，這裡的 F 也是一樣，離 F 最近的和聲音就是 E，所以這邊這個 F 通常都會接到 E 來解決緊張感。像這樣子在強拍上故意衝突，然後在後面的拍子解決掉的和聲外音，我們就叫做「倚音」。

我覺得最具代表性的倚音的例子，就是「生日快樂歌」了。

你看生日快樂歌的第一句，G-G-A-G-C-B，這邊的這個 A 就是一個倚音，因為它被放在 C 和弦上面，而 C 和弦的音並沒有包含 A，所以 A 會跟 C 和弦在第一拍的時候衝突，造成緊張感，然後它在第二拍的時候接到 G，也就是 C 和弦的音，才解除緊張感。就是有一種「祝你生～日快樂」，那個「生」要很用力才可以生出來的感覺：

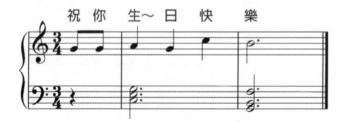

你有感覺到這個 A 有衝突感，然後在 G 被放鬆掉的感覺嗎？這個就是所謂的倚音。

以上就是今天的三種和聲外音的課程，它們都是在各種旋律裡面，到處看得到的寫作方法，我推薦你去隨便找一首你熟悉的歌，練習看看你能不能辨識哪一些音是鄰音、經過音和倚音吧。

13 五線譜：
一次搞懂所有你該知道的、基本的事情

在這篇文章我們要來一次搞懂所有關於五線譜的、你需要知道的基本的事情。不過就算你已經早就會看譜了，我覺得你還是可以順便複習一下，也許你會學到一兩件你以前不知道的事情喔。

首先是音符（note）

在樂譜中，不同種類的音符是在表示不同的相對時間長度。

在大部分的樂譜中，常常會使用到的：

● 最長的音符是空心的「全音符」；

● 加了一條直線的空心音符叫做「二分音符」，是全音符長度的一半；

● 帶有直線的實心音符叫做「四分音符」，是二分音符長度的一半；

● 長度再減半的是帶有尾巴的「八分音符」；

● 然後是長度再減半的、帶有兩條尾巴的「十六分音符」。

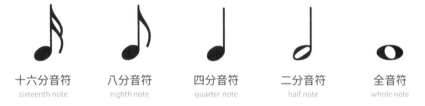

| 十六分音符 | 八分音符 | 四分音符 | 二分音符 | 全音符 |
| sixteenth note | eighth note | quarter note | half note | whole note |

從這些音符的英文名稱，你可以很明顯地看出，我們在中文講的「二分、四分、八分」這些字，其實是指「二分之一、四分之一、八分之一」的意思，是在說它們相對於全音符的長度。

這邊要注意的一點是，不同的音符，只有不同的「相對長度」的意義，我們並沒有為任何一種音符設定任何絕對的長度，我們只知道二分音符是全音符長度的一半，但我們並沒有設定全音符的長度是幾秒。

大部分的音樂老師都會跟音樂初學者說四分音符的意思是「一拍」，雖然四分音符的確是最常被當作一拍的音符，但是其實你要設定誰當作一

拍都可以。你可以用等一下我們會說到的「拍號」，來設定哪一種音符要被當作一拍。

其實我們還有比全音符更長一倍的「倍全音符」，和更多條尾巴的三十二分、六十四分、一百二十八分音符，不過我覺得它們都不是那麼常用。

| 一百二十八分音符 | 六十四分音符 | 三十二分音符 | 倍全音符 |
| hundred twenty-eighth note | sixty-fourth note | thirty-second note | double whole note |

附點音符（dotted note）

你可以在音符的右方加上一個或多個小圓點，來改變音符的長度。假設你有 n 個圓點，你的音符就會變成原來的「二的 N 次方，分之，二的 N 加一次方減一」倍的長度。

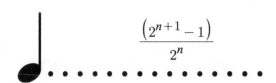

$$\frac{\left(2^{n+1}-1\right)}{2^n}$$

所以假設你有一個四分音符當一拍：

● 那麼四分音符右邊加一個點的話，就會變成「二分之三」倍，也就是 1.5 拍，

● 兩個點的話變成「四分之七」倍，也就是 1.75 拍，

● 三個點的話變成「八分之十五」倍，也就是 1.875 拍，依此類推。

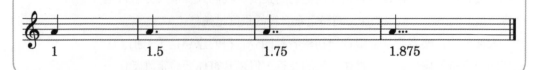

| 1 | 1.5 | 1.75 | 1.875 |

再來說說「連音」（tuplet）

如果你要把一個時間單位，平均分割成一般音符無法分割的長度，你就要使用所謂的「連音」，最常見的連音，是 3：2 的和 5：4 的這兩種：

例如我想要在一個四分音符的時間內，平均彈 3 個音，因為沒有任何一種音符可以直接將四分音符切成 3 份，所以我就得要寫 3 個八分音符，然後標上數字「3」。

那如果我是要在一個四分音符的時間內，平均彈 5 個音，同樣的，沒有任何一種音符可以直接將四分音符切成 5 份，我就得寫 5 個十六分音符，然後標上數字「5」。

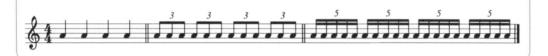

不管你是要幾連音，你通常都是要用「大於且最接近你的目標長度」的音符來記譜，並標示數字，依此類推。

然後是一些拉哩拉雜的事，這種小字體、加上斜線的音符，意思是很快地彈過去，只占非常短的時間。

寫雙音的時候，如果雙音距離是二度，必須寫左右錯開，而且低音要寫在左邊。

你知道音符的各部位名稱叫做什麼嗎？圓圓的叫做「符頭」，英文叫 head；直線叫做「符幹」，英文講 stem；尾巴就叫做「符尾」，英文講 flag。如果你有連續兩個或以上的有符尾的音符，可以連在一起變成「符槓」，英文叫做 beam。

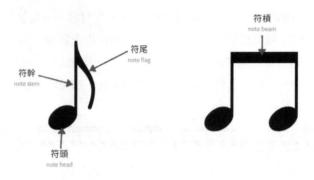

如果音符是在第三線或以上的話，符幹要黏在音符的左邊並朝下，不然符幹就要黏在音符的右邊並朝上。注意如果音符有符尾的話，不管符幹是朝上還是朝下，符尾都一律在符幹右邊，很多初學者都會把方向寫反。

另外在同一根符幹的音，拍子一定要一樣長，如果你有兩個音要同時出來，但是持續的長度不同的話，你就一定要把單行譜分成兩個聲部，一個符幹往上一個往下。

休止符（rest）

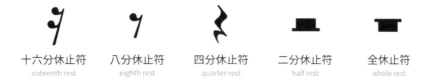

十六分休止符	八分休止符	四分休止符	二分休止符	全休止符
sixteenth rest	eighth rest	quarter rest	half rest	whole rest

和剛才這五種音符等長的休止符分別長這樣，很多初學者會搞混二分休止符和全休止符的方向。

我記得小時候的鋼琴老師跟我說，你就把它們想像成帽子，帽子倒放的時候，裡面可以藏四個錢幣所以休息四拍，帽子戴著的時候，因為頭就占去帽子一半的空間了，所以只能放兩個錢幣所以休息兩拍。從此之後我這一輩子就沒有搞混過這兩個東西了。

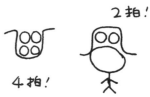

另一個你也應該要知道的是「多小節的休止符」，下面例子的意思就是休息 15 小節。

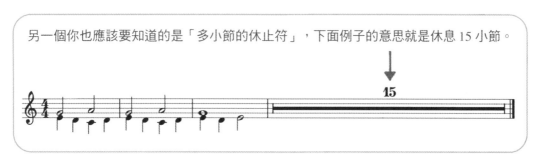

五線譜（five-line staff）與譜號（clef）

接下來是五線譜本身，你一定知道五線譜有「五線四間」，線和間都可以放音符，音符的位置越高，代表的音高就越高。音符如果超過五條線涵蓋的範圍的話，你可以在上或下「加線」，加的線英文叫做 ledger line。

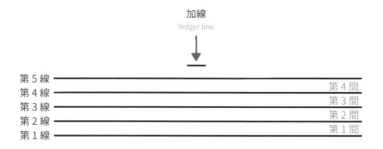

要注意五線譜只是在說位置越上面、音高越高，這五條線本身並沒有對應到特定哪些音的意思，我們需要用「譜號」來設定這些線和間代表什麼音高，最常用的兩個譜號是 G 譜號和 F 譜號。

G 譜號長得像是這樣子，這個符號的意義是，通過它「肚子」正中央的那一條線，要當作中央 C 往上的 G。

這條線當作 G

G 譜號最常被放在第二線，如果 G 譜號被放在第二線的話，我們就叫它「高音譜號」。言下之意就是，G 譜號其實不一定要被放在第二線，我也可以把 G 譜號放在第一線，這樣的意思就是，我要把第一條線當做 G。不過現代樂譜裡，已經幾乎看不到 G 譜號在第二線以外的用法就是了，所以你不需要太擔心這個。

（全部的音都是 G）

另外一個 F 譜號的邏輯也一樣，意思是要把通過它的兩個點的那一條線，當做中央 C 往下的 F。

這條線當作 F

F 譜號最常被放在第四線，如果 F 譜號被放在第四線的話，我們就叫它「低音譜號」。同樣地，F 譜號也可以被放在別條線，不管它放去哪裡，它兩點間夾住的那一條線都要當做低音 F。

（全部的音都是 F）

G 譜號和 F 譜號在古早古早的時候真的是寫字母 G 和字母 F，以下是它們的演進過程（出自 Grove 字典）。

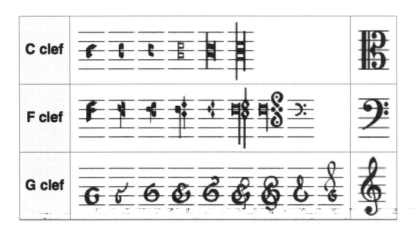

另外一個彈鋼琴的人很少看到的是 C 譜號，意思是通過它正中央的那一條線要當作中央 C。C 譜號可以被放在任何一條線上。

（全部的音都是 C）

如果你要記的是沒有明確音高的樂器，你要用這一種有兩條粗粗直線的打擊樂譜號。

譜號的上下方可以寫數字 8 或 15，來表示整個譜號要高或低一個或兩個八度。

升降記號

　　首先是符號本身，「♯」叫做「升記號」，意思是高半音；長得像小寫 b 的「♭」符號是「降記號」，意思是低半音；「♮」符號叫做「本位記號」，或口語更常講「還原記號」，是用來取消升記號或降記號的效果。

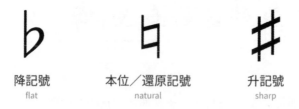

降記號　　　　　本位／還原記號　　　　升記號
flat　　　　　　　　natural　　　　　　　sharp

　　我覺得你也需要知道英文的講法，升記號叫做 sharp，降記號叫做 flat，然後還原記號叫做 natural。

　　我們用中文講話或寫文章的時候，我們習慣把升降記號說在或寫在音名的前面，譬如「降 E」，「升 G」之類的。但注意如果你是用英文的話，升降記號要放在音名之後，像是「E-flat」、「G-sharp」才是正確的，如果你是直接用符號寫的話，也是要遵循英文的寫法，也就是「E♭」、「G♯」，很多人都會寫反，別寫成「♭E」跟「♯G」喔！

我們其實還有「低兩個半音」和「高兩個半音」的符號，低兩個半音的符號就是兩個降記號，中文叫做「重降」，英文叫 double flat；高兩個半音的符號是叉叉，中文叫做「重升」，英文是 double sharp。我也不知道為什麼重升記號不是用兩個井字。

重降記號
double flat

重升記號
double sharp

還有一點是，並不一定是有升降記號的音，在鋼琴上就是黑鍵，這一點是很多初學者沒有弄懂的，升降記號的意思只是高低半音而已，例如像是 E 這個音，升高半音的話也是一個白鍵，以及 C 降半音的話也是白鍵。

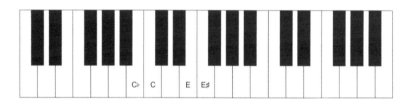

　　寫在樂譜小節裡面的升降記號叫做「**臨時記號**」，它的效用只有當下小節的同一個音而已。

例如我有一個F，在第一拍被標了升記號，那麼這個第二拍同一間的F，就還是要彈成F♯。但是第三拍這個高八度的F，就不受到升記號影響了。

這種臨時記號只要跨過小節就會自動取消，所以像這樣下一小節還有F的話，就會自動變回還原F，但如果寫譜的人覺得看譜的人容易混淆，還是可以選擇加上提醒式的還原記號。

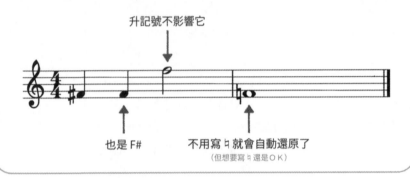

然後記得所有的臨時記號，都要寫在音符的正左邊同一線或同一間的位置。

寫在每一行最前面的升降記號是永久性的，它會影響整份譜任何一個八度的它想要修改的音，因為它有標記當下的音樂是在哪一個調的功能，我們把它叫做「**調號**」。

在寫降記號的調號時，從左到右的順序是：B♭-E♭-A♭-D♭-G♭-C♭-F♭
在寫升記號的調號時，從左到右的順序是：F♯-C♯-G♯-D♯-A♯-E♯-B♯

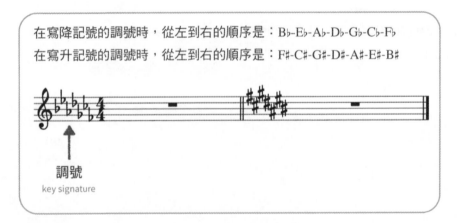

譜的最開頭上下並排的兩個數字叫做**拍號**，是用來設定拍子數量跟單位的符號，上面那個數字設定每小節有幾拍，下面數字設定每一拍用什麼符號寫。（關於「拍號」更詳細的解說，請見第 14 篇）

> 兩個常用的簡寫是以下這個長得很像 C 的東西，意思是 4/4 拍，以及中間有一條直線的 C，意思是 2/2 拍。

有些樂理書裡面寫這個 C 是英文的 common time 的意思，這個完全錯誤，其實它不是 C，而是一個半圓，是中古時期的「**定量記譜法**」（mensural notation）遺留下來的產物。（下圖引自 Grove 音樂辭典）

Mensuration signs

Tempus	Prolatio	Sign	Semibreves	Minims	Modern		
					1:4	1:2	1:1
perfectum	maior	⊙	◦◦◦	♪♪♪ ♪♪♪ ♪♪♪	$\frac{9}{8}$	$\frac{9}{4}$	$\frac{9}{2}$
perfectum	minor	○	◦◦◦	♪♪ ♪♪ ♪♪	$\frac{3}{4}$	$\frac{3}{2}$	$\frac{3}{1}$
imperfectum	maior	⊂•	◦◦	♪♪♪ ♪♪♪	$\frac{6}{8}$	$\frac{6}{4}$	$\frac{6}{2}$
imperfectum	minor	⊂	◦◦	♪♪ ♪♪	$\frac{2}{4}$	$\frac{2}{2}$	$\frac{2}{1}$

> 譜最前面會出現的還有「節拍器速度」，例如像這個四分音符等於 120 的意思就是指「一分鐘彈 120 個四分音符」的速度。

在樂譜中的直線們叫做「小節線」，是用來標示拍子的循環，如果你要分段，或是要換調號，通常我們會寫「雙小節線」，另外還有「右邊的線比較粗的雙小節線」，稱為「終止線」，是表示整個樂章或曲子的結束。

帶有兩個點點的雙小節線，通常一左一右成對出現，表示它們的範圍內要演奏兩次，這個我們叫做「反覆記號」。如果左邊那個反覆記號沒出現的話，通常就表示「從頭到右邊反覆記號的範圍內」要演奏兩次。

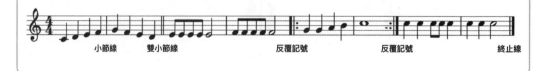

D. C. 唸成 Da Capo，意思是從頭開始。

D. S. 唸成 Dal Segno，意思是從「 𝄋 」這個符號開始。

Fine 不是英文「我很好」的 fine，而是義大利文的 fee-neh，表示結束的意思。

Fine 通常跟 D. C. 或 D. S. 一起用，表示 D. C. 或 D. S. 之後，演奏到寫 Fine 的地方結束。

一號框框和二號框框是和反覆記號一起用，第一次演奏的時候要彈一號框框裡面的東西，第二次的時候則是要跳過一號框框的範圍，直接進到二號框框。它們的英文叫做 first ending 和 second ending，直接翻譯是「第一結尾」和「第二結尾」，但我們在台灣所有人都習慣講「一房」和「二房」，你如果講「第一結尾」和「第二結尾」會沒有人知道你在說什麼。

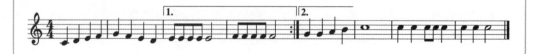

這個兩點中間夾一個斜線的符號，表示重複前面一個小節。

再來說樂譜上的線

　　弧線有兩種可能的意思，一種是「連結線」，另一種是「圓滑線」，它們的線本身看起來是一樣的。

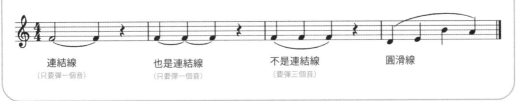

連結線　　　　　也是連結線　　　　不是連結線　　　　圓滑線
(只要彈一個音)　(只要彈一個音)　(要彈三個音)

　　「圓滑線」是指範圍內的音要圓滑地演奏，基本上就是不要斷掉的意思，不過關於實際上圓滑奏要怎麼執行，就超出本篇的範圍了。

● 然後是鋸齒線。如果是從一個音到另外一個音當中的斜斜的鋸齒線，指的是「滑音」。
● 如果是寫在一個和弦旁邊垂直的鋸齒線，指的是「琶音」，預設是從低到高一個音一個音彈上去。
● 如果你要設定琶音從高音往低音彈的話要寫往下的箭頭。
● 在音的上下方標示數字 8 或是 15 的線，表示範圍內要移高或移低一或兩個八度。

- 帶有 tr 字樣的鋸齒線指的是 trill*，就是本音跟上方音快速交替，例如我有一個 C，上面有這條線的話，就是指 C 跟 D 快速交替。trill 可以從本音開始，也可以從上方音開始，至於哪一個情況該從哪裡開始，又是一個很長很學術的主題了。
- 短的鋸齒線，在絕大部分情況的執行方式是「上本上本」或「本上本」，以 C 為例的話，就是指快速彈 D-C-D-C 或是 C-D-C。
- 短的鋸齒線中間加一槓，意思是「本下本」，也就是 C-B-C。
- S 型要彈「上本下本」或「本上本下本」，也就是 D-C-B-C 或是 C-D-C-B-C。

其實還有其他各種奇怪的，你可以到維基百科查「Ornament（music）」這一篇文章。

tremolo*

tremolo 意思是同音快速反覆或兩組音快速交替，上方的斜線數代表反覆的頻率（兩條的話為十六分音符、三條為三十二分音符），但有時候畫三條線也可以表示「很快」的意思，不見得一定要演奏成準確的三十二分音符。如果是兩組音快速交替反覆，可以在兩組音中間畫斜線，同樣的，斜線數代表反覆的頻率。

*註：在筆者小的時候，trill 是被翻譯成「震音」，而 tremolo 是「顫音」。但不知何時，台灣的教育部把兩個名詞的中文翻譯調換過來了，造成兩個世代溝通這個名詞的時候容易誤會，因此我建議你用這兩個名詞的時候，直接使用英文就不會有問題囉！

● 音符正上方或正下方常有的記號，像是圓點，意思是「斷奏」，就是把音彈得比記
譜上短，跟後面的音中間有空白這樣子。

● 還有「>」符號，意思是「強音」，也就是那顆音比較重。

● 橫線記號，是把那個音拍子彈滿，或甚至是拖長一點點，但有時候也有加強的意思。

● 延長記號，是在那個音停住，到你覺得爽了再繼續接下去的意思。

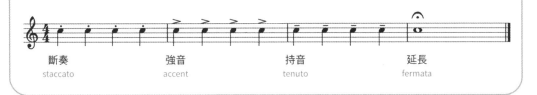

強弱記號，我相信大家應該都知道意思，但很多人不知道怎麼唸。

常見的強弱記號只會出現三種字而已，f 和 p 和 m，都是義大利文的

縮寫：

● f 唸成 forte，意思是「大聲」。

● p 唸成 piano，意思是「小聲」，沒錯，你所知的「鋼琴」這個單字，原
意是義大利文的小聲的意思，至於為什麼是這樣，就是另一個故事了。

● m 唸成 mezzo，意思是「一半」。

f、p、m 這三個字可以組合成六個等級，從最小聲到最大聲依序是 pp、p、mp、mf、f、
ff。pp 要唸成 pianissimo，ff 要唸成 fortissimo。據我的理解，義大利文的「-issimo」字尾，
應該是類似像是英文的「-est」字尾的最高級的意思吧？

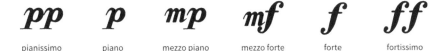

● 這個長得很像一隻狗的符號其實是文字「Ped.」，意思是踩鋼琴的右踏板，「花符號」指的是放掉鋼琴的右踏板。不過我一直都不喜歡鋼琴譜上的這種踏板記號，因為這個符號只把鋼琴的踏板簡化成「踩跟放」兩種狀態，完全沒有考慮到深度的問題，所以我是覺得這個踏板記譜法應該要更新了，我們在另外的文章再說踏板的事情吧！

● una corda 字面上的意思是「一條弦」，是指踩鋼琴的左踏板的意思，因為古早古早時候的鋼琴，踩下左邊踏板後，鋼琴的琴槌會只有打到每個音的其中一條弦。

● tre corde 字面上的意思是「三條弦」，也就是放掉鋼琴的左踏板，讓琴槌正常地敲到每個音的三條弦的意思。

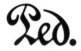 *una corda* *tre corde*

踩右踏板　　　　放右踏板　　　　踩左踏板　　　　放左踏板

以上就是好和弦的基本記譜法課程，當然樂譜上還有更多各式各樣的奇怪符號，但是我希望這一篇文章有幫初學者快速整理到最常用的那些，以後如果忘記符號的話就可以用這篇文章快速複習囉！

14 十分鐘之內，一次搞懂
「拍號、單拍子和複拍子」

今天我要跟你解釋什麼是「單拍子」和「複拍子」。

不過在開始之前，我們要先玩一個遊戲，規則很簡單，下面的圖片裡有一些黃色小鴨（呃……我們就假裝它們是黃色的好了），然後你要在 0.5 秒鐘之內算出總共有幾隻，現在還不可以偷看喔！準備好了嗎？三、二、一，開始看！

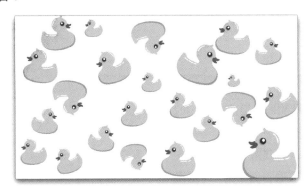

答案是，23 隻，你有答對嗎？沒有的話不要難過，我們再試一題。預備備，三、二、一，開始看！

這次的答案是，19 隻！如果你兩題都有答對的話，你應該是看了不只 0.5 秒吧？

為什麼這個遊戲很難呢？當然很明顯的理由是鴨子太多、時間太短了，不過不明顯的理由是，因為鴨子的正反、大小不一，而且沒有排列好， 如果大家都列隊排好的話會怎麼樣呢？我們再來一題試試看喔，嘗試在 0.5 秒數出有幾隻！

　　我猜這次你應該可以輕易地答出是 25 隻，因為這一次黃色小鴨有依照我們可以理解的方式排列好。

　　我拿這個遊戲當做例子，是要跟你示範人是一個「喜歡把東西分組」的動物，因為分組可以賦予事物一個結構、一個循環、進而讓它們好像有意義。就像剛剛的這些黃色小鴨，當它們呈現亂七八糟的時候，我們就不太能理解它們在幹嘛，但是當它們排整齊的時候，我們就可以懂它的規則，而當有新的黃色小鴨加入的時候，我們好像也知道該把它們放在哪裡了。

　　對於聲音，人類的處理方式也是一樣。你應該有聽過「時鐘滴答滴答地走」這樣子的說法吧？但其實時鐘根本就不會「滴答滴答」的走，秒針的聲音，每一下都是一樣的，所以它要嘛就是「滴滴滴滴」的走，不然就是「答答答答」的走才對，我們覺得時鐘聽起來像是「滴答滴答」的走，是因為我們在心裡，偷偷把這些聲音兩個兩個分成一組了。

　　像秒針的聲音這樣子的，你可以感知的、有固定間隔的時間單位，我們在音樂上就叫做一「拍」。在音樂裡，你要把拍子分成幾個一組都可以，不過絕大部分的曲子，不論是古典音樂、爵士音樂還是流行音樂，最常用的都是**兩拍、三拍**或**四拍**一組。

　　另外注意一件有趣的事：當你聽到秒針的聲音時，在你的心中「滴」是不是比「答」還要大聲呢？雖然我們理性上知道每一下秒針都是一樣大聲的，但當我們把這些聲音分組之後，我們會在心裡覺得每組的第一拍比較「重」，有一個標示性的功能，這就是音樂上的「**強拍**」（downbeat）的概念。不論分成是兩拍、三拍還是四拍一組，在音樂上的預設強拍都是每組的第一拍。

　　大部分的初學者，對於拍子的理解大概就是到這邊而已了，但是他們可能不知道的事情是，在傳統樂理上我們把這些常用的拍子分組方式再細分成兩種，分別叫做「**單拍子**」（simple meter）和「**複拍子**」（compound meter）。

　　首先我要說我不太喜歡這個翻譯，因為這兩個名詞會讓人誤以為，好像是在說英文名詞的「單數」和「複數」的感覺。我覺得 simple meter 和 compound meter 應該要正名成「**簡單拍子**」和「**複合拍子**」比較好，比較符合這兩個名詞的意義，所以我接下來要（擅自）用這兩個名詞稱呼它們。

　　我們先來說**簡單拍子**。簡單拍子，就是它字面上的意義，指「簡單」的拍子，當然我可以給你更學術、更精確一點的定義，但是我不想在現在用複雜的名詞搞混你，所以我要直接舉實例給你：

● 例如我要數一個「簡單的兩拍」（simple duple meter），我就只要重複數「12 － 12 －」就好了。

● 如果我們要簡單三拍（simple triple meter），就是數「123 － 123 －」。

● 而簡單四拍（simple quadruple meter）的話，當然就是數「1234 － 1234 －」。

　　當然簡單拍子也可以是五拍或更多拍，但是大概 95％以上的你會常聽到的音樂都是兩拍、三拍或四拍的。

　　再來說說**複合拍子**。複合拍子這個字的意思是「**每一拍都再被細分成三等分的拍子**」：

● 譬如我要數一個「複合二拍」（compound duple meter），我就要把第一拍和第二拍再細分唸成三個字：「123 － 223 － 123 － 223 －」

● 那複合三拍（compound triple meter）的話，就是一個循環有三拍，然後每一拍都再被細分成三拍的拍子，數成「123 － 223 － 323 － 123 － 223 － 323 －」

● 最後依此類推，複合四拍（compound quadruple meter）就是一個循環

有四拍，然後每一拍都再被細分成三拍的拍子：「123 － 223 － 323 －
423 － 123 － 223 － 323 － 423 －」

1₂₃2₂₃1₂₃2₂₃......

了解了簡單拍子和複合拍子聽起來的感覺之後，我們就可以來討論你
在樂譜上要怎麼寫的問題了。

你在任何一份譜的最開頭，看到的那個「兩個數字疊在一起」的東西，
就是我們用來設定拍子的符號，簡稱「拍號」。在簡單拍子的情況下，我
們就是在上面那個數字寫我們是幾拍，例如我現在要寫一個簡單三拍的譜，
我就在上面的數字寫 3。

下面那個數字，是設定你要用來當作一拍的符號，例如我要用一個鳳
梨當作一拍，我就在下面畫一個鳳梨。像這樣子寫的意思就是，我的
音樂每一個小節有三拍，然後每一拍用一個鳳梨來表示這樣，換句話
說就是「我每一小節可以有三個鳳梨」。

當然，我們在五線譜裡面不會用鳳梨當作一拍的符號，我們更常用的
是下圖那個叫做四分音符的東西，因為這個東西叫做四分音符，所以
我們在下面寫數字 4。這樣寫的意思就是我的音樂有三拍，然後用這
個叫做四分音符的符號來代表我的每一拍這樣。

　　喔對，要注意，我們把這個拍號唸成「三四拍」，英文唸成 three-four time，請不要再把它唸成「四分之三拍」了，這樣你才不會被其他音樂家翻白眼。

　　因為我們最常使用四分音符來代表一拍，所以大部分的音樂老師都會直接跟初學者說這個黑色音符的意思就是一拍，但事實上並不是。四分音符只是一個記譜符號而已，你可以用任何一個符號來當作一拍，你只要在拍號的下方填上相對應的數字就可以了。

> 所以同樣的簡單三拍，你也可以寫成 3/2 或是 3/8 拍，理論上的意義是一樣的，雖然說看譜的人感覺會不太一樣，不過那就是另外一個故事了。

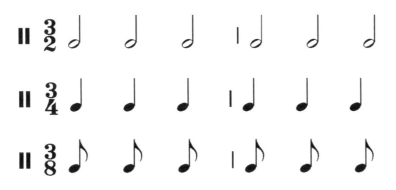

　　在複合拍子的情況下，我們就是在上面那個數字寫「細分之後的拍子總共有幾拍」。

> 例如我現在要寫一個複合三拍的譜，因為你把每一拍都細分成三拍的話，總共就會有九拍了，所以我就在上面的數字寫 9；然後在下方的數字，你選擇一個符號來代表每一個「細分之後的拍子」，在複合拍子最常用的是八分音符，所以我寫 8 在下面。整個唸成「九八拍」，意思就是「一小節內有 9 個八分音符」。

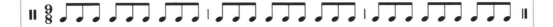

要注意一件很重要的事，就是雖然我們在上面寫了 9，可是你要知道它代表的意思是「複合三拍」，也就是「三個三個一組，總共有三組」，而不是「簡單的九拍」。在寫音符的時候，我們也會把八分音符們三個三個連在一起，來表達這是一個複合三拍。

所以，如果你想要寫複合兩拍子的話，上面的數字就是 6（一小節有兩拍，每一拍又細分成三拍）；複合四拍子的話，上面的數字就是 12（一小節有四拍，每一拍又細分成三拍），依此類推。

最後的整理：
● 如果你在拍號上方數字看到 2 或 3 或 4，就表示作曲者設定的是簡單的 2、3、4 拍子；
● 如果你在拍號上方數字看到 6 或 9 或 12，就表示作曲者設定的是複合的 2、3、4 拍子；
● 在簡單拍子，最常使用的拍子單位符號是四分音符；
● 在複合拍子，最常使用的拍子單位符號是八分音符。

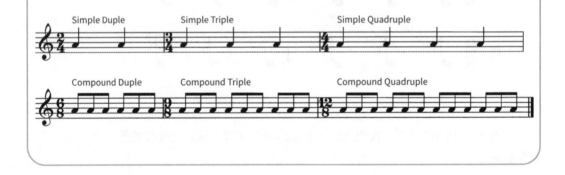

15 切分節奏

今天我們要來聊聊切分節奏。「切分」（syncopation）這個字，如果要簡單解釋的話，就是「用各種方式，對正常的強弱拍規則的打擾」。換句話說，如果一段音樂強調的地方，跟一般認為正常的「強拍」的位置不符合的話，我們就會說這個是一個「切分」的節奏，我接下來就要介紹你幾個簡單的切分的方式。

假設我們有一段 3/4 拍的音樂，因為三拍子的預設強弱關係是「強弱弱、強弱弱」，所以如果我在作曲的時候故意去強調第一拍，例如在每次的第一拍寫低音的話，你就會覺得這樣的節奏是很正常的，也就是「沒有」切分的。

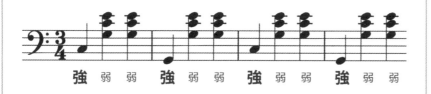

最簡單的打擾強弱拍規則的方式，就是把其中一個強拍的音拿掉。當你的大腦期待一個強拍要來，但是它卻沒有來的時候，你的大腦就會有一個「欸？怎麼沒來？」的感覺：

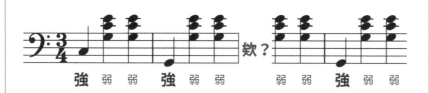

另外一個常見的方式，就是在弱拍寫比強拍「長」的音。譬如我有一個四拍的音樂，如果我都是在相對比較強的拍子，例如第一拍，寫長音的話，節奏就會聽起來很正規。

如果我是寫在相對比較弱的拍子，例如第二拍寫長音的話，我們就會說這樣是一個「切分」的節奏。因為你的大腦覺得第一拍應該要比較被強調，但是實際上的長音卻是在第二拍，就會有一點衝突的感覺：

改變換和弦的時機，也是一個讓節奏比較有趣的方法，例如以下的和聲進行，我每次換和弦的地方都是相對的強拍（第一或第三拍），所以這個節奏聽來就會很正規。

如果我故意不在強拍的時候換和弦，這個節奏就會變得比較「切分」，比較不正規，
也許會比較有趣一點。

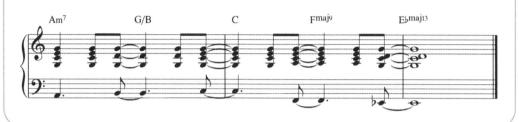

另外一招是我覺得流行音樂很常用的旋律處理方式。下圖的前兩小節是一個由八分音
符組成的旋律，因為這個旋律完全都是八分音符組成的，所以它聽起來會很平順，如
果我想要它的節奏衝突性高一點點、比較「流行」一點的話，我可以隨意把其中一些
音符提早一點點，例如變成像是後兩小節那樣子：

　　這就是今天的切分節奏課程，它是一個非常基本、但也非常重要的作
曲手法。當然造成切分節奏的其他方式還有很多很多種，但是至少你現在
知道基本的原理囉！

　　我推薦你去研究看看你喜歡的曲子，不論是古典音樂和流行音樂都可
以，看看它們是如何使用切分節奏的，以及實驗一下如果把某個切分節奏
的段落，改成沒有切分節奏的話，聽起來會怎麼樣。

⑯ 什麼是「終止式」？

　　很多彈鋼琴的人聽到「終止式」（cadence）這三個字，大概就會直接想到哈農的音階練習最後面的那四個和弦。甚至很多人以為那四個和弦就是所謂的「終止式」，其實不是喔！

　　終止式，其實就是字面上的那個意思，「終止的方式」。或者用更白話一點的方式來說，就是「用來結束一句、一段或一首音樂的最後一兩個和弦」的安排方式。

　　終止式有很多很多種，在這篇我要介紹最常見的其中兩種，它們的中文名稱分別叫做「正格終止」（authentic cadence）和「半終止」（half cadence）。

　　正格終止就是指「五級和弦」接到「一級和弦」的終止，換算成 C 大調的情況的話，那就是 G 和弦或 G7 和弦接到 C 和弦。

在前面的關於「和聲功能」的文章，我說過 G7 接到 C 會有一個「解脫了」的感覺。那你把這個很有解脫了的感覺的和弦進行，放在最後面的話，聽起來就是會很有「真的結束了的感覺」：

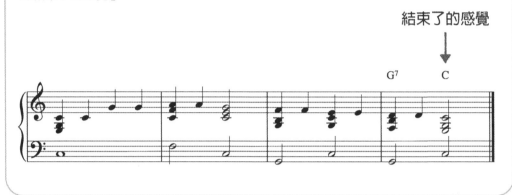

結束了的感覺

G⁷ C

注意以上最後的兩個和弦是 G7 到 C，它們會製造一個「結束了」的感覺，所以這段音樂就算後面沒有繼續接下去，也不會很奇怪，這樣的結束方式就是「正格終止」。

接下來是半終止

半終止就是指「**最後停在五級和弦**」的終止，以 C 大調的情況來說，就是指最後停在 G 或 G7 和弦的情況。

在之前的文章，我也說了 C 大調裡的 G 或 G7 和弦會造成一個還沒結束的感覺，所以如果你的句尾最後一個和弦是 G 或 G7，它聽起來就會有「進行到一半、還沒結束」的感覺：

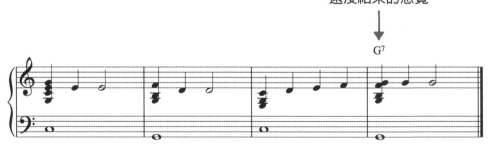

還沒結束的感覺

G⁷

所以它才會叫做「半終止」，因為它有「進行到一半」的感覺。因為這樣，剛剛的這段音樂，後面通常就一定要再接一句，然後再用正格終止結束，聽起來才會有完結的感覺。

看以下的譜例，注意第一行結尾 G7 和弦造成的「沒結束的感覺」，還有第二行結尾 G7 接 C 造成的「結束的感覺」。

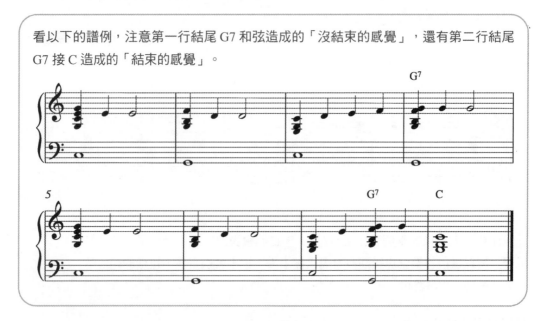

　　以上就是終止式課程的上集，除了正格終止和半終止之外，我們還有什麼其他的終止方法呢？繼續往後讀下去吧！

17 更多終止的方式！

　　上篇我們說過了兩種最常見的終止式，分別是聽起來很像結束了的「正格終止」，還有聽起來像還沒結束的「半終止」，現在我要繼續介紹另外兩種。

　　首先是「**假終止**」（deceptive cadence），假終止就是字面上的這個意思 ——「**假裝要終止**」，製造一個要好好結束的假象，但是卻沒有終止在你期待的地方。

你一定記得五級和弦很喜歡接到一級和弦對不對？也就是如果你在樂句快要結束的時候出現 G7 和弦，你的大腦就會覺得後面 C 和弦就要來了，不信的話我們來試試看，彈以下〈小星星〉的第一句，但是把最後一個和弦切掉：

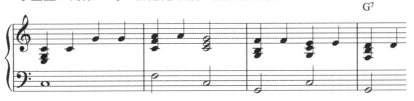

　　你的大腦，有沒有情不自禁地自動幫它補上一個 C 和弦結尾了呢？

　　如果在這種情況，我們在句尾沒有解決到 C 和弦的話，我們就叫它是一個「假的終止」。

在十八世紀古典音樂的情況，假終止幾乎一定就是「五級和弦接到六級和弦」的，很少很少會有例外。

　　用 C 大調來看的話，那就是 G7 接到 Am 的終止，像這樣：

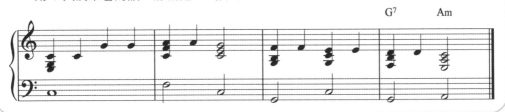

所以上面這個要達成的效果就是，你覺得快樂的 C 和弦要來了，但是卻來了比較憂鬱的 Am 和弦，所以你覺得被騙了的感覺。

　　當然延伸來說，假終止可以泛指「任何句尾的 G7 沒有接到 C 的情況」，我們可以來實驗看看，把句尾換成不同的和弦來製造不同的感覺。例如說我要一個夢幻版，我就接到 A♭ 和弦：

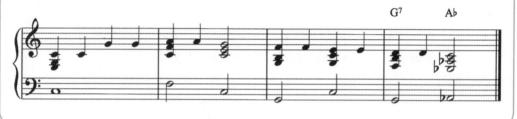

試試看接到 D♭ 大九和弦，會有慵懶的感覺：

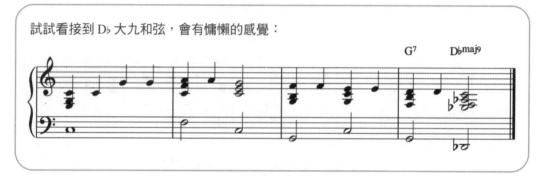

或者是晴天霹靂緊張版，我就接到減七和弦：

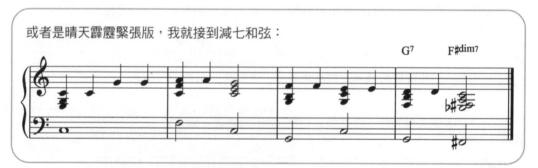

　　這就是「假終止」，我們的第三種終止方式。

　　我要介紹的最後一種終止式是「變格終止」（plagal cadence），指的是「四級和弦接到一級和弦」的終止，也就是 C 大調裡 F 接 C 的終止。它聽起來有一種「教會」的感覺，是因為很多教會詩歌的最後都會唱「阿們」，

然後阿們的和弦常常都是 F 接 C。所以「變格終止」就也被暱稱作「教會
終止」或者是「阿們終止」：

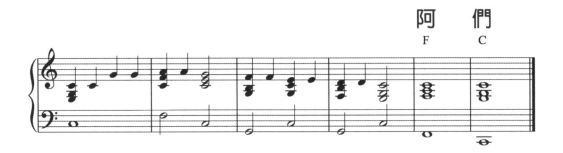

阿　門
F　　C

以上這兩篇，就是我們的終止式基礎課程；正格終止、半終止、假終止、
變格終止，是四種最常見的終止式。

⑱ 什麼是「數字低音」？

我在 2014 年年底，剛開始做好和弦 YouTube 頻道的第二集，就做了「和弦代號」的教學影片，在我寫稿的這時，那一部影片也是好和弦頻道觀看次數最高的樂理課程（超過 110 萬次觀看）。

十分鐘以內，一次搞懂所有的現代和弦代號！

和弦代號真的很重要，因為幾乎所有的現代音樂，包含流行、爵士、搖滾音樂和其他，以及大部分現代的音樂書籍，都是習慣使用這種代號來記載和弦的，所以只要你是學音樂的人，都一定要跟它們很熟很熟。

不過你可能會覺得和弦代號應該是現代音樂才有的，其實不是耶，從古早的時候就有類似和弦代號的東西了。今天好和弦就要教你看懂一種在十七、十八世紀的時候很流行的和弦代號，這種和弦代號雖然在現代已經不是主流了，但是在音樂班、音樂系裡面練習和聲分析的時候，我們還是習慣用這一種寫法。

這種寫法叫做「數字低音」（figured bass），而且沒錯，它就是它字面上的意思：「加了數字的低音」。它的使用邏輯非常簡單，簡單到可以用一句話解釋完，就是你先「寫出最低音的音符，然後用數字標示它上面幾度的位置有其他的音。」

舉個例子來讓你比較一下「和弦代號」和「數字低音」：我們現在會用一個「C」和弦代號來代表 C 的大三和弦，也就是 C-E-G 這三個音；如果是在十七世紀的時候，要表達同一個 C 大三和弦，我們是先在譜上寫一個 C 的音符，然後在音符的下面寫數字 $\frac{5}{3}$，這表示你要在 C 的上面 5 度彈一個音，也就是 G，然後在 C 的上面 3 度彈一個音，也就是 E。

C

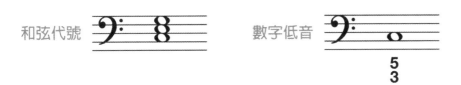

和弦代號　　　　　　　　　　　　數字低音

超簡單吧，其實這樣就差不多解釋完了耶，但是為了不要讓這篇文章太快就結束，我們還是來看一些其他的情況好了。例如你想要寫 C 和弦的另外兩個轉位，E-G-C 和 G-C-E，我們現代的和弦代號寫法是寫 C/E 和 C/G；在三百多年前的數字低音，我們就是先在譜上寫 E 和 G 的音符，然後在下面標示阿拉伯數字 $\frac{6}{3}$ 和 $\frac{6}{4}$。

同樣地，E 音符下面標 $\frac{6}{3}$ 表示，你要在 E 的上面 6 度和 3 度彈一個音，也就是彈 C 和 G；G 音符下面標的 $\frac{6}{4}$ 表示，你要在 G 上面的 6 度和 4 度彈一個音，那就是彈 E 和 C。

在當時可能是因為紙和墨水很貴，所以寫譜的人通常都能省則省，盡可能簡化寫法，只要看譜的人還是能區分各種和弦就好了。因為 $\frac{5}{3}$ 就是正常的三和弦，所以寫譜的人通常都直接省略不寫，然後 $\frac{6}{3}$ 常常被省略成只寫 6 而已，$\frac{6}{4}$ 的話因為還是要與 $\frac{6}{3}$ 做區分，所以還是得要寫成 $\frac{6}{4}$。

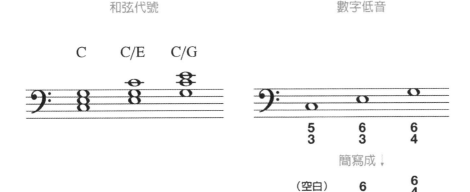

寫七和弦或是其他和弦的時候，邏輯都還是完全一樣的：例如我們在和弦代號要寫 G7（G-B-D-F）的四種位置，我們會寫 G7、G7/B、G7/D 和

G7/F，那數字低音的寫法就是只寫出最低音音符，然後用阿拉伯數字寫出另外三個音跟低音的音程度數。

　　同樣的，因為寫太多阿拉伯數字會浪費紙和墨水，所以寫譜的人會盡量能省略就省略掉，以下你看到的，就是最常見的簡略寫法。

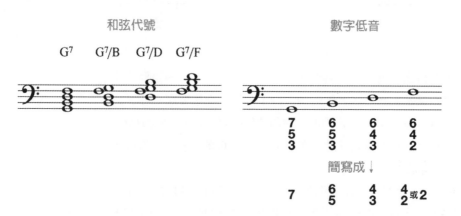

　　有經驗的古典音樂人，通常都可以只看一眼數字，就可以直接反應過來這是什麼和弦，以及這是什麼轉位。在一般古典音樂人的對話當中，我們也常常用數字低音的說法來直接講一個和弦和轉位。

> 例如，當一個古典音樂家跟你說這是一個六四和弦的時候，他是在說這是一個「三和弦的第二轉位」，當他提到六五和弦這個字的時候，他就是在說一個「七和弦的第一轉位」。
>
（空白）	6	$\begin{smallmatrix}6\\4\end{smallmatrix}$	7	$\begin{smallmatrix}6\\5\end{smallmatrix}$	$\begin{smallmatrix}4\\3\end{smallmatrix}$	$\begin{smallmatrix}4\\2\end{smallmatrix}$
> | 三和弦原位 | 三和弦第一轉位 | 三和弦第二轉位 | 七和弦原位 | 七和弦第一轉位 | 七和弦第二轉位 | 七和弦第三轉位 |

　　以上就是今天的數字低音課程，如果你還想瞭解更多詳細的數字低音寫法，像是和聲外音和變化音要怎麼寫的話，你可以到維基百科的 Figured Bass 文章，裡面有完整的解說喔！

19 走路低音！（Walking Bass）

在這篇文章我要教你低音要怎麼走路。

會走路的低音，英文叫 walking bass，是在爵士音樂中很常見的低音型態。walking bass 基本上就是指「**每個音都一樣長的低音線條**」，因為它每一個音都一樣長，步調就很像是在走路一樣，這就是它為什麼叫 walking bass 的原因。我接下來要給你幾個寫作 walking bass 的小祕訣。

寫作 walking bass 最簡單的方法，就是直接把當下的和弦分解，一拍彈一個音出來就完成了。例如我現在有一個 C-F-G-C 的和弦進行，我的低音就可以像這樣寫：

當然只是分解和弦的話，聽起來是呆呆的，所以我們可以把音的順序洗牌一下，看看有沒有比較順暢的連接方式。

不過要注意我在接下來的例子，還是讓每一個小節的第一拍維持是和弦的根音，因為如果我更改第一拍的音的話，它有可能會聽起來不像是原來的和弦（只是有可能而已啦）。不過你先試試看這個改過的例子，看看有沒有比較順：

不過我們也不一定都只能用和弦本身的音而已，你也可以試試看在兩個和弦音之間插入一個中間的音，例如我可以在第一小節的 C 跟 E 之間插入一個 D。我們把像這樣的音叫做「經過音」，因為 D 本身並不是 C 和弦裡面的音，我們只是要從 C 走到 E，中間不小心經過它而已。

我也要在第二和第三小節裡加入經過音，試試看現在的效果：

另一個常見的技巧是，直接用下一個和弦根音的高半音或低半音接過去。

例如我的第二小節第一拍是 F，我就可以在前一拍試試看用它的高半音 G♭ 接過去；我在第二小節第四拍這邊也用同樣的技巧，利用 G 的低半音，也就是 F♯，來接進 G 和弦：

雖然說 walking bass 最重要的特色就是每個音都一樣長，但其實你偶爾還是可以用其他節奏裝飾它，在以下的例子，我用一些八分音符和三連音來讓它更有趣一點點。

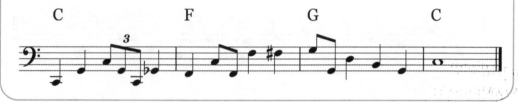

這就是今天的走路低音 walking bass 課程，在往後的文章中，我們還會不只一次用到這個技巧，在那之前，也自己多練習寫作一些 walking bass 吧！

20 什麼是「12 小節藍調」？（12-bar Blues）

12 小節藍調是一種 12 個小節的和弦進行，常常會出現在爵士音樂或是早期的搖滾音樂。因為有很多很多首曲子都有用到它，所以我猜你應該也會有聽過這個和弦進行的聲音，只是你可能沒有去注意過它而已。

> 因為這一串和弦進行在音樂歷史上太重要了，所以我非常推薦你把以下這個序列背下來：
>
> C7　C7　C7　C7
> F7　F7　C7　C7
> G7　F7　C7　C7

你可以把以上的這個序列，理解成 12 小節藍調的「**基本型態**」，它在實際的曲子裡面使用的時候，還會有其他的變化，不過我們在本篇只先研究一下這個基本型態就好。接下來我們就要來嘗試在鋼琴上，用很簡單的方式彈它。

> 這 12 個小節的和弦進行，其實只用了三個和弦，C7、F7 和 G7，三個和弦都是屬七和弦。你可以先練習用這三個和弦最基本的形式，來彈過一遍整個和弦進行：

不過這樣子彈味道好像不太對，所以我們要把和弦音的擺放位置調整一下。

● 首先我想讓和弦變得精簡一點點，所以我把全部的 5 度音先拿掉，所以 C7 變成剩下 C-E-B♭，F7 變成 F-A-E♭，G7 變成 G-B-F。

● 然後我們把全部的最低音放到很低的地方去，然後其他的音放在比低音高一個八度的地方，所以這三個和弦就變成這樣：

用現在這個位置再來一遍 12 小節試試看，看會不會聽起來好一點：

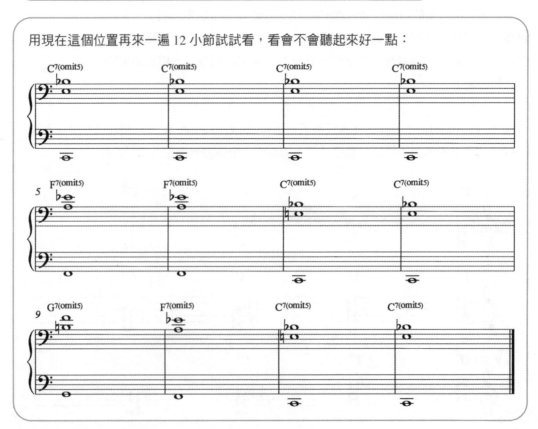

現在聽起來已經有好一點了，但還是不太對勁，這是因為現在 F7 和 G7 和弦的上面兩個音，離 C7 的上面兩個音太遠了，接起來會有點不順。

所以我們把 F7 和 G7 的上面兩個音順序調換，擺放到離 C7 很近的位置。再一次 12 小節吧：

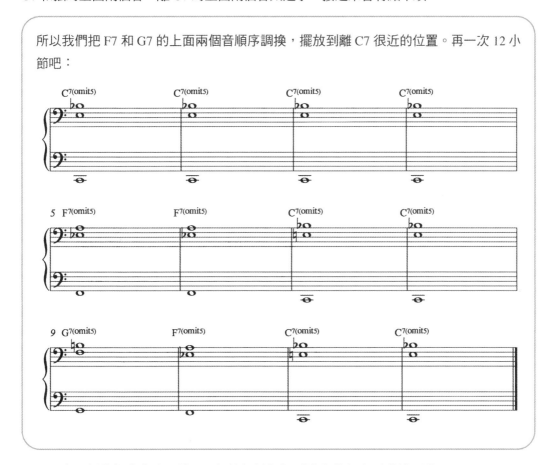

現在已經聽起來完全正常了，但是如果你想要讓它聽起來更酷炫一點，我們可以加入一些額外的音。在這個情況下，九度音和十三度音是不錯的選擇。

我在 C7 和弦加入九度音 D，讓它變成 C9 和弦，F7 和弦加入十三度音
D，所以變成 F13 和弦，G7 加入十三度音 E，變成 G13 和弦。注意我
新加入的這三個音，相互的距離都很近，這是讓它們會接起來很順暢
的重點之一：

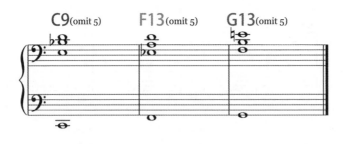

我們現在用這個新配置，再來一次 12 小節：

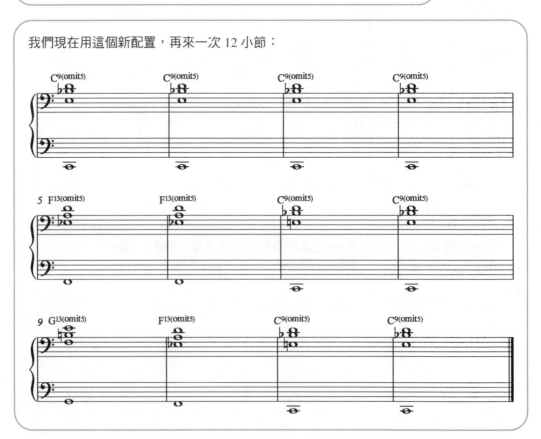

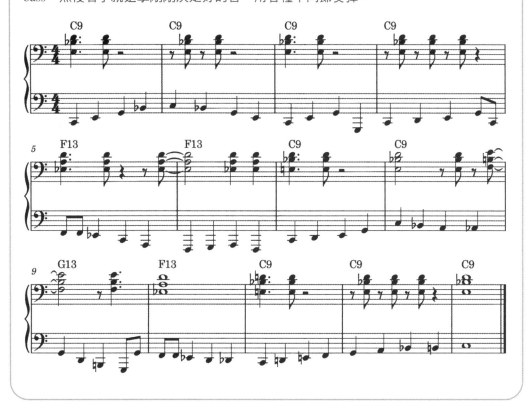

最後我把左手用四分音符填滿，這種四分音符的低音線條，就是上篇介紹的 walking bass。然後右手就是拿剛剛決定好的音，用各種不同節奏彈：

以上就是今天的 12 小節藍調課程，一定要在鋼琴上，自己彈彈看本篇的每一個譜例喔！

21 一篇文章之內，真的完全搞懂「五度圈」！

　　好和弦的 YouTube 頻道開台以來，被觀眾們敲碗最久的一個主題大概就是「五度圈」了吧，你如果去 Google 五度圈，你會找到超級多版本的這種圓圓的圖，然後一堆網站都在說五度圈很重要、你不能不知道等等的，為什麼這麼重要的、好像是基礎樂理的事情，好和弦頻道做了兩百多集都還沒有說過呢？我好擔心我還不知道五度圈，就要被時代淘汰了啊！

一部影片之內，真的完全搞懂「五度圈」！
（Circle of Fifths）

　　這個就要讓我幫你釐清一下了，其實好和弦並不是沒有說過五度圈，而是**五度圈根本就不是「一件」事情**，而是大概八百萬件不同的事情的五度關聯現象。

　　音樂上跟五度有關係的事情太多太多了，包含兩千多年前畢達哥拉斯算出音階的時候就是使用五度關係，大小調的調號、和它們升降的音也跟

98

五度有關係，最重要的三個和聲功能之間是五度關係、常見的終止式都跟五度有關係，五聲音階也是用完全五度疊出來的，小、中、大提琴的四條定弦也都是相差五度，很多常見的和聲進行也有五度關係，甚至七個調式的亮度，都可以跟五度扯得上關係。

事實上，好和弦頻道的影片裡面，可能有一半以上，你都可以說它的其中一部分跟五度有關係，如果你全部都認真看過，並且了解它們的話，我會說你早就不需要去 care 五度圈那張圖了，因為你對於五度圈的了解，早就超過大部分的人啦！

你在很多音樂課本、筆記本，或是網路上找到的所謂「五度圈」的圖，就是把一個八度裡面的十二個半音，以完全五度的間隔列成一個環狀的表，**順時鐘的下一格就是高完全五度，逆時針的上一格就是低完全五度。**然後把每一個音開始的大調音階跟它的關係小調，還有升降記號寫出來，方便你查詢這樣子而已。有很多你從這個圓圈中可以查到的事情都很重要，但是我不會說這張「圖」本身很重要。

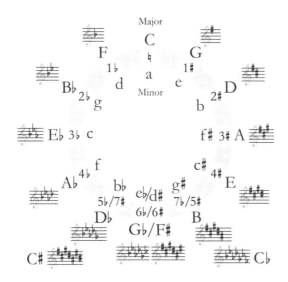

生活上的類比大概就像是九九乘法表，當然大家都可以同意，學會乘法這件事超級重要。但是九九乘法表這張「表格」本身很重要嗎？並沒有，它只是把一個很重要的事情，用表格的方式列出來而已，也就是說你如果早就知道乘法怎麼乘，那麼九九乘法表對你而言就一點都不重要了。

所以與其去問「為什麼五度圈很重要？」，我們應該討論的問題是：「**樂**

理上有什麼重要的事情跟五度有關係？」只要一件事情跟五度有任何一點關係，我們就可以在五度圈這個圖上面，看到某種視覺上的規律。

　　現在，我們已經建立了五度圈這張圖只是一個「速查表」的概念，那接下來就可以來討論，你可以從五度圈裡面查到什麼。

　　五度圈上面，你可以看到的最基本的事情，應該就是大調的調名跟每個調的升降記號，以及它們之間的五度關係。

升記號的調

你看哦，你一定知道 C 大調是全部都是白鍵，沒有任何升降記號的。

那比 C 大調高完全五度的 G 大調呢？

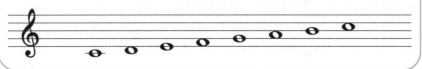

如果你把 G 大調音階寫出來，你會發現 G 大調音階的組成音，跟 C 大調只有一個音不一樣而已，也就是 F 變成了 F♯。
　　所以 G 大調的調號就是一個升記號，F♯。

那比 G 大調更高完全五度的 D 大調呢？你會發現它們有完全一樣的關係，D 大調跟 G 大調也只有一個音不一樣，是 C♯。

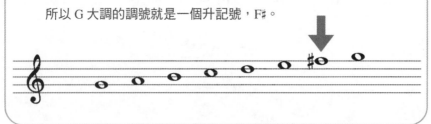

也就是 D 大調的調號比 G 大調多了一個升記號，除了有 F♯，還有 C♯。

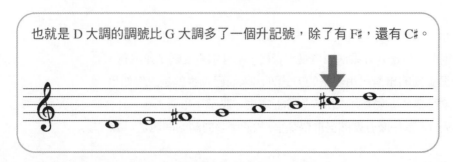

再來看比 D 大調更高五度的 A 大調，它們也有完全一樣的關係，A 大調跟 D 大調也只有一個音不一樣，是這個 G♯。

也就是 A 大調的調號比 D 大調又多了一個升記號，除了有 F♯、C♯，還有 G♯。

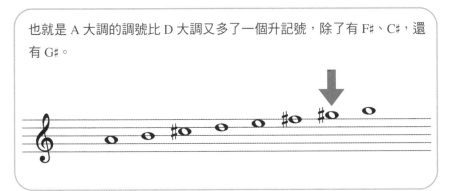

接下來的規則也都一樣，你把任何一個大調的第四個音升高半音，然後順序重組一下，就可以產生高完全五度的大調，再換句話說，每高完全五度的大調，就會比之前那個大調多一個升記號。

然後那個多出來的升記號相互的距離，沒錯，你猜到了，也都是完全五度。你看第一個升記號是 F♯，第二個是 C♯，第三個是 G♯，也是每一個都比前一個高完全五度。

因為五度圈就是把所有的音按照相差五度的順序排嘛，所以當你從十二點鐘方向的 C 大調開始，順時鐘滑下去的話，你就會看到升記號很漂亮地一個一個增加。升記號出現的順序，依序是 F♯ → C♯ → G♯ → D♯ → A♯ → E♯ → B♯。

降記號的調

以上的事情，反過來也說得通，每往下完全五度的大調，跟前一個調相比，就會有其中一個音低半音，也就是調號少一個升記號，那如果你已經沒有升記號可以少的話，就變成多一個降記號了。

你看 C 大調全部都是白鍵，沒有任何升降記號。

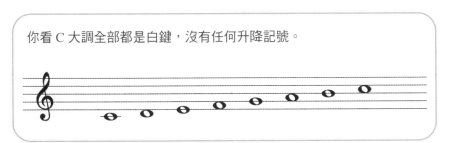

比 C 大調低五度的 F 大調，剛好也是只有一個音跟 C 大調不一樣，也就是這個 B♭，換句話說就是調號比 C 多了一個降記號。

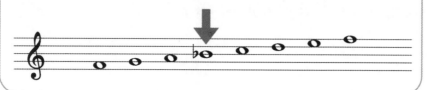

比 F 大調更低完全五度的 B♭ 大調，也是只有一個音 E♭ 跟 F 大調不一樣，所以 B♭ 大調的調號又比 F 大調多了一個降記號，有 B♭ 還有 E♭。

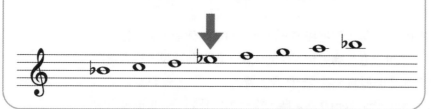

　　然後那個多出來的降記號相互的距離，也都是**相差完全五度**，從十二點鐘方向的 C 大調開始，逆時針滑下去的話，你會看到降記號一個一個增加。你可以觀察降記號出現的順序，依序是 B♭ → E♭ → A♭ → D♭ → G♭ → C♭ → F♭，剛好跟升記號的順序相反耶！樂理怎麼都這麼剛好啊？！

平行調和關係調

　　那小調呢？也一樣，我們先比較一下 C 大調跟 C 小調的差別，之前的篇章我們有提過，只要拿任何一個大調，降低它的第三、第六、第七音，就可以得到同一個音開始的小調了。

　　音階降低三個音，不就是剛才說的多三個降記號的意思嗎？所以你在五度圈，只要從任何一格開始，往逆時針算三格，就可以找到同音開始的小調了。

例如我從 C 大調開始，往左三格，我就可以看到 C 小調，C 小調的調號有三個降記號，跟 E♭ 大調是一樣的。

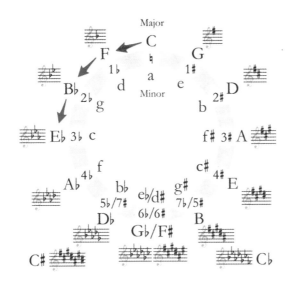

順帶一提，我們把相同升降記號的一組大小調，互稱為對方的**關係調**，像是 E♭ 大調跟 C 小調就是互為關係調。

而同一個音開始的一組大小調，我們稱為對方的**平行調**，像是 C 大調跟 C 小調，就是互為平行調。

看到這邊，很多樂理程度還不錯的人可能會覺得，這些事我不用看這個五度圈我也知道啊！其實我也是跟你一樣的感覺，所以我前面才說這張圖其實沒有很重要，但是我想這個對於初學者來說還是很有幫助的吧！

近系調

除了這些大小調調號的事情，我還可以觀察到什麼呢？一個常用五度圈來解釋的觀念還有所謂的「近系調」（closely related key），近系調只是一個學術名詞而已啦，意思就是指「組成音完全一樣，或是只有一個音不一樣的調」，再換句話說，就是差一個升降記號以內的調，那就是五度圈上差一格以內的調。

例如 C 大調的近系調，就是它周圍這五個調（F 大調、D 小調、A 小調、G 大調、E 小調），這五個調的音階都跟 C 大調只有差一個音以內，也就

是從 C 大調轉過去只要更動其中一個音即可，所以它們被認為是很容易轉過去的調。

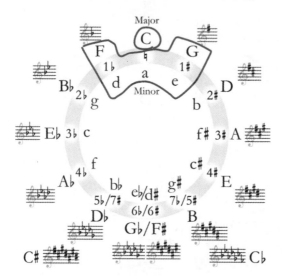

大調的常用和弦

一個大調裡面常用的和弦有哪些呢？在表上的查法跟剛才的近系調一樣，看周圍的五格就可以了，你看 C 周圍的五格有 Dm、Em、F、G 和 Am，連同 C 和弦自己，剛好是 C 大調的 1、2、3、4、5、6 級和弦耶！很剛好吧。

終止式

在五度圈上，**正格終止**，也就是**五級接一級**的終止式的表現方式，就是往逆時針走一格。假設我們要最後要結尾在 C 和弦，那麼你前一個和弦要放什麼，才可以形成正格終止呢？你就只要看哪一格會逆時針接到 C 就可以了，那就是 G 接 C。

四級接一級的**變格終止**，就是反過來順時針走，所以假設我們要用變格終止結尾在 C 和弦，那麼就看順時針接到 C 和弦的是誰，答案就是 F 和弦。

當然一般基本的終止式，大部分的人不用查表也都可以很快地反應出來，但如果你要用連續堆疊副屬和弦的招數的話，初學者可能就比較難快速算出來了。有了五度圈就沒有問題，想要堆疊五級和弦，在好幾步之後

到達 C 和弦嗎？就把最終目標設定為 C，逆時針走就可以了，

　　例如我要走五步之後到達 C 和弦，我就從 E 這裡開始往逆時針走，所以我們就得到了，E-A-D-G-C 的和弦進行。

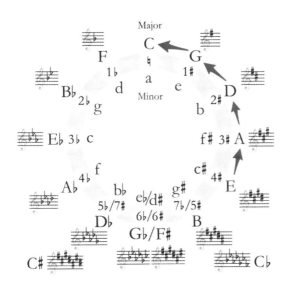

調式亮度

　　你知道我們常用的那七個調式，有亮度的等級之分嗎？

　　你看這些是 C 開始的七個調式，Ionian、Dorian、Phrygian、Lydian、Mixolydian、Aeolian 和 Locrian，它們每一個都有不同的升降記號對不對？

如果你按照升降記號的數量排列的話：

● 你會發現 Lydian 是最多升的，有一個升記號；

● 再來是 Ionian，沒有升降記號；

● 再來是 Mixolydian，有一個降記號；

● 然後依序是 Dorian、Aeolian、Phrygian，最後是 Locrian，分別是兩個、三個、四個、和五個降記號。

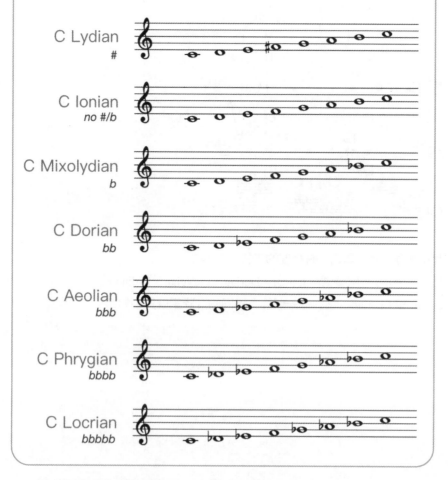

這七個調式的升降記號，剛好也可以符合五度圈上面的連續七格，你可以說越多升記號的調式，也就是音越高的調式是比較明亮的，如果我像下圖這樣，在五度圈上再外加一圈來標示調式的話，我們的五度圈就也有調式的亮度以及升降記號的查詢功能了。

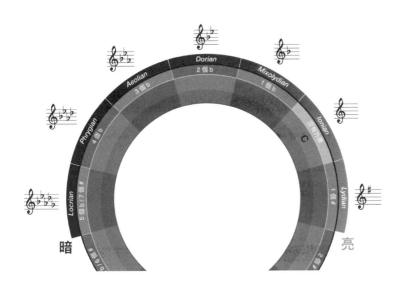

超過七個升降？

我們前面說了，調號當中的升記號出現的順序是 F♯ → C♯ → G♯ → D♯ → A♯ → E♯ → B♯，降記號的是 B♭ → E♭ → A♭ → D♭ → G♭ → C♭ → F♭，最多就是升降各七個。最多七個很合邏輯，因為音名就剛好有七個嘛。

事實上就算是只用七個升降記號以內，就已經會有三個調重複了：

● 五個降的 D♭ 大調，其實就等於七個升的 C♯ 大調；

● 六個降的 G♭ 大調，等於六個升的 F♯ 大調；

● 七個降的 C♭ 大調，等於五個升的 B 大調。

但是你要繼續無限高五度或低五度下去，一直得到下一個調也是可以的。

如果我從已經五個升記號的 C♯ 大調開始，再往上完全五度的話，我就
可以得到調號是八個升記號的 G♯ 大調：

再往上完全五度，可以得到九個升記號的 D♯ 大調：

再往上完全五度，可以得到十個升記號的 A♯ 大調：

再往上完全五度，可以得到十一個升記號的 E♯ 大調：

再往上完全五度，可以得到十二個升記號的 B♯ 大調：

欸？B♯ 大調不就是 C 大調嗎？沒錯，一直不斷高完全五度的話，十二步之後就會回到原來的音了，這就是為什麼有人把五度圈也叫做五度「循環」圈的原因了。

Circle Progression

有一個叫做 circle progression 的事情，跟五度圈沒有 100％直接的關係，但因為它的名稱裡面有 circle，所以還是順便提一下。

circle progression 據我所知沒有統一的中文翻譯，我們就先叫它「圓圈進行」好了，所謂的圓圈進行，就是不斷地使用調性當中下方五度的那個和弦。

舉個例，在 C 大調上，從 C 和弦開始到 C 和弦結束的 circle progression 就是 C-F-Bdim-Em-Am-Dm-G-C，每一個低音到下一個低音都是下行五度的關係：

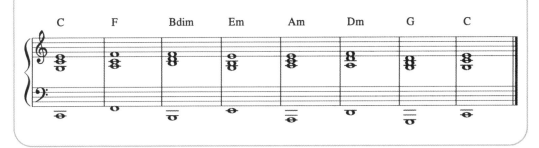

之所以說這個跟五度圈不是 100％有關係的原因是，circle progression 的下行五度，指的是「當下那個音階」裡面的五度，而不是像五度圈一樣的完全五度，像剛才的例子當中的 F 到 Bdim，就是往下減五度，而不是完全五度。

如果你夠用力看，任何事情在五度圈上都有某種視覺的模式

因為五度圈是一個可以循環的東西嘛，所以呢，只要你夠用力看，其實「任何事情」在五度圈上面，都會有某種視覺的模式。

例如，在五度圈上，從 C 開始畫一個正三角形會連接到什麼音呢？ A♭→ C → E，哇，是一個增三和弦耶！這表示，你在五度圈的任何一個地方，畫同樣的形狀，就會得到增三和弦。

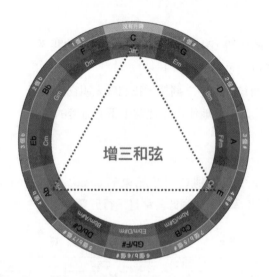

那畫正方形呢？就變成減七和弦了，同樣的，你可以旋轉這個正方形到任何一個角度，得到的都會是減七和弦。

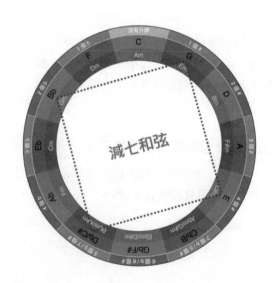

　　大七和弦在五度圈上看起來是一個梯形。小七和弦的話是窄一點的梯形。你可以試驗看看其他調式、和弦的組合，看看在五度圈上的形狀是如何。

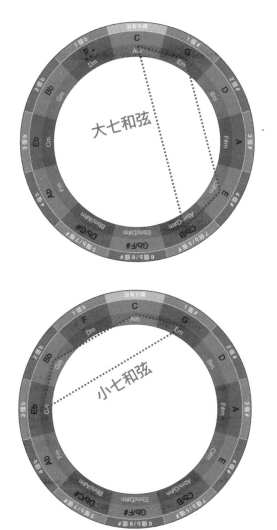

　　以上就是好和弦的五度圈課程，其實說穿了五度圈就是把一大堆樂理上的事情，用視覺化的方式來思考而已，要真的完全了解五度圈，你還是得要把所有相關的樂知識都搞懂才行，所以趕快繼續讀這本書，以及看好和弦頻道的每一部影片，複習所有的概念吧！

二

學校音樂課學不到的現代進階樂理

22 什麼是「副屬和弦」？

　　這篇要說的這一招「副屬和弦」非常好用喔，它很容易就可以讓你的和弦進行聽起來更厲害。雖然說這個其實不是多深奧的概念，但是如果你是初學者的話，你可能還是會不容易懂。建議你先回去看過之前的「和聲功能」和「大、小調」的文章，才能更容易了解這篇的主題喔！

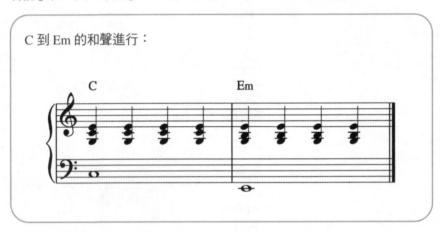

C 到 Em 的和聲進行：

　　假設我現在有一個 C 到 Em 的和聲進行，但是我覺得 C 就直接這樣接到 Em 有一點點太平淡了，所以我們要來看看在 C 到 Em 連接的地方能不能插入一點有趣的東西。

　　假設我們把這兩小節當成是一個 C 大調的曲子的話，那這兩個和弦就是 C 大調的一級和弦接到三級和弦。一個有趣的招數是，你可以把明明就是三級的 Em 和弦，暫時假裝是一級和弦，換句話說就是好像暫時假裝這裡是 E 小調一樣，然後利用之前文章說過的「五級和弦喜歡接到一級和弦」的原理，在 Em 前面，先插入 E 小調的五級和弦，再接到 Em。

　　所以 E 小調的五級和弦是誰呢？E 小調的第五個音是 B，所以是 B 和弦，你可以直接就把 B 和弦放在這裡，或者是你要用緊張感更高一點的 B7 也可以。

我們在接到 Em 的前一拍插入 B7，試試看效果：

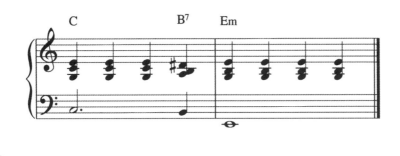

我覺得加入 B7 之後，好像多了一種「轉折感」，不會那麼平鋪直敘的樣子。

我們把像是剛剛這樣子的和弦叫做「副屬和弦」，也有人翻譯成「次屬和弦」，英文名稱是 secondary dominant chord。你可以去翻音樂辭典或者是維基百科去查比較學術性的解釋，但用簡單白話的說法，副屬和弦就是「**你即將要接的那個和弦算起上面五度音的屬七和弦**」，然後你可以把這個和弦，塞在你原本要接的那個和弦前面當作裝飾品。

「你即將要接的那個和弦算起上面五度音的屬七和弦」聽起來很像繞口令對不對？沒關係，我再舉幾個例子你應該就會懂了。

例如我有一個 C 接 Am 的和弦進行，我就可以在 Am 前面，插入 Am 算起上面五度音的屬七和弦，A 的上面五度音是 E，所以那就是 E7。

$$C \rightarrow E_7 \rightarrow Am$$

例如我有一個 C 接 G 的和弦進行，我就可以在 G 前面，插入 G 算起上面五度音的屬七和弦，G 的上面五度音是 D，所以那就是 D7。

$$C \rightarrow D_7 \rightarrow G$$

最後一個例子，如果我有一個 C 接 Dm 的和弦進行，我就可以在 Dm 前面，插入 Dm 算起上面五度音的屬七和弦，D 的上面五度音是 A，所以那就是 A7。

$$C \rightarrow A7 \rightarrow Dm$$

最後我們來彈一個 C-Am-F-Dm-G7-C 的和弦進行，比較一下「正常版」與「副屬和弦版」的感覺。首先是正常版：

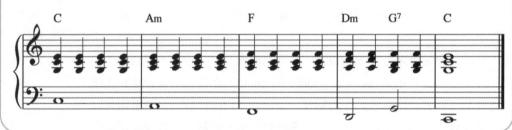

然後是插入副屬和弦的版本：

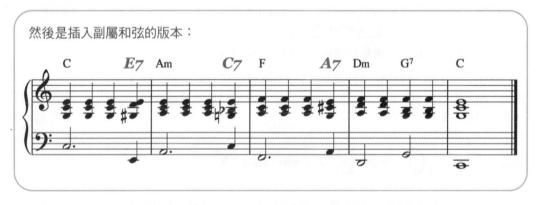

以上就是今天的副屬和弦課程，你會覺得這個有點複雜嗎？推薦你多讀幾遍，然後到鋼琴上實驗、消化一下，一定要把這一招學起來喔！

23 很酷炫的「三全音代理」和弦！

你還記得前面說過的「副屬和弦」嗎？這篇要說的這一招跟它功能很類似，但是比副屬和弦可能還要更酷炫一點。

還是快速複習一下副屬和弦好了。副屬和弦就是，利用「五級和弦、尤其是五級的『屬七和弦』很喜歡接到一級和弦」的原理，我們可以在任何你想要接的和弦前面，先插入「從那個和弦算起，上面第五個音」的屬七和弦，然後再接到你原本要接的那個和弦。

例如我有一個 C 接到 Am 的和弦進行，我就可以在 Am 前面，先插入 Am 算起上面五度音的屬七和弦，A 的上面五度音是 E，所以那就是 E7，即使 E7 根本就不是 C 大調裡的和弦也沒有關係。

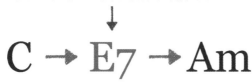

（從 Am 算起，上方第五個音的屬七和弦）

C → E7 → Am

然後你還記得屬七和弦為什麼會很想要解決嗎？屬七和弦裡面有一個很不協和的組合，因為這個組合兩個音的距離是三個全音，所以我們就把它叫做「三全音」（tritone）。例如 G7 和弦裡面的三全音就是 B 和 F，B-F 這個組合聽起來很不舒服（至少傳統樂理的看法是這樣），所以它會很喜歡接到 C-E 或是 C 和弦：

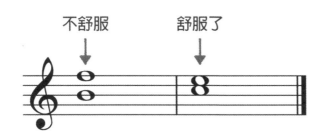

不舒服　　　　舒服了

「三全音代理」的概念就是這樣的。因為屬七和弦裡面的三全音，會讓它很想要接到某個目標和弦；所以，你只要找到另外一個、剛好也有同一個三全音的屬七和弦，它就可以代替你原本的屬七和弦，來接到同一個目標和弦。

　　上一段聽起來很像繞口令對不對？沒關係，隨著我接下來一邊舉例子，你就會越來越懂了。

例如 G7 很喜歡接到 C 的原因，是因為 G7 裡面有 B-F 這一組三全音，所以我們可以找另一個也含有 B-F 的屬七和弦來替代它。那另一個也含有同樣這兩個音的屬七和弦是誰呢？是 D♭7，你看 D♭7 裡面有 F，也有 C♭，C♭ 跟 B 是同一個音，所以 D♭7 和 G7 就可以相互替換。

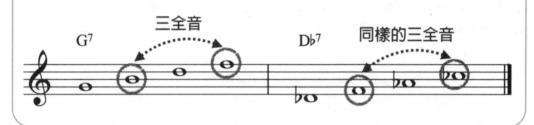

再一個例子，例如 E7 很喜歡接到 Am 的原因，是因為 E7 裡面有 G♯-D 這一組三全音。所以我們可以找另一個也有 G♯-D 的屬七和弦來替代它。那另一個也有同樣這兩個音的屬七和弦是誰呢？是 B♭7，你看 B♭7 裡面有 D，也有 A♭，A♭ 跟 G♯ 是同一個音。所以你就也可以把 B♭7 來跟 E7 相互替換。

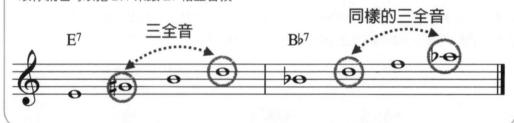

　　因為「三全音代理」和弦都會剛好是目標和弦的高半音，所以實際上使用的時候你就這樣想就好了：「不管你要接到哪一個和弦，你都可以在它前面插入『那個和弦高半音的屬七和弦』，有還滿大的機會會聽起來很酷炫。」

例如我要從 C 接到 Fmaj7：

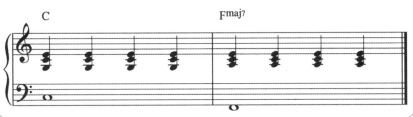

我就可以在 Fmaj7 前面，插入比 F 高半音的屬七和弦，也就是 F#7：

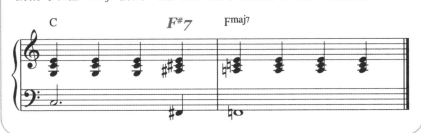

再一個例子，例如 C 要接 Am7：

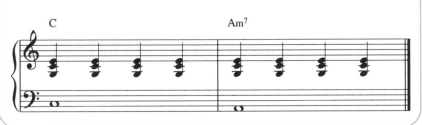

我就可以在 Am7 前面，插入比 A 高半音的屬七和弦，也就是 B♭7：

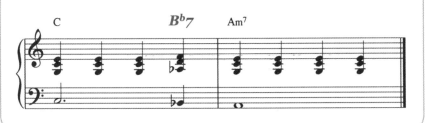

事實上，雖然我剛剛都一直說可以插入高半音的屬七和弦，但是你要插入高半音的屬九和弦、屬十一和弦、屬十三和弦、屬 blah blah 和弦都可以，只要是屬和弦家族都 OK。

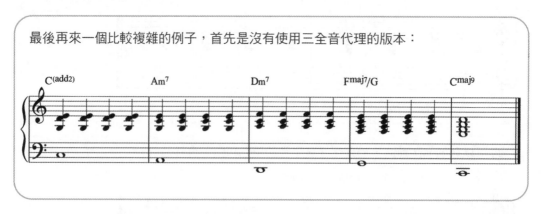

最後再來一個比較複雜的例子，首先是沒有使用三全音代理的版本：

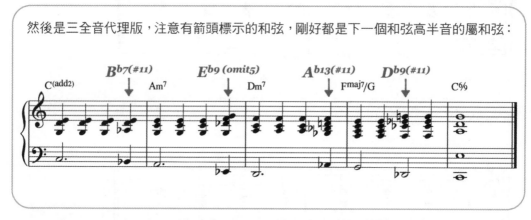

然後是三全音代理版，注意有箭頭標示的和弦，剛好都是下一個和弦高半音的屬和弦：

這篇說的概念，是在流行音樂和爵士音樂當中相當重要的手法，一定要到鋼琴上實驗、消化一下，把它紮實地學起來喔！

24 什麼是「借用和弦」？

今天的主題是「借用和弦」，「借用和弦」這個名詞通常是古典音樂人比較愛用，流行或爵士音樂的人可能更喜歡叫它「調式互換」，也有其他人叫它「調式混合」，基本上這三個名詞講的都是同一件事情。

借用和弦　　調式互換　　調式混合
Borrowed Chord　　Modal Interchange　　Mode Mixture

所以「借用和弦」是什麼？用簡單的話來說，就是拿「同一個主音的別的調式」的和弦來用。

你看喔，如果你把 C 大調音階可以產生的每一個三和弦都列出來，你就會得到 C、Dm、Em、F、G、Am、Bdim 這七個和弦。假設我們有一個 C 大調的曲子，那麼它最正常的情況就是用這七個和弦。

但是寫曲子的人，常常都不會希望曲子聽起來很正常，聽起來很正常的話就一點都不好玩了，所以我們可以隨時拿一個 C 開頭的別的調式裡面的和弦，就突然丟進 C 大調的和聲進行裡面。

譬如，我們可以來看看 C 小調音階可以產生什麼三和弦。C 小調的一到七級和弦分別是 Cm、Ddim、E♭、Fm、Gm、A♭、B♭，你都可以把這些和弦直接丟到一個正常的 C 大調和弦進行裡面，直接替換掉同一個級數的和弦，這樣就可以讓和聲進行變得比較不正常一點。

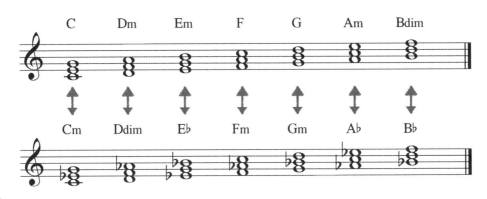

如果我們有一個 C 大調的 1-6-4-5 級的和弦進行，C-Am-F-G，我們就也有可能把這四個和弦當中的隨便幾個，替換成 C 小調同級數的和弦，也就是 Cm、A♭、Fm 和 Gm。好啦，也許把 C 換成 Cm 的話就會根本就不像 C 大調了，但是至少後面三個和弦都有可能可以換掉的。

我們來把每一個和弦都稍微裝飾一下，換成比較複雜一點點的和弦，然後把它分配成雙手彈奏的樣子，寫成五線譜，就可以變成這個樣子。

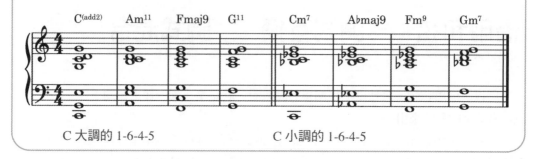

C 大調的 1-6-4-5 C 小調的 1-6-4-5

● 我們先來試試看四個和弦都是 C 大調自然和弦的版本，也就是 C-Am-F-G。（下圖左上）
● 然後我們來把第二個和弦換成 C 小調的六級，也就是 Am 換成 A♭。（下圖右上）
● 接下來我們把後面三個和弦都也換成 C 小調的和弦，也就是 F 變成 Fm，G 變成 Gm。（下圖左下）
● 你也有可能可以大小調交替，最後一個例子我在第一和第三小節用 C 大調的和弦，第二和第四小節用 C 小調的和弦。（下圖右下）

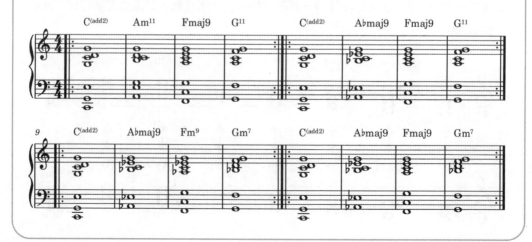

　　以上就是今天的借用和弦課程，這個的原理其實很簡單，它困難的地方其實是在於判斷什麼時候該用它，如果用得好的話，和聲的色彩會更豐富，但是用太多的話，也有可能會聽起來很奇怪，總之還是老話一句，要多到鋼琴上實際多做實驗喔！

25　很潮的屬十一和弦！

這篇介紹的這個和弦，可能是流行音樂中最重要的幾個和弦之一。

假設我們現在有一個旋律，它最後的結尾是 F-E，然後我們想要在最後有一個五級到一級和弦的終止式，一個習慣於古典音樂和聲的人，可能會在這邊放 G7 接 C，但是 G7 接 C 的結尾聽起來太古典了，如果是在流行歌的情況的話，感覺有一點不對。

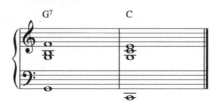

如果你有讀前面那篇「和聲功能」的文章的話，你可能記得我說過，G7 和弦裡面的 B、F 這兩個音，是一個叫做「三全音」的不舒服的組合，這個組合會很想要接到 C、E，造成 G7 和弦很想要接到 C 和弦，所以有一個很清晰的方向性。

但是在現代流行音樂我們不喜歡這麼有方向性，我們喜歡模糊一點的聲音，因為大人的世界是模糊的啊。

所以要怎麼辦咧？我們就改用 F/G 來代替 G7 和弦，F/G 就是指 F 和弦（F-A-C）下面再外加一個 G，也就是 G-F-A-C。然後為了要配合 F/G 的模糊感，我們用之前說過的「加二和弦」，也就是 C(add2)，來代替單純的 C 和弦。

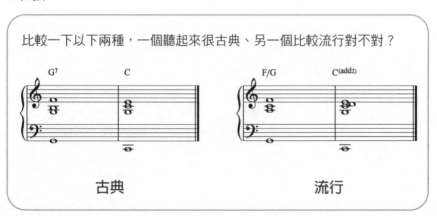

比較一下以下兩種，一個聽起來很古典、另一個比較流行對不對？

古典　　　　　　　　流行

所以 F/G 到底是什麼東西，為什麼我可以拿一個 F 和弦來替代 G7 和弦啊？

其實 F/G 不是加了低音 G 的 F 和弦，它其實是一個省略三度音和五度音的 G11 和弦。你看 G11 和弦應該有 G-B-D-F-A-C，如果省略 B 和 D 的話，就變成 G-F-A-C 了。只是因為 G-F-A-C 看起來很像是一個 F 和弦下面外加一個 G，所以我們為了方便，就常常寫成 F/G。

所以你也可以把 G11 的五度音 D 加回來，那它就變成 G-D-F-A-C，和弦代號是 G11(omit3)。然後因為 G-D-F-A-C 看起來很像一個 Dm7 和弦外加低音 G，所以也常常寫成 Dm7/G。

你其實也可以用完整的 G11 和弦，但這比較少用，是因為三度音 B 會跟十一度音 C 有點打架，所以還是有省略音的配置比較常用。

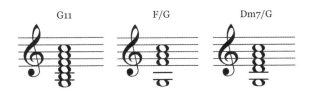

Dm7/G 其實還有另外一個和弦代號寫法，那就是寫成 G9sus。因為 G9 是 G-B-D-F-A，然後 sus 是表示把三度音換成四度音，那就變成 G-C-D-F-A，這樣就正好等於剛剛說的 Dm7/G 了。

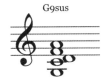

以上就是今天的屬十一和弦教學，你有體會到屬十一和弦的「流行歌」感了嗎？

很爵士的屬十三和弦！

我在上一篇文章提到了屬七和弦聽起來會比較「古典」，屬十一和弦聽起來會比較「流行」，那如果你想要聽起來很「爵士」呢？那你就要用屬十三和弦了。

這個就是 G 開頭的屬十三和弦，它有七個音，G-B-D-F-A-C-E，但是在實際的曲子中，你不一定要七個音一起用，你可以省略或重新排列其中的一些音，我接下來要跟你介紹三種屬十三和弦最常見的用法。

一個十三和弦最精簡的型態，就是只用它的根音、三度音、七度音、和十三度音。以 G13 和弦來說，就是 G-B-F-E，G 是根音、B 是三度音、F 是七度音、E 是十三度音。如果你把它安排成左手一個音，右手三個音的配置的話，左手可以彈 G，右手就可以彈 F-B-E。

我們來把這個配置成 G-F-B-E 的 G13 和弦來接到 C 和弦看看效果吧，為了配合 G13 和弦的複雜度，所以以下我的 C 和弦用了大九和弦，聽聽看，你會覺得有一點爵士的感覺嗎？

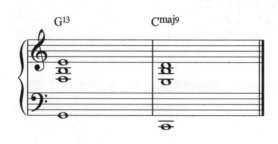

第二種用法是，你也可以把九度音加回來，這樣我們就有根、三、七、九、十三音，也就是 G13 和弦裡面的 G-B-F-A-E，安排成兩隻手的彈法的話，可能可以變成左手 G，右手 F-A-B-E。

然後我們就可以試試看重新排列右手 F-A-B-E 那四個音的順序，看看哪種比較好聽。

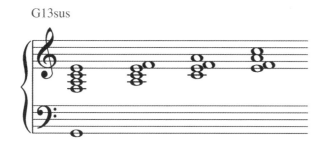

其中的 G-FABE 和 G-BEFA 的間隔比較平均，所以比較常用，另外兩個因為都是二度二度擠在一起的，聽起來比較打架，所以就比較少用了。

還有一個常見的屬十三和弦的用法，是省略三度和五度音，這樣我們的 G13 和弦就會變成 G-F-A-C-E。

這種用法因為缺乏三度音 B，而有四度音 C，所以和弦代號會被寫成 G13sus，如果你忘記 sus 的意思的話，可以去看之前的和弦代號的文章來複習喔！同樣的，在雙手彈的時候，右手的那四個音可以調換位置，每一種位置的聲音都不錯。

G13sus

最後複習一下，今天說了三種最常見的屬十三和弦的用法，分別是：

● 只用「根 -3-7-13 音」；

● 用「根 -3-7-9-13 音」；

● 以及用「根 -7-9-11-13 音」。

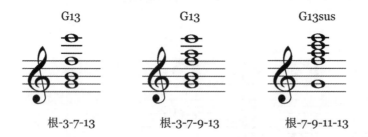

最後我們來比較一下 G7、G11 和 G13 接到 C 的感覺，是不是分別有古典、流行和爵士的味道呢？

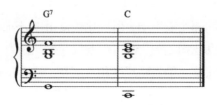

屬 7 和弦：古典

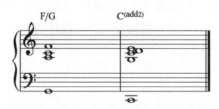

屬 11 和弦：流行

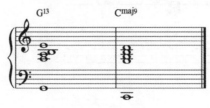

屬 13 和弦：爵士

27 超酷炫的屬和弦變化音！

　　我還記得我小的時候，我一直超想知道很多我在專輯裡聽到的很酷炫的和弦，到底是怎麼產生的，尤其是爵士音樂裡，常常都有那種聽起來超複雜，然後其實很不協和，但是又聽起來很爽快的和弦，到底是怎麼樣可以想出那種東西啊？

　　我小時候都只會嘗試用耳朵把這些和弦抓下來，然後模仿它，但我是到滿晚的時候才真正了解背後的理論的。今天我要教你其中一個、可以製造出聽起來很複雜的和弦的招數。它的理論其實超簡單，但是成品會聽起來好像很複雜很厲害一樣，這一招就是「在屬和弦裡使用變化音」。

　　所以什麼是「屬和弦的變化音」咧？就是字面上的意思，我們「把屬和弦的某一些音，升高或降低一個半音」。

　　通常我們會去變化的音是屬和弦的五度和九度音，五度音和九度音都可以升也可以降，所以我們可以有四種不同的變化音，分別是 ♭5、#5、♭9和 #9，有的時候我們會把 ♭5 音稱為 #11 音，把 #5 音稱為 ♭13 音，大部分的時候兩種稱呼法都 OK，所以我覺得你先不要太擔心這個部分，你就只要先記得屬和弦的五度和九度常常可以升高或降低半音就好了。

　　例如我們有一個 C 的屬九和弦，簡稱 C9，也就是 C-E-G-B♭-D，所以它的五度音是 G，九度音是 D；每當我想要一個比較不同口味的 C9 的時候，我就可以去動動看它的 G 和 D 這兩個音。

　　首先我們看五度音 G，我可以用正常的 G，但是我也可以用 G♭ 或是 G#，甚至我也可以讓 G♭ 和 G# 並存。

　　然後我們看九度音 D，同樣的，我可以用正常的 D，我也可以用 D♭ 或是 D#，甚至我也可以讓 D♭ 和 D# 並存。

　　這樣一來，五度音和九度音不就總共各有四種情況了嗎？（降、正常、升、升降並存）？你可以混搭各種情況，就可以產生 4×4 一共 16 種不同的屬九和弦。

	♭5	5	#5	♭5 與 #5 共存
♭9	C7(♭5, ♭9) C - E - G♭ - B♭ - D♭	C7(♭9) C - E - G - B♭ - D♭	C7(#5, ♭9) C - E - G# - B♭ - D♭	C7(♭9, #11, ♭13) C - E - B♭ - D♭ - F# - A♭
9	C9(♭5) C - E - G♭ - B♭ - D	C9 C - E - G - B♭ - D	C9(#5) C - E - G# - B♭ - D	C9(#11, ♭13) C - E - B♭ - D - F# - A♭
#9	C7(♭5, #9) C - E - G♭ - B♭ - D#	C7(#9) C - E - G - B♭ - D#	C7(#5, #9) C - E - G# - B♭ - D#	C7(#9, #11, ♭13) C - E - B♭ - D# - F# - A♭
♭9 與 #9 共存	C7(♭5, ♭9, #9) C - E - G♭ - B♭ - D♭ - D#	C7(♭9, #9) C - E - G - B♭ - D♭ - D#	C7(#5, ♭9, #9) C - E - G# - B♭ - D♭ - D#	C7(♭9, #9, #11, ♭13) C - E - B♭ - D♭ - D# - F# - A♭

註：當 ♭5 與 #5 並存時，一般比較習慣寫成 (#11, ♭13)

它們每一種都有一點點稍微不同的口味，但基本上使用時機和功能都是類似的。你必須要做很多實驗，才能慢慢建立一個直覺，知道什麼時候要用哪一種比較對味。我們來實驗其中幾種好了：

你看一下這個 F 大調的 1-2-5-1 級和弦進行，注意現在第三小節裡我用的是正常的 C9：

讓我們來把 C9 換成 C7(♭9)，也就是把 D 降低半音，我覺得這個 ♭9 音會增加一點點憂鬱的感覺：

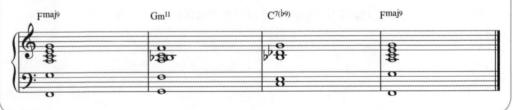

接下來我們試試看 ♭5 又 ♭9，也就是 G 跟 D 都降半音，我覺得這個會有一種比較糾結的感覺：

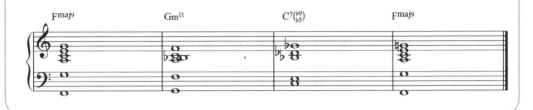

最後我們試試看 ♯5 和 ♯9，也就是 G 跟 D 都升高半音，我覺得這個有一點聽起來比較驕傲、比較屌的感覺：

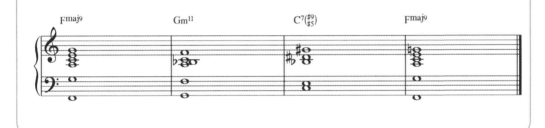

　　當然不是只有屬九和弦可以有變化音，屬七、屬十一、屬十三和弦也都可以使用這些變化音，也都不會有問題。

　　看一下接下來的這個和弦進行，我故意用了很多不同的屬和弦，彈彈看，比較一下完全沒有變化音的版本，和變化音的版本的差別吧！

首先是沒有變化音的版本，我覺得這個版本聽起來比較直白、比較陽光一點點：

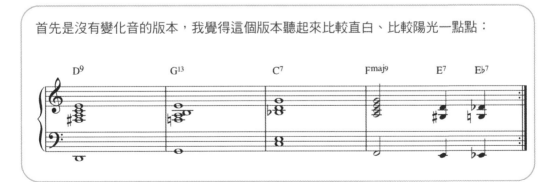

然後是有變化音的版本，注意它其中有很多不協和、很糾結的感覺，但是聽起來好像比較複雜、比較酷：

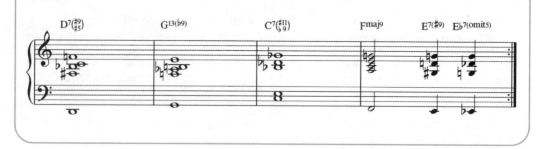

　　以上就是今天的屬和弦變化音課程，記得一定要到你的樂器上面實際操作看看喔，你可能會需要很長一段時間才能運用自如，但是至少現在你已經對這種和弦的原理有基本了解囉！

28 如何彈出又帥氣又糾結的屬七和弦？

在上一篇文章，我提到了屬和弦家族最常見的變化音有四種，分別是 b5、#5、b9 和 #9（b5 也可以稱為 #11，#5 也可以稱為 b13）。你可以任意混合搭配它們使用。譬如我有一個 C9 和弦，藉由更改它的五度和九度音，我就可以得到至少 16 種不同味道的 C9。

但是在實際演奏中，要去想這些什麼 #5、b9 之類的變化音其實滿困難的，所以我要介紹你一個效果相同，但是也許比較好思考的方法。這個方法很簡單，就是你拿一個屬七和弦，通常是省略五度音的那一種，然後在上面疊上另外一個三和弦。

譬如我現在想要彈一個 C7 和弦，但是我覺得就彈這樣子很正常的 C7 有一點太無聊了，我想要它酷炫一點，所以我就在上面疊上一個 D 和弦，像這樣子。

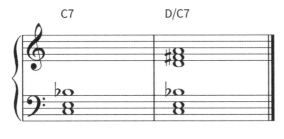

為什麼我可以在 C7 上面就這樣疊一個 D 和弦啊？你可以仔細看一下 D 和弦這三個音對於 C7 和弦來說是幾度音：

● D 離最低音的 C 是大九度；

● F# 離最低音的 C 是增十一度；

● 最高的 A，離最低音的 C 是大十三度。

● 整個合起來就是一個屬十三升十一和弦。

所以在 C7 和弦上面疊上 D 和弦的意思，就是把 C7 升級成 C13(#11) 這樣而已，但是實際演奏的時候，與其去思考 C13(#11)，你不如把它拆開

來想，下半部是 C7 和弦，然後上面是一個 D 和弦，這樣想會比較簡單。
這個思考法可以讓你不用太費腦力，就可以產生很多裝飾用的快速音群。

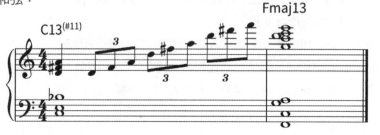

例如我有一個 C7 接 F 的和聲進行，然後我想要在 C7 上面彈一些琶音，
但是又不想很簡單的就只彈 C7 和弦的音，我就可以拿剛剛這一招來
用，注意以下的第一小節左手明明是 C7，但右手彈的卻是 D 和弦的分
解和弦：

你可以試試看在屬七和弦上面疊各種其他的三和弦，把你最喜歡的兩
三種記起來，以後你就可以每次用，除了剛才的在 C7 上面疊 D 和弦的這
種，我再分享幾個我常用的給你，例如：

● 你可以疊 E♭ 和弦在 C7 上面，你就得到 C7(#9)。
● 疊 F# 和弦在 C7 上面，你就得到 C7(♭9, #11)。
● A♭ 和弦在 C7 上面，就是 C7(#9, ♭13)。
● 最後一個例子，A 和弦在 C7 上面的話是 C13(♭9)。

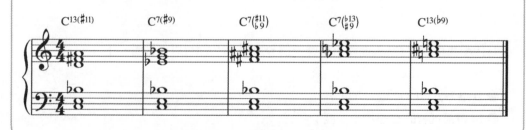

以上就是今天的用三和弦疊在屬七和弦上面，來思考屬和弦的變化音
的課程。一旦你知道這一招之後，你應該會發現在各種風格的現代音樂中，
都不難看到類似的用法。當然這是一個理論上很單純，實際上要用得漂亮
卻很困難的技巧，所以請一定要實際到樂器上多做實驗囉！

29 什麼是「Altered Scale」？

在之前介紹調式的文章中，我提到過 Mixolydian 調式跟屬七和弦是好朋友。如果你有一個屬七和弦，你就可以用 Mixolydian 調式在上面寫一個旋律，聽起來就會很搭配：

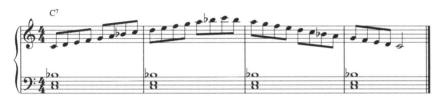

用 Mixolydian 調式聽起來很搭配很正常，可是它聽起來並不複雜，如果你想要寫一個聽起來比較刺激又厲害的旋律的話，你可以試試看使用一個我們叫做「altered scale」的音階。

先彈以下的譜，聽聽看效果，然後我們再詳細解釋它：

「altered scale」這個字有些人翻作「變化音階」，但我覺得大部分人習慣的講法還是就是用英文名詞。你記得在「超酷炫的屬和弦變化音！」這篇文章，我們介紹過屬和弦的四個變化音嗎？altered scale 就是指，把一個屬九和弦可以變化的音都變化掉，然後再把全部的音合在一起的音階。

舉個例子，例如我現在有一個 C 的屬九和弦，C-E-G-Bb-D，屬和弦的五度音和九度音都可以升高或降低半音，所以我們的 G 可以產生 Gb 和 G#，D 可以產生 Db 和 D#，這時候你再把所有的音合起來寫在同一個八度裡。

你就有了 C-D♭-D♯-E-G♭-G♯-B♭-C，這就是我們的 altered scale：

　　有一點要注意的是，因為屬和弦的變化音可以寫成不只一種音名，例如這裡的 G♭ 也可以寫成 F♯，G♯ 也可以寫成 A♭，你在別的書籍看到的寫法也許會和我這裡列出的寫法不同，但是它們實際上的音都是一樣的。

　　你看到這邊可能會覺得這個也太難思考了吧，彈鋼琴的時候哪有可能想那麼多。如果你這樣覺得的話就對了，彈鋼琴的時候還真的想不了這麼多，所以我接下來要跟你說三個比較快速可以想出 altered scale 的思考捷徑。

　　第一個我覺得是最多人用的方法，如果你想要彈某個音開始的 altered scale，其實你就想它高半音的旋律小音階就好了。例如我要彈 C 的 altered scale，與其從屬九和弦的 ♭5、♯5、♭9、♯9 這樣想，我不如就想 C♯ 小調的旋律小音階比較方便，它跟 C 的 altered scale 裡面的音剛好是完全一樣的。

C♯ 旋律小音階，與 C Altered Scale 使用到的音完全相同

　　當然如果你忘記什麼是旋律小音階的話，翻回去看「小調的三種模式」這篇文章喔！你看樂理知識果然是環環相扣的吧，趕快回去複習。

　　第二個方法是從低半音的大調音階開始。如果我想要一個 C 的 altered scale，我可以先想低半音的大調音階，也就是 B 大調，再把它的頭尾主音升高半音，這樣就可以得到 C 的 altered scale 了。

B 大調音階，主音升高半音 ＝ C Altered Scale

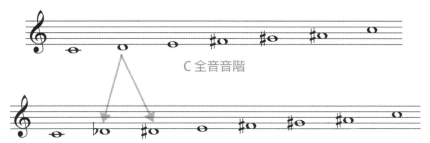

最後一個思考方法是我最喜歡用的，如果你要一個 C 的 altered scale，你就先想 C 的全音音階（C-D-E-F#-G#-A#-C），然後把第二個音「分裂」成上下半音，也就是把 D 分裂成 D♭ 和 D#，這樣你就得到 C 的 altered scale 了。

C 全音音階

C 全音音階，第二個音分裂成 b2 和 #2 音 = C Altered Scale

知道怎麼算出音階之後，你應該就猜得到你接下來應該做什麼事情了，那就是練習彈每一個調。左手彈一個省略五音的屬七和弦，然後右手彈 altered scale，從 C 開始，然後半音半音往上，直到全部的調都很熟為止：

　　以上就是今天的 altered scale 課程，我覺得這個在即興演奏上，會需要滿多的練習才可以運用自如的，但是如果是作曲的話，你就只要把觀念搞懂，就可以馬上使用了喔！

30 小十一和弦！

　　這篇要說的小十一和弦，可能是所有和弦當中我最喜歡的一個，你隨便亂彈它，都很容易製造出很現代、很複雜酷炫的聲音。我等一下會簡單介紹給你兩個很基本的彈法，不過首先我們要先知道要如何推算出一個小十一和弦。

　　製造一個小十一和弦的方式很簡單，就是你取出大調音階的第 1、3、5、7、9、11 音，然後把第 3 和第 7 音降低半音就可以了。例如我想要 C 的小十一和弦，我就先彈 C 大調音階，然後取出其中的 1、3、5、7、9、11 音，也就是 C-E-G-B-D-F，然後我再把第 3 和第 7 音降低半音，也就是 E 和 B 都降半音，這樣就是 Cm11 和弦了。

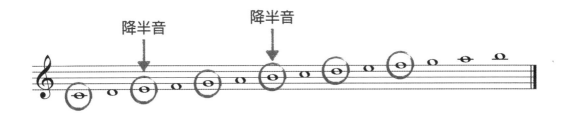

　　當你在用像這樣子有很多音的和弦的時候，你安排這些音的方式就會變得很重要。有時候雖然你彈的音都是正確的，但是音跟音的間隔或是順序安排得很糟糕的話，和弦還是會很難聽。

　　你需要做很多實驗才會知道和弦音要怎麼安排、甚至在哪些情況要重複或省略哪些音會比較好聽。在這篇我要先介紹給你兩個小十一和弦、沒有省略任何音的配置方法。

第一種就是把原本的小十一和弦的最低音，直接降低一個八度，以Cm11 和弦當作例子的話，就可以變成以下的這個樣子，通常我喜歡左手彈兩個音，右手彈四個音：

一旦你找到了一個喜歡的形狀之後，你就要去練這個形狀從每一個音開頭的彈法，最簡單的方法就是半音半音一路往上彈，像是這個樣子：

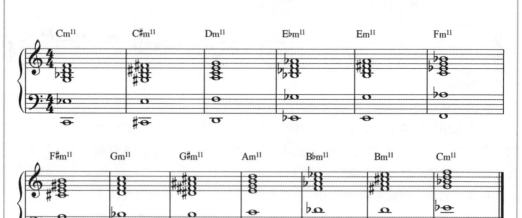

另外一個彈法跟剛剛的很像，只是把剛剛右手的最高音降低八度而已，
你可以選擇左手彈兩個音，右手彈四個音，也可以選擇左手一個音，
右手五個音，看你自己覺得怎麼彈比較順手都好。

同樣的，找到一個和弦配置的形狀之後，你就半音半音往上移，練習每一個音開始的
相同配置：

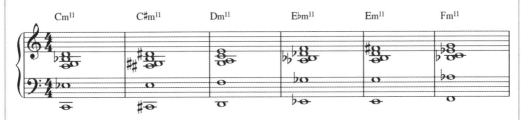

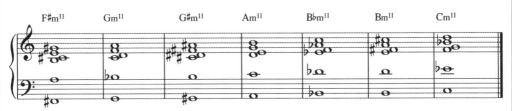

把每一個音開頭的小十一和弦都練熟了之後，你就可以試試看不要照順序彈、任意亂跳，很容易都會組成聽起來很現代的和聲進行。彈彈看以下的譜例：

小十一和弦還有什麼其他的彈法呢？趕快繼續看下去！

③ 更多小十一和弦的使用方法！（續集）

　　延續上篇的話題，當你用像是小十一和弦這樣子的、很多音的和弦的時候，你安排音的順序的方式，會有很多很多種可能。

　　在上一篇文章我們說了兩種擺放小十一和弦的基本方式，這兩種擺法的型態都是有一個低音在很下面，然後另外五個音聚集在比較高的地方，這樣子的、有很多音擠在很近的地方的配置方式，通常都會聽起來比較複雜或是比較糾結，但是如果我要比較開闊一點的聲音的時候呢？

> 你可以試試看接下來的這種我很喜歡的、音比較分開的擺放方式。以Cm11和弦當作例子的話，我在這邊把它擺放成C-G-D-E♭-B♭-F的順序，注意看在這個特定的配置當中，只有 D 和 E♭ 這個地方是兩個音很靠近的，其他的地方，音跟音之間的距離都是完全五度，我覺得這個擺放方式聽起來會比較開闊、比較夢幻也比較溫柔一點。
>
>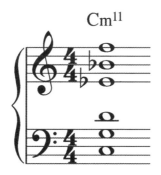

當然，像上一篇說的一樣，一旦你發現一個很不錯的擺放方式之後，你就應該練習從
每一個音開頭的彈法，像是以下的這個樣子：

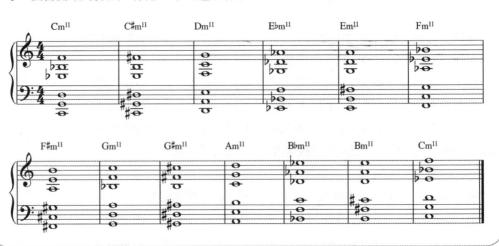

接下來我們可以來試試看利用剛剛說的小十一和弦配置方式，來寫一個鋼琴曲小片段：

不曉得你有沒有覺得像這樣一直連續用小十一和弦，就會聽起來很像是日本 RPG 遊戲的配樂呢？

如果你不想要你的小十一和弦聽起來太夢幻、太糾結、太前衛，而你只是想要在流行歌當中，把你覺得有點無聊的小三和弦或小七和弦替換掉的話，你可以試試看把小十一和弦的五度音和九度音拿掉，變成所謂的 m7(add11) 或是 m7(add4) 和弦。

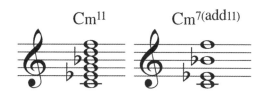

以 Cm7(add11) 和弦為例的話，組成音就是 C-E♭-B♭-F，你實際上彈它的時候，可以把上面三個音的順序任意調換或是重複都沒有關係，只要你還是把 C 放在最低音，它聽起來就還是會有 Cm 和弦的感覺。

你可以利用接下來的樂譜，來練習每一個音的 m7(add11) 和弦的不同位置。一定要實際上到鋼琴上面試彈看看喔：

32 大和弦的四種口味

　　如果我現在有一個 C 和弦，但我不想就這樣彈簡單的 C 和弦，我有什麼其他的把它變酷炫的方式呢？第一個簡單的方式是加上大七度音，以 C 和弦來說就是多加一個 B 進去，這樣它就變成了有 C、E、G、B 四種音，我們叫做「大七和弦」。

彈以下的譜，來切換看看大三和弦和大七和弦吧！你聽聽看，大七和弦是不是有一種比較厲害，或者是比較現代的感覺呢？

　　剛才的譜是把 C 的大七和弦配置成左手一個音、右手四個音的樣子。如果你把右手那四個音調換順序的話，你可以得到同一個和弦的稍微不同風味的版本：

　　然後你還可以把剛剛的大七和弦再加上一個大九度，變成 C-E-G-B-D，這樣子的話叫做「大九和弦」。

我個人覺得,大九和弦聽起來比大七和弦還要更現代感一點,我一樣把它配置左手一個音,右手四個音給你聽聽看,也就是把 C 放在左手,另外四個音放在右手,然後我再調換右手的音的順序:

我們來彈一串全部都是使用大九和弦的片段:

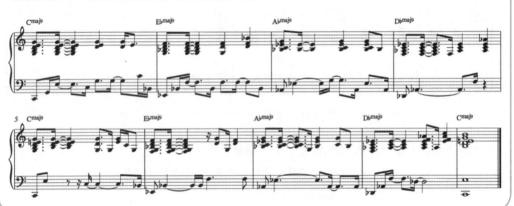

如果以上的譜,全部換成大三和弦的話,會變成這樣子,彈彈看:

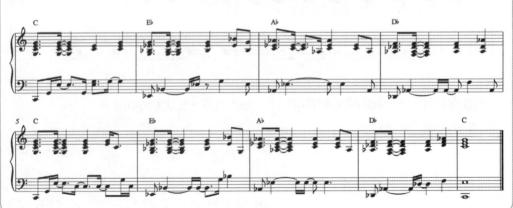

　　你有沒有覺得，大三和弦的版本聽起來好像比較堅定或是比較單純，
然後大九和弦的聽起來比較現代或是比較文青一點呢？

我們還有另一招是把大三和弦加上大六度，也就是把 C-E-G 變成 C-E-G-A。這個和弦
的代號要寫成 C6 或是 C(add6)，我覺得它有一種比較老派、或是有一點中國的感覺：

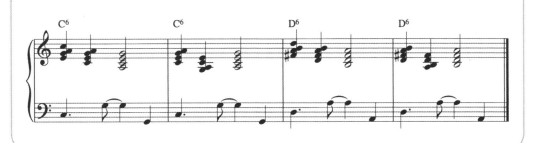

你也可以讓大六度和大九度同時出現，這樣的話就變成 C-E-G-A-D，和弦代號寫成
C69，我一直覺得六九和弦有一種 bossa nova 風的感覺，不過不曉得是不是只有我這
樣覺得就是了：

　　以上就是今天我要告訴你的四種大和弦的新口味：大七和弦、大九和
弦、大三加六和弦、和大三加六九和弦。試試看開始使用它們吧！

�33 大和弦裡的第十一度音？

在上一篇「大和弦的四種口味」裡我曾經提過，當你有一個 C 和弦，但是你覺得光是 C-E-G 三個音而已有點太單純的話，你可以把它升級成大七和弦，也就是 C-E-G-B，或者是大九和弦，C-E-G-B-D。

但是你知道為什麼我說到大九和弦就停下來了呢？和弦不是可以**繼續疊上去**到十一和弦和十三和弦嗎？你可能會以為是因為我怕文章會拖得太長，其實這也是原因之一沒錯啦！但是更重要的、我跳過大十一和弦不說的原因，是因為大和弦加入十一度音之後，會變得怪怪的。

彈彈看以下這個大十一和弦，它聽起來怪怪的對不對？但是為什麼它會聽起來很怪咧？

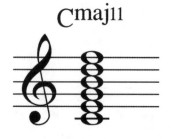

我們來檢查這個和弦的每一個五度音的組合，看看有沒有哪一個是怪怪的，或是不協和的：

● C 跟 G 的關係是完全五度，聽起來很好。

● E 跟 B 的關係也是完全五度，聽起來也很好。

● G 跟 D 的關係是完全五度，聽起來很好。

● B 跟 F 的關係……不是完全五度，它們的關係是一個「三全音」。

你記得什麼是三全音嗎？三全音就是在說兩個音的距離剛好是「三個全音」。而且如果你是好和弦頻道的忠實觀眾的話，你一定記得三全音聽起來會有一點「不舒服」。因為 B 跟 F 這樣的三全音組合聽起來會不舒服，所以它會很想要接到別的比較舒服的組合，但是通常我們不會想要大和弦聽起來不舒服。

所以我們的解決方式就是，把十一度音換成 #11 音。這樣的話，我們就可以把大和弦一路疊上去到十三和弦，中間都不會產生任何三全音了。

所以今天最重要的結論就是，當你想要用大十一和弦或大十三和弦的時候，99％的情況你都會想要把第十一音升高，或者是乾脆就省略十一度音。

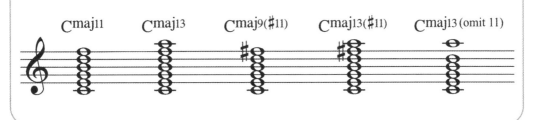

不過同時你也要注意，加入 #11 音之後，整個和弦的聲響就會變得比較刺激，或者說比較前衛，所以你應該都不會在一般的傳統歌曲、民謠或是流行歌裡面看到這個和弦，這種加上 #11 音的大和弦，通常會在爵士音樂，或是其他的配樂作品當中才會比較容易發現。

在我心目中第一名的 maj13(#11) 例子就是 Windows 98 的開機音效，我在以前介紹 Lydian 調式的時候就提過這個片段，你已經去聽過了嗎？還沒的話趕快上網找找看吧！

大和弦裡的第十一度音？

要怎麼判斷一個曲子是什麼調？

「這個曲子是什麼調？」好像是一個有點重要的問題。

因為大部分的古典音樂會節目單，或是專輯背面的曲目列表，好像都一定會提到那一首曲子的調性。例如貝多芬很有名的＜月光奏鳴曲＞好了，如果你要在一份音樂會節目單上面列出這首曲子，比較正式的寫法就可能會是：Beethoven: Piano Sonata No. 14 in C♯ Minor, Op. 27, No. 2 ／貝多芬：升 C 小調第 14 號鋼琴奏鳴曲，作品 27-2。

如果你實際上去翻一下月光奏鳴曲的譜，它並不是全部的內容都是在 C♯ 小調音階裡面，它的第一和第三樂章，雖然都是從 C♯m 和弦開始和結束，但是中間還是有不少篇幅是轉到別的調上面的；第二樂章的話，則是整個都在另一個調，D♭ 大調。

不過至少，在貝多芬那個年代，即使曲子中間有轉調什麼的，它都還是有一個「最主要」的音階、也有一組最主要的主和弦和屬和弦，在這一首的情況是 C♯m 和 G♯7，所以說這個奏鳴曲是 C♯ 小調，當然沒有問題。

但是如果看另一個年代比較晚的例子，例如普羅高菲夫的第七號鋼琴奏鳴曲：作者自己說它是 B♭ 大調的，但是你看這個曲子整個第一頁的內容，除了你可以說它偶爾有停在 B♭ 這個音一下子之外，它其實沒有任何跟 B♭ 大調音階有關係的東西：

СЕДЬМАЯ СОНАТА

PIANO SONATA NO. 7

Соч. 83

所以為什麼普羅高菲夫要說它是 B♭ 大調的，我也不知道，可能是因為傳統上大家還是喜歡有一個調的名字可以講，所以他才勉強說這首是 B♭ 大調吧。

　　其實「一首曲子是什麼調」的這個問題，可能沒有你想像中的那麼簡單。

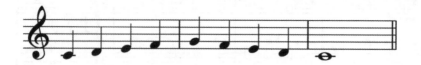

　　剛才的這份譜是什麼調的呢？傳統的鋼琴老師教初學者判斷調性的方式，差不多就是接下來這樣：

● 首先是看樂譜最前面的調號：這份譜沒有調號，那麼它就可能是 C 大調或是 A 小調的。

● 那你怎麼知道是 C 大調還是 A 小調呢？簡單嘛，你就看它的第一個音和最後一個音，這份譜是 C 開始 C 結束，所以就是 C 大調的。

　　其實這方法滿不可靠的，因為沒有人規定曲子一定要在主音開始或結束。那如果我的譜不是 C-D-E-F-G-F-E-D-C，而是 G-F-E-D-C-D-E-F-G 呢？這樣是 C 大調還是 A 小調呢？

在問一首曲子是什麼調之前，我覺得你還要釐清幾件事，分別是：

● 拿一段「旋律」來問這個是什麼調根本就是錯的問題，因為我會說基本上一首曲子的調性是「和聲」決定的，而不是「旋律」決定的。（當然，「旋律」有時候自己也內建了「和聲」，所以還是很難說）

● 有很多曲子會轉調，它一開始的調不一定是後來的調，在有些爵士風格的曲子，轉調的頻率可能會超級高。

● 最後，如果這個曲子根本就不是用傳統功能和聲的邏輯來寫作的，也就是它沒有傳統的「主和弦、屬和弦」等等的概念的話，那麼問這個曲子是什麼調其實是沒有什麼意義的。

回到前面的例子，如果 C-D-E-F-G-F-E-D-C 下面配的是 C-G7-C 和弦：

　　我們就可以明確的說這是 C 大調，因為我們看到了 C 和 G7 這一對主屬和弦。

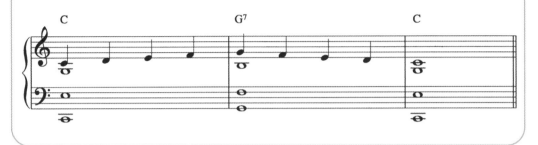

但是如果我在下面配的是 F-C7-F，那這個就是 F 大調了。

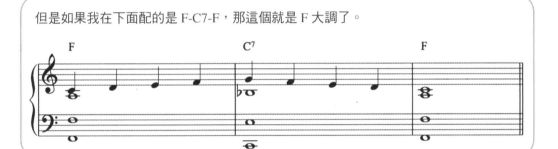

如果你想要把它變成小調也可以，就找一個小和弦當作主和弦就可以了，例如我配 Am-E7-Am，那麼它就可以變成 A 小調。

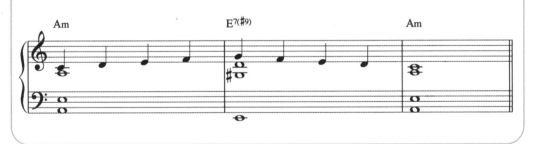

　　以上的例子顯示，如果你可以找到一個大和弦或小和弦當作一級和弦，然後在五級的位置找到一個屬七和弦，尤其加上你又在句尾可以發現五級接一級的終止式的話，那麼這個曲子的調性應該就算是很明確。

但很多現代音樂並不是那麼喜歡用屬七和弦，導致調性不會那麼明確，你看看以下的例子：

● 我可以說第一行這個像是 C 大調，但這個和弦進行的 C 大調特徵並不強烈，它像是 C 大調，可能只是因為 C 和弦放在第一小節而已。
● 同樣的四個和弦，如果 G 放在第一小節，可能就比較像是 G 大調了。（第二行）
● Am 放在第一小節的話就很像 A 小調。（第三行）
● Em 放在第一小節的話就很像 E 小調。（第四行）
　　所以我會說以下這些例子，沒有一個真的很強烈的、會讓人覺得是一個特定的調的特徵。

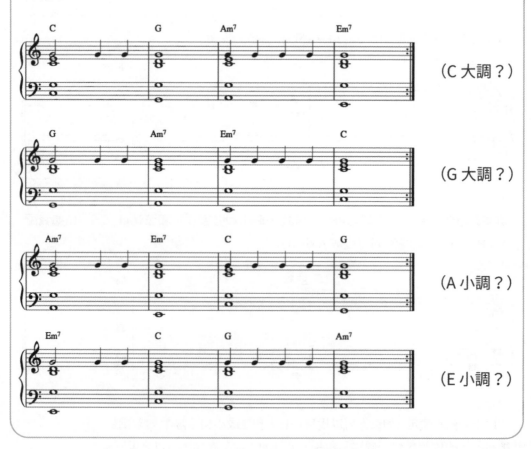

以上都還是所有和弦都大約來自同一個音階的情況喔。

如果是以下的例子的話，是什麼調呢？ B♭ 大調嗎？ G♭ 大調？好像都不對。

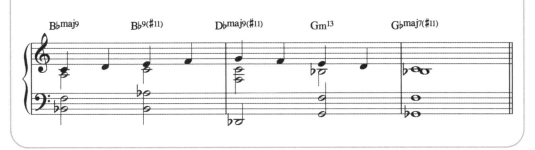

或這個全部都是屬和弦的例子呢？（＜ Saturday Night at the Wall Street Lounge ＞ by Elliot Levine）

在非功能和聲的世界裡，很難說是什麼調吧，對不對？因為在這種情況，是什麼調根本就不重要。

以上就是如何判斷調性的課程，所以今天的結論就是，如果你在曲子的大部分內容可以找到一對主屬和弦在來回切換，也就是有一個大和弦或小和弦在一級的位置，加上有一個屬七和弦或類似功能的和弦在五級的位置，那麼位於一級的那個和弦就是當下的調性。

如果沒有以上的情況，那麼這個曲子的調性就是不明確，你就不要太去在意這個曲子是什麼調了吧。

什麼是「瑪莉歐終止式」？

在你從小到大的音樂課當中，一定至少有其中一個音樂老師會跟你說，大三和弦就是聽起來感覺很快樂的那種和弦，彈彈看這個 C 的大三和弦，你有沒有覺得它聽起來很快樂？

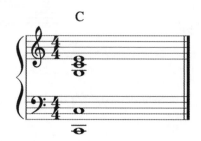

大三和弦聽起來感覺很快樂這種事當然大家都知道，但是如果你想讓它聽起來更快樂的話，你還可以怎麼做咧？其中一個方法是，你把一個大三和弦，接到另一個比它高一個全音的大三和弦。

例如我們從 C 和弦開始的話，我們後面就接到 D 和弦：

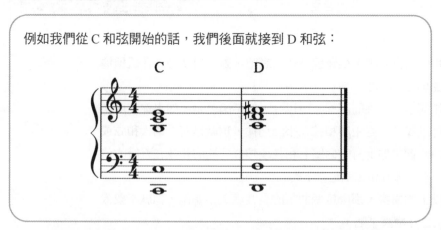

我會形容如果 C 和弦自己是快樂的話，C 和弦接 D 和弦就是更高一個等級的快樂。如果你還想要更更快樂，快樂到上天堂的感覺的話，你可以試試看後面再接一個，再高一個全音的大三和弦。

以現在這個例子來說的話，就是 C 和弦，接 D 和弦，再接 E 和弦：

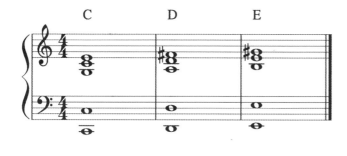

當然你還可以再繼續接下去啦，但是現在我們先接三個就好。

這種連續接三個大三和弦、每次高一個全音的和聲進行，在現代音樂中相當常見。它可以用在很多很多種情況，來製造各種「好的感覺」，像是戰勝的感覺或是神聖的感覺之類的。

我能夠想到的最有名的，使用這個和聲進行的例子，大概就是超級瑪莉一代的過關音樂了。

超級瑪莉一代的過關音樂是在 C 大調的情況下，先用 A♭ 大三和弦，然後接到高一個全音的 B♭ 大三和弦，最後接回主和弦，也就是 C 的大三和弦，製造一個勝利的感覺這樣子：

事實上，這種「連續往上用三個差一個全音的大三和弦，最後接回主和弦」的和聲進行，或者用更學術的用語來說，也就是「**降六級大三和弦，接降七級大三和弦，再接一級大三和弦**」這樣的用法，在超級瑪莉遊戲系列裡面出現過很多次，網路上甚至有些人把它叫做「瑪莉歐終止式」（The Mario Cadence），當然這個和聲進行不是在超級瑪莉裡面才有的，也不是一個學術上正式的用語。

我還可以給你另外一個超級瑪莉裡面的例子，這個是超級瑪莉三代，你破完一整個地圖的過關音樂，它的最後三個和弦也是 A♭、B♭、然後 C 和弦：

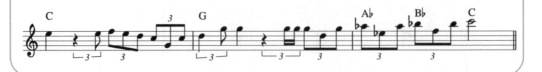

就說這個和聲進行非常有戰鬥勝利的感覺，所以一點也不意外的，角色扮演遊戲 Final Fantasy 的戰鬥勝利的音樂，最開頭也用了 A♭、B♭、C 這個連續三個大三和弦的和聲進行：

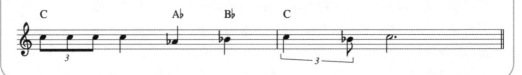

再來一個例子，我不曉得你有沒有注意過，所有你看過的環球影業出品的電影，它的片頭的最後三個和弦，也是跟剛剛一樣的和聲進行？這一次是在 E♭ 大調上的：

其實這個和聲進行，還可以用在很多很多別的情況，如果你也想要用用看的話，最簡單的一種用法，可能就是把它當成一個「假終止」來使用，如果你忘記什麼是「假終止」了，回去複習一下前面的文章哦！

例如，我有一個鋼琴曲，最後原本要結束在 C 和弦，像是這樣子：

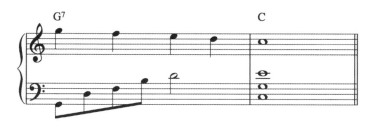

我就可以把原本是 C 和弦的地方，變成 Ab 和弦、接 Bb 和弦，然後最後再接 C 和弦，像是這樣子：

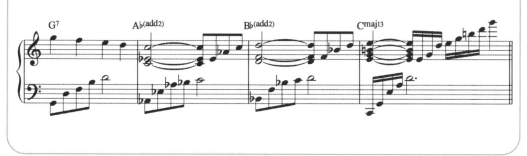

　　以上，就是今天的連續三個大三和弦的「瑪莉歐終止式」的課程，這一招非常的好用，在現代音樂中也已經相當普遍了，所以如果你還沒用過的話，你今天一定要把它學起來，有空的時候用用看喔！

36 什麼是「移調樂器」？

假設你剛剛寫好了一首曲子，例如長得像這樣好了。

你覺得你的曲子在鋼琴上彈起來超好聽的，但是你覺得你不想要只有鋼琴而已，你想要加上其他的樂器一起，譬如⋯⋯你想要加上小號好了，於是你把你的旋律譜，影印一份給你吹小號的朋友。

到了週末，你們終於有時間一起練習了，但是你卻發現你的曲子合起來變成這樣子。

符幹朝上的是鋼琴，朝下的是小號。

於是你就跟你吹小號的朋友說，「你是○○嗎？連 Do、Re、Mi 都吹不準。」然後你朋友就哭著跑出去了。

為什麼你吹小號的朋友連 Do、Re、Mi 都吹不準呢？其實他並沒有吹不準，你們兩個合起來是你的問題，因為你沒有給他適合小號使用的「移調樂譜」。

小號，和其他很多的樂器一樣，是一個移調樂器。「移調樂器」這個字，就是在說「記在譜上的音高跟實際上的音高不一樣的樂器」。譬如像剛剛的例子，你在譜上寫 C-D-E 給一個吹小號的人吹，他在他的樂器上吹所謂的 C-D-E，出來實際的聲音其實會是 B♭-C-D。

在紙上寫 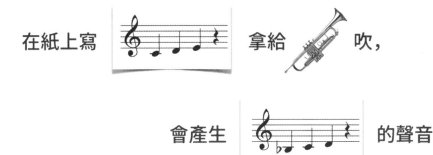 拿給 吹，

會產生 的聲音。

　　如果你從小就是彈鋼琴長大、並且沒有接觸過其他樂器的人，你可能會很難理解，為什麼有人會想要把譜寫得跟實際的音高不一樣，這樣做的重點到底在哪裡啊？我接下來要跟你說其中兩個我們需要移調樂譜的基本原因。

　　第一個原因是，有些樂器的聲音天生就很高或很低，如果用一般常用的高音譜號或低音譜號記譜的話，會長得非常醜。所以我們規定它的記譜跟實際上的音高不一樣。

　　例如像是高音鐵琴（glockenspiel）的聲音就非常高，如果你硬要用實際音高來寫它的譜的話，你常常就會遇到往上的加線太多、長得很醜的情況。所以我們就規定高音鐵琴的譜要寫得比實際的音低兩個八度，純粹是因為這樣寫比較漂亮、比較容易閱讀。

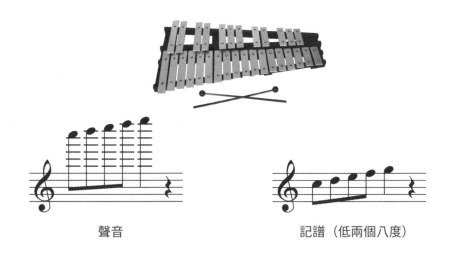

聲音　　　　　　　　　　　記譜（低兩個八度）

相反地，音非常低的樂器也是一樣，譬如你要用實際音高來寫低音提琴的樂譜的話，就算已經用了低音譜號，還是常常必須要往下加很多條線。所以我們就規定，低音提琴的譜，要寫得比實際的聲音高八度，同樣地，也是因為這樣比較好閱讀，寫起來比較漂亮。

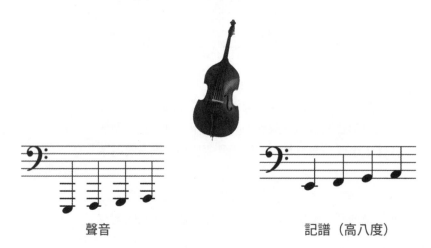

聲音　　　　　　　　　　　　　記譜（高八度）

第二個原因是，很多種管樂器都有各種不同大小、不同音高的家族成員。我們習慣把同樣指法的音，也記成同樣的譜，這樣吹的人比較好看譜。

譬如你應該知道有一種樂器叫做長笛，如果你在譜上寫 C 大調音階 C-D-E-F-G-A-B-C 給長笛吹，吹長笛的人就會在他的樂器上按他認為的 C-D-E-F-G-A-B-C 的指法，然後就會發出正常的 C-D-E-F-G-A-B-C 的聲音。

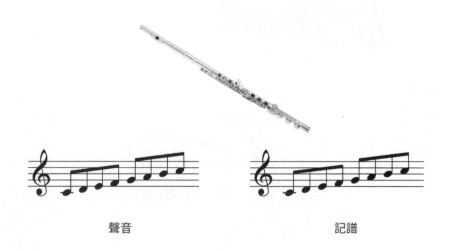

聲音　　　　　　　　　　　　　記譜

　　但是你可能不知道的事情是，長笛家族裡還有其他不同大小的樂器，例如像是這種更大支的中音長笛。如果你在這個樂器上面按同樣的指法，也就是吹長笛的人覺得是 C-D-E-F-G-A-B-C 的指法的話，它聽起來會像是低了四度一樣，相當於鋼琴的 G 大調音階，G-A-B-C-D-E-F♯-G，我們就說像這樣子的樂器就是 G 調的樂器。

　　但是以吹長笛的人感覺來看，他還會是覺得他在吹 C-D-E-F-G-A-B-C，因為他按的是跟一般長笛一樣的 C-D-E-F-G-A-B-C 的指法。

　　如果你要中音長笛吹出實際上的 C-D-E-F-G-A-B-C 的音高，你必須把整份譜移高四度，變成 F-G-A-B♭-C-D-E-F，它才會發出實際上的 C-D-E-F-G-A-B-C 的聲音。

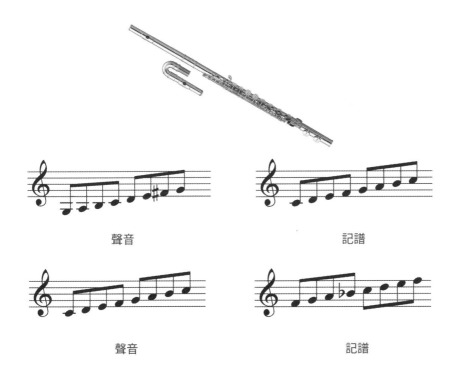

聲音　　　　　　　　　　　　　　　記譜

聲音　　　　　　　　　　　　　　　記譜

　　再一個例子，如果你拿到更大支的低音長笛吹的話，按同樣的 C-D-E-F-G-A-B-C 的指法，會聽起來像低了八度一樣。

　　所以同樣的，如果你想要低音長笛發出實際上的中央 C 開始的音階的話，你必須把給它的譜寫高八度，也就是叫吹的人按高八度的指法，這樣它才會吹出你要的聲音。

聲音 記譜

聲音 記譜

我們的結論就是，同一家族但不同大小的樂器，按同樣的指法會得到不一樣高的聲音，但是因為對於吹的人來說，把同樣的按法就寫成一樣的譜，還是比較好思考。所以我們習慣在寫譜的時候就先處理好移調樂器的問題，所以拿到譜的音樂家，不管是在同一家族的哪一種樂器，都只要直接看譜來反應指法就可以了。

以前移調樂器譜是一個作曲家需要擔心的問題，如果你不是很熟練的話，把每一個樂器各自寫成正確的調，其實是一個還滿花費腦力的事情。還好現代電腦上的五線譜軟體，像是 MuseScore，都可以讓你只要按一個按鈕，就自動產生每個樂器的移調樂譜，所以移調樂譜在現代已經不是一個問題了。

以上就是今天的移調樂器簡介課程，當然其實移調樂器的故事不是這麼簡單而已，但我覺得一般寫曲子的人，只需要了解基本的原理就很足夠了。如果你想要學習更多的話，到維基百科英文版搜尋「transposing instrument」，有非常鉅細靡遺的文章可以看喔。

維基百科「transposing instrument」

37 厲害的人都在用的「共同音轉調法」！

今天的主題是「轉調」，如果你還不知道轉調是什麼意思的話，轉調就是「在音樂進行當中，從一個調變成另外一個調」的這個動作。請注意不要把「轉調」跟「移調」搞混了喔，「移調」的意思是把整段音樂全部變高或變低而已，而「轉調」是在說音樂「進行的當中」，從一個調接到另外一個調。

在作曲上，「轉調」很困難的地方就是，我們既不想轉得很突兀很不自然，但是也不想轉得很無聊，從一個調接到另外一個調的那個「接點」的地方的和聲設計，是一個很複雜的藝術，有很多很多種不同的方法可以達成，我今天要介紹給你我很喜歡的其中一種，那就是 common-tone modulation，共同音轉調法。

「共同音轉調法」這件事情，如果要很白話的解釋的話，就是「把一句話的最後一個字，當作另一個意思，然後接下去的技巧」。例如：

「我要去聽音樂會（匯）款給我房東了啦」

或者是：

「你今天必須要給我一個交代（膠帶）可以把東西黏起來」

用中文來當例子很白癡對不對，可是在音樂上真的就是可以這樣子做。你看剛才的例句「我要去聽音樂會」是一個句子，「匯款給我房東了」是另外一個不相干的句子，在音樂上就很像是兩個不同的調的感覺，但是音樂會的「會」跟匯款的「匯」剛好是同音，所以我可以這樣把它接過去。

先看一個非常基本的例子，例如我有一個這樣子的音樂：

這一段音樂看起來是 C 大調的，因為我是從 C 和弦開始的，然後旋律所有的音也都是 C 大調音階裡面的音，所以一般人在這邊都會把 C 音理解成 C 大調的第一個音，那 G 就是這個調的第五個音，我在譜下面寫的數字，是在標示我們把它當成當時那個調的第幾個音的意思。

　　下方數字同時也代表著「首調唱名法」的唱名，把大調的第一個音唱成 Do 的話，那這邊就會唱成 Do、Do、Do、Re、Mi、Fa、Sol、Sol、Sol。所以到這邊為止，聽的人應該還是會覺得 G 這個音是 C 大調的第五個音對不對？

但是呢，我可以決定從箭頭處開始，改成把 G 音理解成 G 大調的第一個音，然後接下去就寫 G 大調的內容。

　　對於聽眾來說，在第三小節我用 D7 和弦之前，他是沒有任何線索可以知道我已經偷偷把這邊當作 G 大調了，所以我後面用 G 大調的東西接下去之後，就會產生一個唱名錯亂的奇妙的感覺，他原本以為是音階第五音的那個音，不知不覺變成另外一個調的第一個音了。

　　再來看另外一個基本的例子，讓我們把這個技巧完全搞懂，例如我有以下的音樂：

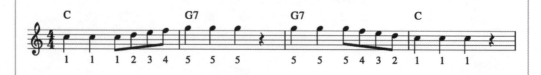

第一行的音樂，不管是使用的音階還是和弦，都是 C 大調的感覺嘛，所以第一行最後這個 C 音，就是 C 大調音階的第一個音的感覺。但是我可以決定我接下來要把這個 C 音，當作 F 大調的第五個音，然後就接下去寫 F 大調的內容。

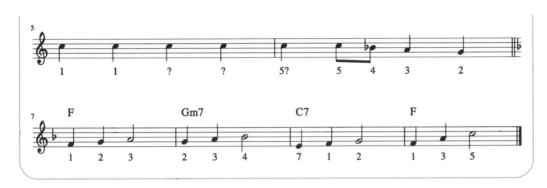

　　這樣造成的效果是，在第 5 小節時，聽眾還是認為這邊的 C，是 C 大調的第一個音，直到彈到第 6 小節第二拍附近，聽眾才能夠突然意會到現在已經換了一個調了，剛才的 C 音，現在原來是 F 大調的第五個音的意思。如果是使用「首調唱名法」來思考的人，也就是把大調的第一個音想成「Do」的話，他就會在第 6 小節時感受到「Do 突然不是 Do」的一種奇妙的感覺。

　　剛才的兩個例子，都是轉到升降記號差距比較小的基本的情況。

接下來我們來看兩個很厲害的例子，第一個是德國作曲家舒曼，在 1837 年寫的鋼琴曲＜夜晚＞，在這個片段他是先從 F 小調，轉到 D 大調，然後再轉到降 E 小調：

因為鋼琴譜太複雜了，所以我打了一個只有主旋律跟和弦代號的譜：

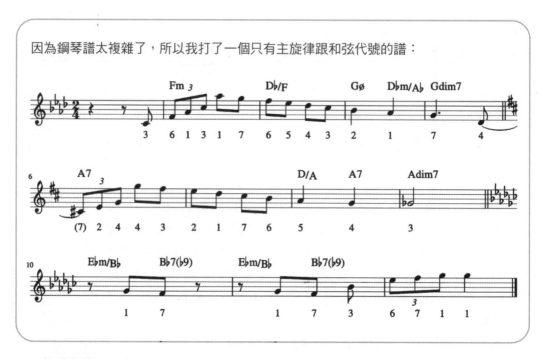

　　你看在第一行它是 F 小調的，在小調要用「首調唱名法」的話，比較常見的習慣是把小調的主音唱成「La」而不是「Do」，所以我在第一行，在 F 小調的主音 F 下方標註數字「6」。那第一行最後的 Dƅ 音，就會唱成「Fa」，舒曼接下來做的事情就是，把這個音 Dƅ 當作 D 大調的第七個音 C# ，然後接下去在第二行寫 D 大調的內容。

　　然後你看第二行最後一個音 Gƅ，它在一開始被聽眾聽到的時候，會被當成 D 大調上面的大三度 F#，但是舒曼突然把他當作 Eƅ 小調的小三度，然後就接下去在第三行寫 Eƅ 小調的內容。所以這個 Gƅ 音在第二行時首調唱法原本唱「Mi」，在第三行就要被唱成「Do」了。

　　其實這個就是我沒有很推薦初學者只完全使用首調唱名法的原因，因為這樣只要曲子一直轉調的話，你唱「Do」的那個音也會一直變來變去，這樣子頭腦真的超累。

最後一個例子，這個是「球風火合唱團」在 1979 年的單曲＜ After the Love Has Gone ＞，裡面的一個我覺得轉調轉得超漂亮的段落。

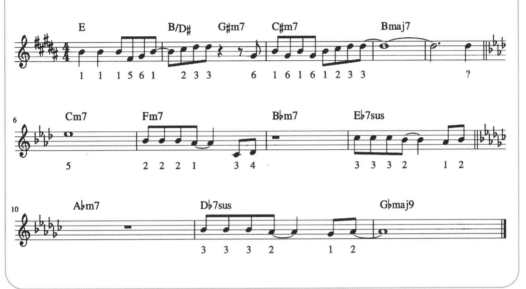

　　它首先是從 B 大調開始的，因此第一行最後這個 D♯，會被理解成 B 大調音階的第三個音，但是就在這時候，他決定突然把這個 D♯ 當作 E♭，也就是 A♭ 大調的第五個音，然後接下去在第二行寫 A♭ 大調的內容。

　　第二行最後的 B♭，在 A♭ 大調裡的角色應該是第 2 個音，但是他在第三行又突然把它當成 G♭ 大調的第 3 個音，然後接下去寫 G♭ 大調的內容。

　　像這樣子的共同音轉調，真的是我寫曲子的時候非常愛用的技巧，因為它可以讓你寫出完全不受調性限制的旋律和和聲，但是又不會讓人覺得你的曲子完全沒有邏輯，大量使用的話，你就可以讓你的音樂呈現一個介於有調跟沒有調中間的狀態，我覺得這樣子還蠻酷炫的。

非功能和聲（Non-functional Harmony）

在這本書的最前面，我們已經用兩篇「和弦有什麼功能」的文章，介紹過了傳統和聲學最核心的概念，也就是「功能和聲」。如果你還沒讀過那兩篇的話，我推薦你先回去閱讀再回來喔！

簡略地說，「功能和聲」的觀念，就是你的音樂會有一個明確的調，然後每一個和弦在那個調裡面，都有一個明確的功能。

例如，一個調的第一個音的和弦（學術的講法叫做「一級和弦」）的功能就是製造穩定的感覺；那五級和弦的功能，就是製造一個不穩定、好像必須要再接到哪裡去的感覺；而二級或四級和弦，會有一個中介性質的功能。

假設我們要寫一個 C 大調的功能和聲的進行，通常我們都會從 C 和弦開始，因為 C 和弦在 C 大調的功能就是拿來當作開始和結尾用的。

然後因為和聲需要發展，不能停在原地不動，所以我們大概要用一個中介性質的和弦來離開 C 和弦，那個中介和弦通常是第四級或第二級，例如我們選第二級 Dm 好了。

當我們到了 Dm 之後，因為我們知道二級和弦的功能是用來準備五級和弦的，所以下一個邏輯正常的步驟就是接去五級，也就是 G7 和弦。

最後，因為 G7 和弦會有緊張感，緊張感需要被解決，所以正常的接下來的寫法就是接回 C 和弦。

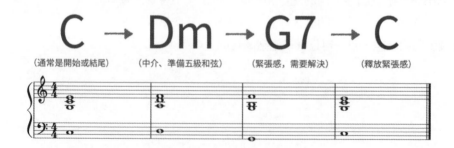

像剛才這樣的 C-Dm-G7-C，就是一個很典型的功能和聲的進行，到這邊為止你需要知道的重點是，在功能和聲的世界中，所有的事情都有一個

「方向性」，每一個和弦多少都會「導致」下一個和弦的發生，所以在任何一個時間點，我們通常都可以預測，接下來會發生的正常的和聲是什麼。

雖然功能和聲是這幾百年來，大部分音樂的和聲寫作方式，可是還是有很多其他的音樂，是無法用功能和聲的邏輯解釋的。在遇到這些和聲邏輯比較不傳統的音樂時，如果你還硬要去分析它是什麼調、每個和弦是幾級、什麼功能之類的事情的話，你可能就會分析得很挫折。

再加上以作曲人的角度來說，功能和聲這種太有規則、太有方向感和可預測性的特質，很容易讓音樂變得很無聊，也太容易讓你寫出來的東西，聽起來跟其他人差不多。

所以當你理解了功能和聲之後，我們應該要學習一個跟功能和聲完全相反的想法，那就是「非功能和聲」，或是英文講的 non-functional harmony。

非功能和聲簡單地來說，就是「完全不照功能和聲的邏輯寫作的和聲進行」。在非功能和聲的世界裡，我們不再需要考慮一個曲子是什麼調，也不用考慮每一個和弦是什麼級數、什麼功能，更不需要考慮「緊張」和「解決」的問題，以前的文章說過的那些「家」呀、「橋」呀、「外面」呀之類的想法也可以全部丟掉。

在非功能和聲的想法中，每一個和弦就是一個獨立的「環境」，你可以隨時從一個環境跳到另外一個環境，完全不需要在意這兩個環境是不是在同一個音階上，或是有什麼任何的關聯。

在實際寫作的時候，你只需要專注在每一個當下你想要有什麼「感覺」，然後頂多注意和弦跟和弦連接的時候，音域保持在附近的區域，讓它聽起來很順暢就可以了。

我現在來寫一個非功能和聲的例子給你看，例如我想要一個小小憂鬱感覺的開頭，所以我選一個小九和弦開始，例如是 Fm9。
● 兩小節之後，我想要讓它音域降低、變得更憂鬱一點，所以我再寫一個低一點點的小和弦，例如是 Dm11 好了。
● 然後我們把這四小節重複一次，讓它有一點原地打轉的感覺。
● 第 9 小節之後我想要讓它有比較快速發展的感覺，所以我改成一個小節換一次和弦，我先用 B♭m9 讓它低音再往下掉一點，然後用有增十一度的 G♭ 大和弦製造一點糾結感，再接到 E 和 A 的大和弦給它一點點亮度和希望，最後回來一開始小小憂鬱的 Fm9。

　　像這樣的和聲進行就是典型的非功能和聲進行。你要觀察的重點是，這個音樂片段沒有固定明確的調或是主和弦，它不是 F 小調，不是 D 小調，也不是 A 大調。這個片段也沒有任何有明確方向性的和弦進行，例如一開始的 Fm9 並「沒有一定」要接到 Dm11，或是第 9 小節的 Bbm9 也「沒有一定」要接到 Gb 大和弦，每一個和弦跟下一個和弦都沒有張力和解決的關係。

　　我挑選這裡的每一個和弦的理由，就單純只是「在那個時候我想要這個感覺」這樣子而已，沒有其他的理論上的理由。

　　以上就是今天的非功能和聲簡介課程，如果你以前沒有想過這樣子寫，或是覺得寫曲子常常被傳統理論綁住的話，今天就開始試試看非功能和聲吧，當你把調性和級數的觀念丟掉之後，你會發現寫和聲變得超級自由，而且很輕鬆地就可以寫出聽起來很新鮮、很現代的東西喔！

39 非功能和聲：
只用兩個和弦就製造出各種感覺

在上一篇我簡單地介紹過了所謂的「非功能和聲」，也就是完全不照傳統和聲功能的邏輯寫作的和聲進行，我提到了在非功能和聲的世界中，你不需要管現在是什麼調，也不用管每一個和弦跟下一個和弦的功能關係，你只需要關心每一個當下，你想要有什麼「感覺」，然後挑選符合那個感覺的和弦就好了。

在上一篇裡我也寫了一個十幾個小節的例子，有些初學者也許會覺得它太多和弦、太複雜。但是好消息是，如果你要開始學習寫非功能和聲的話，你可以只用兩個和弦來回切換就好了，這樣寫雖然乍看之下太簡單，但是有很多實際上的、效果很好的音樂的和聲進行，其實都是這麼單純的。

只要你挑對和弦，只用兩個和弦來回切換，就可以製造出很明確的各種感覺。我今天要給你四種不同感覺的、只用兩個和弦的非功能和聲進行，看完這篇之後，你可以直接把它們用在你的下一個作品中，或是發明你自己的兩個和弦切換的和聲進行。

第一種我想要製造的感覺是「**面對挑戰的緊張和懼怕感**」。

當然說到緊張或害怕這樣子的比較黑暗的情緒，我會第一個想到可以試試看的和弦，就是小和弦系列的東西，例如我們從 Cm 和弦開始好了。

光是只有 Cm 的話，就只是一般的小和弦的黑暗感而已，還不會有緊張的感覺，所以我們可以接到另外一個高一點點的小和弦，來讓這個黑暗感聽起來好像變得更嚴重一點點。我覺得接到高小三度的小和弦效果很好，在這個例子的話就是接到 E♭m，但是你也可以試試看接到其他不同高度的小和弦。

然後我們就可以在這個和弦進行上面，寫一個旋律，像是這樣子：

對我來說，這種和聲進行，會有一種冒險電影的主角正準備要進入恐怖的城堡的感覺，如果你想要讓它更緊湊一點點，你可以自己試試看把以上例子的節奏修改得更細碎喔！

第二種感覺是「悠閒輕鬆感」，而且是比較城市風格的那一種輕鬆，不是海邊度假風的那一種。

剛才我們使用了兩個小和弦製造緊張感，所以現在想要剛好相反的輕鬆感的話，我大概就會想要使用大和弦了。另外，和弦接和弦的音高變化我覺得也很重要，通常我會覺得音變高，多少都會變緊張一點，所以如果現在我們想要放鬆的話，我會想要第二個和弦比第一個和弦低一點點。

譬如，第一個和弦我選擇 B♭ 的大和弦，第二個和弦我接到低一個全音的另一個大和弦，在這個例子的話就是 A♭ 的大和弦。

有沒有覺得以下這個 B♭ 接 A♭ 的和弦進行很熟悉？因為你已經在我頻道聽過上百次了：

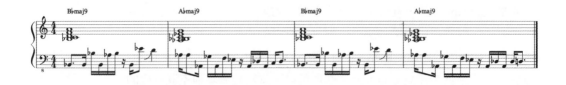

沒錯，好和弦頻道的背景音樂，就是一個全曲只有用三個和弦的非功能和聲例子。（第三個和弦在另外一段）

剩下的兩種感覺，我想要用兩個電玩配樂當例子。

第三種感覺是「神祕和懸疑」。我覺得神祕懸疑感的重點就是要有一點點黑暗，但是又不能太黑暗，因為太黑暗的話，就會變成緊張或悲慘的

感覺了。所以我們要選一個感覺中間一點點的和弦，半減七和弦就是一個很好的開始，例如我們用 B 的半減七和弦。

　　第二個和弦的話，就要看你想要多懸疑了，如果要很懸疑的話，可以考慮接到另一個半減七和弦。或者你也可以像接下來的例子這樣，接到一個不會太黑暗的、高半音的小十三和弦，來製造一種「去探索那個神祕」的感覺。

以下的例子是日本作曲家植松伸夫寫的，Final Fantasy VI 遊戲當中的一段配樂，這一首曲子從頭到尾就只有用 Bø 和 Cm13 這兩個和弦：

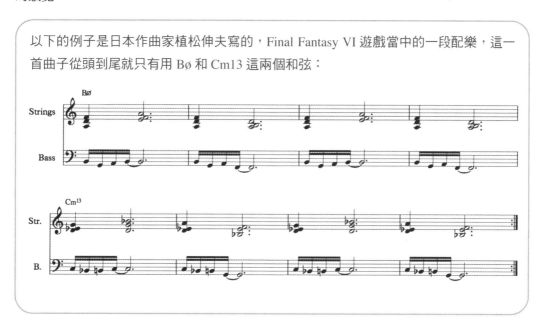

　　最後一個感覺是「夢幻飄浮感」，這應該是一種好的感覺，所以我們從一個大和弦開始，然後因為我們要有漂浮感，所以第二個和弦好像應該要比第一個和弦高一點點。

　　以下這個例子，是日本作曲家近藤浩治寫的，在超級瑪莉三代裡面，可以跳關的那個地圖的配樂。你知道跳關就是一個不正常、夢幻的事情嘛，然後跳關會有一種，你從一個地方飄浮到另外一個地方的感覺。

這邊他用 C 和 D♭ 和弦來回切換就很有夢幻飄浮感。

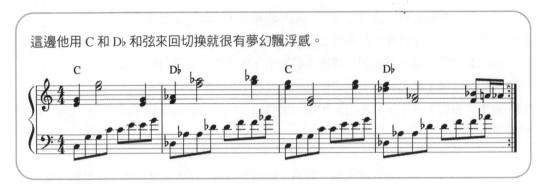

　　以上就是今天的，只用兩個和弦，製造出四種不同感覺的課程，推薦
你到鋼琴上，實際試試看剛剛說的這四個和聲進行，然後再嘗試你能不能
只用兩個和弦，製造出其他的各種感覺喔！

40　9 個最常見的初學者寫譜錯誤！

你會常常在網路上下載樂譜來彈嗎？如果會的話，一定要好好在意你使用的樂譜的品質。因為那些你每天接觸到的樂譜，它的作曲、編曲和排版等等的品質，會大大影響你音樂品味的建立和視譜習慣。

我覺得，如果你還是學鋼琴兩年以下的初學者的話，因為你大概還不太能分辨怎麼樣的譜是打得好的，怎麼樣的譜是有問題的，我建議你最好不要使用網路上像是「xxx 鋼琴窩」、「ooo 鋼琴網」、「zzz 琴譜大全」這些網站上面的、網友們編的譜。

因為大部分編譜上傳到這些琴譜分享網站的人，多半都不是受過專業訓練的、知道如何正確記譜的人。身為初學者的你，可能會覺得：「啊這些譜看起來長得很正常啊，也是有五條線啊、音符也長得像是音符啊」，殊不知這上面光是「記譜方式」，常常就有一大堆問題，而編曲上的問題，可能就更更多了。如果你彈習慣這些譜，不只會弄壞你的看譜習慣，還會聽習慣配置不是很好、或甚至是錯誤的和聲，破壞你的音樂品味，千萬要小心啊。

如果你還是初學者，然後你真的很想彈某首流行歌曲、電玩電影配樂的話，請不要省這一點小錢，還是盡量去買官方出版的鋼琴譜吧，至少有名的出版社出的譜，品質都會有一定的水準。

我覺得網路上的譜最常見的嚴重錯誤，多半都是在「音的拼法」跟「節奏的寫法」上面，所以我接下來的例子大部分要集中在這兩個問題上。今天我要考你九題，看看你能不能指出每一份譜哪裡有錯誤，並改成正確的記譜。那我們就開始吧！

第 1 題：
這是一個超級基本的初學者錯誤，但是我在網路上下載的樂譜上卻很常看到。

當你決定一個音應該用升記號還是降記號寫的時候，你必須要看一下那個音有沒有屬於哪一個音階或是和弦的意味。

　　像這個例子，它很明顯地就是在寫一個 Cm 和弦，所以你必須用一般和弦的三度堆疊音名來寫，也就是把中間這個音寫成 E♭，如果你寫成 D# 的話，所有有經驗的人，看到應該都會突然疑惑一下想說你在幹什麼。

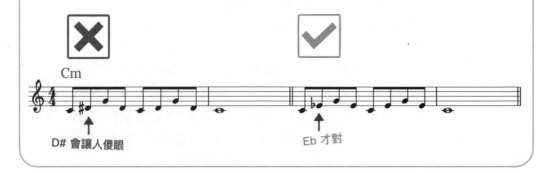

同樣類似的情況，我們來看**第 2 題**：
這個例子是寫成 C-E♭-G# 三度堆疊，應該就沒有問題了吧？

沒問題才怪，這個和弦很明顯的是 A♭ 和弦的第一轉位，音的拼法應該是 A♭-C-E♭，所以寫成 G♯ 是錯的，會造成彈的人瞬間呆住，要寫成 A♭才對。

如果你是樂理還可以的人，看到這個例子你應該覺得這種錯誤也太白痴了吧，但是為什麼它很常出現呢？因為在 MuseScore 如果你用 MIDI 鍵盤彈這些音，它預設真的就是寫 C-E♭-G♯ 出來，很多打譜的人也不太懂樂理，覺得電腦播出來聲音沒問題就好了，所以才會這樣囉！

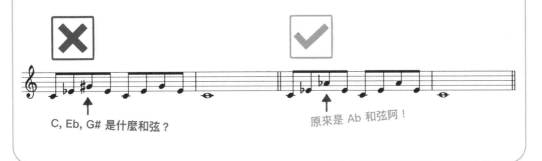

C, Eb, G# 是什麼和弦？　　　　原來是 Ab 和弦阿！

第 3 題：

另一個常見的初學者錯誤是，初學者會覺得只要是鋼琴上的白鍵，它就不應該有升降記號，這個觀念是錯的。

像是這個例子，它很明顯的是一個 F# 大調的音階，既然它是一個大調音階，那麼它記譜的時候就應該要每一個音名都用過一次，也就是要寫成 F#-G#-A#-B-C#-D#-E#-F#，沒錯，這個鋼琴白鍵的音，要寫成 E# 才是正確的。

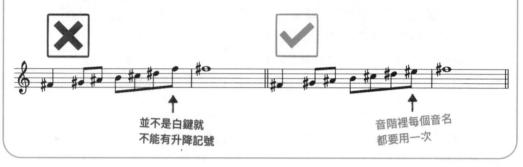

並不是白鍵就
不能有升降記號

音階裡每個音名
都要用一次

第 4 題：

這個也是類似的例子。

在你寫某些調，例如像是這邊的 G# 小調的時候，都很容易出現明明是白鍵的音，但卻有升記號或甚至是重升記號的情況。反正你就記得，如果你寫的內容明顯是大調或小調音階，或其他七個音的自然調式的話，音階裡每一個音名都要用一次就對了。

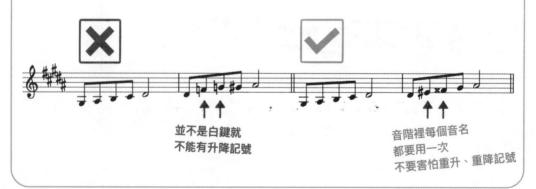

並不是白鍵就
不能有升降記號

音階裡每個音名
都要用一次
不要害怕重升、重降記號

第 5 題：

這個例子不算是記譜錯誤，但是一個不好的習慣。

如果你有像這樣子的隔壁半音來回的音型的話，最好把它們記成不同的音名，這樣做就不需要一直寫還原記號，會更容易閱讀。

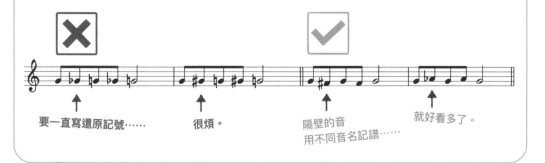

要一直寫還原記號⋯⋯ 　很煩。 　隔壁的音 用不同音名記譜⋯⋯ 　就好看多了。

第 6 題：

這個嚴格說起來也不算是記譜錯誤，但是我想教你一個記譜的好習慣，你看第一小節的第一個音是 E♭，像這樣子的臨時記號的效力有一小節，也就是說同一小節第三拍的 E 也會跟著降半音，但是到了下一個小節就自動取消了。

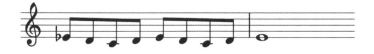

第二小節的這個 E 雖然不需要寫還原記號就已經會自動恢復成白鍵的 E，但是遇到像這樣的、前一個小節有過臨時記號的情況，比較好的習慣還是再寫一次還原記號，讓看譜的人一定不會彈錯。

像這樣子的提醒式的臨時記號，在英文叫做 cautionary accidentals，一般的習慣是，只要這個小節的音，跟前一個小節同一個音的臨時升降不同，我們就會還是加上相對的臨時記號提醒看譜的人。

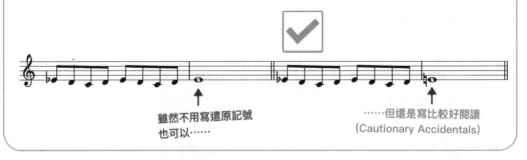

雖然不用寫還原記號
也可以……

……但還是寫比較好閱讀
(Cautionary Accidentals)

接下來我們來看看節奏的問題，**第 7 題**：
這種錯誤，大概是網路上的譜最令我抓狂的類型，但是真的有超級多人會這樣寫，拿到這一份譜的時候，你可以一眼就看得出每個音是第幾拍彈出來嗎？

寫節奏的重點，就是要讓看的人可以一讀就馬上看懂每個拍點在哪裡，那要如何讓人容易看懂拍點呢？在我小時候初學記譜的時候，一般給初學者的建議是，盡可能讓每一個拍子都有一個獨立的符槓（就是上面這條橫線啦），要是有跨越拍子的長音，你就拆開成兩個音符，再用連接線連起來。

同一份譜如果像下面這樣寫的話，我就可以清楚看到每一個拍點，這樣才是正確的寫法。

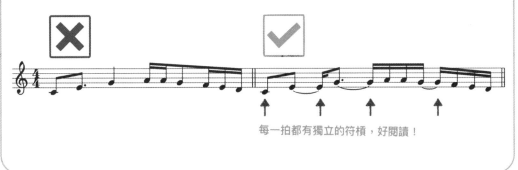

每一拍都有獨立的符槓，好閱讀！

　　如果你是程度進階一點的人，你可以使用所謂的「兩等級規則」。「兩等級規則」的意思就是說，你至少要清楚標示出比你的節奏精細度「大兩個等級」的拍點。

　　如果你的節奏最精細到八分音符，換句話說就是只要你的節奏有任何後半拍出來的東西，那麼你就至少要標出每一個二分音符拍點的位置，也就是要讓第一拍和第三拍的拍點可見。

左邊的譜看不到第三拍在哪裡，所以難以閱讀。右邊的譜把中間的長音拆掉，讓第三拍的地方可以開始一個新的符槓，節奏就一目了然了。

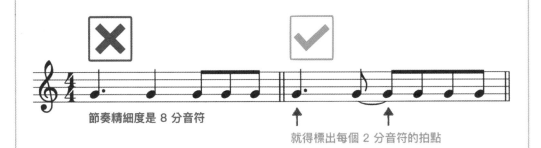

節奏精細度是 8 分音符

就得標出每個 2 分音符的拍點

那如果你的節奏最精細到十六分音符，換句話說就是只要你的節奏，有任何位在第二或第四個十六分音符處出來的東西，那麼你就至少要標出每一個四分音符拍點的位置，也就是要讓每一拍的拍點都可見。

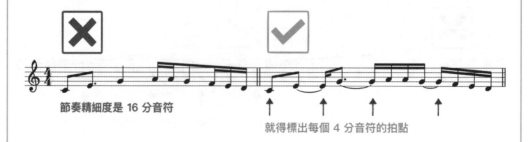

節奏精細度是 16 分音符

就得標出每個 4 分音符的拍點

那如果你的節奏最精細到三十二分音符，那麼你就至少要標出每一個八分音符拍點的位置，也就是要讓每個半拍的拍點都可以清楚看到。

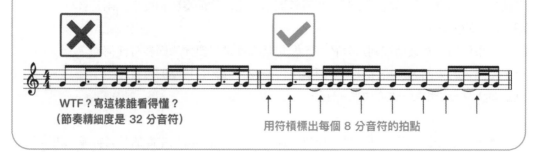

WTF？寫這樣誰看得懂？
（節奏精細度是 32 分音符）

用符桿標出每個 8 分音符的拍點

第 8 題：

這個也是常看到的問題，就是 3/4 拍和 6/8 的八分音符分組方式。

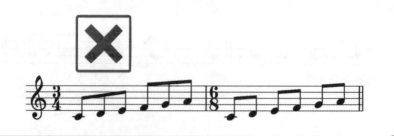

3/4 拍和 6/8 拍雖然看起來，每個小節裡面都可以有 6 個八分音符，但是它們是兩個完全不同的拍子。3/4 拍的意思是一小節要分三組，每一組總長度是四分音符；6/8 拍則是一小節分兩大組、每一組再細分成三份的意思。

正確的寫法是，在兩種拍子都用符槓標明拍點，所以 3/4 拍就是寫成兩個兩個八分音符在一起，6/8 則是三個三個在一起。

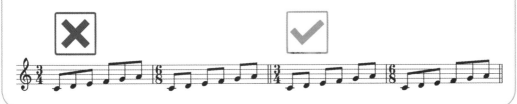

第 9 題：

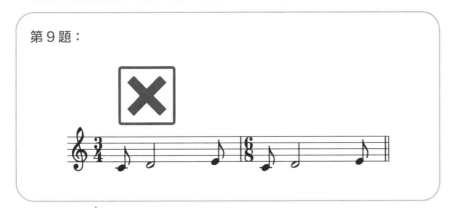

● 在 3/4 拍遇到跨拍子的長音的時候，同樣要把音符拆掉，三個拍子中至少標示出其中兩個拍點才是正確的記譜。

● 6/8 或其他複合拍子的話，除了極少數的例外，基本上就是每一個大拍點都要被標示出來，在這個例子的話，就是第一和第四個八分音符的位置。

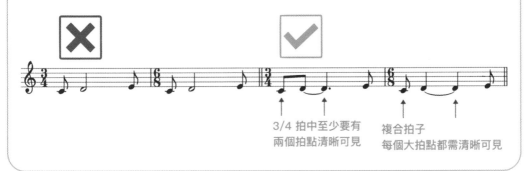

3/4 拍中至少要有
兩個拍點清晰可見

複合拍子
每個大拍點都需清晰可見

　　以上就是今天的九個常見的、關於音的拼法和節奏的寫法的錯誤，你在寫譜或電腦打譜的時候，犯過這些錯誤嗎？今天就把它們修正一下吧！

41 為什麼厲害的人視譜可以這麼快？

　　今天我們要來聊聊「視譜」，也就是在沒有事先看過譜的情況，直接看著譜演奏音樂。我接到過很多網友寫信給我，問我為什麼有些厲害的人，一拿到譜馬上就可以彈得很順，譜上有那麼多音為什麼反應可以這麼快？以及，如果你想要增進視譜能力的話，你到底應該怎麼練習呢？

　　先告訴你一個祕密，那就是視譜很厲害的人的反應，其實並沒有比你快多少。厲害的人視譜比你快的原因是，厲害的人已經理解、而且練習過很多很多種音樂中常見的排列組合和邏輯。有的時候，厲害的人甚至連看都不用看，就可以預測接下來會有什麼音了。

　　我在我 2013 年的 TEDx Talk 裡面，曾經提過音樂其實就是一種語言而已，它跟其他的語言一樣有字母、單字、句子和文法。那因為音樂是一種語言，所以當你在看一份譜的時候，其實跟你看一篇文章的情況是差不多的，我想如果我接下來用語言來比喻，你可能會比較能體會，厲害的人看譜跟初學者看譜的感覺差異在哪裡。

官大為：音樂家的理性和人體 iPod
@TEDx 溫羅汀「藝術」(Tedx WenLuoTing)

　　因為好和弦大部分的觀眾的母語應該都是中文，所以我接下來要用中文來當例子。我們來玩一個遊戲，你要挑戰在最短的時間之內，把以下三行字大聲唸出來，並且理解它的意義。簡單吧，預備，開始！

　　「一二三四五六七八九十」
　　「蔥抓餅口味冰淇淋好讚」
　　「擺恥窩島抵載感蛇抹啊」

　　你有注意到你念這三個句子的反應速度差異了嗎？雖然它們同樣都是中文，同樣剛好都是十個字，可是你的反應速度差很多。

　　你在唸第一句的時候，你甚至只要看前三個字就可以略過後面了，因為你在一瞬間就可以瞭解它的邏輯，所以你後面就算沒有仔細看，你大概也會唸對。

　　第二個句子含有的資訊量比較多，它有四五個單詞在裡面，但是如果你的母語是中文的話，你應該也可以只需要看一眼字的形狀，不用太費力就可以唸出來了，因為你的大腦以前應該都有見過這些字，所以你可以直接從記憶取出使用。

　　為什麼你讀第三個句子很慢呢？因為你的大腦搜尋不到任何過去的、看過這一串文字組合的經驗，所以你必須一個字一個字唸出來解讀，也許還要再思考一下，才能理解這個到底是什麼意思。

　　在看譜的時候也是跟這個一模一樣，你可以想像，視譜快的人就好像是以音樂為母語的人士，因為他們從小就大量使用音樂這個語言，所以大部分音樂中常見的組合模式和邏輯，他們都早就看過超多遍了，所以只要瞄一眼就可以知道整段在寫什麼，根本就不用細看。厲害的人看一般樂譜的感覺，就很像是你讀第一個句子的感覺一樣輕鬆。

　　而初學者看譜的話，大概就像是你讀第三個句子的感覺，音樂初學者絕對不是視力比較差或者是反應比較慢，而是他們在音樂上熟悉的字詞和文法不夠多，不能瞬間從大腦取出已經早就理解的事情，所以需要一個字一個字慢慢看才能夠唸出來。

　　所以以上我要說的重點是，如果你總是覺得你視譜很慢的話，你應該要努力增加「在音樂上你可以認得的常用組合和邏輯」，其實說穿了就是各種音階和和弦的各種排列方式，你要把它們全部都練得很熟，所以當它們在實際的曲子裡出現的時候，你就只要瞄一眼、掃視過去就知道是什麼音了。接下來我來舉兩個例子，來說明比較有經驗的人是怎麼看譜的。

這個是貝多芬的＜月光奏鳴曲＞的第三樂章開頭，對於初學者來說，他們可能會覺得這個音好多，看起來好難。

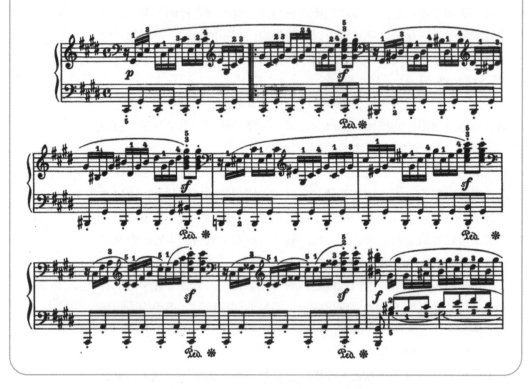

可是厲害的人拿到這份譜的時候不會這樣想。厲害的人會觀察：

● 這個曲子的調號是四個升記號，所以它應該是 E 大調或是 C# 小調的，

● 然後他看到第一個左手的音是 C#，所以這個大概就是 C# 小調的，

● C# 小調的主和弦是 C#m，那第一個和弦八成就是 C#m，C#m 的組成音是 C#-E-G#，

● 接下來他看到第一小節右手真的有 G#-C#-E，所以真的是 C#m，而且感覺是四個四個音一組往上爬，

到這邊為止，厲害的人大概只花了 0.1 秒，大約就知道整個前兩小節的內容是「C#m 四個四個一組的分解琶音」，他只要注意一下最高音是誰，不要跑過頭就可以了。

從視覺上來看，很容易發現，這個曲子最前面每兩小節的形狀都是一樣的，都是四個音一組往上爬的分解和弦。因為厲害的人已經練過好幾年

190

的各種音階琶音，樂理知識也很好，所以他很快就看到接下來的兩個和弦是 G♯ 和 C♯，然後他注意到左手最低音是每隔兩小節半音階往下走（下圖圈起部分），左手另外沒有移動的那個音都是固定在 G♯。到目前為止，只有稍微掃視加上邏輯判斷，不用一兩秒，他大概就已經知道前六小節的內容是什麼了。

這份譜在視譜很快的人眼中，差不多就是這樣的：

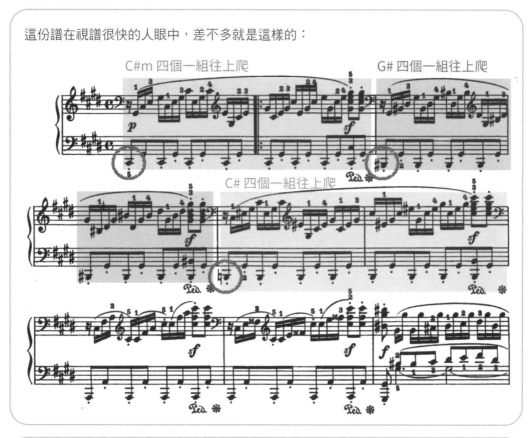

再來一個例子，這個是蕭邦的〈革命練習曲〉的中間一小段。

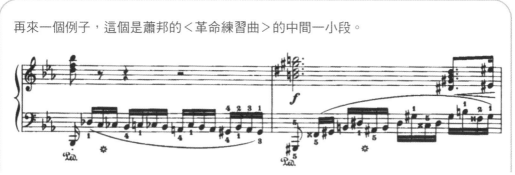

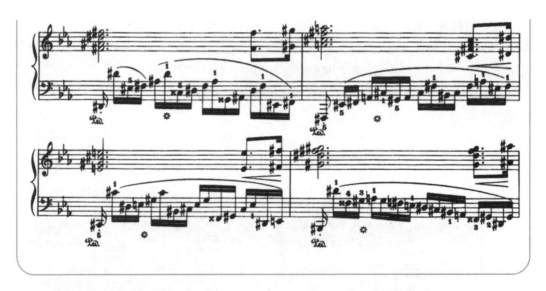

同樣的，初學者看到這個譜，應該也會覺得：「看！這個升降記號超多的，應該要找半個小時才找得完音吧？」但是厲害的人不會這樣想，他們會思考這份譜有什麼規則、有什麼邏輯。

第一小節這邊，首先很明顯的它有四個音一組往下的走向，然後它往下的走向是什麼邏輯呢？

仔細看一下第一組，你可以發現它是半音階往下，那另外幾組也是嗎？稍微檢查一下就發現每一組都是，沒有例外。所以厲害的人就可以理解這一小節是半音階下行，四個四個音一組，根本不需要去理會中間複雜的升降記號。

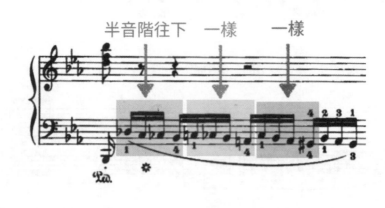

第二小節的左手乍看之下也超複雜的，可是右手的第一個和弦很容易看得懂是 G#m，所以左手應該也會跟 G#m 有一點關係。那我們就檢查一下，他真的跟 G#m 有關係嗎？

你看我畫底色的那些音，都剛好是 G#m 的分解琶音。那前面多出來的那個音（畫圈處）呢？觀察一下就會發現，它剛好都是後面那個音的低半音，於是厲害的人就會理解：

這一大串就是「四個四個音一組，先彈低半音然後接 G#m 的分解和弦」而已，同樣不需要去一個一個音慢慢讀複雜的升降記號。

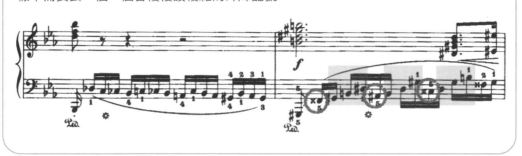

那既然第二小節是這樣寫，後面三個小節左手的形狀都長得很像，也是同樣的規則嗎？

厲害的人稍微檢查一下，就發現都是一樣的分解和弦前面加低半音的結構，所以他就只要看一下接下來三個和弦是 D#m、F#m 和 C#m，他大概就差不多知道整個前五小節的內容了。

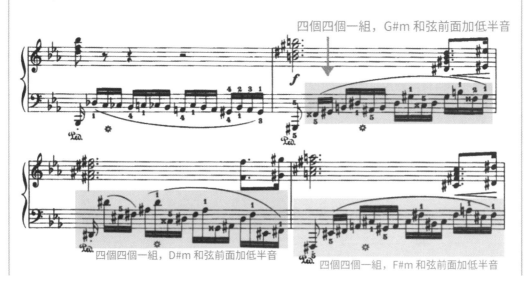

四個四個一組，G#m 和弦前面加低半音

四個四個一組，D#m 和弦前面加低半音

四個四個一組，F#m 和弦前面加低半音

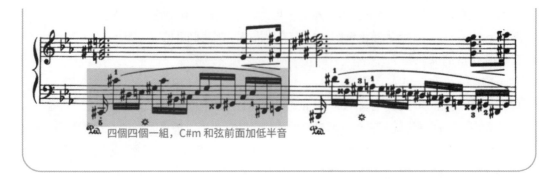

四個四個一組，C#m 和弦前面加低半音

　　以上全部都是運用和聲知識、模式辨認和邏輯判斷，就可以知道一份譜 80～90％的內容，完全不需要一個一個音慢慢去閱讀，這就是視譜很快的人的看譜方法。

　　最後再多送給你一個祕訣，當你真的找不出一組音的邏輯，然後你每次都看錯彈錯的時候，你可以拿筆，在那個和弦上面標出它在鋼琴鍵盤上排列的形狀。

　　例如這個和弦長得很醜，你每次看譜都反應不過來的時候，你就在上面畫「黑白黑黑白」五個圈圈，表示這五個音從左到右是「黑鍵、白鍵、黑鍵、黑鍵、白鍵」，直接將它們在鍵盤上排列的樣子輸入到大腦中，你的大腦就可以直接跳過複雜的升降記號，直接反應出手形了。

　　以上就是今天的如何讓視譜變快的課程，很可惜地，要讓視譜進步並沒有捷徑，視譜要快，真的就是需要你對樂理很了解，並且長期在樂器上練習過各種排列組合才可以達成。所以多看這本書、以及好和弦的 YouTube 頻道，讓樂理進步，就是增快視譜能力的好方法之一喔！

三

作曲即興的 15 個實戰練習

42 音階和和弦的對應關係

　　在這篇我們要來討論一下音階和和弦的對應關係。假設今天已經有一個決定好的和弦進行，我想要在上面寫一條新的旋律，我可以怎麼開始呢？

　　在繼續之前，我需要先說明一點，那就是寫旋律其實沒有寫對或寫錯的問題，只要你高興，你都可以在任何時候、寫任何你想寫的音，不需要遵守或考慮任何規則。但是如果你像我一樣，常常會欠缺靈感、卡住寫不出東西來的話，接下來我要說的這個技巧就很有用了，它是一個很有效又很安全的，挑選旋律音的方式。

　　這個想法很簡單，就是當你被指定一個和弦之後，你就「把那個和弦疊高到同一個家族的十三和弦」，然後把和弦裡面有的「全部的音都放到同一個八度」，它就會形成一串音階，你就可以使用那個音階來寫作當下的旋律。

> 舉個例子，例如我需要在 C 和弦上面寫一些旋律，C 和弦是一種大和弦，所以我把它疊高成同一個家族的十三和弦，也就是 Cmaj13，C-E-G-B-D-F-A。然後你如果把 Cmaj13 裡面有的全部的音，排列在一個八度的範圍之內的話，你就會得到 C-D-E-F-G-A-B，那就是一般的 C 大調音階嘛。
>
>

> 這個的意思就是說，你在 C 和弦上面，用 C 大調音階跑來跑去來當作旋律，是一個很安全的做法。例如像是這樣子：
>
>

你聽到這裡，可能會覺得以上有一點像是廢話，C 和弦上面本來就會配 C 大調音階啊，不然還可以配什麼咧？

其實不一定誒，我曾經在之前的文章說過，大和弦裡面如果有十一度音的話，它常常會被升高半音，如果你要把一個大和弦堆高到十三和弦的話，Cmaj13(#11) 其實是比單純的 Cmaj13 更常見的彈法，把 Cmaj13(#11) 的音，重新排列到一個八度範圍內的話，你會得到 C-D-E-F#-G-A-B，也就是 C Lydian 音階。

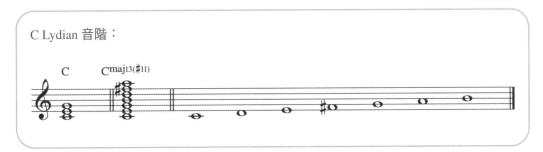

C Lydian 音階：

所以根據這個邏輯，你在 C 和弦上面，也可以用 C Lydian 音階跑來跑去當作旋律，這個用法也滿常見的，像是這樣子：

在小和弦的時候我們也可以使用相同的邏輯，例如我要在 Cm 和弦上面寫旋律，我就先把 Cm 疊高到 Cm13，看看它的組成音是什麼。把 Cm13 裡面全部的音放在同一個八度裡面的話，你會發現它其實就是 C Dorian 音階。

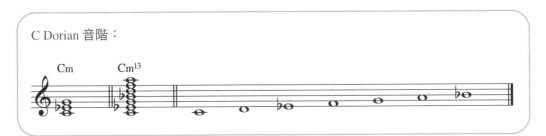

C Dorian 音階：

所以你就可以說，當和弦是 Cm 的時候，你就可以用 C Dorian 音階跑來跑去當作旋律，彈彈看：

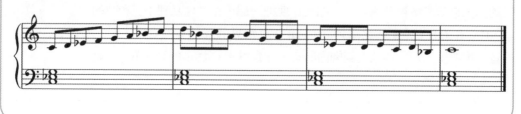

在小和弦上面用 Dorian 音階來寫旋律，我覺得就是最常見的用法，所以如果你只想要記得一種的話，你就把 Dorian 當作是小和弦上面的預設音階吧。但是除了 Dorian 之外，你其實還是有很多選項，例如像是 Aeolian 調式跟和聲小音階，也都是小和弦上面可以使用的音階。

最後我們要說屬和弦，例如我要在 C7 和弦上面寫旋律，我就先把 C7 疊高到 C13，然後把 C13 裡面全部的音整理起來，放在同一個八度裡面，這樣做的結果會產生 C 的 Mixolydian 音階。

C 的 Mixolydian 音階：

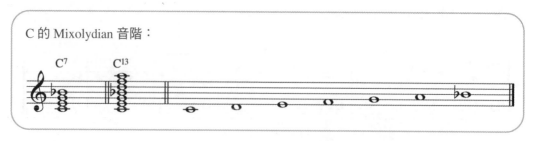

Mixolydian 的確就是在屬和弦上面，最常被用來寫旋律的音階，彈彈看 C Mixolydian 在 C7 和弦上面的效果。

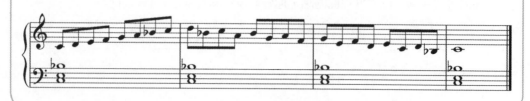

在之前的文章中，我曾經說過屬和弦對於各種變化音的相容性非常高，不管你的旋律是什麼音，其實都可以配上任何一個屬七和弦。所以理論上來說，你要在屬和弦上面用任何音階寫旋律都是行得通的，你只要經過測試，自己覺得聲音還 OK，你大概就都可以用。

最後就是實際上到樂器上練習了，你可以先幫大和弦、小和弦、屬和弦各自設定一個相對應的音階。

例如我就分別設定成最常見的「大調、Dorian 和 Mixolydian」好了，然後就練習左手按和弦，右手根據當下的和弦切換到相對應的音階。像是這樣子：

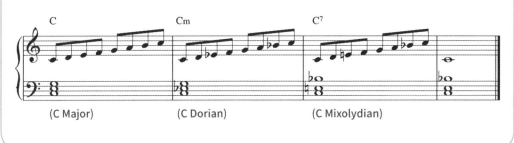

試試看把以上的譜，移到每一個調練習吧！

另外一個練習的好方法，就是拿現成的曲子的和弦表，然後練習一邊按和弦，一邊彈相對應的音階，像是這樣子。

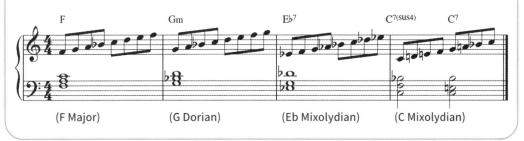

音階也不一定要由下往上對不對？你也可以練由上往下的，像這樣子：

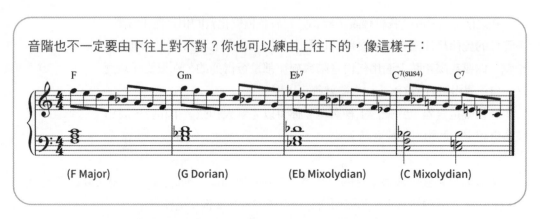

以上就是今天的音階和和弦的對應關係的課程，這個簡單的概念在缺乏旋律靈感的時候是非常有用的喔！

43 超簡單又好用的「三個音的和弦配置」

今天我想要教你的是一種很基本、很簡單，但是非常實用的、只用三個音的和弦配置法，讓你從此戒掉聽起來髒髒笨笨的和弦配置。

這個只用三個音的和弦配置的策略很簡單，就是在你遇到一個任何一個七和弦的時候，你就只彈那個和弦的根音、三度音和七度音。然後你用以下的兩個步驟安排它們：

● 第一步，把和弦根音放在稍微有一點點低的位置，通常我會說中央 C 以下一到兩個八度的位置附近都不錯。

● 第二步，把和弦的三度音和七度音放在中央 C 附近、並且把它們安排在離前面一個和弦很接近的位置，所以它們連接起來會很順暢。

基於不明的原因，我今天想要使用這一首取自 1995 年，Sega Saturn 上的格鬥遊戲 Virtua Fighter 2 的一首配樂的旋律當做例子。為了解說的方便，我在這邊把這個旋律重配成簡單的 2-5-1-6、全部都是七和弦的和弦進行，如果你想聽這首曲子的原版，請到 YouTube 搜尋「Virtua Fighter 2 Name Entry」喔！

我常常看到初學者做的事情，是他們遇到這種譜的時候，就用左手把整個和弦、用很密集的位置彈出來，因為他們從小學鋼琴的時候用的初學者曲集，都是這樣子編曲的。差不多大概像是這樣子吧：

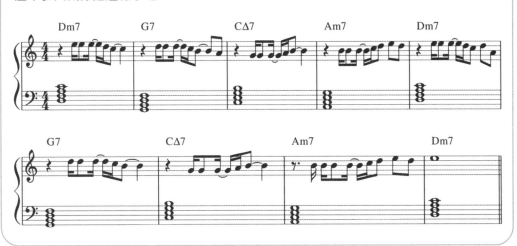

其實如果左手不要彈到太低音的話，這樣子彈其實還是能聽，但是這樣彈不會聲音很好的原因，是因為全部的和弦音都擠在低音區，所以它會聽起來髒髒的，加上右手的單音旋律會跟其他的伴奏音離太遠，聽起來會有點中空、單薄。

所以我們來用剛剛說的策略，讓它聽起來好一點。

● 首先我們先不要管主旋律，先只看和聲就好。第一個和弦是Dm7，組成音是D-F-A-C（下圖1），我們只需要用它的根音、三度音和七度音就好，所以也就是 D-F-C 這三個音（下圖2）。

● 第一步是把根音 D，放在一個稍微有點低的位置，我覺得以一般的鋼琴伴奏來說，中央 C 下面一兩個八度的範圍都不錯，像是這個 D（下圖3）和這個 D（下圖4）都可以，例如我選下圖 4 這個 D 好了。

● 第二步就是把Dm7的三度音和七度音，也就是 F 和 C，放到中央 C 附近的某個位置，例如你可以放 F-C 在這裡（下圖5），或是把順序反過來，變成 C-F 放在這裡（下圖6），或是你喜歡高一點，也可以放在高音一點的 F-C（下圖7）。例如我選擇下圖 6 的 C-F 好了。

● 所以第一個 Dm7 和弦，我們就安排成如下圖 8 這個位置。

(1)　　(2)　　(3)　　(4)　　(5)　　(6)　　(7)　　(8)

接下來的三個和弦，我也重複同樣的步驟，把根音放在稍微低音的位置，然後把三度音和七度音，放在離前一個和弦最靠近的位置，所以我們的這四個和弦就可以安排成：

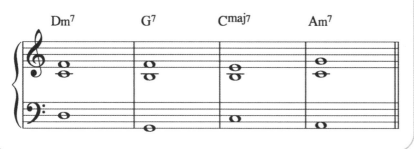

把主旋律加回去的話，就變成這樣子：

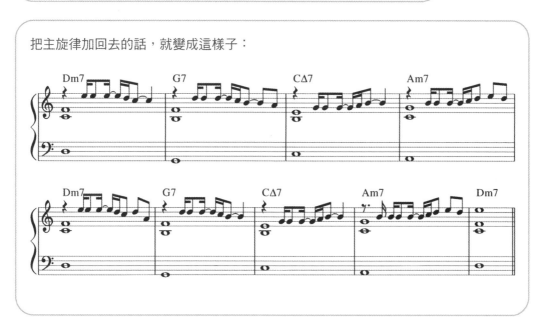

　　跟最前面的、全部的音都擠在低音的那種比較起來，我們今天說的這種只用三個音的配置方式，不只比較精簡，而且聽起來也更專業、更乾淨、接起來更順暢。

　　也注意因為現在我們把和弦音的距離配置得比較開一點，我們必須把和弦分配成用兩隻手一起來彈，我覺得對於初學者來說，這也是一個你可以開始建立的好習慣。

大部分的鋼琴初學者，都傾向把和弦配置得太低音，通常是因為他們想說「左手是用來彈和弦伴奏、右手是用來彈單音旋律」的，但其實不一定要這樣子。

不過如果你真的還是想要把和弦音全部放在左手的話，你還是可以做得到，只要記得把和弦的三度音和七度音放在靠近中央 C 的位置，所以它們聽起來不會太低、髒髒的。然後記得把每個和弦的上方兩個音，盡量放在靠近前一個和弦上方兩個音的位置，所以它們連接起來會很順暢。

如果我把第一個 Dm7 和弦配置成 D-F-C，我就可以把整個四小節的和弦配置都維持在十度以內，這樣我就可以只用左手彈到全部的和弦音了。加上主旋律之後變成像這樣：

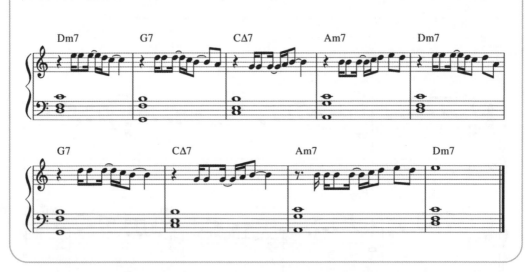

以上就是今天的只用「根音、三度音和七度音」配置和弦的方法。這是一個很精簡、聲音好聽又用途廣泛的配置方式，一定要實際到鋼琴上練習看看喔。

44 低音程限制：
為什麼你不該使用電鋼琴上面的移調鍵

　　在上一篇「只用三個音的和弦配置」的文章裡面，我提到了一個初學者常犯的錯誤，就是把一個和弦的所有的音都集中在低音區，這樣做的話聽起來會髒髒的、擠擠的，像是這樣子：

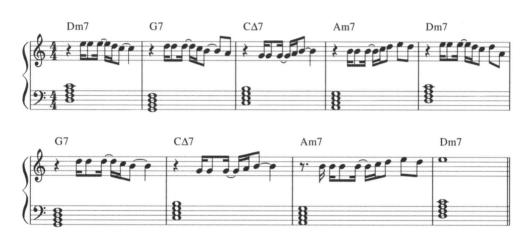

簡單的解決方式，就是把和弦音平均分散到稍微高一點點的區域，這樣聽起來就會乾淨多了，像是這樣子：

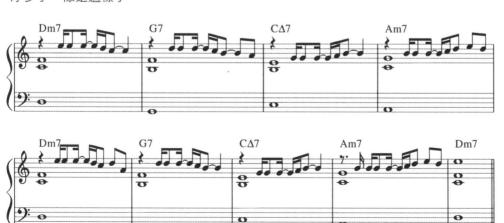

但是身為初學者的你，可能在寫曲子的時候，還是會常常不確定，現在這樣寫會不會太髒、太擠，所以有沒有一個簡單科學的規則可以依循呢？答案是有的，你只要去 Google「low interval limit」這個字就可以了。

　　「low interval limit」這個字，據我所知目前還沒有統一的中文翻譯，所以我暫時叫它「低音程限制」，你如果 Google 它，你應該會找到一堆類似這樣子的列表：

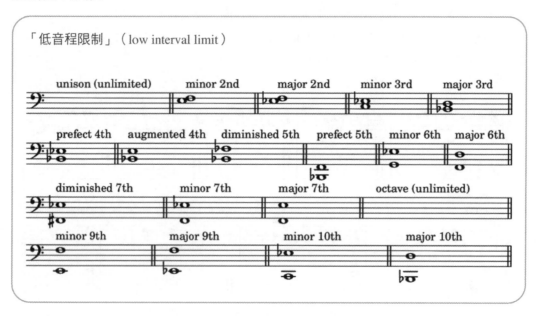

　　這個表格，詳細列出了在每一種音程，聽起來不會骯髒的最低區域，它寫了一大堆，但是整頁要表達的事情，差不多可以用一句話就總結，那就是「不要在低音的地方寫兩個音高很近的音」，除非那兩個音是「同音、完全五度或八度」。

　　當然，這個表只是一個一般性的指引而已，不是絕對的規則，你還是要記得在作曲的時候，只要你開心的話什麼音都可以寫。但是如果你還是初學者，然後你想讓你的和弦配置，在大部分的人的耳朵裡聽起來是乾淨的，這個表就很有用了。

舉個例子，這個表說最低的可以接受的大二度音程，是中央 C 往下的 E♭-F。如果你有一個可能會產生大二度音程的和弦，譬如 C(add2) 好了，你可以把它放在中央 C 開始這邊，它就會聽起來很正常，因為這個和弦裡面的兩個大二度音程，C-D 和 D-E，都在低音程限制之上（下圖 1）。

但如果你把同樣的形狀放在低八度，這樣兩個大二度就都在低音程限制之下（下圖 2），聽起來就會髒髒的了。

再一個例子，這個表說最低可以接受的大六度，是這個 F-D（下圖 1），所以如果你有一個 B♭ 和弦要琶音，你就可以寫在這裡（下圖 2），還不至於會太髒。但是如果你有一個 G 和弦，想從更低的這個 G 開始琶音（下圖 3），你就不能用跟剛剛相同的形狀，因為這樣的話，這邊的 D-B 這個大六度，就低於限制了。

唯一兩個沒有最低限制的音程就是同音和完全八度，理由很明顯，就是因為它們是同音，所以沒有打架的問題。另外一個也可以寫很低的是完全五度，因為它們的泛音列很重疊的關係。

低音程限制的這個問題，也說明了為什麼你不應該直接用你的電鋼琴上面的移調鍵來移調，例如我們有以下這一個 G 大調的和聲進行，原本的配置聲音是很正常的：

如果現在你要把同樣的和聲進行移到 C 大調，你「不可以」直接按電鋼琴上面的移調鍵，把整個譜原封不動移低七個半音，因為這樣會讓很多音程變成太低，就會髒髒的：

比較正確的方式，是直接在 C 大調上重寫一個音域適中的和弦配置，像是這樣子：

　　這就是今天的「低音程限制」的課程，你可能會發現，很多你在某個調上喜歡用的和弦配置形狀，在另外一個調上可能行不通，不是太高就是太低。音域的問題會強迫你在某個調，只能使用某些特定的和弦配置形狀，我覺得這個也是造成每一個調有它的特殊味道的其中一個原因喔！

45 用三個音的和弦配置，把旋律編成各種編制！

在之前的「超簡單又好用的三個音的和弦配置」文章，我說到了一個很簡單的配置和弦的方式：就是在你遇到一個七和弦的時候，你就只用那個七和弦的根音、三度音和七度音，然後把根音放在比較低的位置，三度音和七度音放在中央 C 附近的位置。這樣你就可以很輕易地編出一個和聲聲音聽起來還不錯的鋼琴獨奏曲。

我今天要來進一步教你，如何把這種很簡單的三個音和弦配置法，套用到各種不同樂器編制的情況下。

在繼續下去之前，我想先補充一下，我們在那篇文章不是說，遇到七和弦的時候，我們可以只用根音、三度音和七度音嗎？啊那如果不是七和弦的話要彈什麼音咧？答案是，你就選擇你覺得最重要的三個音就可以了。

例如，如果是 7sus4 和弦，因為 sus 和弦的重點就是四度音，所以我們一定要彈那個四度音；七度音的話應該也不能省略，因為省略的話就不是七和弦了；所以大概我們最後選擇的，就會是根音、四度音跟七度音吧。

如果你有一個 add6 和弦，因為你不彈那個六度的話，就根本不叫做 add6 和弦了，所以我們要選擇的，大概就會是根音、三度音和六度音。

如果是一般三和弦的話，你當然可以三個音各用一次，也就是用根音、三度音和五度音。但是你可以順便知道一下，如果你想把一個三和弦寫成三部，用兩次根音，加上一個三度音也是滿常見的用法。

總之結論就是，因為大部分常用的和弦，也就是大和弦、小和弦、跟屬和弦的五度音都是**完全五度**，所以五度音的存在或不存在並不會太影響一個和弦聽起來的性質。所以只要你的和弦不是增減和弦類型的、五度音有變化的那一種，通常你在不想寫那麼多音的情況，都可以考慮先捨棄五度音。

為了要示範像這樣的三個音和弦配置用途有多廣泛，今天我要把以下這個簡單八小節旋律，用同樣的、三個音的和弦配置，編成各種不同的樂器編制給你看：

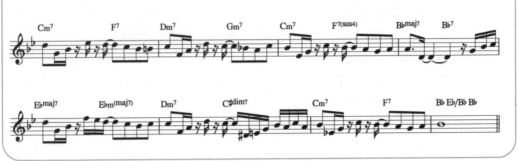

首先我們先把要彈的音確定下來，也就是在每一個和弦，把根音放在稍微偏低的位置，然後把和弦的三度音和七度音放在中央 C 附近，主旋律的話就還是照原樣彈，這樣就可以變成一個很正常的鍵盤獨奏曲的樣子了：

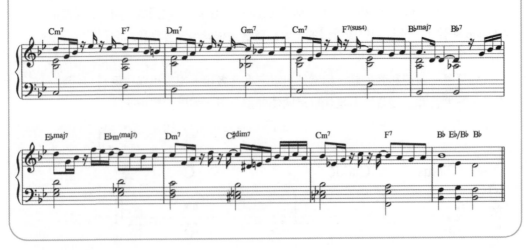

你找到每一個和弦要用的音之後，接下來就是把這些音安排成比較有趣的節奏，就可以變成一個更動感的鍵盤獨奏曲了，彈彈看這個新的版本，注意這個版本跟剛才那個版本用的是一模一樣的音，只是節奏不同而已。

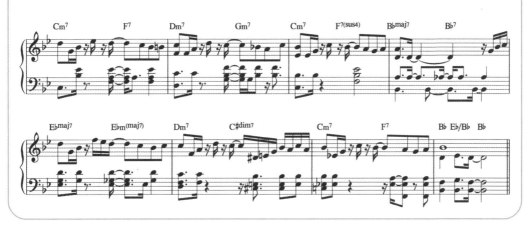

接下來我們來把它編成鍵盤加 Bass 的二重奏。在這樣的情況，你可以把和弦的根音給 Bass 彈，然後把和弦的三度音和七度音放在鍵盤的左手，同樣是在中央 C 附近的音域，最後把主旋律放在鍵盤的右手。為了防止 Bass 彈得太呆板，所以我也在 Bass 聲部上面增加了一些其他的音：

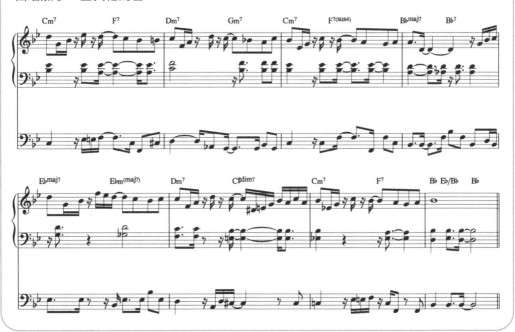

你有了鍵盤和 Bass 之後，就可以再加上爵士鼓，變成一個傳統的爵士三重奏的編制了。加上鼓節奏，並不會改變鍵盤和 Bass 原本要彈的音，所以我們可以直接用以上同一份譜就好。

另外一個常見的編曲情況是鋼琴四手聯彈或雙鋼琴，最簡單的編法就是你在其中一台鋼琴的左手彈剛剛的 Bass 部分，右手彈和弦三度音和七度音在中央 C 附近，然後另外一台鋼琴兩隻手都彈主旋律單音，像是這樣子：

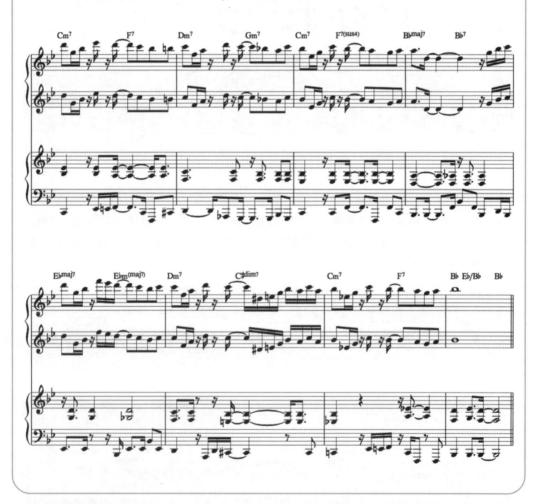

你有發現到規則了嗎？我們現在的思考方式，就是把整個音樂拆解成「最低音、其他和弦音、主旋律」這三個部分，然後你就把它們分配到不同樂器去就可以了。

再來一個例子，例如我們現在的編制是 Bass、吉他、爵士鼓加長笛，你就在 Bass 彈最低音，吉他彈和弦音，長笛吹主旋律，爵士鼓（以下樂譜中省略）就打它的節奏，就變成這樣子：

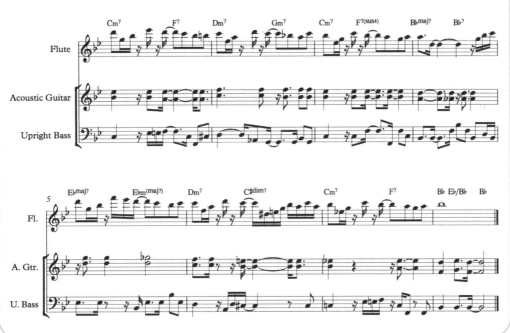

這個編法在任何的四聲部編制都很好用，像是弦樂四重奏，薩克斯風四重奏，或是四個人的合唱都可以幾乎用同樣的寫法。你就選其中三個人寫和弦根音、三度音和七度音，剩下那個第四個人當主旋律就可以了，以下是四個人無伴奏合唱的情況：

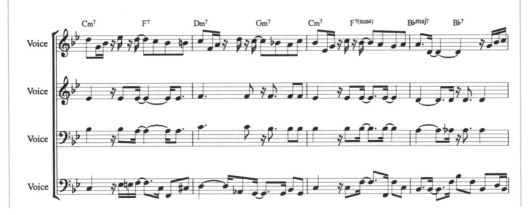

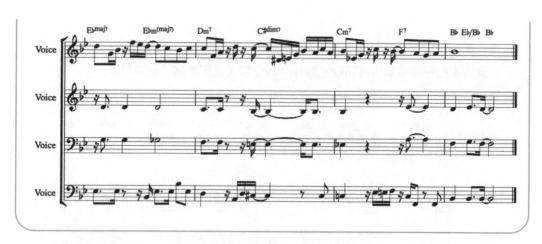

　　以上就是今天的，只用三個音的和弦配置，編曲成各種樂器編制的課程，把這招學起來，現在也隨便找一個旋律，練習把它變成各種不同的樂器編制吧！

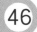

46 跟蕭邦大師學習如何玩半音階！

今天我們要一起看的作品，是波蘭鋼琴大師蕭邦的很有名的 C♯ 小調圓
舞曲。以蕭邦的標準來說，我覺得這個曲子已經可以算是相對比較單純好
懂的作品了，但是它其中還是有很多厲害的地方，我們今天只要看兩個小
片段，而且只專注在他如何使用半音階的部分就好。

先來看看這首曲子最開頭的這一段：

我想大部分的讀者，或是程度不是非常進階的彈奏者，可能都只會把
注意力放在最高音的主旋律上而已。不過就算是你只看最高音的旋律而已
的話，你還是可以看得到蕭邦用了很多半音階，或是「大約是半音階」的
片段。

不過比較不會被注意到的是，有一些情況是音跟音時間相隔比較遠，換句話說就是「不是直接連續接在一起的」，但是如果那些音，有類似是音階或是半音階的關係的話，你也可以合理推測，蕭邦大概是故意這樣設計的。

以下的樂譜是只有最高聲部的部分，我畫灰色底的這些音，E-D#-D#-C#-C-B#-B-A-G#，它們「大約」也是一個下行的半音階。

　　不過我在今天更想要讓你注意到的事情是，厲害的作曲家有時候會在主旋律以外的地方，設計第二層旋律或甚至是第三層旋律。蕭邦在這首曲子主旋律以外的地方，也設計了很多半音階片段。

為了解說的方便，我把這些半音階的節奏簡化，然後用另外一行寫在原來的旋律下面，你可以看到前八個小節的 G#-F×-F#-E-E-D#-D-C# 就是一個大約是半音階往下走的東西。之後，蕭邦在中間又多加了一層，所以我們變成有兩條「主旋律以外的旋律」，這些旋律也有很多半音階的片段。

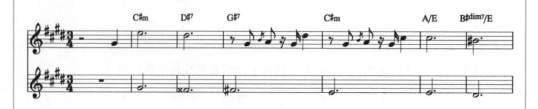

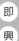

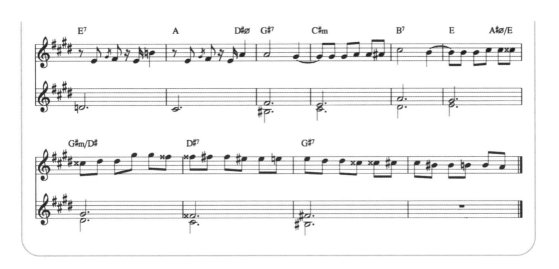

然後我們再來看同一個曲子的另一個片段，這個片段蕭邦轉到了 D♭ 大調：

以下列出的是這一段的簡化和弦表，先到鋼琴上彈一次這個和聲吧：

蕭邦在這一段做的事情是，他在每一個和弦接到下一個重要和弦的中間，都插入了一個中間半音，彈彈看下面的譜：

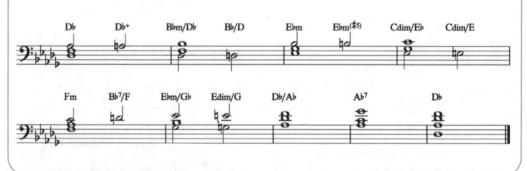

　　像是蕭邦在上圖的第 1 小節想要從 D♭ 和弦接到 B♭m 和弦，他不是直接接過去，而是在中間塞了一個半音，造成一下子稍微比較糾結的感覺，再解決到第二小節的 B♭m。

　　而且蕭邦在這一段很聰明的設計，是在高音和低音輪流塞一顆中間經過的半音。像是剛剛說的第 1 小節的 D♭ 接 B♭m 這裡，半音是被塞在高音聲部；第 2 小節的時候，經過半音換成被塞在低音聲部；第 3 小節換成高音，第 4 小節又換成低音，第 5 小節換回高音，第 6 小節乾脆高音低音兩邊一起。

　　這就是蕭邦運用半音階，從一個和弦接到另外一個和弦的技巧。了解了以上的事情之後，再去聽一次這首圓舞曲的專輯，看看你能不能聽到以前沒發現的半音階技巧囉！

蕭邦大師教你玩「半音階」！

47 很簡單的 Dorian 即興練習

　　如果你從來沒有嘗試過即興演奏，或者你是很想開始彈即興，但不知道怎麼開始，你都可以試試看我今天要說的這個練習。只要每天練琴前或練琴後彈五分鐘，持續一陣子，絕對能讓你的即興能力有很大進步喔！

　　在前面的文章中，分別介紹七個調式的時候，我說過每一個調式就是一個特定的音階排列模式，每一個排列模式都會製造各自特別的感覺。那因為同一個調式的音相互是好朋友，所以當你在創作或即興的時候，你只要確保你的和聲和旋律，都是取自同一個調式的音，通常合在一起都不會太難聽。

　　當然以上是過度簡化的說法啦，作曲和即興當然沒有這麼單純的。但是你如果去嘗試一下我接下來要介紹的練習的話，你就會有一點了解我說的意思了。

　　這個練習的第一步，首先是要先**選擇一個主音和調式**，我今天的心情有一點 Dorian 的感覺，所以我就選 C 開頭的 Dorian 好了。

　　你決定好主音和調式之後，你就會有一串音階可以從裡面挑選音了。接下來我們要從這個音階裡面，隨機挑選四、五個音，當作左手伴奏。我曾經說過 Dorian 裡面最重要的特色音是它的**大六度音**，所以我想要確定我有選到這個音。

譬如根據我今天的心情，我想要選 C-Eb-G-A 這四個音，你也可以任意
選你喜歡的音，不一定要跟我選一樣喔！然後我就把 C-Eb-G-A 這四個
音，安排成一個固定的節奏，然後不斷重複當作伴奏：

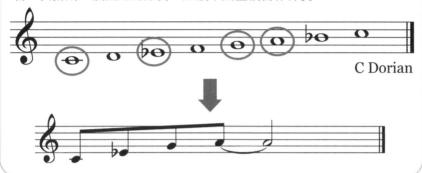

一旦我們有了固定的左手伴奏之後，我們就可以用右手隨意亂彈
C Dorian 音階上面的音，來製造一個旋律，不要想太多，就亂彈就對了，
只要你彈的是調式內的音，都會跟這個伴奏相容。

例如像是這樣子，以下所有的音都是取自 C Dorian 音階：

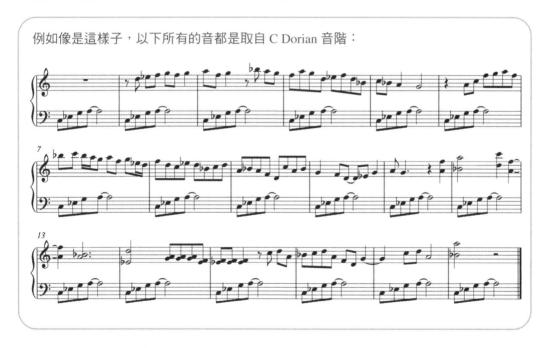

不過我知道叫你「隨意亂彈」其實是最困難的，所以當你剛開始做這
個練習的時候，你需要把所謂的亂彈系統化。也就是我們要練習「限定範
圍的亂彈」。

譬如，你可以從每個音一拍的音階開始，像是這個樣子：

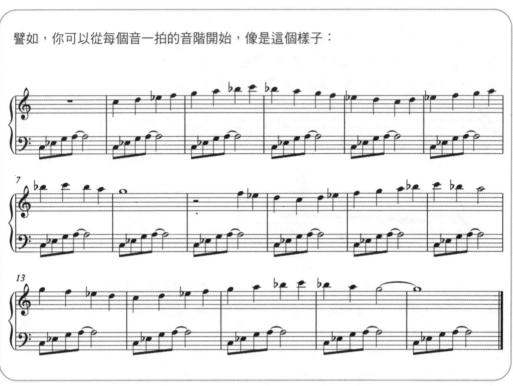

當你可以很順暢地一直彈之後，你可以加入半拍的音符，也是一樣彈音階上下行就好：

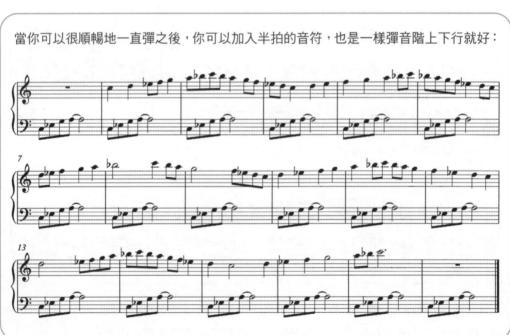

接下來還是彈音階，但是試試看隨時轉向：

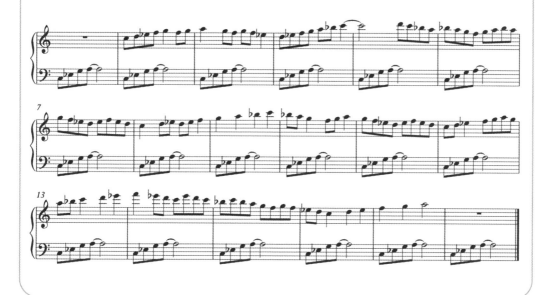

音階上下走來走去都很順暢之後，你就可以練習不照音階順序，有點稍微隨意亂跳的即興：

重複音也是一個很好用的招數：

你也可以彈雙音，三度、六度、任何度的混合：

然後偶爾加上三連音或十六分音符：

你甚至還可以套用任何你想得到的旋律，只要把音放到調式裡就可以了，例如我可以把＜茉莉花＞的旋律放進來：

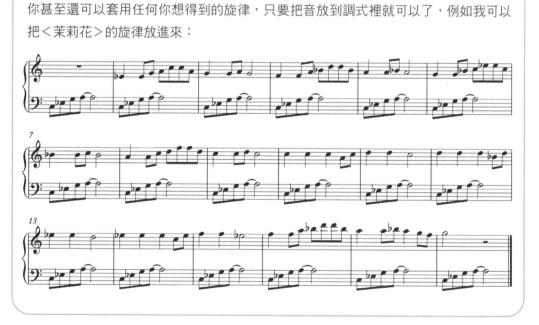

或者是＜巴哈創意曲＞：

當然可能性還有很多很多，你可以每天選一個調式，運用各種你想得到的有創意的彈法，每天連續彈五到十分鐘不要停下來，過一陣子之後你就會慢慢開始不那麼懼怕即興了，一定要親自到鋼琴上去試試看才會有用喔！如果你不是彈鋼琴的人，這篇文章講的方法在各種旋律樂器基本上也都是適用的。

48 在隨機的和弦進行上面寫旋律！

在好和弦的 YouTube 頻道，我做過非常多次「隨機作曲」的挑戰，目的是想要說明「寫作音樂」這件事，並不是像許多人想的那樣需要「靈感」，其實只要你對音樂的運作原理很熟悉，就算是隨機產生的素材，都還是能變成聽起來很不錯的音樂的。可惜的是，大部分的隨機作曲挑戰，都需要影片跟音樂例子的結合才會讓人容易理解，因此它們很多都沒有被收錄在這本書裡，有興趣的話，你可以到好和弦的 YouTube 頻道看更多喔！

沒靈感？用隨機產生的音來寫歌吧！亂寫也可以～

今天我們的目標是要在「隨機產生的和弦」上面寫旋律，所以第一步當然就是使用亂數產生器，取得一個隨機的和弦進行。我把我預先設定好的和弦清單，輸入到 random.org 上面，讓它隨機挑出四個，我得到了「B♭13sus-F♯13sus-E♭13sus-B13sus」。

RANDOM.ORG

Do you own an iOS or Android device? Check out our app!

List Randomizer

There were 36 items in your list. Here they are in random order:

1. Bb13sus
2. F#13sus
3. Eb13sus
4. B13sus

有些人可能想問，像這樣子的隨機的和弦進行，要算它是什麼調咧？答案很明顯地當然是「不一定」，它有可能剛好是在某個調上面，但是絕大部分的情況應該都不會有很明確的調性。或者你可以說，至少它沒有「長期」處在一個特定的調式裡。不過好在，這個和弦進行是什麼調根本就不重要，我們既然都要隨機產生和弦了，當然也就不需要去在意它是什麼調。

　　但是，如果我們不知道一個和弦進行是什麼調的話，我怎麼知道要用哪一個音階來寫旋律咧？這個問題很簡單，雖然一個隨機的和弦進行可能沒有「長期」的調性，但是它至少有「短期」的調性。所以最直白的想法就是，在每一個和弦時選一個對應的音階，然後換和弦的時候就把旋律切換到那個音階就好了。

　　我們前面已經說過和弦性質與音階的對應關係了，以下是簡易的對照表：

● 大和弦：Ionian 或 Lydian
● 小和弦：Dorian
● 屬和弦：Mixolydian

今天我們抽到的和弦進行剛好是四個屬和弦，所以我們就用屬和弦上最常使用的 Mixolydian 調式來寫旋律，最簡單的寫法就是直接爬音階上去，像是這樣子：

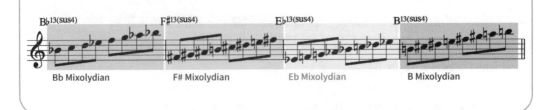

　　當然這個例子並沒有錯誤，但是每次都爬音階上去其實有一點無聊，加上剛好每次都在第一拍時切換到新的音階，會有一種「一段、一段的」不流暢的感覺。所以我接下來要給你五個，讓你在旋律進行時切換音階聽起來更順暢的小祕訣。

● 祕訣 1：在寫類似音階的樣子的旋律的時候，不一定要每次都從根音開始，也不一定要每次都往上走。

你可以從音階的任何一個音開始，往上或往下走都可以，觀察以下的這個例子，注意
一下我是從和弦的幾度音開始，以及我是往上走還是往下走：

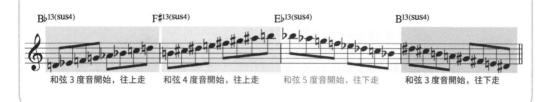

● 祕訣 2：你可以常常中途改變音階行進的方向。
● 祕訣 2.5：如果你改變行進方向的地方，跟換和弦的地方不要太一致的
　　話，聽起來會更自然。

你看接下來這個例子，我還是一樣每一個小節切換一次調式，但是我在換和弦的瞬間
並沒有改變行進的方向，而是選擇新的調式裡面最鄰近的音繼續下去：

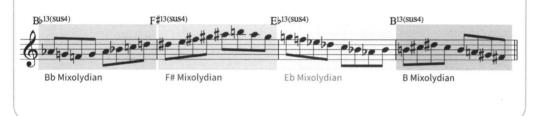

● 祕訣 3：如果你的旋律有某種固定的節奏型態，試試看讓它「穿過」和
　　弦切換的時間點。

看這個例子，我的旋律有一個連續五個音一組的節奏型態，我故意讓這五個音每次在
不同的拍點出現，然後讓某一些「穿過」小節線，這樣切換和弦的時候我們就不會覺
得旋律被打斷了：

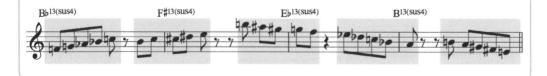

● 祕訣 4：你可以提早切換到下一個和弦對應的音階。

常常你都可以這樣子做：早半拍、早一拍、甚至有時候早一拍半或兩拍切換到下一個
和弦的音階。提早切換音階會產生一種不協和感，但常常會聽起來很現代、很酷炫：

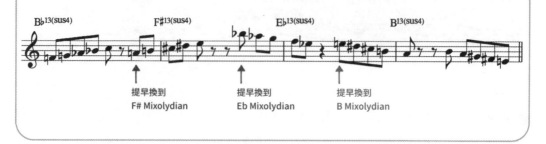

● 祕訣 5：不知道要寫什麼音的時候，試試看寫半音階。

半音階是你的好朋友，因為半音階裡面有全部的音，所以它可以配合全部的和弦。如
果你的旋律裡面缺了一塊，不知道要補什麼音進去的話，可以試試看半音階：

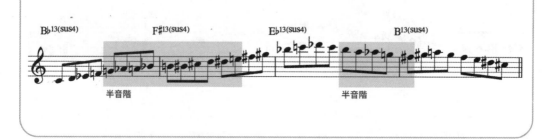

　　以上就是今天的如何在隨機的和弦進行上面，很順暢的切換音階寫旋
律的課程，多練習這個，你就可以擁有「不管什麼和弦，都能寫出合理的
旋律」的能力囉！

49 玩樂團時，Keyboard 手到底該如何按和弦？

今天我們要來討論，玩樂團時，Keyboard 手到底應該怎麼按和弦？

在台灣大部分學鋼琴的人，在整個學鋼琴的過程中，彈的應該絕大部分都是自己一個人彈的鋼琴獨奏曲，因為是自己一個人彈，所以當然所有事情都是全包了。你可能右手要彈主旋律，左手要彈低音，左手低音彈一彈還要跳上來彈和弦，搞不好中間某個聲部還會出現第二條旋律等等的。

彈鋼琴獨奏曲當然是很好，但是如果你練習的東西全部都只有鋼琴獨奏的話，要是突然把你放進一個流行或爵士樂團，要你當鍵盤手，你可能會瞬間不知道應該彈什麼，因為你平常在鋼琴獨奏曲裡面習慣彈的那些和弦配置，在樂團裡面好像派不上用場？

我今天要拿這一首 Huw Warren 作曲的＜ Swing Fun ＞開頭 8 小節的和弦進行來當作例子，它是一首爵士 Swing 風格的曲子，原始主旋律是這樣子的：

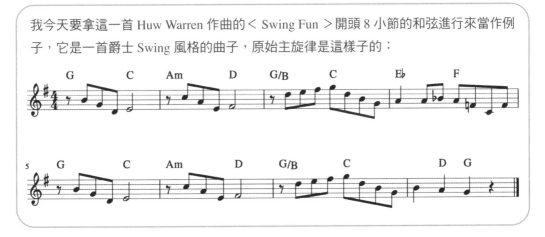

假設我們的樂團目前已經有主旋律樂器，也已經有貝斯手跟鼓手了，現在你要跳進來參一腳當 Keyboard 手，你應該彈什麼呢？

如果你是鋼琴初學者，最近又一直被鋼琴老師拿徹爾尼練習曲茶毒的話，你可能會忍不住就把阿貝爾提低音拿出來用……

不對，我的意思應該是，這是你唯一知道的一種伴奏法：

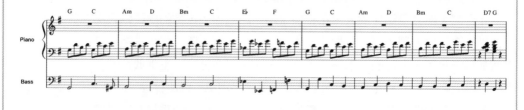

範例 #1：別把 Alberti Bass 拿到這裡來……

聽完了你把阿貝爾提低音伴奏用到爵士音樂上之後，鼓手已經吐血了，但是其他團員還是覺得再給你一次機會好了，那不能用阿貝爾提低音的話要用什麼呢？

你突然想到你上上個鋼琴老師，曾經教你過華語抒情歌自彈自唱的方法，所以你決定試試看這個：

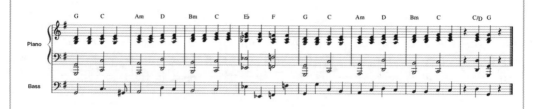

範例 #2：流行抒情歌伴奏型也不太對……

這樣子彈聽起來也超級糟糕的，所以鍵盤手在樂團裡面按和弦的時候，到底應該按哪些音呢？讓我接下來來給你一些想法。一個超級簡單、而且比前兩個例子更好的彈法就是：「什麼都不要彈」。

其實沒有人規定，樂團裡的每一個人都要一直做事情，其實有的時候，就算是只有主
旋律加上低音，完全不要有中間的和弦音，聽起來也不會不好：

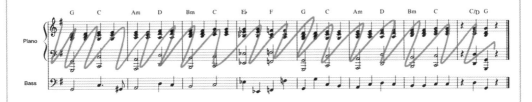

範例 #3：什麼都不要彈也很好阿！

　　當然什麼都不彈的話，站在原地是有點無聊，所以我們還是來彈一點
點東西好了，我覺得最精簡的彈法就是，在中央 C 附近以及稍微低一點
的地方彈兩個音。

　　因為 Bass 手已經會把和弦的最低音彈掉，所以大部分的情況下，鍵盤
手都不會想再重複一次 Bass 手的音。

　　簡單的想法是，你就彈根音以外的、你認為最重要的另外兩個音就對
了。如果是七和弦，那麼大概就是就彈三度音和七度音；如果是 sus2 和弦，
我大概會想要彈二度和五度音；那如果只是三和弦的話，我覺得偶爾重複
Bass 手的根音，彈根音和三度音的效果還不錯。

注意一下我在這個譜當中沒有寫出詳細的節奏，因為我想把重點放在和弦音的配置上
面，而全部都寫二分音符的話，大家應該會比較好閱讀，那就來先彈彈看這個例子吧：

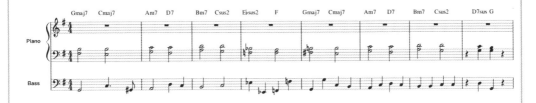

範例 #4：在中央 C 附近或稍低，彈兩個音。

如果想再更複雜一點點，你可以在剛剛的例子上面再多加一個音，注意在這個例子，我大部分的和弦都沒有重複 Bass 手的音，以及注意我的音域，一直都有控制在中央 C 周圍。我全部的音雖然都記在低音譜表上，但是你可以自由分配用左手還是右手彈喔。

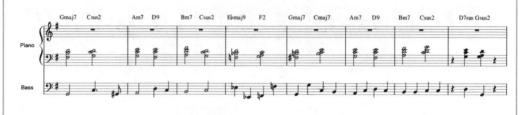

範例 #5：在中央 C 附近，彈三個音。

在這種只彈兩個音到三個音左右的彈法，**控制音高的範圍非常重要**，因為你彈太低的話，會侵犯到 Bass 手的空間，彈太高的話，聲音又會聽起來很空洞。

我們來試試看一個音域太高的：

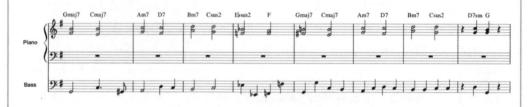

範例 #6：彈太高的話會彈起來薄薄、空空的。

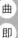

另外一個初學者常常犯的錯誤是，因為他們沒有辦法快速地思考和弦轉位，所以很容易就會情不自禁地，把全部的和弦都彈成三度堆疊的狀態。這樣的聲響聽起來會比較呆板，而且和弦連接也會上下跳來跳去的，效果比較不好：

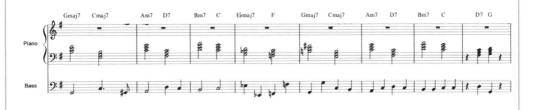

範例 #7：不要全部都是原位和弦的形狀。

再來我們來試試看四個音的配置，四個音的話，位置的選項就比較多了，你也可以像前面的例子一樣，把全部的音都放在中央 C 上下五度左右，這樣的話會形成比較密集的聲響，聽聽看效果：

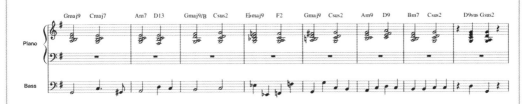

範例 #8：中央 C 附近的四個音密集配置。

你也可以把音域往上延伸到大約高八度的 C 左右，把和弦分散一點，這樣聽起來也會不錯，但還是要注意你的最低音，在有貝斯手的情況下，鋼琴大概最低就是寫到中央 C 往下的 E 左右了吧，再更往下的話就一定要很小心，不要去跟 Bass 衝突到：

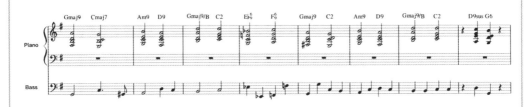

範例 #9：音域向上延伸到 D5，四個音開離配置。

同樣差不多這樣子的音域，我們也可以放五個音，這樣平均下來，音跟音相互的間隔就差不多是三度到四度左右，當然如果你想要某一個和弦突然聽起來糾結一點，你也是可以把其中幾個音寫得擠一點，像是下圖第七小節的 Gmaj9/B 和弦這樣子。

範例 #10：五個音，大部分間隔 3-4 度的配置。

如果你想要聽起來開闊一點、亮一點的話，接下來這種是一個不錯的方法，先在左手寫像是一開始介紹的那種三個音的配置，然後在還蠻高音的區域彈一個八度，在八度的正中央放一個音：

範例 #11：左手三個音在中央 C 附近，右手 D5-D6 固定八度，中間放一個音。

剛才那個例子的右手八度，幾乎是從頭到尾定在 D，我們也可以選擇讓這個右手八度稍微上下移動，搞不好可以形成一個更有趣的旋律線，試試看這個例子：

範例 #12：六個音，右手八度手型上下移動。

你也可以在右手不要用八度，而是用兩個四度堆疊，我覺得這樣子寫的聲音會更複雜、更現代一點：

範例 #13：左右手各三個音，右手四度堆疊。

如果來到了曲子比較大聲的部分，想要聲勢更浩大的話，那就在右手再多加一個音吧，這樣子七個音，音域又上下延伸兩個半八度的配置，就會聽起來又明亮又飽滿。

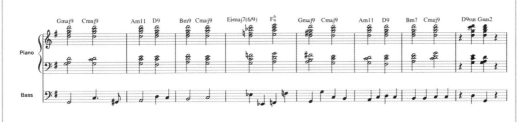

範例 #14：左手三個音，右手四個音。

　　以上就是今天的十幾種，鍵盤手在樂團裡可以使用的和弦配置，當然這個課程只是一個簡單的開端，在樂團裡，鍵盤手彈的東西可以是千變萬化的，但我希望這篇文章，能夠至少讓你在樂團裡彈出聽起來不會很奇怪的和弦配置囉！

50 要怎麼聽起來像是 007 ？

我猜你的人生當中，一定有看過至少一部 007 電影吧？我自己雖然不能說是 007 系列的死忠粉絲，但是從以前史恩康納萊的經典一直到近年來 Daniel Craig 主演的，我應該也有看過超過十集吧！好和弦雖然沒有辦法教你如何跟 James Bond 一樣帥，但是我們倒是可以討論一下 007 主題曲經典的和弦進行。

這一段音樂用了一個還滿常見的作曲手法叫做「Line Cliché」。

就是在一個和弦拉長的時候，改變其中一個聲部，讓它上下半音移動，來製造一個比較不安、比較懸疑的效果。

例如我們有兩個小節的 Em 和弦，像是這個樣子：

我們就可以改變它的其中一個聲部，例如是譜上最高音的這個聲部，我讓它從本來的 B 開始，提高半音到 C，然後再提高半音到 C#，最後再降低半音到 C，就這樣不斷循環。

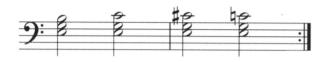

　　如果你看一下這兩小節當中的每一個和弦組合，你也許可以把它分析成四個不同的和弦：「Em、然後 C/E、C#dim/E、再接回 C/E」。

但是我覺得就和聲在這裡的意義來說，它其實就只是一個 Em 和弦而已，只是它的其中一個聲部不太穩定就是了，所以我更傾向把和弦代號寫成 Em、Em(♭6)、Em6、Em(♭6)。

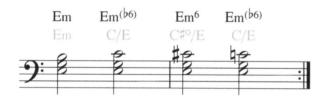

　　然後你就把這個和聲進行，配上這個經典的主旋律，你就有了 007 的主題曲了。其實這一招用在任何一個小調的旋律裡面都行得通，你看接下來這個例子：

我有一個 E 小調旋律，先來彈彈看如果全部都配上 Em 和弦的效果：

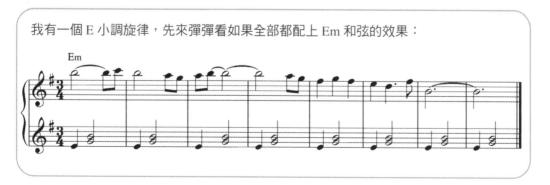

全部都是同一個和弦有一點點太無聊對不對？接下來我們來聽聽看同一個旋律套上
007 和弦進行的效果，你應該會覺得這個版本變得比較憂鬱，或是比較不安一點點。

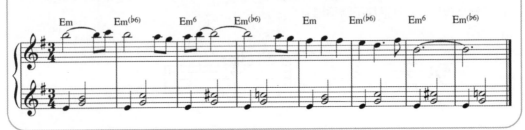

　　還想聽聽別的例子的話，去 YouTube 搜尋第一人稱射擊遊戲《Doom 2》
的第一關的配樂，它跟剛剛的例子一樣是 E 小調的，所以你應該可以很輕
易地聽出它跟剛才 007 音樂的和弦非常類似。

要怎麼聽起來像是 007 ？

這個半音移動的技巧用在小調裡面會有一種焦慮不安感，但是用在大調裡面其實可以
變得滿快樂的。在任天堂的《超級瑪莉 3 代》當中，第三個地圖的配樂，就是在 C 大
調上使用 Line Cliché 技巧的例子，以下的樂譜是簡化的和聲分析：

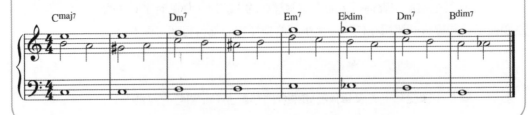

　　你從樂譜上面可以清楚看到，每個和弦的中間那個聲部，都會上下半
音或全音動來動去，不要忘了也到 YouTube 上面聽聽看原版音樂喔！
　　以上就是好用的 Line Cliché 或是「007」和弦技巧，現在就到鋼琴上
試試看吧！

51 如何寫「中國風」的音樂？

今天我們要嘗試一起來寫一段中國風的音樂。

所以要怎麼讓一段音樂聽起來有「中國風」，或是至少有一般的「亞洲風」呢？很多人可能會說，你就只要用中國或亞洲特有的樂器就可以了。

我覺得這個講法當然是對的，樂器的選擇，絕對是影響音樂聽起來感覺的重大因素。所以如果你用那種聽起來就很中國的樂器，像是琵琶、二胡、笛子之類的，它當然就有比較大的機會，會聽起來很中國風。

但我想要告訴你的事情是，雖然說樂器的選擇很重要，但是樂器彈的「內容」是更重要，如果你只是拿一個中國樂器來彈莫札特的話，它一點都不會聽起來很中國風。

反過來說，只要你樂器彈的東西，是有中國風的「內容」的話，那麼你就算是用西方的樂器，例如像是鋼琴，也能夠製造中國風的感覺。

至於說怎麼樣叫做「中國風的內容」，其實還真的沒有一定的規則，因為中國風其實也可以有超多種不同的感覺，但如果你一定要我講一兩個馬上可以用的，會讓人有「刻板印象的那種中國風」的內容，給作曲新手當作一個開始的話，我會說大概就是「**完全四度和五度，以及五聲音階**」吧。

如果你說「大三度和小三度」和「大六度和小六度」是聽起來感覺很西方的音程的話，那麼「完全四度」和「完全五度」就是聽起來會很中國或亞洲風的音程。

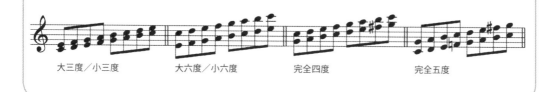

大三度／小三度　　　大六度／小六度　　　完全四度　　　完全五度

再來說音階，如果要說哪個音階是最正常的西方音階的話，當然就是大調和小調音階；那一般認為最會有中國風感覺的音階，大概就是五聲音階了。

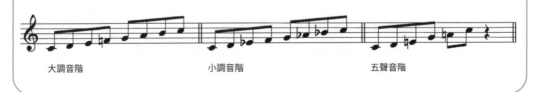

大調音階　　　　　　　　　小調音階　　　　　　　　　五聲音階

在我 2013 年的 TEDx Talk 裡面，我用了聖誕歌曲〈 Deck The Halls 〉來當作我的音樂例子，這首曲子的原版是使用大調音階的，聽起來像是這樣子：

但是如果你把它轉成五聲音階，再加上一點裝飾音或琶音之類的東西的話，它瞬間就可以變成中國風的感覺了。

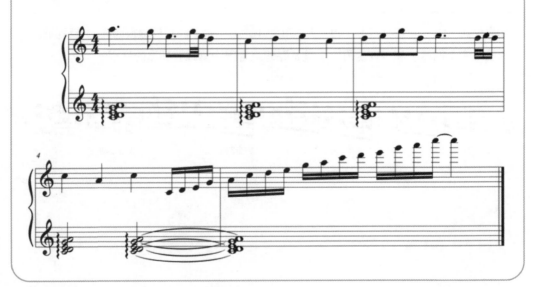

最後我們來一起寫一小段有點中國風的鋼琴獨奏片段好了。首先我要來寫一個大部分主要是使用五聲音階的旋律：

然後我們在這個旋律的下方再加一個第二部，我要在大部分的地方使用完全四度和五度：

　　至於和聲的話，我還是想要用正常的、西方的大小調和聲，但是我故意在和聲配置當中放置很多完全四度，來保持中國風的感覺，最後再加上一些裝飾音讓它花俏一點。

以下是我的成品：

　　這份譜，就算是用鋼琴彈的話，因為內容滿中國風的，也就滿有中國風的感覺了對不對？如果再換回中國樂器的話，應該就會更中國風了，你可以試試看到你的電子琴上，選擇像是古箏之類的音色來彈彈看喔！

　　以上就是今天的中國風寫作課程，當然還有很多其他的方式可以中國風，但是今天說的完全四度、完全五度和五聲音階，應該是個非常適合初學者開始的簡單寫法喔！

52 用簡單的「照樣造句」練習，
來更了解作曲家的思考方式！

今天我要教你一個很簡單的練習，讓你可以更了解作曲家的頭腦裡是怎麼思考的。

很多很多人都說過「**音樂是一種語言**」這句話，當然也包括我，我在好和弦頻道裡的好幾部影片裡，都用語言當做例子來類比音樂上的事情。

用簡單的「照樣造句」練習，來更了解作曲家的思考方式！

所以，既然音樂是一種語言的話，你是怎麼學會你現在正在說的母語的呢？

當然最一開始，你就是聽你爸爸媽媽或周遭的人講話，他們講什麼你就跟著講什麼，也不會去管他們是什麼意思，反正你就照著講就對了，重點只是把他們講話的語調和感覺學起來。然後當你上小學之後，你在學校就會開始有各種閱讀、寫作和文法練習，來幫助你真正了解你正在說的語言的結構，來學習寫更漂亮的文章這樣子。

我覺得我們學音樂應該也要用類似這樣子的方式才對，在台灣大部分的鋼琴課，我們都把時間著重在研究偉大作曲家們的樂譜，然後反覆練習把它完美的演奏出來。這樣子的練習，就很像是學語言中的閱讀和朗讀練習，當然是很好的，但是我覺得我們在音樂課中比較缺乏的是寫作練習，甚至應該說連很基本的文法練習都沒有。

所以我今天要提供給你一個很簡單的練習方式，讓你更了解你現在正在彈的曲子的「文法」。

在國小的中文課，我們最常做的基本文法練習就是「照樣造句」。我覺得「照樣造句」是一個非常好的練習，因為如果你可以正確地照樣造句的話，就大概表示你知道某些關鍵的字詞和文法的原理了。

譬如我有一個例句：「即使他扭傷了腳，他依然跑完了全程。」

如果只是叫學生照著唸以上的句子的話，他就只是唸出來而已，他就算有唸對，也發音正確，也不代表他真的有了解「即使」和「依然」這兩個字的邏輯。

但是如果是要學生用「即使」和「依然」造一個句子，他就必須要了解「即使」和「依然」的使用邏輯才能做到。也就是「即使」後面放的這一件事情，在正常情況下，應該會減低「依然」後面的這一件事情的發生機率，但是最後事實上「依然」後面的這件事情還是發生了。

即使……，依然……。

（這件事情）　　　（會減低這件事情的發生機率，但它還是發生了。）

例如我們可以說：「**即使**我今天一整天都沒有吃東西，但我晚上上廁所時**依然**還是大便了。」

或者是：「**即使**他女朋友每天都一直打他，他**依然**繼續欺騙自己這是一種愛的表現。」

如果你能夠像這樣，不斷地用同樣的框架造出新的邏輯正確的句子，大概就表示你真的了解這個框架要怎麼使用了。

在音樂上，我們也可以做這個練習，來確定我們真的有了解作曲家在寫什麼。當你看到任何一個音樂句子的時候，你應該要想辦法去辨識這個句子的邏輯到底是什麼，也就是去看它是什麼音階、什麼和弦、什麼節奏、什麼長度、什麼形狀等等的事情。然後嘗試保留其中的一些面向，把另外的一些面向換掉，練習照樣造句。

這樣練習的話，你就可以慢慢開始體會，作曲家在寫這個句子的當下是怎麼思考的，因為如果一個作曲家可以寫出一個音樂句子，應該就表示那個作曲家也能夠用同樣的框架，寫出或即興出各種不同版本的類似的句子。

　　身為一個學音樂的人，你可以用練習照樣造句的方式，去得到作曲家能寫出這個句子所需要的文法和語彙。

例如你現在正在彈莫札特的這一首鋼琴奏鳴曲：

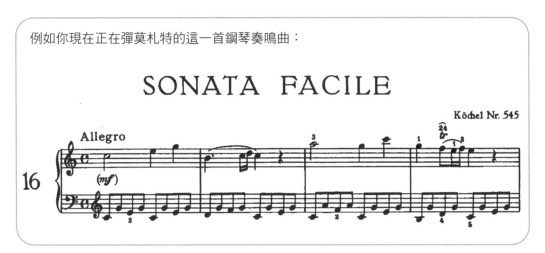

　　不要只是照著彈而已，試試看你能不能敘述出莫札特在這一句裡面到底在幹嘛，列出你看到的每一件事情。

　　例如我看到：

● 右手是單音旋律。

● 右手大部分的音都很長，都在一拍以上。

● 右手有兩個地方他用比較快的音來裝飾。

● 和聲上，它是 C 大調的，只有用 C 和 F 和 G7 三種和弦而已。

● 伴奏音型是典型的阿貝爾替低音。

那你就練習照樣造句，例如你可以把和聲、節奏和伴奏音型都保留，然後重新寫另外的旋律音，我來寫三個例子給你聽好了，例如像這樣：

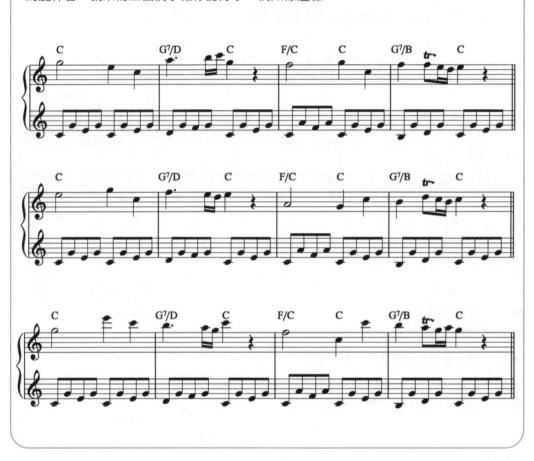

那我們也可以把主旋律和和聲都一起換掉，只保留節奏和伴奏音型，然後再造三個句子，例如像這樣：

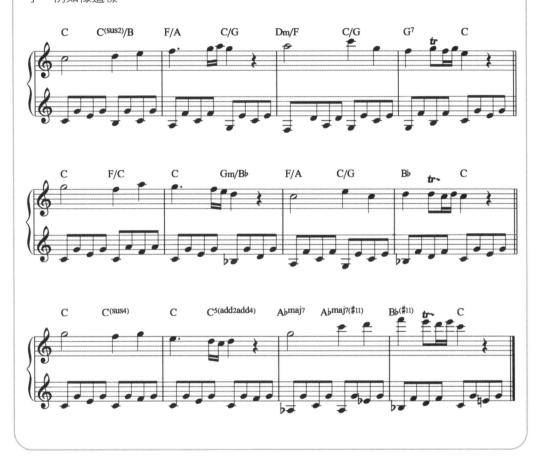

如果你多做像是這樣子的練習，也許你會慢慢開始能夠體會莫札特寫這個的時候是怎麼想的。

莫札特寫這個曲子的時候，他很有可能也有做過同樣的事情，測試過類似的句子的很多種不同版本，你可以思考看看，為什麼莫札特最後選擇這樣寫，而不是其他的各種可能性呢？為什麼他會覺得他選的那一種比較好？

再來一個例子，這個是蕭邦的＜第一號敘事曲＞的一個小片段：

　　同樣的，如果你在練習這個曲子，不要只是彈而已，你要觀察一下他
寫了什麼：它也是有一個單音主旋律，節奏上一小節有六拍，蕭邦在第二、
第三、第五和第六拍寫了和弦伴奏。

然後你可以練習沿用它的伴奏方式，但是把主旋律和和聲換掉，造幾個新的句子，來
把蕭邦的這種寫法學起來。我來試試看寫兩個給你看，例如像這樣：

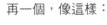

再一個，像這樣：

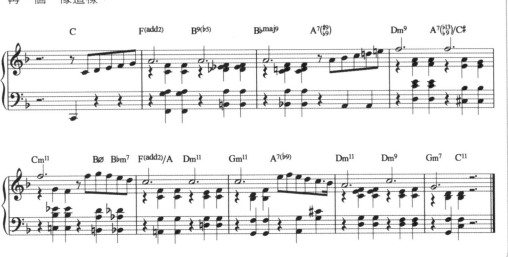

　　以上，就是今天的音樂上的照樣造句課程，我會建議你對所有你正在練的曲子都這樣練習，來確保你真的有了解作曲家在寫什麼，而不只是照著譜彈出來而已，常常這樣做的話，在演奏上或是創作上都會進步很多，現在就到你的樂器上去試試看吧！

全新的和弦配置思考法！

在之前的「音階和和弦的對應關係」文章中，我已經很簡短地討論過和弦和調式的關係，在這篇我要繼續延伸那篇文章的概念，教你一種全新的、很簡單但也很重要的思考和弦配置的方式。

在之前的文章裡我提到過：如果你把一個和弦疊高到同一個家族的十三和弦，然後把全部的和弦音集中到同一個八度內，你就會得到一個某個調式的音階，然後你就可以用那個音階，在那個和弦上面寫旋律。

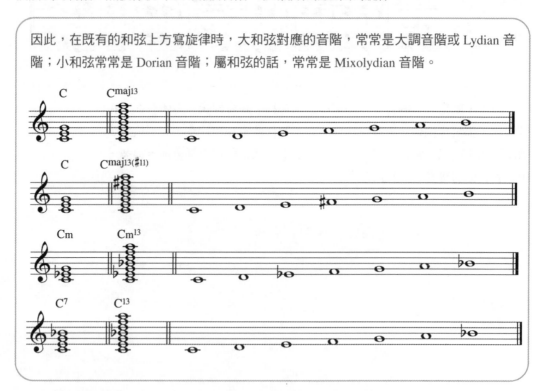

因此，在既有的和弦上方寫旋律時，大和弦對應的音階，常常是大調音階或 Lydian 音階；小和弦常常是 Dorian 音階；屬和弦的話，常常是 Mixolydian 音階。

完全同樣的想法，也可以套用到產生和弦配置上面，來讓你彈出你以前從來都沒有想到過的和弦配置。

大部分在台灣學鋼琴的人，當然也包含我自己，應該初學的時候都是受古典音樂的教育，所以我們非常習慣「和弦是三度三度疊上去」的這個想法，因為我們從小就是被這樣教的，所有的樂理書也是這樣寫的。

於是當我們被要求彈一個和弦的時候，譬如彈個 Dm 好了，我們古典
音樂人直覺的想法就是「Dm 就是 D-F-A 嘛」，所以很多人就會彈這樣：

那如果是要我們彈雙手伴奏的話，也許我們就會想說把左手彈 D，然
後右手彈某些 D-F-A 的組合，大概很多人會彈成類似這樣子：

　　以上的彈法當然都是正確的，但是這樣子彈一陣子之後，你可能就會
覺得聲音很無聊了，於是你就上 YouTube 找到「好和弦」頻道，看了幾個
影片後發現：

全新的和弦配置思考法！

「哇！原來我看到 Dm 的時候也可以把它升級成四個音的 Dm7，D-F-A-C，所以我可以彈這樣。」

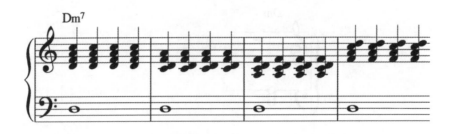

然後你再看了一些影片之後，發現你還可以把它變成 Dm9、Dm11 和弦 Dmadd2 和弦，像這樣子：

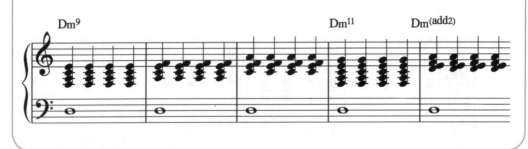

　　好，這樣總算是有比較有趣一點點了，但是你還是覺得少了點什麼，你的 Dm 和弦不管怎麼彈，聽起來就是不像你喜歡的爵士樂專輯、K-pop 專輯裡的那種 Dm 和弦。為什麼他們的 Dm 和弦可以聽起來這麼酷炫？

　　其中一個問題是，剛剛以上我們彈過的和弦配置，都是三度三度堆疊上去，然後頂多在右手作簡單的轉位而已。三度音程是一種很協和的音程，它聽起來有一點太溫和、人太好的感覺，如果你使用它太多的話，你的音樂就會聽起來太乖巧、甚至會有一點呆呆的。

　　有一個超級簡單，同時也超級重要的方法，可以解決這個問題，它讓我在配置和弦的時候，可以有非常高的自由度，那就是不要把和弦想成「一些三度堆疊的音」，而改成把和弦想成「一個最低音，加上一些隨機的某個調式的音」。

舉個例，當你看到 Dm 這個和弦代號的時候，與其想說它是「從 D 開始堆疊的一些三度」：

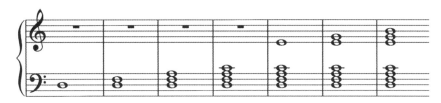

你不如把整個 Dm 家族，想成「低音有一個 D，然後上面疊上隨便的 D Dorian 調式的音」：

疊上一些隨便的 D Dorian 調式的音

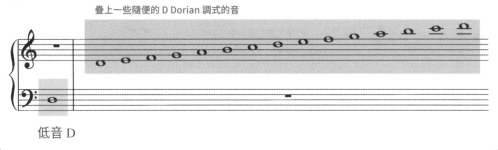

低音 D

對，你沒有聽錯，我剛剛就是在說當你彈伴奏的時候，看到 Dm 和弦代號出現在你的譜上，你只要在最低音彈 D，然後上面加上「隨便的 D Dorian 調式裡面的音」的任何組合，它就會有 Dm 的功能了，像是以下的任何一種組合：

當然你還是會需要嘗試哪些組合適合你當下的那個曲子啦，但是我們的核心思想真的就是這麼簡單而已。只要它最低音是 D，然後其他的音是 D Dorian 裡面的音，這個組合就會有 Dm 的功能，你只需要關心音跟音距離的問題就好了。

　　因為 D Dorian 的音在鋼琴上全部都是白鍵，所以如果你有一個彈 Bass 的朋友幫你彈低音 D，那你基本上就可以按任何隨便的白鍵的組合，它們聽起來都會有 Dm 的功能。

試試看找個人幫你彈一個低音 D，然後你彈以下的譜：

　　以上就是今天的「用調式來思考和聲配置」的方法，對於其他種類的和弦，思考過程也是一樣的。如果你有一個大和弦，你可以就把它想成一個最低音，加上隨便的大調音階或 Lydian 音階的音；如果你有一個屬和弦，你就可以把它想成一個最低音，加上隨便的 Mixolydian 音階裡面的音。

　　當我第一次知道這個想法的時候，我覺得對於我的和聲配置有非常大的突破，我希望這篇文章也會讓你從今天以後的和聲配置進階一個層級，現在就到你的樂器上試試看吧！

54　11 個給創作者的祕訣：
如何不要每次都寫出一模一樣的歌？

　　這篇文章不講樂理和技術上的問題，我們來聊聊「創作」本身的事情，給你一些些我覺得對我來說很有用的、幫助我產出作品的祕訣。如果你覺得你在寫曲子上很卡住，覺得每次都一直重複寫出同樣的東西的話，你可以試試看接下來的方法。

　　事實上，我覺得不只是創作音樂而已啦，不管你是寫文章、做影片、寫劇本，或是其他任何形式的創作者，應該多少都會遇到沒有靈感，或是每次所謂的「靈感」都長得很像的問題。因為所有的創作，都是從最開始的一點點素材、一點點靈感開始的，所以前幾個祕訣，就是關於改變最一開始的那個一點點「靈感」的產生方式。

祕訣 1
換另一種樂器來捕捉想法

　　如果你每次的創作，都是從坐在鋼琴前面亂彈開始的，那你可能會遇到每次亂彈都彈得很像的問題。試試看改成不要坐在鋼琴前面開始創作，改成用唱的錄到手機裡面，或改成用其他你會的樂器，或甚至去亂弄其他你不會的樂器。換了一個樂器，你的肌肉記憶會不一樣，你聽到的聲音會不一樣，你的想法一定也會不一樣。

祕訣 2
根本就不要用樂器，換成用一個「你完全聽不到聲音」的方式創作

　　如果你每次都是習慣拿出樂器，或是打開電腦編曲軟體開始創作的話，試試看改成用聽不到聲音的文字編輯器，或者是根本就不要用電腦，換成只有鉛筆和紙就好。

　　我覺得這個方式對我來說很有用，我發現我寫作的時候，如果暫時不要用任何樂器來即時測試我的想法的話，這會逼迫我只能完全在頭腦裡面想像聲音，我就會寫出跟平常不一樣的東西。

如果每次就只是去坐在鋼琴前面的話，我們通常就會靠肌肉記憶，彈出我們本來就習慣彈的東西，如果你不是程度非常高的演奏者的話，你習慣彈的東西可能就只有重複那幾種，自然就很難產生出不一樣的素材了。

祕訣 3

換一個地方

如果你平常都是坐在書桌前面創作的話，試試看換到別的房間、換一張椅子、或者是把筆電帶到廁所去、或是帶去咖啡店、公園、山上之類的各種地方。換地方真的很有用，事實上我現在這篇稿子就是在咖啡店裡面寫的。

祕訣 4

換一種面向開始

如果你每次創作都是從和弦開始寫的話，試試看這一次從旋律開始寫；如果你每次都是從音的高低開始思考的話，試試看從節奏開始思考；如果你每次都是從主唱開始寫的話，試試看從伴奏開始寫。換一種面向開始，會容易寫出不一樣的東西。

祕訣 5

用隨機的方式產生素材

例如你可以丟骰子決定你的曲子最開始的四個和弦是什麼；如果你覺得丟骰子很吵或是你買不起骰子的話，你可以用 Random.org；你也可以拿起手邊的隨便一罐飲料，用它的條碼數字來當作你的主旋律的音；或者是拿起隨便一本譜，翻到隨便一頁，把你第一眼看到的五個音，當作你的旋律。

接下來的幾個祕訣，是關於故意設定奇怪的限制，因為在創作的時候，如果我們留給自己的選項太多，我們反而會因為有太多選擇而不知道要怎麼辦。就像你去 7-11 想要買一罐飲料，但是因為有太多種飲料可以選，你一時不知道要選什麼，所以就乾脆不買了的感覺一樣。所以我們的下一個祕訣就是……

祕訣 6

限制自己只能用幾個音來寫主旋律

因為可以寫的音太多種了，所以常常會不知道要寫什麼音，但是如果你故意限制自己只能用 C、D、E 三個音呢？你可能就會發現寫作就變簡單了。

祕訣 7

限制自己只能用某個你平常不會去用的音程、調式和和聲進行

你有用過 Locrian 調式寫曲子嗎？全音音階呢？如果你一直不斷使用增二度會聽起來怎麼樣呢？如果一直使用完全四度的話呢？試試看限制自己在自己不熟悉的範圍寫一些東西。

祕訣 8

強迫自己使用一些平常不會出現在你的音樂類型裡的樂器或聲音

如果你是習慣寫東西給傳統管弦樂器的人，試試看加入一些電子合成器的聲音。反過來說，如果你總是都用電腦上的軟體樂器來作曲的話，試試看拿起你的麥克風去錄真的樂器的聲音，或是走出戶外錄一些周遭環境的聲音放到你的作品裡。

祕訣 9

先捕捉想法，之後再編輯

我覺得這個祕訣滿重要的，有的時候作品會難產，是因為你一直在「寫作模式」和「編輯模式」當中切換，才寫了一點點，就覺得剛剛寫得不好，就重複編輯或是刪除剛剛寫的東西，這樣做很容易會讓你花很久時間但是沒有進度。

你可以試試看設定一個定時器，例如 20 分鐘，強迫自己在這 20 分鐘之內，只能在鋼琴上一直不斷的亂彈，不可以停下來編輯，把所有的東西都錄下來，20 分鐘之後再重聽剛剛彈的東西尋找可用的素材。

祕訣 10

想像你有一個有奇怪要求的客戶

不知道該寫什麼的話，就隨便捏造一個情境挑戰自己。假如說今天有

一個客戶，他要你寫一首 30 秒的嬰兒尿布廣告影片，但是他不想要像其他的尿布廣告一樣裝可愛，他想要快樂中帶有科技現代感，他的老闆還希望配樂中最好能有一點點中國風元素，你接到這個案子的話你會怎麼寫呢？

祕訣 11
設定時間期限

　　這個是今天的最後一個祕訣，可能也是最重要的祕訣，如果你設定一個時間期限，你真正完成作品的可能性就會提高，而且品質搞不好還會變好。就像寫論文一樣，如果你還有半年可以慢慢寫，你可能會前三個月都一直拖延、一個字都寫不出來，但是如果你下個禮拜就要交，你一定馬上就可以文思泉湧，人類遇到緊要關頭時的潛力是很強的，你要好好善用它。

　　以上，就是今天的 11 個給創作者的小祕訣，你也有你的私房創作小祕訣嗎？歡迎到我的 YouTube 頻道留言跟大家分享喔！

NiceChord （好和弦）頻道

55 「又怎樣」和弦，用了又會怎麼樣？

（The "So What" Chord）

　　今天我要教你一個你可能沒有用過的和弦，這個和弦叫做──「又怎樣」。

　　沒錯，你沒有聽錯，這個和弦就是叫做「又怎樣」，這個「又怎樣」和弦，指的是一個五個音的結構，上面兩個音的距離是大三度，下面四個音的距離全部都是完全四度。

> 舉個例子，如果我們要拿 B 當作最高音，那它往下大三度就是 G，那從 G 再連續往下完全四度就會得到 D-A-E，這樣這五個音加起來，E-A-D-G-B，就是一個「又怎樣」和弦。
>
>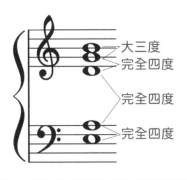

　　到這裡為止你可能會想，這個和弦是怎樣，憑什麼它可以叫做「又怎樣」和弦？這個的來由是因為在 1959 年，爵士小號大師 Miles Davis 寫了一首曲子叫做＜ So What ＞（又怎樣），這首曲子最開頭的兩個鋼琴和弦，都是剛才我們說的結構：

「So What」最開頭的兩個鋼琴和弦。

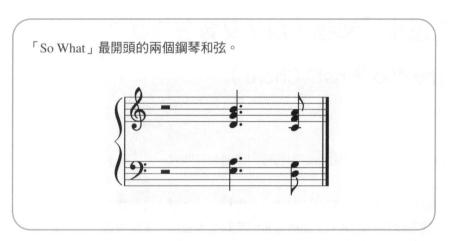

　　然後因為這個和弦結構實在是聽起來太潮、太帥了，所以後來大家就直接把這個和弦叫做「So What Chord」。中文的話似乎沒有很統一的翻譯，所以我在這邊暫時叫它「又怎樣」和弦，但是如果你想要叫它「所以呢和弦」或是「干我 P 事和弦」我也沒有意見啦。接下來我要教你一些使用「又怎樣」和弦的方法。

例如我有一個像這樣子的簡單旋律，放在 Dm13 和弦上面，假設我們已經有 Bass 手幫忙彈最低音 D 的話，那鍵盤手最一般常見的彈法大概就是這樣子：

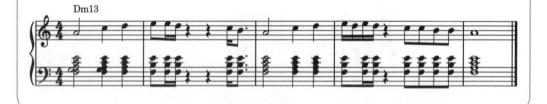

但是今天我們學了「又怎樣」和弦，我們就可以把每一個旋律音下面，都加上「又怎樣」和弦的結構，也就是最上面兩個音是大三度，下面四個音都是間隔完全四度的樣子：

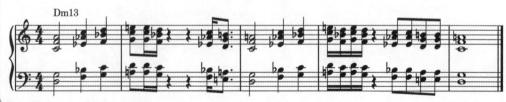

　　上圖的例子，我是把每一個和弦的音程結構都寫得一模一樣，也就是上面兩個音一定是大三度，下面四個音一定是完全四度。這樣寫的話會產生很多不屬於 Dm13 和弦的音，有些人可能會覺得這樣子的聲響太刺激了，不過……又怎樣，只要你覺得好聽就可以寫。

　　但是如果你想要聲音溫和一點點的話，你可以不要堅持一定剛好要「大的」三度跟「完全的」四度，而是把音去配合當下適合的音階。

那以這個例子的 Dm13 和弦來說，相配合的音階是 D Dorian 調式，那就會變成這樣子：

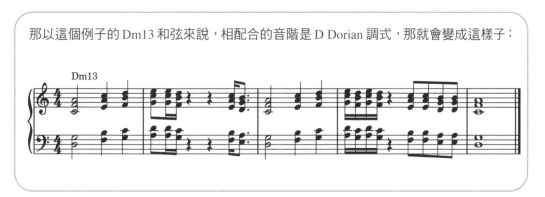

　　你看這樣我們還是有維持那個「又怎樣和弦」的五個音形狀，上面兩個音還是間隔三度，下面四個音還是間隔四度，只是我們把它們全部變成 D Dorian 音階裡面的音，也就是全部變白鍵的意思啦，導致它們不一定剛好是「大的」三度跟「完全的」四度而已。

　　「又怎樣」和弦還有一個很酷的特性，那就是只要你把它加上不同的低音，它就可以被理解成好幾種不同的和弦，我舉一個實際例子給你看，例如我們有這一個 E-A-D-G-B 的組合，然後我要在它的下面加上不同的低音。

● 如果在下面加上 C 的話，它會形成 Cmaj13 和弦。

● 如果在下面加上 E 的話，會形成 Em11 和弦。

● 如果低音加上 F 的話，就變成 Fmaj13(#11)和弦。

● 如果下面加上 G 的話，這樣子就是 G6/9 和弦。

● 最後如果下面是 A 的話，整個就變成 A9sus 和弦。

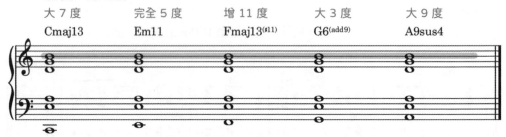

最高音 B 是和弦的……

| 大 7 度 | 完全 5 度 | 增 11 度 | 大 3 度 | 大 9 度 |
| Cmaj13 | Em11 | Fmaj13(#11) | G6(add9) | A9sus4 |

也順便觀察一下最上面的 B 音在每一個和弦的角色：

● 在 Cmaj13 和弦裡面，這個最高音 B 的角色是和弦七度音。

● 在 Em11 和弦裡面，最高音 B 的角色是五度音。

● Fmaj13(#11)和弦裡面，最高音 B 的角色剛好就是那個增十一度音。

● G69 的話，最高音 B 是和弦的三度音。

● 最後 A9sus 的情況，最高音 B 是和弦的九度音。

　　那你可能會想：「OK，它這樣子下面放不同的音會變成不同的和弦，很好啊，但是『又怎樣』？」

　　這個現象反過來的意思就是說，如果你是樂團裡的 Keyboard 手，那麼你不管是遇到 C 還是 Em 還是 F 還是 G 還是 Asus 和弦，全部的和弦你都可以在上面彈 E-A-D-G-B 都不用換，你只要讓 Bass 去彈他應該彈的低音，它就會幫你換和弦了。

　　「又怎樣」和弦是一個五個音的結構，那因為五個音都可以當作最低音嘛，所以它可以有**五種轉位**。可是「又怎樣」和弦稍微比較特殊一點點，它不像是其他的一般和弦，只要確定低音之後其他的音順序亂擺都沒有關係。

　　為了要讓轉位之後還是維持「又怎樣」和弦的精神，我們必須讓所有的音的間隔，還是維持在大三度和完全四度才可以。快速算出下一個轉位的祕訣，是把「**最上面兩個音低八度，下面三個音高八度**」。

以剛才的 E-A-D-G-B 這個和弦當例子的話，其他的轉位會變成像是下圖這樣子，注意除了我畫底色的地方是大三度之外，其他所有的音程都是完全四度，這樣子才有「又怎樣」和弦的精神：

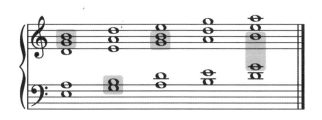

你看畫面上這五個位置，它們的最高音部分是 B-D-E-G-A，剛好形成了一個 G 的**大調五聲音階**，這個意思也代表說，如果你有一個五聲音階的旋律，你大概也可以全部都在下面放這個「又怎樣」配置。

以上就是今天的「又怎樣」和弦的課程，它是一個聲響非常酷炫而且又多用途的技巧，要練熟可能需要花好一些時間，你可以試試看自己到鋼琴前面彈我剛才講過的東西喔。

56 一篇文章內，快速了解「四部和聲寫作」的基礎，以及破解音樂系考試的和聲考題！

今天我們要嘗試在一篇文章內，快速了解「四部和聲寫作」的基礎，以及如何破解音樂班、音樂系考試的四部和聲考題。

好和弦 YouTube 頻道的忠實觀眾們應該都知道，想要在台灣念大學音樂系，你就必須要參加術科考試，去考那個惡名昭彰，我在頻道上已經靠北過不只一次的樂理考卷。不過我今天沒有要繼續抱怨這個考試的選擇題部分出的很荒謬、很爛，這個應該大家都已經知道了啦！我們要來看的是這張考卷當中，基礎樂理部分的第一大題：「四部和聲寫作」。

一部影片之內，搞懂音樂系必考的「四部和聲」題！

很多不是念音樂科班長大的人，第一次看到四部和聲考題都完全不知道該如何下手，其實這個題目滿單純的，就是它會給你一連串的低音，低音下面會有一些阿拉伯數字告訴你和弦的轉位資訊，然後你的任務就是把它指定的和弦，配置成「混聲四部合唱」（女高音、女低音、男高音、男低音）的樣子。

作曲即興

108 學年度大學音樂術科考試樂理題目卷

請一律於答案卷上作答

一、和聲題 以下列數字低音，完成混聲四部和聲，並標示調性及和弦級數或功能代號。 20%

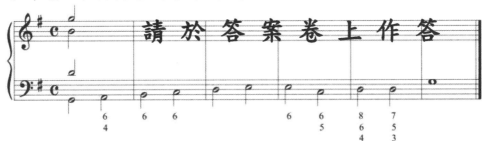

為什麼我們應該要學四部和聲寫作？

　　其實這種四部和聲寫作練習，早在十七、十八世紀的時候就已經很流行了，如果三百多年前就有好和弦頻道和這本書的話，我們應該也會花很多時間，討論如何寫好聽的四部和聲。至於說為什麼一定要是四部，而且為什麼一定要是混聲合唱團，而不是例如鋼琴曲的形式，我猜可能是有以下幾個原因啦：

● 在十七、十八世紀的時候，絕大部分使用的和弦都是三和弦或是七和弦。七和弦剛好就是四個音嘛，所以你一定要有四個人一起唱，才能構成完整的七和弦。

● 用合唱團的形式來思考的話，可以讓你學習把和聲寫得比較精確一點。因為用鋼琴的話，隨時要多一個音、少一個音都可以，但是四人合唱的話就一定最多只能四個音，完全沒有妥協的餘地，所以你就必須思考讓每一個音發揮最大的用途。

● 用四部合唱來練習和聲的另外一個好處就是，它強迫你除了把和弦拼對之外，同時還要注意每一個聲部的走向。因為它是寫給人唱的嘛，所以如果音域很劇烈跳來跳去，或者是連續的音程很奇怪的話就會不好唱，作曲的時候注意這些事情是很好的習慣。

● 最後，一旦養成了良好的寫四部合唱的習慣，要轉換到很多其他的樂器編制都是相當容易的。例如寫弦樂四重奏或者是弦樂團的時候，使用的思考邏輯基本上跟混聲四部合唱是差不多的。

　　回到考試的話題，雖然前面我們說了四部和聲寫作是一個很好的練習，

但是因為它是大學入學考試要考的東西嘛，既然是考題，大家一定就會想要找一個公式來解題，所以很多人早就發展出了一套「標準作業模式」來寫四部和聲題。所以目前來說，這個考試也差不多淪為一個像是智力測驗的東西而已了啦，在考試裡面你也不需要寫得好聽或者是有藝術性，你只需要知道寫什麼會被扣分，然後就想辦法不要被扣分就好了。

接下來，我就要教你寫這種題目的「標準作業流程」，讓你考試的時候遇到四部和聲題，可以輕鬆過關！

這個標準作業流程只有三個步驟

● 步驟 1：搞清楚它要你寫什麼和弦。
● 步驟 2：正確地拼出「現在這個」和弦。
● 步驟 3：運用標準的連接方式，接到下一個和弦。

首先我們先說步驟一，也就是如何知道題目要你寫什麼和弦。我們直接拿剛才那個 108 學年度的大學音樂系術科考試的樂理考卷當作例子，題目給你的資訊，基本上只有最左邊的調號，以及下面的低音加阿拉伯數字的組合。

這個低音加數字的組合就叫做「**數字低音**」（figured bass），這個是一種大概三百年前很流行的和弦代號，前面的文章已經介紹過了，我在這邊就不再重複，這些阿拉伯數字基本上就是跟你講每一個和弦是哪一個轉位這樣子而已。以下為了解說的方便，我先在上面把所有的數字低音翻譯成現代的和弦代號，這樣可能會比較好看一點，不過你在考試的時候，請不要在考卷上寫現代的和弦代號喔！

知道了每一個和弦是什麼之後，你需要在整個題目的左下方標示這一段音樂是什麼調，以及用羅馬數字寫出每一個和弦的級數。那這個題目是從 G 和弦開始，G 和弦結束的，所以這個就是 G 大調。至於所謂「級數」的意思就是，每一個和弦是 G 大調音階的第幾個音為根音的和弦。

只要是大和弦、增和弦或是屬和弦，我們都會習慣用大寫的羅馬數字；那如果是小和弦或是減和弦，我們就會用小寫的羅馬數字。增和弦的話，除了羅馬數字之外還要加「+」符號；減和弦的話，還要外加「o」符號。

- 例如第一個和弦是 G 和弦，那它就是 G 大調的第一個音的和弦，而且它是一個大三和弦，所以我就要寫大寫羅馬數字 I；
- 第二個和弦是 D/A，D 是 G 大調音階的第五個音，然後它也是一個大三和弦，所以我就要寫大寫的羅馬數字 V；
- 再看一個例子就好了，像是第四個和弦是 Am/C，A 是 G 大調音階的第二個音，然後它是一個小三和弦，那我就要寫小寫的羅馬數字 ii。

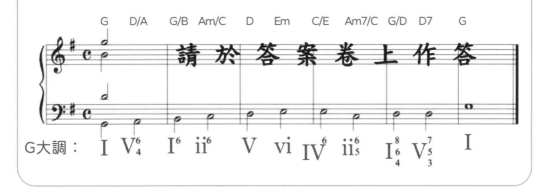

接下來的步驟二，就是正確地拼出當下的和弦。

要拼出正確的混聲四部合唱的和弦，你需要有系統地檢查以下三件事，分別是「音域、間距和重複音」。

首先是音域，因為你是要寫給人唱的嘛，所以你一定要把每一顆音寫在合理的、人唱得出來的音域範圍，那每個聲部分別的安全音域範圍，從低到高依序是 F-D、C-A、G-D、C-A。

你寫的每一個和弦，從低到高那四個音，一定要分別落入下圖的音域範圍，不然就算是犯規扣分了喔！你的和聲學教科書建議的音高範圍，可能會跟我在這邊講的有一點點出入，但是我可以用自身的經驗跟你說，這個範圍在考試的時候是絕對安全的。

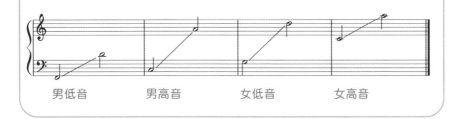

男低音　　　　　男高音　　　　　女低音　　　　　女高音

再來是**音高間距**，這個規則很簡單，就是最高的那兩個音之間的距離不能超過完全八度；中間那兩個音之間的距離也不能超過完全八度；然後最下面那兩個音之間的距離不能超過完全十二度。

然後還要注意，四個聲部的音高一定要是照順序的，也就是說你的第一部一定要唱最高音，然後第二部、第三部、第四部越來越低這樣子，不能有中間交叉的情況。

最後，要注意四個聲部當中**重複的音**的問題，重複音的規則是這樣：

● 首先，絕對不能重複那些「一定要解決的音」。那哪些是一定要解決的音呢？在這種大考題目中大概就只有三種，那就是「跟別人形成三全音的音」、「音階的第七音」、還有「七和弦的七度音」。不能重複這些音的理由，是因為這樣就會造成你有兩部寫成連續同音，這個在四部和聲當中是一個大忌。

● 一般的和弦重複音的優先順序是「根音、五度音、三度音」。這個意思就是說，如果你可以重複根音的話，就重複根音就對了，那如果重複根音會產生和弦連接上的問題的話，才考慮重複五度音或是三度音。

● 例外的情況：當三和弦是第二轉位的時候，一定要重複五度音，例如我要把 C/G 寫成四部和聲的話，我就一定要有其中兩個音是 G。

● 注意減三和弦：因為減三和弦的根音跟五度音形成了三全音，所以這兩個音都不能重複，那你就一定要重複三度音。例如我有一個 Bdim/D，那我在四個聲部裡面就一定要有其中兩個音是 D。

這就是在四部和聲中和弦的建構方式，只要依序檢查以上的每一件事，你就可以每次都產生出正確的和弦了。

再來，最重要的「標準作業流程」步驟三，就是**如何正確地從一個和弦連接到下一個和弦**。這邊所說的「正不正確」的標準是在說，你寫得有沒有合乎十七到十八世紀的古典音樂當中，普遍認為的一般習慣啦。

和弦連接的時候，需要檢查的事情超多的。首先第一步，就是要先把前一個和弦需要解決的音全部解決掉，你還記得我們剛才說哪三種東西一定要解決嗎？答案是「跟別人形成三全音的音」、「音階的第七音」、還有「七和弦的七度音」。

首先來說三全音的部分，三全音可以是增四度或是減五度，如果是增四度的話，兩個音就要一起往外走；如果是減五度的話，兩個音就要一起往內解決。

舉個例子,假如我有一個 G7 和弦拼成 G-D-B-F,那 B-F 的部分就形
成了減五度,所以這兩個聲部在下一個和弦的時候就一定要往內進行,
那如果是接到 C 和弦的話就會接到 C-E。

那如果我的 G7 和弦是拼成 G-D-F-B,F-B 的部分就形成了增四度,
所以這兩個聲部在下一個和弦的時候就一定要往外進行,那如果是接
到 C 和弦的話就會接到 E-C。

當下那個調的音階的第七個音,在下面一個和弦都一定要解決到主音。
假設說我現在在 G 大調,那麼只要我有任何一個地方有寫 F♯,那個聲
部在下一個和弦就一定要接到 G(下圖左)。這個規則在實務上有的
時候會有例外,但如果只是考試的話,你就永遠每次都這樣寫就對了。

七和弦的七度音也是另外一個被視為一定要解決的東西,標準的
解決方向是往下二度,所以例如我有一個 Dm7 和弦,Dm7 和弦當中
的七度音就是 C 嘛,所以你寫 C 的這個聲部,在後面那個和弦一定要
往下接到 B(下圖右)。

確定該解決的都有解決之後，其他的聲部的連接方法是：如果前後和弦有相同的音，你要盡量讓相同的音維持在同一個聲部；而其他沒有共同音的聲部，你要盡量移動到距離前一個和弦最近的位置。

　　例如我有一個 C 和弦拼成 C-C-G-E，要接到 F 和弦。最低音我一定得從 C 接到 F 嘛，這個別無選擇；那另外三個聲部有沒有共同音呢？你會發現前後兩個和弦都有 C 這個音，所以我就把寫 C 的這個聲部維持在同音，那另外兩個聲部就是盡量走最近的距離。

　　根據以上的流程寫好「下一個」和弦之後，你要檢查這兩個和弦的連接，有沒有其他的違規問題，我要舉出四個最常見的、你一定要避免的違規項目。

四個最常見的、你一定要避免的違規項目

　　第一種違規是「四部同向」，這個就是它字面上的意思，你不能在連續兩個和弦寫四個音都是往上走，或者四個音都是往下走，像下圖這樣就是違規了。你一定要至少有一個音是持平，或者是往反方向走的。

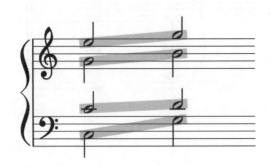

272

第二種違規是「**聲部交越**」，這個規則是在說，當兩個和弦連接的時候，每一個聲部都不能跨過「前面那個和弦上下聲部的音域」，這個用中文文字超難敘述，我直接舉例給你看。

例如我有一個 Dm7/F 和弦拼成 F-C-D-A，我們就觀察第二部 D 這個音好了，你看它上面的那個音是 A，下面的音是 C 對不對，也就是說這個聲部接到下一個和弦的時候，最高不能高於 A，最低也不能低於 C。如果超過這個範圍的話就算是犯規了。

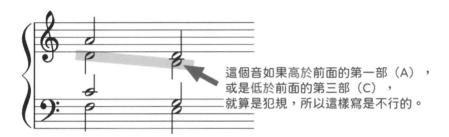

這個音如果高於前面的第一部（A），
或是低於前面的第三部（C），
就算是犯規，所以這樣寫是不行的。

第三種違規是，在任何兩個聲部之間，有「平行五度或八度」的情況。

所謂的平行五度跟八度，就是在同樣的兩個聲部之間，連續出現完全五度或是八度的情況。

我舉個例子給你看哦，例如我現在有一個 C 和弦拼成 C-G-E-C，你看我的最高音和最低音不是都是 C 嗎？所以它們就是形成完全八度嘛，如果同樣的這兩個聲部，在下面一個和弦也還是形成完全八度的話，這個就叫做平行八度犯規了。

同樣地我的 C 和弦最下面兩個音是 C-G，所以形成了完全五度，那如果在後面一個和弦，這兩個聲部同樣還是形成完全五度的話，就叫做平行五度犯規。如果你像我這樣寫 C-G-E-C 接到 D-A-F-D 的話，你就至少同時犯了平行五度和平行八度兩個錯誤了（下圖左）。

所以如果是同樣的 C 和弦接到 Dm 的話，正確的寫法應該是 C-G-E-C 接到 D-F-D-A，這樣就不會有任何問題了（下圖右）。

第四種違規叫做「隱伏五度和八度」，這個是一個很特定的情況，必須要同時滿足兩個條件才會違規。第一個條件是，你的最高音跟最低音這兩個聲部，同方向進了一個完全五度或八度；第二個條件是，你的最高音聲部還是跳了 3 度或以上過去的。

例如我有一個和弦拼成 F#-D-A-D，然後我往後接到 G-D-B-G，這樣就是犯規了。你看最外面這兩個聲部，它是同方向進到 G-G 這個八度，加上最高聲部是從 D 跳到 G，這樣是跳了四度上去，所以兩個犯規條件都滿足，這樣就會被視為是「隱伏八度」犯規。

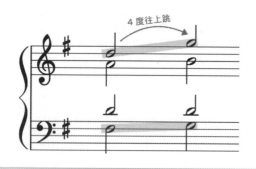

4 度往上跳

到這邊為止，我差不多已經把所有最重要的和弦建構規則，還有需要避免的犯規問題都說完了，你就只要照著我說的每一步，一個一個和弦慢慢檢查，你就能夠在樂理考試當中的四部和聲題目拿到滿分了。

你可能會覺得，為了考試去背這些複雜的規則很枯燥，但是這些規則的確是十七、十八世紀的時候，大部分作曲家覺得和聲寫出來會好聽的方法，我們現代的考試只是把它們歸納出來而已。所以如果你在作曲的時候，是想要模仿十七、十八世紀的 Style 的話，把這些當時的寫作習慣弄熟還是有一點用的。

然後，當然實際上解題的時候，還是有更多你可以背下來的快速解題規則，不過我再繼續寫下去的話真的就太長了，如果你有興趣的話，就再去買其他的和聲學參考書來看吧！

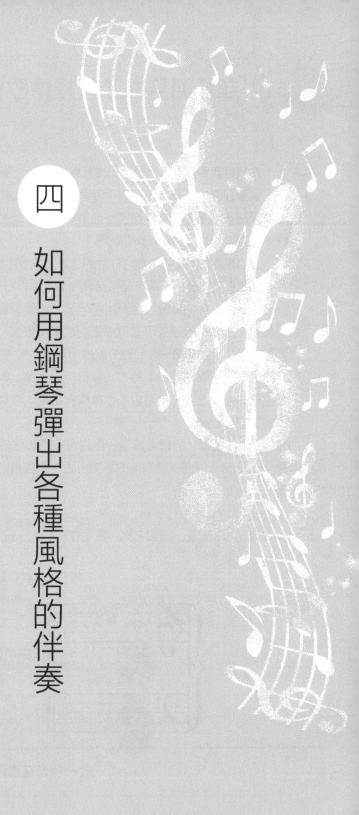

四

如何用鋼琴彈出各種風格的伴奏

57 超級簡單的流行抒情歌伴奏！

在這篇我要教你一個雙手的流行歌鋼琴伴奏彈法。

這個伴奏法，幾乎在所有中等速度或慢速的抒情流行歌都可以使用，它超級超級簡單，甚至是初學者都可以彈，但聽起來又不會很笨，總之很好用就對了啦，我們就趕快開始吧！

我們現在假設的情況是，你拿到了一份只有主旋律和和弦的流行歌譜，然後你想要自彈自唱，或者是幫另外一個歌手伴奏，你可以怎麼彈呢？

因為主旋律的部分已經要用唱的了，你就不需要在鋼琴上面再彈一次主旋律，所以你的兩隻手就可以完全拿來彈和弦，於是我們遇到的第一個問題就是：「如何把一個和弦分配成用兩隻手彈？」

把和弦配置到兩隻手的方式有很多很多種，我今天要跟你講的可能是最簡單的想法之一，這個想法好像沒有很正式的學名，所以我先暫時叫它「1+3 配置」。

「1+3 配置」的意思就是，你用左手彈和弦的最低音，在差不多比中央 C 低一個八度到兩個八度的範圍附近；然後用右手彈三個和弦音，在差不多中央 C 的附近。

所以「1+3 配置」這個名詞，就是在說左手一個音、右手三個音。

放三個音在這附近

放一個音在這附近

譬如我們要用兩隻手彈一個 C 和弦，你就在左手彈一個 C，你要低一點的 C 還是高一點的 C 都可以；然後你就用右手，在中央 C 的附近彈三個 C 和弦的音。

　　譬如我左手選上圖當中比較高的 C，然後右手選 G-C-E，所以我的整個配置就是 C-G-C-E。

有了第一個和弦之後，你就可以看看要怎麼接到下一個和弦了。
　　例如我們的下一個和弦是 Em。我就在左手彈 E，右手彈 E-G-B 這三個音的某一種組合，通常我會希望右手的位置能離前一個和弦的位置越近越好，這樣連接起來會比較順，所以我就選擇 G-B-E，因為它距離我們前面 C 和弦的配置最近。
　　譬如，我後面兩小節還要接 Am 和 F 和弦，同樣地，我左手就彈和弦的最低音，右手就選擇跟前一個和弦距離最近的配置。於是，這四個和弦彈起來就像這樣：

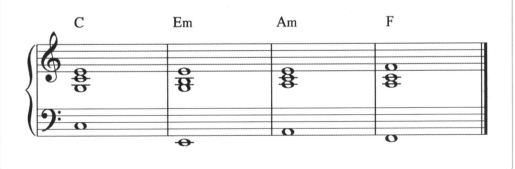

要把這些和弦配置變成抒情流行歌伴奏的感覺，最簡單的方式是把右手每一拍都彈一次，左手則是每一小節彈一次，或者是有換和弦的時候彈一次就可以了。所以我們剛剛的和弦就可以變成這樣：

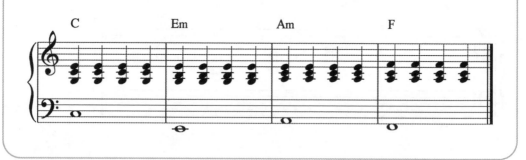

　　就這麼簡單而已，左手彈和弦最低音，右手在中央 C 附近選三個音，
連接的時候盡量讓右手的三個音距離前一個和弦近一點，然後左手按長音，
右手一拍彈一下，這樣就能彈出聽起來好像很正常的抒情流行歌伴奏了。
試試看運用到實際的曲子上吧！

58 加入 Ghost Notes 的簡單流行歌伴奏

讓一個簡單的伴奏型，瞬間變得更複雜的簡易方法，就是加入一些「ghost notes」。

簡單地說，ghost notes 就是一些很小聲很小聲，小聲到快要聽不到的音。雖然它們很小聲，可是有了它們還是可以增加節奏的複雜度，讓整體有比較厲害的感覺，我們接下來要練習在上篇學過的簡單流行歌伴奏當中，加入一些很小聲的音。

譬如，你有一個像這樣子的簡單 C 和弦伴奏。

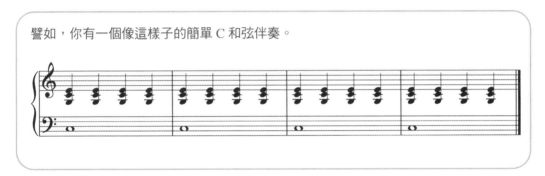

這個聽起來沒有什麼不對，但是有一點太簡單、太靜態了一點。

我們可以在每一拍的後半拍都再彈一次右手和弦的最低音，來增加節奏複雜度，那在這個情況下就是彈 G，注意這個後半拍的 G 一定要彈滿小聲的，不然會很吵。

我之所以喜歡用右手的**最低音**來當 ghost notes 是因為它在正中間，上下都還有其他的音，所以聽起來不會太高調。

你也可以把 G 加在每一拍的最後一個十六分音符，就會變成以下這樣子：

當然你可以把以上這兩種節奏混合使用：

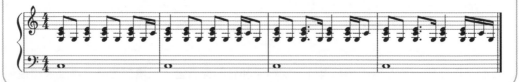

我常常也喜歡加入更多和弦音在每小節的第四拍，這樣可以創造一個往後推進的感覺。你也可以自己做實驗，看看還可以怎麼把簡單的伴奏複雜化。

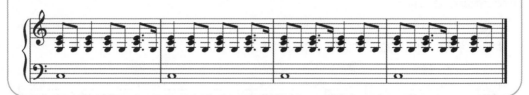

這個祕訣就這麼簡單而已，但是的確可以讓你的簡單伴奏聽起來好很多喔！試試看下面兩份譜，比較一下有無 ghost notes 感覺的不同，首先是沒有 ghost notes 的：

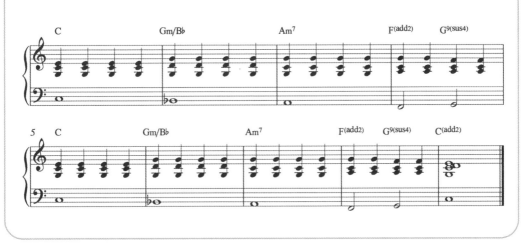

再來是加入 ghost notes 的：

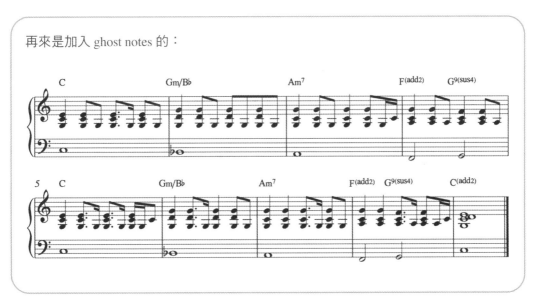

　　這就是今天的簡單流行歌伴奏加入 ghost notes 的課程，現在就去鋼琴前面試試看吧！

59 阿貝爾替低音！

　　左手的**琶音**或是**分解和弦**伴奏，可能是寫鋼琴作品的時候，最好用的招數了。從三百年以前的古典音樂一直到現代，幾乎所有寫過鋼琴曲的作曲家，多多少少都有用過琶音或是分解和弦伴奏。

像是 1788 年莫札特寫的＜鋼琴奏鳴曲＞：

1834 年，蕭邦的＜幻想即興曲＞：

1891 年，德布西的＜第一號華麗曲＞：

1976 年，這一首由理查克萊德曼彈紅的＜給艾德琳的詩＞：

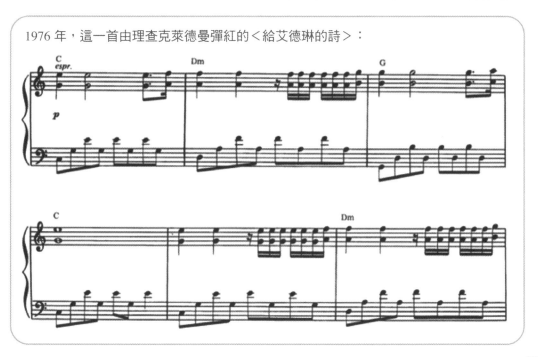

這些很有名的曲子都有**左手琶音伴奏**，到底要怎麼琶才會跟他們一樣好聽呢？這是個很長很長的話題，應該永遠都說不完，但我們還是得有個開始吧。所以今天在這篇文章，我要先跟你介紹左手琶音伴奏的始祖。

　　說到左手琶音伴奏，我們一定要提一下這位出生在 1710 年的義大利人 Domenico Alberti，你幾乎可以說他是鍵盤音樂的「左手琶音之父」。不過雖然我在這邊叫他左手琶音之父，但是很可憐的是，他現在已經不太有名了，我在 Google 上面連任何一張他的畫像都找不到。

　　這位 Alberti 寫了很多鍵盤奏鳴曲，雖然現在也沒什麼人在彈了，但是大家沒有忘記的事情是，他可能是歷史上第一個濫用 Do-Sol-Mi-Sol 這種左手伴奏的作曲家。注意他並不是第一個用的人喔，而是第一個「濫用」的人，接下來是兩個他的作品片段：

Alberti: Harpsichord Sonata, Op. 1 No. 3

Alberti: Harpsichord Sonata, Op. 1 No. 4

我們後來就把這種 Do-Sol-Mi-Sol 伴奏叫做「Alberti Bass」，或者中文叫「阿貝爾替低音」，它的邏輯就是你拿一個三和弦，然後把它的音用「低高中高」的順序彈出來。

雖然這個伴奏還滿簡單的，但是它的效果卻出奇得好，有一種優雅又很流動的感覺，所以在整個十八世紀，大家都一直不停地用、不停地用、不停地用，包含所有你熟悉的有名作曲家，無一倖免。

海頓在他的＜鋼琴奏鳴曲＞裡面用：

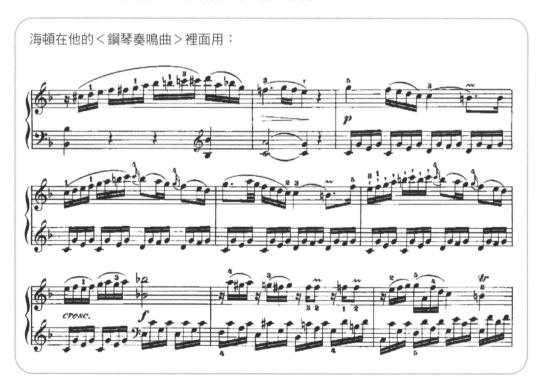

莫札特當然也用：

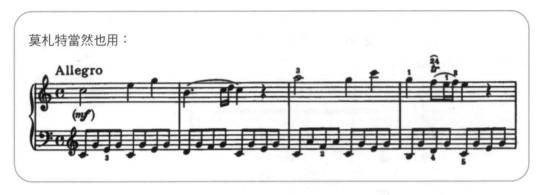

貝多芬也用：

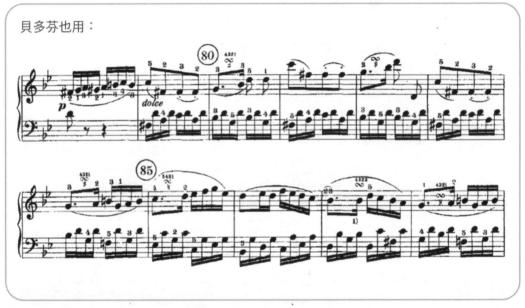

　　還有很多很多其他的作曲家也在用，如果這本書頁數夠長的話，我應該還可以舉 100 首其他的例子給你聽。

雖然說「阿貝爾替低音」到十九世紀以後就不紅了，但是你就算是用在現代的曲子，其實也不會很奇怪，譬如這個例子：

兒歌或民謠之類的也很適合：

用「阿貝爾替低音」的時候唯一要注意的一點就是音的高低，例如一個 C 和弦的阿貝爾替低音：

● 在中央 C 附近的時候聽起來很正常。

● 低八度的話好像也還可以接受。

● 但是再更低八度的話，就會混濁混濁的。

● 如果到最低那個八度的話，就完全聽不懂了。

很正常　　　　還可以　　　　很混濁　　　　聽不懂

另外一個常見問題是，「低高中高」這個模式只能彈三種音，那遇到七和弦的時候怎麼辦？

例如，我現在有一個 G7 和弦想要彈成阿貝爾替低音，我應該選哪三個音呢？有兩種思考法，簡單的方法就是**直接省去五度音**，也就是不要彈 G-B-D-F 裡面的 D，那就變成 G-F-B-F。

另外一個思考法是，**看你的右手已經有哪個音，左手就不要彈那個音**。

● 如果我右手旋律是 F 的話，我就彈 G-D-B-D。

● 如果右手是 D，我就彈 G-F-B-F。

● 如果右手 B，我就彈 G-F-D-F。

● 不過如果右手是 G 的話，我可能還是會想在左手彈 G-F-B-F，因為如果左手最低音沒有 G 的話，其實就不能算是 G7 的原位了。

這就是今天的阿貝爾替低音課程，你可以去翻翻你彈過的鋼琴曲，有哪些作品也是使用阿貝爾替低音的呢？然後你也可以運用剛剛學到的東西，試試看在你熟悉的歌曲配伴奏。不過，至於阿貝爾替低音為什麼在十九世紀以後就不流行了呢？後來大家都變成怎麼琶音呢？讓我們繼續看下去。

60 「理查克萊德曼」伴奏模式

　　說到鋼琴的分解和弦伴奏模式，你第一個一定要認識的，就是上一篇
介紹的、早在十八世紀初開始流行的「阿貝爾替低音」，也就是 C-G-E-G
那樣子的伴奏模式。而第二個你一定要認識而且會用的分解和弦伴奏法，
大概就是我現在要講的這個了！

　　在上一篇我們提到過，阿貝爾替低音如果音域太低會很混濁、不好聽，
但是許多流行音樂的情況，就真的是很需要低音呀！我們要如何修改它，
讓它即使是從有點低音開始，也還是能聽起來不錯呢？

　　很簡單，你就只要把原本和弦的三度音（以 C 和弦為例的話就是 C-E-G 的 E），提高
八度就可以了。

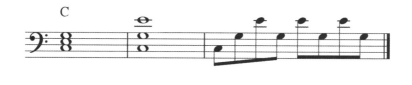

　　因為有一個法國帥哥鋼琴家理查克萊德曼（Richard Clayderman）非常
喜歡用這個伴奏，在他出版的樂譜裡面，大概有八百萬首歌都是配上這個
伴奏吧，所以現在說到這個音型，很多人都會直接聯想到他。

　　像是這一首曲子：

或這一首：

還有這一首：

　　和其他還有七百九十九萬多首，都是這個伴奏或是類似的伴奏。

　　不過這個伴奏模式真的是很好用，而且它可以使用的音域滿寬的，從很高音到滿低音效果都不錯，基本上只要你不要把它放到超低音去，應該都不會有問題。

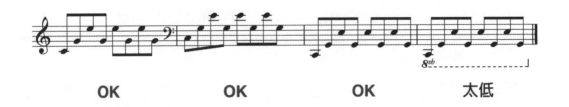

一個我想要特別提一下的事情是,有很多人(尤其是鋼琴初學者)喜
歡用一種「根音、5 度、8 度」、的伴奏,例如在 C 和弦的時候他們
彈 C-G-C-G,而不是剛剛提到的 C-G-E-G。

　　我會說在大部分的情況下,C-G-C-G 會聽起來效果比較差一點,
因為只用 C-G-C-G 的話,你就省略了對於 C 和弦來說很重要的三度音
E,除非你很確定你是刻意要一個省略三度音的效果,不然我會建議你
把 C-G-E-G 這一種當作你的預設值比較好。

這個缺乏 3 度音　　　　　　這個通常聲音比較好

　　除了那種理查克萊德曼很愛用的、把整小節填滿的節奏之外,你也可
以試試看把 C-G-E 這三個音用其他節奏來彈。

我們來用<平安夜>的前兩句,套上不同節奏的 C-G-E 伴奏,試試看效果,首先是彈
三個音就停下來的:

然後是一小節四個音的:

或者你也可以用五個音的：

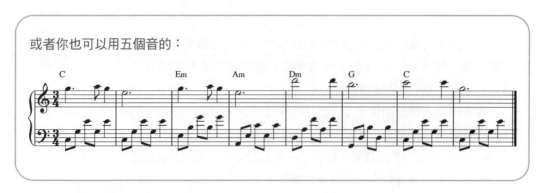

　　以上就是今天的理查克萊德曼伴奏課程，這個伴奏模式非常簡單，而且到處都可以用，你一定要把它學起來喔！

61 琶音伴奏：音跟音應該離多遠？

在前兩篇，我們介紹過了兩種很常見的鋼琴琶音伴奏模式，一個是在十八世紀時很流行的C-G-E-G阿貝爾替低音，另一個是理查克萊德曼很愛用的「C、G、高音E、G」伴奏模式。如果你還沒有讀這兩篇，先去看完再回來喔。

但是你自己在創作的時候，如果只是不斷套用這兩種伴奏公式的話也太無聊了，所以今天我們要更進一步地來討論鋼琴琶音伴奏的「音跟音的距離」，同一個和弦，從不同高度開始琶音的時候，應該要怎麼彈。

首先我們先來設定本篇的目標，今天我們要做的事情是把一個很單純的C和弦，彈成一個很單純的「五個音往上走」的琶音伴奏，然後我們要測試各種可能性，看一下怎麼樣會比較好聽、怎麼樣會比較不好聽。

從C和弦裡面挑出5個音來琶音，該挑哪5個才好？

換句話說，我們要來列出所有C和弦的音，也就是所有的C和E和G，然後從中間挑五個音出來當琶音伴奏，看看每一種挑法的效果怎麼樣。

首先我們先從中央C開始，假設我要從中央C開始做一個C和弦的五個音琶音，最簡單的方式就是從C開始連續用五個C和弦的音，也就是C-E-G-C-E。

起點

當你是從還滿高的音，像是中央C，開始琶音的話，像剛剛這樣子連續用五個和弦音爬上去，應該都會聽起來還滿不錯的。

但是如果我們是從低八度開始，效果還是會一樣好嗎？

起點

你可能會覺得低八度聽起來還是 OK，其實也是沒錯啦，但是差不多從這個音域左右開始，如果你琶音的音距離太近的話，就會開始聽起來有一點點厚重或是髒髒的了。

如果你想要比較清爽一點點的聲音的話，你可以把第一個音和第二個音之間的距離拉開一點。

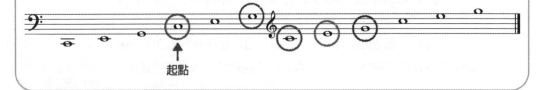

例如，我們還是可以從同樣這個低音 C 開始，但是我的第二個音不要用這個距離很近的 E，而是用 G，這樣我們就避開了 C-E 之間會有一點太厚重的感覺了。

一旦到了 G 之後，因為這個 G 就沒有很低了，所以之後的音就算距離很近也沒有關係，我們就可以接著用每一個 C 和弦的音填滿五個音，就變成 C-G-C-E-G。

起點

到鋼琴上彈彈看，比較一下剛才這兩種吧。注意 C-E-G-C-E 比較厚重一點點，然後 C-G-C-E-G 比較清爽一點點的感覺。

如果我們再從更低一個八度的 C 開始呢？從這裡開始的話，C-E-G-C-E 大概確定是行不通了，因為在很低音的地方距離太近，會聽起來很骯髒。

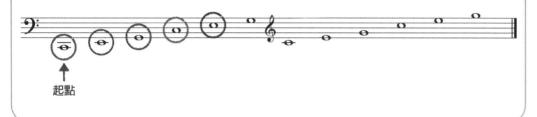

起點

所以我們就用剛剛的方法，把前面兩個音的距離拉開一點點，變成 C-G-C-E-G，試試看效果：

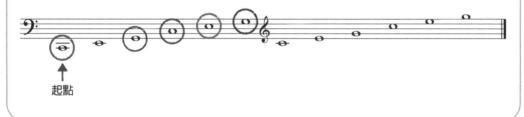

起點

　　C-G-C-E-G 好像聽起來還可以接受，但是我覺得它還是稍微偏厚重了一點點。

所以我們再試試看把前面兩個音的距離再拉更開一點點，變成 C-C-E-G-C：

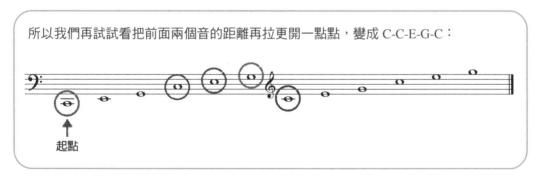

起點

　　C-C-E-G-C 聽起來沒有那麼骯髒了，但是我通常不太喜歡用這個位置，其中一個原因是它在五個音之內就有三個音是 C，這讓整個琶音的聲響太偏向 C 了一點點。另一個原因是我覺得琶音的開頭兩個音是八度的話，聽

起來會比較單調一點點,我在寫曲子的時候通常會避開從八度音開始的分
解和弦。

所以我們試試看把頭兩個音的距離拉更開,變成 C-E-G-C-E,這個我覺得聽起來就滿
不錯的了,同時兼具有低音但聲音依然很乾淨:

當你的琶音是像這樣從很低音開始的話,你其實不只可以拉開第一個
音和第二個音之間的距離,你也可以拉開第二個音和第三個音的距離。

例如,我可以彈 C-G-E-G-C。

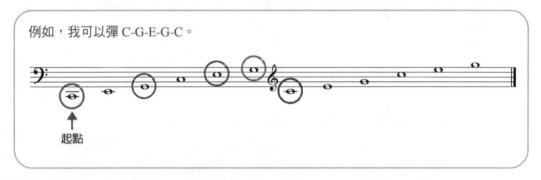

這個聽起來甚至比前一個還要更好一點點對不對?很渾厚但是不會混
濁。如果你還想要聽起來更寬闊的聲音,你可以把整個琶音裡面的每一個
間距都拉開。

例如,我們可以彈 C-G-E-C-G,我覺得這個聽起來也很不錯。

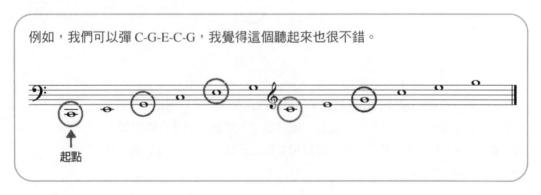

以上測試過的各種，總結如下：

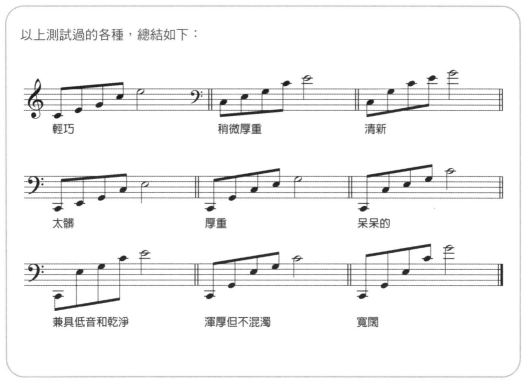

以上就是今天的關於琶音伴奏距離的課程。我推薦你的練習方法是，去測試幾個常用的和弦，例如像是 F 或是 G7，用像是我今天的方法，列出同一個和弦從不同的八度開始琶音的各種組合方式，拿一本筆記本記錄下來，寫下哪一種你覺得聲音好，哪一些聲音比較差，甚至形容一下你對每一個組合的感覺。做這個練習一陣子之後，你就會越來越能每次都彈出排列間距很漂亮的琶音囉！

如何用鋼琴模擬任何鼓節奏？

我曾經在網路上調查過大家關於鋼琴配伴奏的問題，很多人的問題都是他們「只會用最基本的幾招」。

例如是一度、五度、八度琶音的：

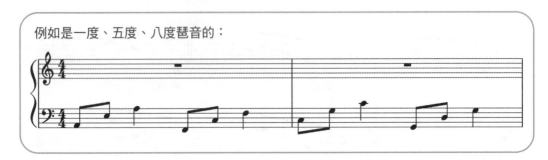

或是像之前介紹過的，右手每一拍彈一次和弦的這種：

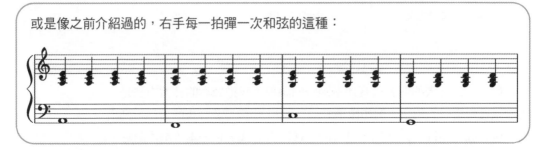

不然就是在第二拍後半拍重彈一次整個和弦的這種：

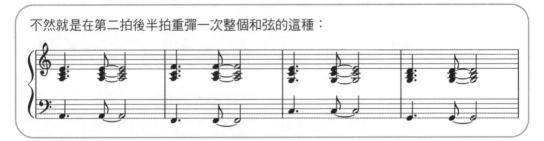

當然這幾種也不是不能用，但是有很多曲子就是不適合這三種，所以我現在要教你一個簡單的系統，可以讓你彈出幾乎任何風格的鋼琴伴奏。

首先要釐清一下，當我們要自彈自唱一首流行歌的時候，在鋼琴上我們到底是要嘗試做什麼。我會說，大部分的情況下，我們的目標是要模仿原來專輯編曲的「整個節奏組」。

一般流行音樂的節奏組，會包含一個可以產生最低音的 Bass，一些可以產生中高音和弦的**鋼琴或吉他**，以及可以產生節奏的**爵士鼓**。我們的目標就是在鋼琴上，盡量彈出這些樂器做的所有事情。

當然我們只有兩隻手，不太可能彈出所有樂器的所有音，而鋼琴也不能像爵士鼓一樣，發出沒有音高的純節奏聲音，所以實際操作時做一些取捨是一定要的。

我覺得對於初學者來說，模仿節奏組最簡單的方法，就是先決定一個和弦配置，接著觀察專輯裡爵士鼓打的節奏，根據節奏的高低輕重，來決定你要彈和弦配置裡的哪些音。

舉個例子，例如我想要彈一個 Am11 和弦，我就先決定一個和弦配置，例如 A-E-A-C-D-G 這六個音好了。然後我就可以設定一些規則：

● 當爵士鼓在第一拍打大鼓的時候，我就彈低音 A；
● 當它在其他拍打大鼓的時候，我就彈 E；
● 大力打小鼓的時候，我就彈最上面的三個音 C-D-G；
● 輕輕打小鼓的時候，我彈從上面數起的第二和第三個音，也就是 C-D；
● 當它有 Hi-hat 或我想要把節奏補得更滿的時候，我就小聲地隨機彈中間四個音的單音。

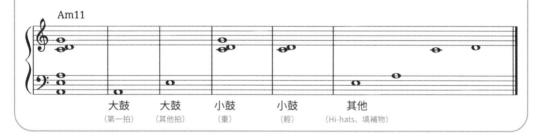

我來示範幾個例子給你看，你就會知道怎麼做了。例如我有一個常見的 Am-F-C-G 的和聲進行，首先我把每個和弦都配置成 5 ～ 6 個音的樣子。

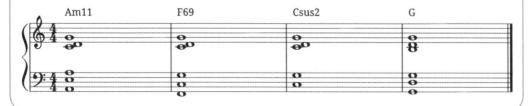

然後就把這些音彈成我們想要模仿的鼓節奏。例如我們來一步一步建構一個很典型的流行歌節奏好了。假設我們節奏的第一拍有個重要的大鼓，第二和第四拍有重要的小鼓，根據剛才的規則，我就可以用鋼琴這樣模擬：

接下來加上第三拍後半拍的大鼓，以及另外兩下比較次要的小鼓，注意其中有一下小鼓我想要它聽起來不要那麼重，我就只有彈兩個音（C-D）而已，像是這樣：

也許這個鼓節奏每個八分音符都有打一下 Hi-hat，所以我把每一個還空著的八分音符都填上一個「次低的音」，變成這樣子：

接著我們選擇幾個隨機的十六分音符後半拍的地方，填補隨機的單音進去，讓整個節奏的複雜度提高，變成這樣子：

最後，為了防止每小節的第一拍聽起來太乾燥，所以我在第一拍右手也彈一個和弦，就可以變成這樣子：

　　再來一個 6/8 拍的例子吧！

使用同樣的思考流程，常見的 6/8 拍鼓節奏，第一拍常常會打一下大鼓，第四拍會打小鼓或小鼓邊，所以用鋼琴模擬就是這樣：

我怕第一拍太單調，所以也彈右手和弦，變成這樣：

也許鼓節奏中的每個八分音符都會打一下 Hi-hat，所以我在每個八分音符都填入隨機的中音進去，在第四小節我還多彈了幾次和弦當作過門：

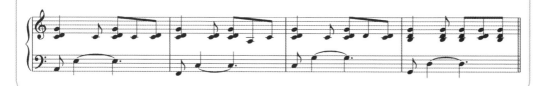

最後，我選擇一些十六分音符後半拍的位置，填入隨機的單音進去，增加複雜度，就可以變成這樣：

以上就是用鋼琴模擬爵士鼓節奏的簡單方法，在接下來的幾篇文章，我們會討論更多關於鋼琴伴奏的事情喔！

63　10 種馬上可以拿來用的流行抒情歌伴奏法！

　　在這篇文章，我要連續給你十種流行抒情風格的鋼琴伴奏法，本篇的
譜例中使用的是《美女與野獸》主題曲最開頭的和弦進行，但因為我怕被
迪士尼告，所以以下我將不附上主旋律，反正我們討論的重點本來就不是
主旋律啦！

　　試試看把以下的伴奏範例，套用到任何你想要彈的和弦進行上。不過
注意，因為我們是要彈流行歌，所以在你選擇和弦配置時，應該要用比爵
士風格還要更單純一點的型態。我會建議初學這個風格的人：

● 在大和弦可以先試試看用加二和弦（add2）和大九和弦。

● 小和弦的話可以用小七和弦。

● 屬和弦的話，一定要首先嘗試流行音樂最常見的屬十一和弦。

JR 唱「美女與野獸」！ 10 種流行抒情歌鋼琴伴奏～

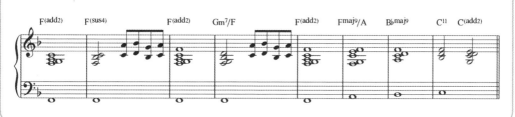

第一種是最簡單，但是效果也很好的作法，就是左手彈一個低音，右手彈 3 ～ 5 個音，
然後把整個和弦配置的全部的音一起彈下去，像是這樣子：

第二種彈法，是把剛才的左手再加一個低八度的音，這樣可以變得更龐大、更厚實一點點，彈彈看：

第三種彈法，是延續第二種彈法，但是在最低音加上「崩，崩崩」或是「崩，崩崩，崩」的節奏，就可以變成這樣子：

第四種彈法，是左手按八度低音，右手每一拍彈一次和弦，同樣也是很基本很常見的
彈法，但是非常搭配這種流行抒情歌，彈彈看：

第五種，是延續前一種彈法，但是在八分音符和十六分音符的後半拍，隨機加入一些
單音，讓節奏稍微複雜化，我覺得很多流行歌手自彈自唱的時候，預設的伴奏方法就
差不多像是這樣子：

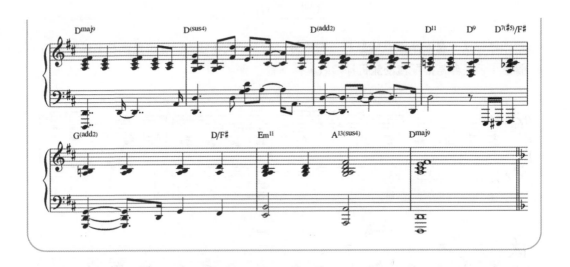

第六種，是左手彈八度長音，右手彈和弦跟單音交替，我覺得這種伴奏法在合唱團好像很常看到，但也是一個簡單效果也不錯的抒情歌彈法：

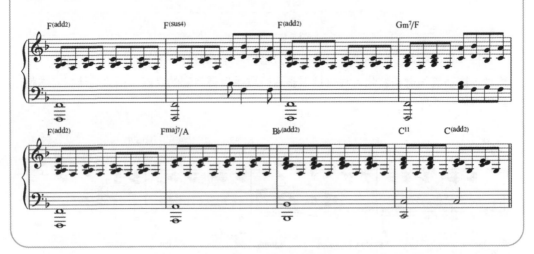

第七種算是第六種的加強版，右手同樣是彈和弦跟單音交替，但是左手再加上八分音符的分解和弦，彈彈看效果：

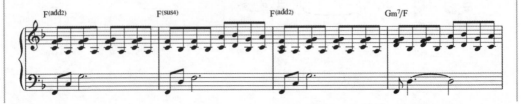

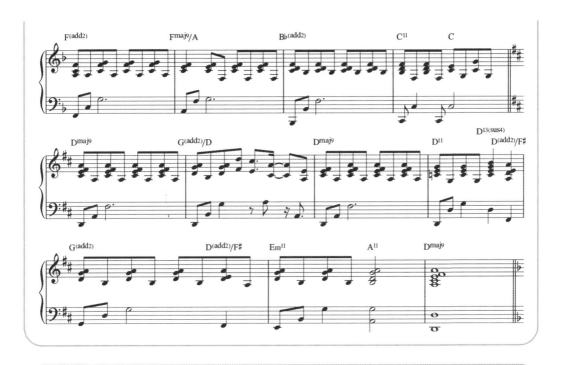

第八種彈法，你也可以試試看左手分解和弦，右手彈和弦長音，這個會聽起來比較柔和一點點，也很好用，彈彈看：

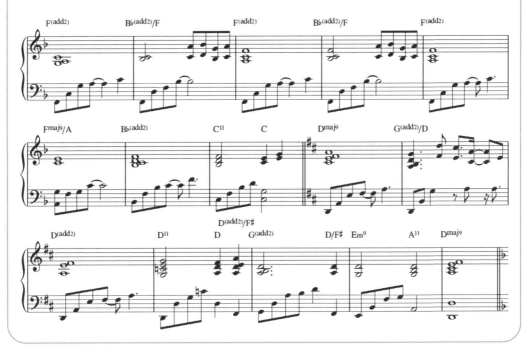

第九種，是在另外一些流行歌常看到的節奏，也許不是非常適合＜美女與野獸＞這首歌，但是在很多其他的流行歌上面都很好用：

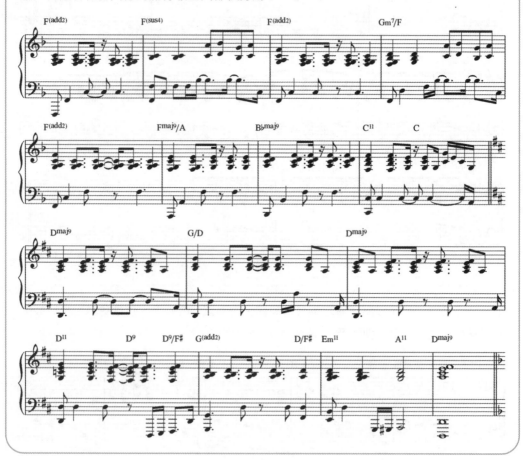

最後一種是十六分音符分解和弦，我覺得對於這首歌來說聽起來可能太忙碌了，但是你還是可以把它學會，在有些別的曲子會用得上的，彈彈看：

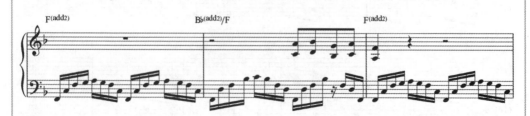

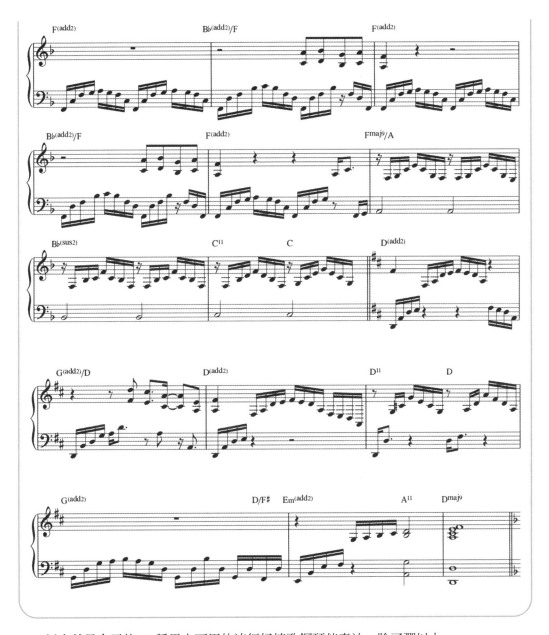

以上就是今天的 10 種馬上可用的流行抒情歌鋼琴伴奏法,除了彈以上的譜之外,更重要的是把產生這些伴奏的思考邏輯學起來,所以你可以把它們套用到任何曲子上喔!

64 如何用鋼琴彈 Bossa Nova 伴奏？

我之前在 Facebook 上調查過大家在自彈自唱、或是彈鋼琴伴奏時遇到的問題，網友們最想要會彈的風格第一名就是 bossa nova，所以我在這篇就要來教你如何彈出聽起來很正常的 bossa nova。根據維基百科的說法，bossa nova 這個字字面上的意思是「新潮流」，是一種在 1950 年代起源於巴西的音樂風格，用很抒情的方式結合了巴西的森巴舞和爵士樂這樣。

我們先來看低音部分，我覺得 bossa nova 的低音節奏，最典型、簡單的彈法就是全部彈二分音符，至於說要彈哪些音的話，用和弦的根音和五度音交替是一個不錯的開始。像以下的這個例子：

● F 和弦的時候我低音彈 F-C；

● G7 和 Gm7 的時候我低音都彈 G-D；

● G♭7 的話我就彈 G♭-D♭。

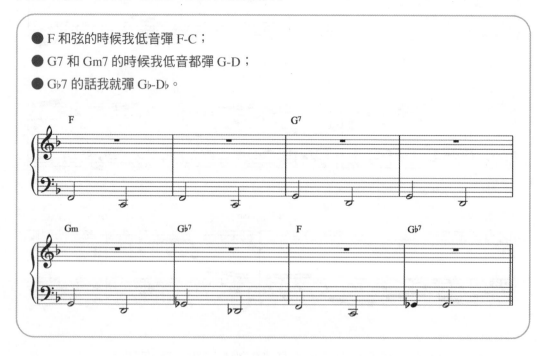

310

如果你想增加一點點複雜度，把低音節奏換成「一拍半加上半拍」這種，是常見的做法，在以下的例子我還是只使用和弦的根音和五度音交替：

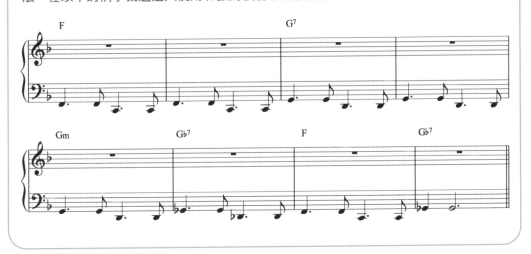

你也可以在第二拍後半拍就先彈五度音，或是有時候用上面那個八度，有時候用下面這個八度，就可以讓它更有變化一點點，看看以下的例子：

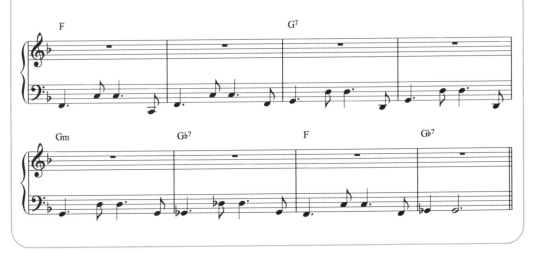

至於和弦的話，因為一開始的時候就說了它是森巴舞跟爵士樂的結合，所以要聽起來有爵士樂的感覺的話，千萬不能用太多簡單三和弦，不然就會聽起來笨笨的，像是這樣子：

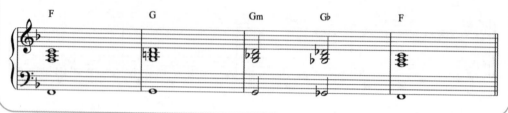

如果你是初學者的話，把大和弦彈成大九和弦，小和弦彈成小九和弦，屬和弦彈成屬十三和弦，是不錯的開始：

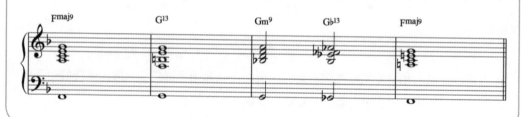

如果你想要讓聲音不要太厚，把和弦的五度音全部省略是不錯的策略，就可以變成像是這樣子：

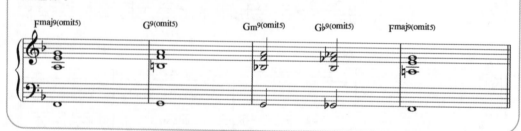

　　最後來說右手的節奏，我會說，你只要用八分音符或更長的音符，然後把大概其中一半的音符放在正拍，另外一半的音符放在後半拍，聽起來大概就會很像正常的 bossa nova 了。

你可以在右手用任何你想要的節奏，但我還是要舉兩個比較典型的右手節奏例子給你，第一個是維基百科上面寫的「bossa nova 節奏」，像是這樣子：

你注意它總共有五個音，其中三個音是在正拍上，另外兩個音是在後半拍，在鋼琴上彈起來就變成這樣：

另外一個我覺得很典型的節奏是這個：

這個節奏一共有七個音，其中四個音在正拍，另外三個音在後半拍，同樣也是差不多一半一半，在鋼琴上彈彈看吧：

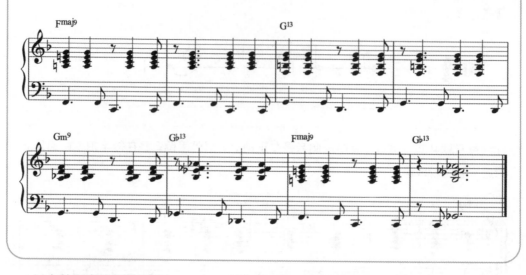

以上就是今天很簡單的 bossa nova 伴奏法課程，一定要自己也去鋼琴上彈彈看喔！

65 如何用鋼琴彈爵士風伴奏？

　　前面我們說過了如何用鋼琴模仿各種鼓節奏、如何彈 bossa nova 和流行抒情歌伴奏，今天我們要來再學一個同樣也是超級實用的風格，Swing 爵士風。

　　Swing 爵士風格的第一個重點當然就是 Swing 節奏本身了。Swing 節奏是一個很微妙、很難明確定義的東西，但如果一定要簡短說一下的話，**Swing 節奏最重要的兩件事就是：**

● 第一，所有的前半拍都要比後半拍長；

● 第二，預設來說，後半拍要比前半拍重。

也就是說，當你在樂譜上看到下圖前兩小節那樣的記譜時，你就要把它彈成類似右邊兩小節那樣子。

　　接下來說**和弦選擇**。既然這個是爵士風格，所以基本上你就是預設要使用偏向骯髒的和弦就對了，不確定要用什麼的話：

● 大和弦的時候先試試 maj7，maj9，69，或甚至 maj13(♯11) 和弦；

● 小和弦的話，試試看用 m7，m9，m11，m13，m69（小三加六九和弦）；

● 屬和弦的話，我覺得最一開始你應該先學用屬十三和弦，然後再嘗試學用各種含有變化音的屬和弦，讓它聽起來很骯髒，就會很有爵士風了。
　　（看前面的「屬十三和弦」和「屬和弦變化音」的文章！）

　　然後來說左手低音彈法。

如果是在曲子的第一段，還沒有很嗨的時候，很簡單地彈每兩拍一個音可能就足夠了，我可以在第一拍彈和弦代號指定的低音，第三拍彈另外一個隨機的和弦音：

隨著曲子的進行，你可能會想要下一段稍微忙碌一點點，那你就可以試試看在某些二分音符的前半拍加一顆音，或你也可以在每四小節的最後一拍加一顆音當作簡單的過門：

如果想要聽起來更活躍一點，你就可以進入到每一拍彈一個音的 walking bass 模式了。把剛才的例子改成每拍一個音，大概就可以變成這樣子：

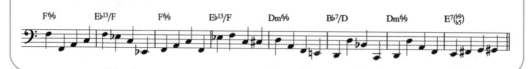

要注意，在鋼琴上彈 walking bass 的時候，我建議你把幾乎全部的音都連起來，而不要彈成斷奏。有些人可能會直覺地認為，彈斷奏的話會比較像是低音提琴撥弦的感覺，相信我，真的不會，彈斷奏的話只會有一種「自以為可愛」的感覺。

walking bass 如果要更活躍的話，可以隨機加入後半拍的音，像是這樣子：

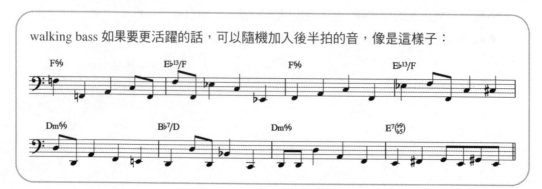

還想要更更活躍的話，也可以偶爾有三連音，像是這樣子：

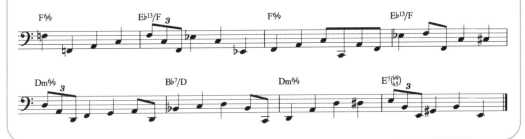

接下來來看右手的彈法。

跟前面說過的其他風格一樣，我也喜歡彈大約3～5個音，在中央C上下半個八度附近；
節奏的話，最簡單的大概就是一小節彈一次了：

一小節彈一個和弦的彈法，並不一定要彈在剛好第一拍，你也可以嘗試彈在任何拍點
上，我們來試試看全部彈在第一拍的後半拍，看看效果怎麼樣：

剛才這種和弦彈在第一拍後半拍的彈法，我覺得很多人都知道而且也常用，但我覺得更好用而且比較少人在用的，是彈在前一小節的最後半拍：

當然你也可以一小節彈兩次和弦，嘗試把有些和弦放在正拍，有些放在後半拍，像是這個例子，我放在第一拍正拍，和第二拍後半拍，聽聽看：

那如果放在第一拍後半拍，和第三拍正拍，就像是這樣子：

然後你就可以綜合以上說的技巧，發明你自己的節奏，我寫一個例子給你看：

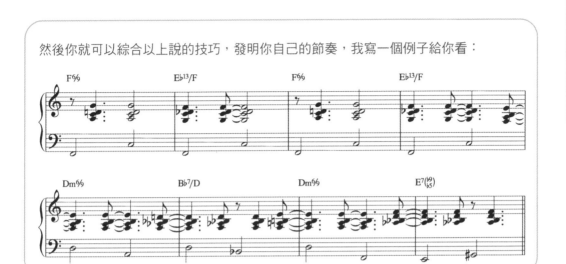

你在同一個和弦的範圍內，並不一定都要彈同樣的配置，你也可以像這個例子一樣，
稍微有一點點跑上跑下，讓它聽起來更人性化一點：

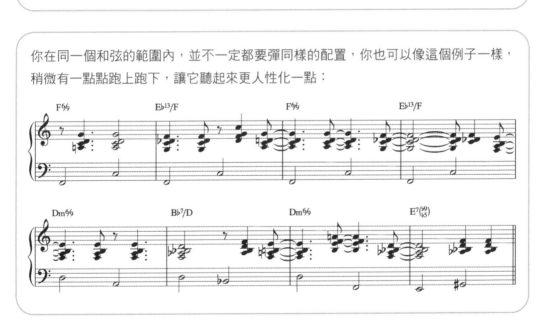

最後我想提一下，如果你想要像之前流行抒情歌伴奏那樣子，每一拍彈一次和弦的話，其實在 Swing 爵士風格也是可行的，你只要把右手和弦彈得短一點點就可以了：

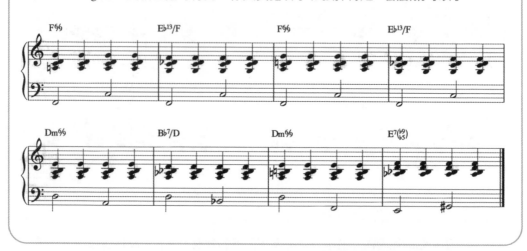

學會了以上的技巧之後，我們就可以來實戰了！以下的例子是 Alan Broadbent 寫的〈 Another Time 〉，譜的第一行是主旋律，下面兩行是鋼琴伴奏譜：

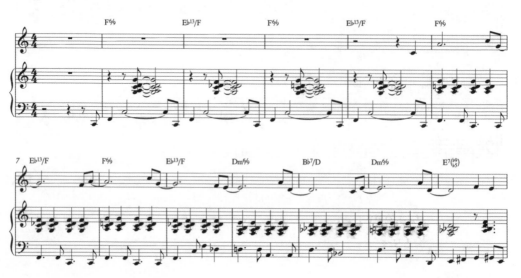

以上就是今天的 Swing 爵士風的鋼琴伴奏課程，還是老話一句，不要
只是讀讀文章而已，一定要實際到鋼琴上彈彈看喔！

五

鋼琴踏板大師班

66 鋼琴下面那三個踏板到底是做什麼用的？

　　從這篇文章開始，我想要非常詳細地來討論鋼琴的踏板，因為我覺得在所有鋼琴技巧中，大部分的學生最搞不懂，大部分老師也最解釋不清楚的事情，就是踏板技巧了。

　　一個很有趣的現象是，每次當我收到新的鋼琴學生，在我看完那亂七八糟的踏板技巧之後，我都會問，以前到底有沒有人曾經教過你要怎麼踩踏板啊？通常我得到的答案都是以下幾種：

● 「老師說照譜踩就好」，或是
● 「老師說用耳朵聽」，或是
● 「老師說這是很個人的問題，要用心去『感覺』」。

　　當然我知道「如何用踏板」並沒有一定的答案，真的是看你想要什麼聲音而定，而且用踏板的情況有千百種，我一定沒有辦法詳細列出每一個地方要怎麼做。但是我可以幫助你了解鋼琴踏板的最基本使用原理，所以你以後可以很明確地知道，踏板怎麼踩會導致什麼樣的效果，永遠不需要再猜測，或是笨笨地照著譜上（其實常常也寫得不太好）的踏板記號了。

　　首先，在開始說三個踏板的功能之前，我們要先來了解鋼琴發聲的原理，所以我們要來深入研究以下這張圖的每一個構造：

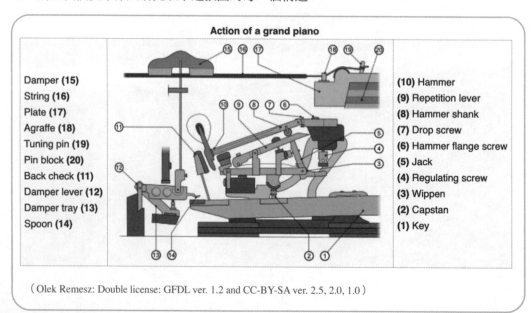

Action of a grand piano

Damper (15)
String (16)
Plate (17)
Agraffe (18)
Tuning pin (19)
Pin block (20)
Back check (11)
Damper lever (12)
Damper tray (13)
Spoon (14)

(10) Hammer
(9) Repetition lever
(8) Hammer shank
(7) Drop screw
(6) Hammer flange screw
(5) Jack
(4) Regulating screw
(3) Wippen
(2) Capstan
(1) Key

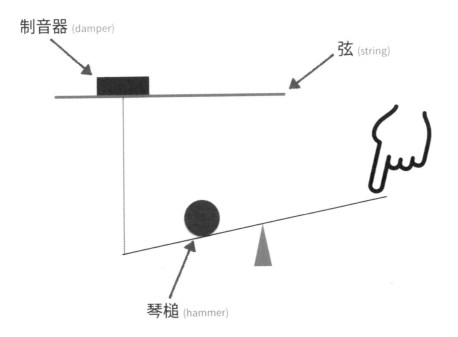

騙你的啦，誰有時間研究這麼複雜的圖啊！所以我要把上圖丟掉，自己畫一張簡化的圖給你：

制音器 (damper)

弦 (string)

琴槌 (hammer)

「弦」、「琴槌」和「制音器」

基本上，身為彈鋼琴的人，你需要關心的鋼琴構造只有三個：「弦」、「琴槌」和「制音器」。

首先你要知道鋼琴有很多條「弦」，在中音到高音區域，每一個琴鍵都有三條弦，三條弦是調成一樣的音；在中低音區域，每一個琴鍵會變成只有兩條弦；而在最低的幾個音，每一個鍵會只有一條弦。

「弦」的功能是用來「被敲」，弦被敲之後它就會振動，振動的時候就會發出聲音，至少簡單地來說是這樣子啦。

第二個你要知道的構造是「琴槌」，琴槌有通常是木頭的心，然後外層白白的部分是壓縮的羊毛，琴槌的功能是用來「敲弦」。

第三個構造是很多初學者都不知道的、弦上面一塊一塊黑黑的東西，它們叫做「制音器」，功能是把弦壓住，讓弦不要振動。在你沒有按下琴

鍵的時候，制音器的預設位置就是壓在弦上的，所以弦平常會被壓住、不會亂振動。

「琴槌」和「制音器」都是從琴鍵來控制的，當你彈下琴鍵的時候，一個類似蹺蹺板的裝置會把琴槌拋起來，讓琴槌去敲弦，在琴槌敲到弦之前，制音器會先提高到空中，意思就是不要把弦壓住，這樣弦被敲之後才能持續振動。

注意槌子只有敲「一下」弦，就會先掉下來了，你平常彈鋼琴的時候，要把琴鍵按住的唯一目的，就是要維持制音器在空中，所以弦才可以繼續振動。

那最後你放掉琴鍵，制音器會從空中掉回弦上，把弦的振動停住，所以你放掉鍵的時候聲音才會停。

以上就是「弦」、「琴槌」和「制音器」這三個構造的基本原理。

*1 制音器（上方黑色木塊加白色羊毛墊）、弦、琴槌（下方白色物體）。
*2 琴槌拆下來的樣子。

鋼琴下三個踏板的功能

了解了這三個構造，我們就可以簡介鋼琴下面那三個踏板的功能了，這三個踏板當中，只有右踏板的功能，是在平台鋼琴和直立鋼琴都是一樣的。

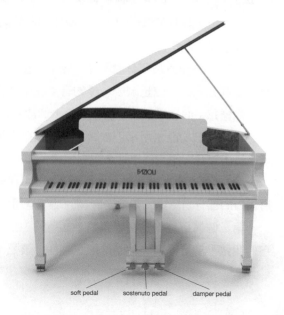

soft pedal　　sostenuto pedal　　damper pedal

右邊這個踏板叫做「damper pedal」，damper 就是剛剛說的「制音器」的意思，所以直接翻譯的話就叫做**「制音器踏板」**，它的功能是舉起鋼琴裡面所有琴鍵的制音器，也就是讓所有的弦都不要被壓住。

踩下右邊踏板的時候最明顯的事情，就是即使琴鍵已經放掉，都還是不會被制住，所以所有的音都會聽起來很延長。直到你放掉踏板，制音器掉下來，壓住所有的弦，聲音才停下來。

踩下右邊踏板的時候「不明顯」的事情是，所有的制音器拿起來，導致弦沒有被壓住之後，弦就可以受到周遭聲音的影響而共振，了解這個現象是控制鋼琴音色的重要概念，後面我將會專門用一篇文章來詳細討論共振的事情。

回到名詞的問題，因為台灣人不喜歡名詞有五個字，所以翻譯的人把「制音器踏板」的「器」拿掉，簡稱它「制音踏板」，但我不喜歡這個翻譯，因為我覺得它容易讓初學者誤會意思，「制音踏板」這個字感覺好像是踩下去聲音就會被制住一樣，但實際上是踩下去的時候聲音「不會」被制住，所以也許可以改名叫做「『不要』制音踏板」嗎？

另外因為這個踏板踩下去聲音感覺會延長，所以很多人叫它「延音踏板」，但如果你繼續看接下來幾篇文章，你就會發現其實右邊踏板的用途並不一定是要把音拉長，所以我覺得「延音踏板」這個名詞也不太好。

所以大家還是一起來把 damper pedal 正名成它應該要有的名字，也就是「控制制音器高度」的「制音器踏板」吧。

再來是**中間踏板**，在平台鋼琴上，它也是控制制音器的踏板，不過它不像右踏板是舉起全部的制音器，中踏板是可以控制「特定」的制音器。

中踏板的邏輯是這樣的：中踏板會把**「它踩下的當下，正好在空中的那些制音器」**卡在空中，讓它們不會掉下來，而其他的制音器維持正常的起落。

到平台鋼琴上試試看：

● 先彈 C、E、G 這三個音，然後在「手還按住的期間」踩中踏板，中踏板就會把這三個音的制音器卡在空中不會掉下來。

● 把 C、E、G 這三個琴鍵放掉，然後亂滑亂彈其他的音，你會發現只有 C、E、G 這三個音會延長，直到放掉中踏板為止。

中踏板叫做 sostenuto pedal，直接翻譯的話叫**「持續音踏板」**，但是你

知道，有些人不喜歡五個字，所以把它刪了一個字改成「持音踏板」。

直立鋼琴的中間踏板則是完全不一樣的另一個功能，它是踩下去的時候會有一塊布擋在琴槌和弦中間，也就是讓琴槌變成隔著一塊布敲弦，聲音會變得很悶。這個踏板不是在一般演奏中會用到的踏板，它只是設計來讓你比較不要吵到鄰居用的而已。它的名字叫做 practice pedal，中文就是「練習踏板」。

最後是左邊踏板，左邊踏板叫做 soft pedal，或中文叫「柔音踏板」，但是它在平台鋼琴和直立鋼琴的作法不太一樣。

平台鋼琴的左踏板，踩下去之後會把整個鍵盤和打擊系統往右移動。

打擊系統往右移動會發生兩件事，第一件事是在中高音區，琴槌原本會一次敲到三條弦，但琴槌如果往右偏一點點的話，就會只有敲到右邊兩條弦。

第二件事是因為琴槌是羊毛做的，如果一直拿羊毛的同一個地方去敲弦，常敲的那個地方就會凹進去，產生凹痕，那因為凹進去的地方的羊毛是被壓縮了，所以那個地方毛會比較硬，敲到弦聲音就會比較尖；那如果把琴槌往右偏一點點的話，它就會用平常比較少敲的、也就是毛比較鬆軟的地方敲到弦，聲音就會比較悶、比較柔和。

所以基本上你可以把平台鋼琴的左邊踏板當做音色切換器，讓你可以隨時切換「正常音色」和「柔和音色」。

至於直立鋼琴的左邊踏板，很多人都說它好像沒有什麼用，如果你也這樣覺得的話，沒錯，你真的是對的，它還真的沒有什麼用。

直立鋼琴的左踏板踩下去時，會把所有的琴槌先朝弦的方向拉近，也就是讓琴槌從比較近的距離打弦，那因為距離太近，可以加速度的空間不夠，所以理論上會比較難彈大聲。但實際上，你只要稍微用力一點點，就還是可以彈大聲，所以很多人都會覺得它沒有什麼效用。

也要注意，直立鋼琴的左踏板只是把槌子拉近而已，並沒有左右偏移，所以不會像平台鋼琴一樣讓音色變悶。

以上就是今天的鋼琴踏板簡介課程，最後複習一下：

● 右踏板可以拿起「所有的制音器」，讓所有音在琴鍵放開後也不會被制住。

● 平台鋼琴的中踏板，可以卡住特定制音器。

● 直立鋼琴的中踏板，可以用布擋住琴槌，讓你比較不會吵到鄰居。

● 平台鋼琴的左踏板，可以把琴槌往右偏移讓聲音變柔。

● 直立鋼琴的左踏板，可以把琴槌拉近讓聲音變小。

接下來的文章，我們還要討論更多關於踏板的事，趕快繼續看下去吧！

鋼琴的右踏板應該踩多深？

　　在上篇我們簡介了鋼琴發音的基本原理，也說明了下面那三支踏板的功能，接下來，我們就可以來詳細討論鋼琴的右踏板，也就是制音器踏板的使用細節。

　　我最常看到的、關於踏板的初學者錯誤，就是把踏板理解成一個「開關」。我在這邊說的「開關」的意思是，很多初學者會把踏板理解成一個只有兩種狀態的東西，也就是踏板只能「踩」或者是「放掉」。他們會這樣想，其實也不是他們的錯。

> 傳統樂譜上的踏板記號，也是用一個符號代表「踩」踏板，而另一個符號代表「放掉」踏板，而很多鋼琴老師都會叫初學者照著譜踩就好，所以他們的理解會變成這樣也就不奇怪了。
>
>

　　但事實上，右踏板比較像是汽車油門踏板那樣子，它是一個可以藉由你踩的深度不同來連續控制程度的控制器，並不是只有「完全不踩」和「踩到底」兩種狀態。

　　回想一下上一篇說的鋼琴構造：鋼琴裡面有弦，琴鍵彈下去的時候弦會被敲，同時原本壓在弦上的制音器也會提起來，讓弦可以持續振動發出聲音。

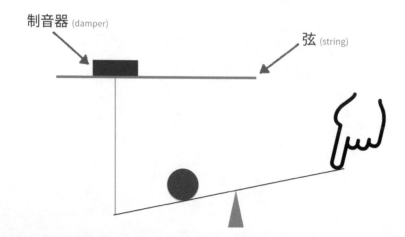

制音器 (damper)　　　　　　　　　　　　　弦 (string)

制音器是一個黑色的小木塊，加上了下面的羊毛墊（以下的示意圖畫
成淡灰色）組成的。

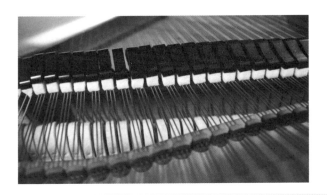

鋼琴的右踏板是用來控制制音器的預設高度，如果你完全不踩右踏板
的話，琴鍵只要一放掉，制音器就會掉回弦上，盡它最大的力量來把弦停
住。反過來說，如果你把踏板踩到底的話，即使琴鍵放掉，制音器也不會
掉下來制住弦，弦的振動就可以一直持續，聲音就會拉長。

←— 小木塊

不踩踏板，制音器壓得很緊。

↑ 羊毛墊　　　　　　　　　　　　　　　　↖ 弦

但是，如果我只把右踏板踩下去「一點點」的話會怎麼樣呢？

示意圖中的淡色區域代表的是制音器的羊毛墊，如果你只有把踏板踩
下去一點點、也就是只把制音器提起來一點點的話，這塊羊毛還是會碰到
弦，還是會有制住弦的效果，只是它現在沒有碰弦那麼緊了，制住弦的速
度不會像完全不踩踏板的時候一樣快，你聽到的效果就會是鍵放掉之後還
有一點點尾音。

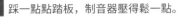

踩一點點踏板，制音器壓得鬆一點。

隨著你把踏板踩得越來越深，這塊羊毛跟弦的接觸程度就會降低，羊毛就越不會停住弦，導致琴鍵放掉後的尾音越來越長。

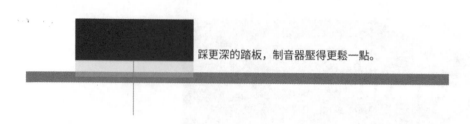

踩更深的踏板，制音器壓得更鬆一點。

直到，你把右踏板踩到制音器完全離開弦的程度。你想想看，一旦制音器提高到完全沒有碰到弦，弦就是可以完全自由振動的意思了，也就是說，在這個高度，聲音的延長程度就已經到達最大，從這裡開始，就算你再繼續把踏板踩得更深、讓制音器再更往上提高，也不會讓聲音變得更長。

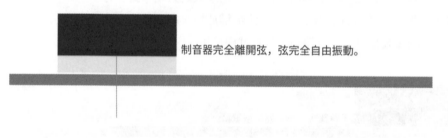

制音器完全離開弦，弦完全自由振動。

這就是今天的關於右踏板深度的前兩個重點，我們再複習一次：

● 重點一：在制音器的這一塊羊毛跟弦「還有接觸」的期間，你是可以控制右踏板的影響程度的，你把右踏板踩得越深，你放掉鍵之後，留下的尾音就會越長。

● 重點二：一旦你把右踏板踩到制音器完全離開弦的高度之後，右踏板就達到它的最大效果了，在大部分的鋼琴，這個點差不多是在踏板踩下去一半到三分之二的地方，從這個點以後，就算再踩得更深，也不會再增大效果。

還有一點你需要知道的事情是，在大部分的鋼琴，並不是一踩右踏板，制音器就會馬上開始有反應。要了解這個問題，你需要想像一下踏板是如何跟制音器連接的。

你可以想像制音器是一個棒棒糖形狀的物體，它的下面這一端是被插在一個底座上，底座的下方有一根鐵柱，鐵柱是連到一個你可以用腳踩的蹺蹺板裝置（也就是右踏板）。當你踩下右踏板的時候，鐵柱會整根被往上頂，然後連帶頂到制音器底座，來把鋼琴的制音器拿起來。

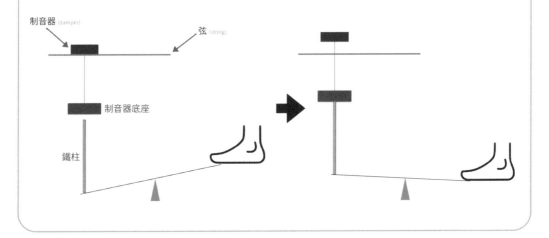

當然以上這張圖不是正確的鋼琴構造圖，但是我覺得你可以這樣想像的話就已經夠精確了。

這張圖要告訴你的就是今天的第三個重點：

● 在大部分的鋼琴，踏板還沒踩下去的時候，這條鐵柱頂端的預設位置，是離制音器底座還有一小段距離的，這也就表示，右踏板的最上面一小段是完全沒有作用的。你要先把鋼琴右踏板踩下去一小段，鐵柱才會碰到制音器底座，才會開始拿起制音器，才會開始有踏板的效果。

最後做個結論，如果你把鋼琴右踏板踏下去的深度，和產生的效果強度畫成一個關係曲線圖的話，會長得像是這個樣子：

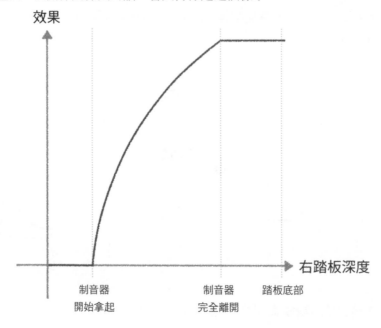

- 右踏板在最剛開始踩下去的一小段，是完全沒有效果的，因為制音器根本還沒有開始抬起來。
- 制音器開始拿起來之後，踏板的效果會急遽升高，在制音器跟弦還有接觸的區間，你都可以控制踏板的效果程度。
- 直到你把制音器提高到完全沒有碰到弦，右踏板才會達到最大效果，從這個點之後，再踩得更深就也不會有更大的效果了。

這才是對右踏板的深度比較正確的理解，如果你以前一直把右踏板當做只有兩種狀態的開關，或單純只想說踩越深效果就越大的話，恭喜你今天終於把觀念改過來囉！

鋼琴的右踏板還有更多技巧等著你學習，趕快繼續看下一篇吧！

68 彈鋼琴要怎麼「換踏板」？

（提示：沒有你想的那麼簡單）

在這篇我要教你每一個彈鋼琴的人都應該要會的、鋼琴右邊踏板的「最」基本的用法，就是**如何用踏板把兩組音連起來**。

假設接下來的情況：我們有三個和弦，我想要這三個和弦的聲音完全沒有間斷地接在一起，但是我的手必須先從一個和弦拿起來，才能去彈另外一個和弦，這樣的話聲音一定會斷掉，所以我必須要用踏板把聲音拉長，才有可能把它們全部連在一起。

我現在要先一步一步列出，把這三個和弦連起來你需要做的步驟。

想像下圖從左到右是時間軸，三條直的虛線分別代表三個和弦彈下去的時機，音符旁邊的色塊代表手實際停留在鍵盤上的期間，下方的線條代表右踏板位置，如果線條在低位，就表示踏板踩下，在高位的話就表示踏板放開。

● 第一步，用手先彈第一個和弦然後按住。
● 第二步，在手還按住的期間，去踩鋼琴的右踏板，到制音器完全提起，
　來拉長現在的聲音。

● 第三步，確定踏板踩下了之後，把手放掉。

● 第四步，用手彈第二個和弦並且按住，手彈下的同時，右腳放掉踏板。

● 第五步，維持踏板還是放掉的狀態，等第一個和弦的聲音完全消掉。

● 第六步，在手還按住的期間，去踩鋼琴的右踏板，到制音器完全提起，來拉長第二個和弦的聲音。

● 第七步，確定踏板踩下了之後，把手放掉。

● 最後一步，用手彈第三個和弦並且按住，手彈下的同時，右腳放掉踏板。

　　然後我要說明剛剛這個過程中，幾個初學者可能不會注意到的細節。

　　首先是**最一開始手和踏板到底哪一個要先**的問題，如果你還是鋼琴初學者的話，簡單的答案是「手先彈下去，至少過 0.3 秒以後再踩下踏板」，大部分的時候需要這樣子做的原因，是為了要避開琴鍵彈下去那一瞬間產生的比較大的共振，可以讓聲音變乾淨很多。但如果你已經不是初學者，想要比較複雜的答案的話，我們在下一篇會來詳細研究共振的問題。

　　再來是**手放掉的時機**。你需要注意，當你是想要用踏板來延長一個音的時候，你永遠要先確定「**踏板已經踩下、制音器完全離開之後，才把手放掉**」。我最常看到的初學者錯誤就是太早把手拿起來，如果你腳還沒踩下去，就先把手放掉的話，聲音就會直接斷掉了，那是你不想要的。

確定踏板踩下了，才把手拿起。

　　接下來是用踏板連接和弦的時候，**什麼時候應該放掉踏板**的問題。首先你要先了解一件事，那就是「把踏板放掉」這個動作的目的，是為了要把前一個和弦的聲音切掉，這個聽起來很像是廢話，但我覺得很多初學者都沒有想通。

　　那你什麼時候應該把前一個和弦的聲音切掉咧？大部分的情況下，就是下一個和弦發出聲音的那一刻，所以我才會在前面的步驟說，你在彈第二個和弦的「同時」，要把踏板放掉。

那如果太早放、也就是在彈新的和弦之前，就把踏板放掉的話，前面那個和弦的聲音就會斷掉了；那如果太晚放的話，前後這兩個和弦的聲音就會重疊一小陣子。至於聲音斷掉和聲音重疊是不是好事，就要看你是斷掉多久、重疊多久，以及曲子需要的情況了。

最後一個細節，是我覺得只有很少的人有注意到的。那就是大部分的人在放掉踏板之後，都會馬上就把踏板踩回去，在他們腦中，「把踏板放掉然後踩回去」這個俗稱「換踏板」的動作，是合起來被當成一件事來思考的，我會說這個習慣其實不太好。

就像我前面說的，我們把踏板放掉的目的，是為了要把前面的聲音切掉，但是你可能沒注意過的事情是，並不是你一放踏板的當下，鋼琴的聲音就會瞬間切掉。

因為弦是有質量的東西，振動中的弦其實含有滿大的能量的，而制音器只是一塊不是很重的小木塊和羊毛，制音器要把弦停住，其實需要一小段時間，根據你彈的音的高低以及強度，制音器要把弦完全停住，可能會需要 0.3 秒到 1.5 秒不等。

沒錯，如果你彈了一個還滿低、還滿大聲的音，你可能會需要把琴鍵或踏板放掉長達 1.5 秒，才能夠把振動中的弦完全停住。所以如果你每次都是一放踏板就「馬上」踩回去的話，制音器可能會來不及把聲音停住，那前後的聲音就會疊在一起變得很混濁了。

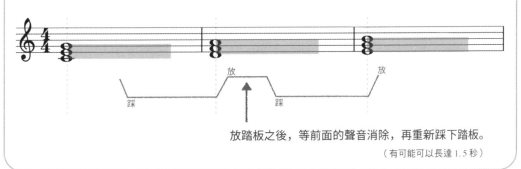

放踏板之後，等前面的聲音消除，再重新踩下踏板。

（有可能可以長達 1.5 秒）

所以在放踏板之後，記得要等到你不想要的聲音完全消除，再把踏板踩回去，如果你以前沒有注意過這件事的話，今天就把它改過來，你彈鋼琴的聲音會馬上進步很多喔！

69 鋼琴踏板的進階祕技：共振控制！

　　大部分的鋼琴初學者對於右踏板的想法，大概就只有「踩下去之後音會變長」而已。如果你已經看過前幾篇文章的話，可能還會知道「制音器高度」跟「制音時間」的問題，在這篇我要告訴你，右踏板還有一個很重要、但只有進階程度的人知道的「**共振控制**」技巧。

　　首先，什麼是「共振」啊？你有興趣的話當然可以去讀維基百科上面很長、很複雜的文章，但是對於學音樂的人來說，我們只要理解，「共振」就是當一個物體振動發出聲音的時候，會被周遭的其他物體聽到，如果它發出的頻率，剛好是周遭的物體喜歡的頻率（也就是在它們的泛音列裡面）的話，周遭的物體就會很開心地跟著一起振動、發出聲音。

　　那這件事跟我們彈鋼琴有什麼關係？你看鋼琴裡面不是有很多弦可以振動嗎？如果你可以對著它們發出它們喜歡振動的頻率，它們就會跟著你一起發出聲音。

　　試試看，你現在可以走到鋼琴旁，對著鋼琴大叫，看看鋼琴會不會喜歡你的聲音，然後跟你一起共振。

　　你真的去對著鋼琴大叫了嗎？為什麼什麼事都沒有發生呢？因為現在鋼琴所有的弦都被制音器壓住了，它們就算想要振動也沒有辦法。所以你應該要踩右踏板，拿起所有的制音器，這樣弦就可以自由振動了。現在踩著鋼琴的右踏板，再對著鋼琴大叫一次。

　　這次聽到鋼琴受到你的聲音共振的回音了嗎？

　　跟對著鋼琴大叫同樣的道理，當你彈下鋼琴的隨便一個鍵的時候，那個鍵的琴弦就會被敲、振動發出聲音。如果你只是單純按住一個琴鍵的話，就真的是只有那個音的弦會振動；但是如果你踩右踏板，把制音器全部提起來的話，整台鋼琴的弦，都可以聽到你彈的那個鍵的聲音，然後跟著一起共振。

　　到鋼琴前試試看：

● 不踩踏板，彈一個鍵按住，聽聽看只有那個音的琴弦振動的聲音。

● 然後，先踩住右踏板再彈同一個音，聽聽看其他的弦也跟著一起振動的效果。

效果應該差滿多的吧？只按住一個鍵的聲音，聽起來很乾淨，很像來自「單一定點」的感覺；踩住踏板的聽起來比較混濁，聲音的方向有來自「大範圍」的感覺。那是乾淨還是混濁比較好咧？就要看當下音樂的情況了。

同樣地，共振也不是只有「有共振」和「沒有共振」兩種可以選，你可以用踏板踩下的時機，來控制共振的強度和內容。

以下是鋼琴的一個音彈下的聲波圖，一個很明顯的事情是，鋼琴的音，都是最一開始彈下去的時候最大聲，然後越來越小聲。

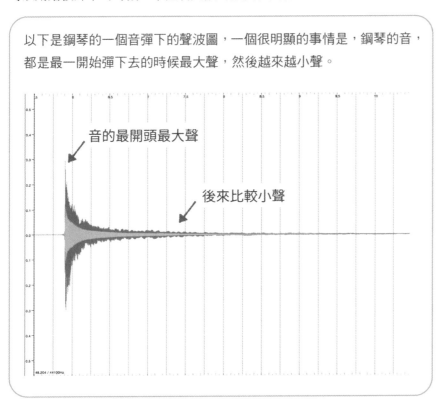

這表示,如果你「先踩踏板再彈」一個音的話,鋼琴裡其他的弦都可以聽到你彈的這個音的從頭到尾的振動,就會產生很多共振聲。

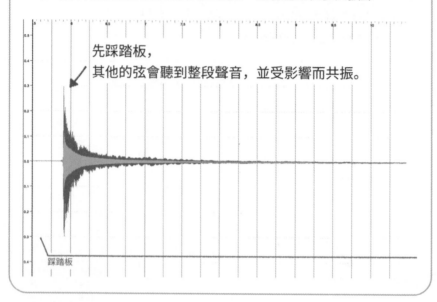

先踩踏板,
其他的弦會聽到整段聲音,並受影響而共振。

踩踏板

但是只要你彈了音之後,隔 0.3 秒再踩踏板的話,其他的弦就不會聽到最開始那個比較大聲的部分,產生的共振就會變小滿多。

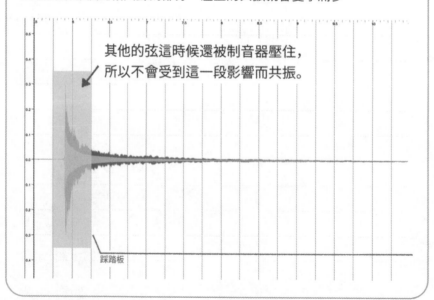

其他的弦這時候還被制音器壓住,
所以不會受到這一段影響而共振。

踩踏板

如果再更晚踩踏板，例如隔一秒以後的話，因為剩下的聲音已經很微弱了，所以其他弦被影響產生的共振就不太明顯了。

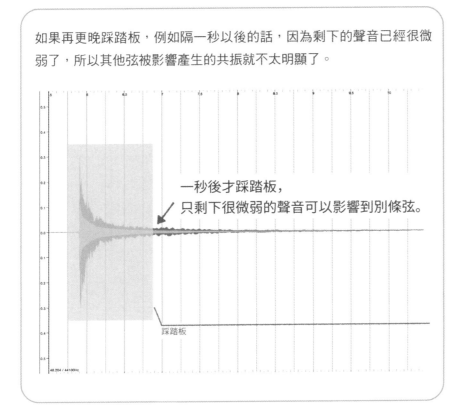

一秒後才踩踏板，只剩下很微弱的聲音可以影響到別條弦。

踩踏板

總之，越早踩踏板，就表示你讓其他弦聽到的聲音越大，那麼產生的共振就也會越大，聲音聽起來就會越混濁。

不過，聰明的你可能會想，假設我先踩踏板然後彈一個中央 C，讓其他的弦聽到中央 C 的聲音，它們共振的內容應該也要是中央 C 的聲音才對，所以得到的結果應該就要只是同樣的中央 C 單純變大聲而已。可是為什麼實際上，先踩踏板彈一個音的聲音，會聽起來那麼混濁，跟後踩踏板的時候差那麼多呢？

祕密是在一個音最開頭的 0.2 秒。當你彈鋼琴的一個音的時候，其實發出來的並不是只有那個音的頻率而已，琴槌在撞擊到弦的那一瞬間，還會有一個大約 0.2 到 0.3 秒左右的撞擊雜音，我先暫時叫它「叩叩聲」好了，大部分的人可能平常不會注意到這個聲音，但是它確實是存在的。

叩叩聲

這個叩叩聲是一個沒有明確音高的「雜音」。當我們說一個聲音「沒有明確音高」的意思，其實是在說它含有太多種頻率，但沒有哪一個頻率的能量特別大到會讓人注意到。因為這個叩叩聲含有非常多種頻率，就表示它可以造成幾乎鋼琴裡的每一條弦的共振，因為每一條弦都可以在這個叩叩聲中找到它自己喜歡振動的頻率。如果叩叩聲發出來的時候，你剛好有踩著踏板，那麼叩叩聲就可以造成一個聽起來非常混濁，有那種空蕩蕩地下道回音感覺的共振聲。

下面的圖是頻譜分析圖，左到右是時間軸，下到上表示頻率，白色的亮度表示該頻率的音量。左半部是沒有踩踏板的時候彈單音，右邊的則是先踩踏板彈單音的效果。

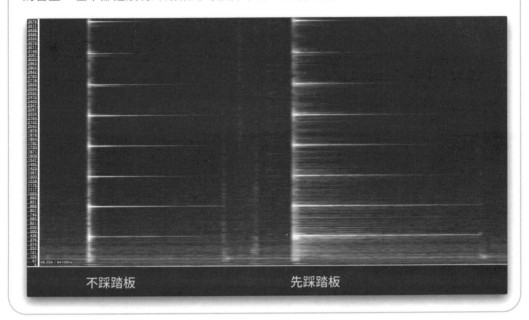

你可以清楚看到鋼琴一彈下去的時候的叩叩聲，是一整條從低到高的白線，意思就是它含有幾乎所有從低到高的每一個頻率，在左邊沒踩踏板的版本，叩叩聲大約在 0.2 秒後就消失了，之後就只留下幾條很明顯的細細的橫線，表示我彈的那個音的頻率；而在右邊這個先踩踏板的版本，你可以很清楚地看到，叩叩聲結束之後，除了有跟左邊一樣的清楚的白色橫線之外，還有一大堆被叩叩聲共振到的別條弦留下的聲音。

那所以，在有叩叩聲的時候踩踏板到底好不好？我會說如果是中音或低音的話，在大部分的時候，我會想要等叩叩聲過了之後再踩下踏板，也就是手彈下去之後，至少過 0.3 秒以後再踩踏板，來躲掉叩叩聲的共振，讓聲音變乾淨；反過來說，如果是很高音的話，因為鋼琴的高音弦本身的聲音很單薄，所以踩踏板去得到很多叩叩聲的共振常常是好事，會讓它聽起來比較「餘音繞樑」一點。

以上就是今天的用鋼琴右踏板控制共振的課程，我覺得這個技巧只有很少數的進階程度的人知道，而能夠在實際演奏中控制得好的人就更少了，但如果你把它練好的話，可以給你很大的音色上的優勢喔！現在就去鋼琴上實驗和練習吧！

20 個關於鋼琴右踏板的小祕訣

● 祕訣 1：鋼琴的最高音大約一個半八度的琴鍵，是沒有制音器的。這表示在這個區域，你有按住琴鍵和不按住琴鍵的結果是完全一樣的。但是要注意，踩踏板和不踩踏板的結果還是不一樣喔，因為我們前一篇說的，踩踏板的時候其他的弦會共振的緣故。

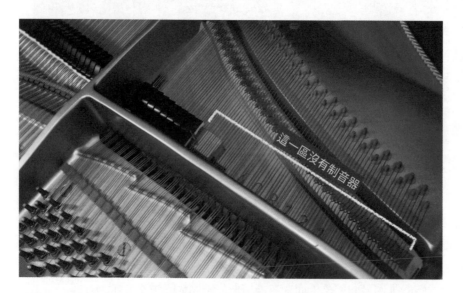

這一區沒有制音器

● 祕訣 2：永遠把你的右腳放在右踏板上，不管你有沒有要踩，因為只有不會用踏板的初學者會把腳放在地上（至少以古典音樂的情況而言啦）。

● 祕訣 3：永遠把你的左腳放在左踏板上。有些人也許會不同意這個意見，但我個人覺得鋼琴左踏板是控制音色的重要工具，尤其是在平台鋼琴上，如果你是從來不用左踏板的人，我強烈建議你開始研究把左踏板應用到你的彈奏中。

● 祕訣 4：我在之前的文章，不是有提過右踏板「最一開始踩下去的那一小段」是沒有用的嗎？因此，如果想要更敏捷地控制踏板，你可以先把那一小段沒有用的區域踩掉，把腳等在制音器即將啟動的那個點。

● 祕訣 5：踏板「幾乎永遠不需要」踩到最底，你只需要踩到制音器完全

離開就可以了，在大部分的鋼琴差不多是**踏板踩下二分之一到三分之二的地方**。把踏板踩到底會增加換踏板的難度，還有一些其他不好的副作用。

● 祕訣6：建議你在頭腦裡這樣子想像踏板：想踏板有「**頂端、制音器啟動、制音器完全離開弦、底部**」這四個重要的點。可以控制踏板程度大小的區域只在中間兩個點之內，這也是你的右腳大部分的時候要在的區域，每當遇到一台新的鋼琴時，先去試試看中間這兩個點在哪裡。

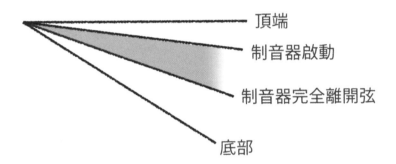

頂端
制音器啟動
制音器完全離開弦
底部

● 祕訣7：如果你把踏板踩得很深然後快速放掉，制音器會快速墜落撞到弦，會產生「碰」一聲，這個通常是壞事，要避免。

● 祕訣8：如果你有那種換踏板時「一放掉踏板就馬上踩回去」的習慣就更糟糕，因為如果你產生「碰」的噪音之後馬上把踏板踩回去，那個「碰」的一聲還會留下來，這是很多人換踏板的時候聲音混濁的重要原因。

● 祕訣9：說到雜音，踏板踩下去太猛也會有撞擊雜音，那是你踏板後方控制的鐵柱撞到制音器底座的聲音，但如果你像是祕訣4說的，先把右踏板最上面那一段踩掉，就可以避開這個問題。

● 祕訣10：如果你放掉踏板太快，除了有制音器撞到弦的「碰碰」聲，踏板本身的鐵撞到木頭框架也會有雜音。

● 祕訣11：在彈分解和弦時，如果想避免太多叩叩聲震到其他弦，你可以用手把前幾個音按住久一點，來延後踩下踏板的時機，這樣你就可以多避開一兩個音的叩叩聲，會讓聲音變乾淨很多。

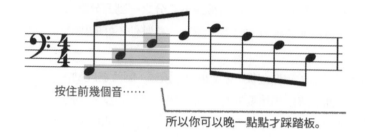

按住前幾個音……

所以你可以晚一點點才踩踏板。

● 祕訣 12：如果你有手需要跳得很遠的「碰恰伴奏」，盡量在第一個音讓手停在鍵盤上久一點點，來延後踩下踏板的時機，避免一打就跑。踏板只要可以晚 0.2 秒踩，音色就會有很大差別，如果你忘記為什麼 0.2 秒是關鍵時間，看前面的文章喔！

盡量按長……

所以你可以晚一點點才踩踏板。

● 祕訣 13：如果必須要比較長時間地踩住踏板，但怕聲音太骯髒，可以彈稍微弱一點來補償它。

● 祕訣 14：右踏板還可以控制音結尾的速度，你可以快速放踏板來把聲音瞬間切掉，或是慢慢放踏板讓它漸弱結束。

● 祕訣 15：你可以用非常非常淺的踏板，給你的斷奏音一點點尾音和共振，它就會聽起來比較 Q Q 的有彈性。

● 祕訣 16：你也可以用踏板增加共振，讓大聲的和弦變肥大、更有力量。

● 祕訣 17：非常非常淺的踏板（大約只踩下 3 ～ 5%的那種），可以被用在幾乎任何曲子的任何地方，來增加一點點尾音長度和共振，讓音色變寬闊、更有空間感一點，就很像是混音的時候開啟回音效果一樣。

● 祕訣 18：但是要小心，即使是非常淺的踏板，一旦踩得稍微有一點點太深或太久，聲音還是可能變得很髒。同樣的，就很像是你在混音的時候，也不想把回音效果開太大的道理一樣。

● 祕訣 19：有些人說，當彈奏像是巴哈那個年代的作品時，不可以踩踏板，因為那些曲子是寫給大鍵琴彈的，而大鍵琴並沒有踏板，所以你用鋼琴彈也不可以踩踏板。關於這個問題，我的看法是：「**我們為什麼要模仿舊的樂器的缺點？**」

比較好的說法應該是，彈巴哈或是其他巴洛克時期的大鍵琴作品時，不要用那種「把一大堆音胡亂疊起來的初學者踏板」才對。如果你懂得我在這幾篇文章說的，用踏板來把音連接好，增加一點點共振，修飾音的結尾，讓跳音變ＱＱ的，知道哪些音可以疊在一起、哪些音不行，並且懂得適時避開不想要的叩叩聲和制音器雜音的話，用踏板當然是讓效果變更好的。

當然，以上說得比做得容易，也難怪大部分的鋼琴老師都還是跟初學者講說，彈巴哈的時候，你就乾脆不要踩就好了。至少，比起亂踩，完全不要踩問題還是少一點啦。

● 祕訣 20：踏板沒有「簡單的使用規則」，每一個曲子的情況都不一樣。如果你使用踏板的規則是例如「每兩拍換一次」或是「每換和弦就換一次」的這種簡單規則的話，你的聲音是絕對會很難聽的。比較好的方法是真的去了解鋼琴踏板的原理，真的了解你的踏板深度、速度、時間差會對特定的片段造成什麼影響。

六

老師沒有告訴你的音樂二三事

71 要怎麼知道一首曲子應該彈多快？

在這篇我想要討論一個很基本、很簡單的問題，那就是當你拿到一首新曲子的樂譜的時候，你怎麼知道那首曲子應該要彈多快才是正確的？

當然最簡單的方式是，如果寫曲子的人還活著的話，你可以直接寫 E-mail 或打電話給曲子的原作者，問問他想要的速度應該是多少。那如果寫曲子的人已經不在這個世界上了，但是他本人有留下錄音，那麼參考作曲家本人的錄音應該是最準確的。

那如果寫曲子的人，是在錄音器材發明以前，就已經不在這個世界上的人的話呢？你怎麼知道應該要彈多快？你也許會說，你可以參考其他演奏家的專輯或是 YouTube 影片，但是當你真的去這樣做的時候，你應該會發現每一個演奏家，對同一首曲子速度的看法，其實還滿沒有共識的，所以你怎麼知道誰才是正確的呢？

一首曲子被演奏的速度快慢，可能是決定這首曲子聽起來的感覺的最重要的因素。

以下的譜是奧地利作曲家舒伯特，在 1827 年寫的、超級有名的鋼琴＜即興曲＞，很可惜地舒伯特在寫完這個曲子的隔年，也就是 1828 年，就去世了，所以他沒有留下任何他的作品的錄音。

　　試試看用「每分鐘 120、160、200 拍」這三種不同的速度,彈這個舒伯特<即興曲>的開頭小片段,有什麼不同的感覺?不曉得你有沒有覺得,120 的聽起來很「慢」,160 的聽起來很「中等」、200 的聽起來很……「快」?

　　我知道以上的形容詞很爛,我要表達的重點只是,雖然以上這三種不同的速度可以造成全然不同的感覺,但似乎三種速度其實都可行,好像沒有任何一個速度是「錯」的,那是不是每一種速度都可以呢?

　　就像是我剛才說的,你沒有辦法寫 E-mail 問舒伯特先生,而且舒伯特先生很早就離開人世了,所以也沒有留下錄音。那我們怎麼會知道,舒伯特先生頭腦裡設想的速度是怎麼樣的呢?

　　答案是,我們當然沒有辦法知道舒伯特心中的速度是多快,但是舒伯特有留下線索!大約從十七世紀開始,作曲家們就有了在譜上標示速度的習慣,標示的方式就是很簡單地在樂譜開頭寫上一個,通常是義大利文的形容詞。

　　你要知道,在錄音設備發明以前,如果你是一個作曲家,想要傳達關於你的作品演奏上的任何細節和資訊,例如要彈多快、多大聲、哪些音比較長、比較短、比較怎樣等等,你都只有兩個方法而已:一個是直接跟演奏家溝通,另外一個就是寫在紙上。

　　舒伯特在剛剛那首<即興曲>的譜上標示的形容詞是「Allegro」,也就是義大利文的「快樂」或是「快活」,用在樂譜上的話,我們就引伸它有「快速」的意思。所以我們至少可以確定,剛剛的慢速那一種不是舒伯特先生想要的了。

我在這邊想要澄清一個重要的概念，很多廠牌的節拍器，甚至節拍器 app，都會在他們的數字刻度旁邊標上一些義大利文的速度形容詞，像是右圖這個節拍器，它在每分鐘 132 拍的數字旁邊，就標上了剛才的「Allegro」字樣。

　　這很容易會讓初學者誤以為，在譜上看到「Allegro」，你就要把節拍器調成每分鐘 132 拍，這個是完全錯誤的觀念。「Allegro」就只是一個人類寫給人類看的形容詞而已，它的意思就是你要彈得「快樂」、「快活」或就是「快速」，它完全沒有要對應到每分鐘 132 拍或是任何數字的意思。

　　我也不知道為什麼製造節拍器的廠商，幾十年來都不想修正這個錯誤。

　　不過就算是同樣的形容詞，演奏家的解讀也會不一樣，像是 Scott Joplin 的＜ Maple Leaf Rag ＞，開頭標示的是「Tempo di marcia」，意為「進行曲的速度」，可是很顯然地演奏家們對於何謂「進行曲速度」不太有共識，你可以到 YouTube 搜尋大家的版本，我聽過的慢版本和快版本，速度是幾乎差了一倍的。

　　你可能會想我在整篇文章裡面還是沒有回答，當看到作曲家寫「Allegro」的時候，到底要彈多快才是正確的？

　　答案是，對於演奏家來說，其實一首曲子還真的沒有「應該要多快」，你只要用你心中覺得是「對」的速度演奏就好了。

　　但對於作曲家來說，如果我真的很在意，別人有沒有用「跟我頭腦裡面一樣的速度」來演奏我的曲子，我應該怎麼辦呢？關於速度的故事，我們還有好一些可以討論，下一篇文章繼續喔！

72　節拍器的故事

在上一篇文章我們提到，一首曲子的速度快慢，對於感覺的影響是非常大的。

在很久很久以前，如果你是一個作曲家，想要跟演奏者傳達你「**頭腦中理想的速度**」，除了去跟演奏者直接討論之外，剩下的方法就是只能在樂譜最開頭，寫上一個「**速度形容詞**」了。

但光是使用形容詞而已的話，還是不夠精確，更別提每個人對於同一個形容詞的解讀不同的問題了。所以，我們需要一個可以精確地測量拍子速度的機器，如果那個機器還可以發出聲音，幫助音樂家維持穩定的拍子，那就更完美了。

生活在現代的你，當然知道這個機器就是「節拍器」囉，而且就算你手上沒有一台獨立的節拍器，你應該也不難在 30 秒內，打開你的手機下載一個節拍器 app。

對於像我們這些已經被現代科技寵壞的人來說，我們可能會覺得：「節拍器不過就是打拍子而已嘛，有什麼難的」，不過現代被認為是很單純的「打拍子的機器」，在以前其實不是這麼簡單的。

在古早的時候，人們都是靠著一些很不方便或是很不準確的方法，像是日晷、水鐘、沙漏、蠟燭、線香、甚至是泡茶（你聽過「一炷香、一盞茶的時間」的說法嗎），來測量或敘述時間的。而且使用以上這些工具，測量的最小單位都還是太長了，不符合音樂上的使用，你總不能說，我的這首曲子，每 16 小節是一炷香的時間吧。

直到 1581 年，在義大利有個叫做伽利略（Galileo Galilei, 1564-1642）的聰明男人，他有一天在唸書的時候很無聊，所以抬頭看著掛在天花板上的吊燈，被風吹得晃來晃去，然後發現了一個了不起的事情，那就是「雖然吊燈搖晃的幅度有大有小，它們的搖晃週期居然都是一樣的！」

然後他就跑回家做實驗，從此以後，我們人類就有了「鐘擺」這個東西了。不過又是過了快一個世紀，鐘擺才成功地在 1656 年被 Christiaan Huygens 運用到時鐘上。

在差不多這個時期開始，也有許多人嘗試製作「節拍器」這樣的音樂用鐘擺。歷史上第一個製作出「可調節速度的鐘擺節拍器」的人是個名叫羅力（Étienne Loulié, 1654-1702）的法國人音樂家。

Christiaan Huygens

Christiaan Huygens by Caspar Netscher,
Museum Hofwijck, Voorburg

Born 14 April 1629
 The Hague, Dutch Republic

Died 8 July 1695 (aged 66)
 The Hague, Dutch Republic

羅力的節拍器長得像是右圖這個樣子，不過他的發明有三個重大缺陷：第一個是它的鐘擺擺沒有很久就會停了；第二個是如果要擺動比較慢速的拍子會需要很長的鐘擺；第三個是它不會發出任何聲音，所以演奏者需要盯著節拍器看，看它的鐘擺剛好垂直的那一刻來抓拍點。

後續一百多年的製作節拍器的嘗試，多半也是無法克服以上三個問題。直到 1812 年，德國發明家韋恩克爾（Dietrich Nikolaus Winkel, 1777-1826），發現了只要讓鐘擺的兩端都有配重，就算是很短的鐘擺也可以擺動很慢的拍子，現代的節拍器就誕生了。

但很可憐地，韋恩克爾並沒有把他的想法保護好，被另一個德國工程師梅智（Johann Nepomuk Maelzel, 1772-1838）偷走了他的想法，把它加上了數字刻度之後就搶先一步去申請了專利，命名為「梅智的節拍器」（Maelzel's Metronome），然後就開始製造、行銷它。

　　當然可想而知的，接下來就是兩人的打官司時間了，雖然最後韋恩克爾贏了官司，但他還是無力停止梅智製造「梅智的節拍器」，一切都太遲了。你在很多樂譜最前面看到的 M. M. 字樣的意思就是「梅智的節拍器」，一直到現代，許多資料來源都還是誤認梅智為節拍器的發明人。

　　雖然梅智用醜陋的手段「發明」了節拍器，但他還是找到了挺他的大客戶。

　　歷史上第一個「梅智的節拍器」的有名愛用者，就是貝多芬大師本人。貝多芬在 1817 年的一封書信裡寫道：

　　「我老早就想要把這些像是『快板』、『行板』、『慢板』、『急板』之類的無意義字眼丟掉了，如今梅智的節拍器終於讓我們能夠這樣做。我決定在我往後的作品中，不再標示這樣的速度形容詞了。」

貝多芬隨後將他比較有名的大約 150 首作品，記載了節拍器刻度，不過有趣的是，貝多芬在他最後幾首弦樂四重奏裡，卻沒有標上節拍器刻度。

　　最後我還想補充兩件關於節拍器的事：第一個是節拍器上面的刻度單位是「每分鐘打幾拍」（beats per minute），現代常簡寫為「BPM」。

　　第二件事是，只要是會發出聲音的東西，就一定會有人把它當作樂器使用。匈牙利作曲家李蓋替（Ligeti György, 1923-2006），在 1962 年發表了一首用 100 台節拍器演奏的＜交響詩＞，這個作品的爭議性之大，讓原本決定播送這個作品的荷蘭電視台，在首映兩天前把節目取消，改成轉播足球賽。如果你有興趣聽這個作品，到 YouTube 搜尋「György Ligeti-Poem as infónicopara 100 Metrónomos」就可以找到影片。

　　以上就是一些節拍器的小故事，其實我知道大部分學鋼琴的人都還滿討厭節拍器的，但是我要說，節拍器真的是一個練習樂器時非常好用的工具，現在你知道了幾百年來，大家花了這麼多心思在節拍器上了之後，你下次練琴的時候，還是偶爾用一下節拍器吧。

73 會不會有一天，所有的音樂都被寫完了？

在古早古早的年代，例如像是巴哈、莫札特這些人還活在這個世界上的十七、十八世紀那時候好了，想要成為作曲家的門檻是超高的，你需要受過很久很久的音樂訓練、關在琴房裡面練習很久很久的樂器、還要讀過很多很多音樂理論的書和研究很多很多其他人的作品，才可以做到。

而且就算你把曲子寫出來了，你還不一定能找得到真的人或真的樂團能夠把你的音樂演奏出來。就算你找到人可以幫你演奏出來，在錄音設備發明以前，所有的音樂都是發生完然後就消失在空氣中了，你沒有任何其他方法可以把你的作品的聲音永遠保留下來。

快轉到現代，現在做音樂的門檻變得超低的，製作音樂的軟硬體設備、學習資源和發行通路，都變得超級容易取得而且便宜，即使是隨便的、沒有受過任何音樂訓練的人，也可以打開電腦或 iPhone 或 iPad，隨便按幾個鈕就產生好像有一點點酷炫的音樂。

在這個做音樂越來越容易的年代，有些人不免會擔心，會不會有一天，我們把所有的音樂都寫完，然後就再也寫不出新的音樂了啊？

其實「音樂到底有多少種可能性」的這個問題，可能沒有你想像中那樣單純，這需要看你是用和弦、還是音高、還是節奏、還是聲音的角度來計算而定。不過，如果你有點趕時間，急著想馬上知道答案的話，簡短的答案是「不會」，在我們的有生之年，我們不可能把所有的音樂窮盡。

為什麼有很多歌都很像？

不過雖然我這樣說，但是擺在眼前的事實是，明明就有很多歌都寫得很像。在 2014 年，好和弦 YouTube 頻道開張的第一集影片，我就整理了29 首，在副歌使用一模一樣的和弦進行的流行歌。

為什麼流行歌聽起來都這麼像？

我後來又做了另外一部影片，討論在這個俗稱「卡農和弦進行」的東西上面寫的旋律，也都很容易聽起來很像的原因。

「卡農」和聲進行，以及為什麼很多流行歌的旋律都很像

其實這個「大家都寫一樣的和弦進行」的現象並不是在華語流行歌裡面才有，在英文流行歌，或甚至古典音樂裡面都有。

這就有點像是你家巷口的早餐店，因為他們的蛋餅很好吃，所以你每天都去吃他的蛋餅，你鄰居也去吃他的蛋餅，你鄰居的鄰居也去吃他的蛋餅，大家都吃了很久，卻也不會罵對方「你為什麼學我吃一樣的蛋餅」的道理是一樣的。

順暢的和弦進行，會一直被重複使用的原因差不多就是這樣：因為它們已經被測試過是順耳的了，所以你如果也跟著寫的話，雖然不會聽起來很有創意，但至少一定不會聽起來很奇怪。

甚至還有人做了一個專門「找出哪一首歌跟哪一首歌聽起來很像」的部落格，叫做「That Song Sounds Like」。

例如像 Guns N' Roses 的「Mr. Brownstone」的前奏，聽起來跟 Adam and the Ants 的「Making History」的前奏超像的；或是 Linkin Park 在 2009 年的「New Divide」，就跟 The Offspring 在 1997 的「Gone Away」幾乎一模一樣。

從最本質來說，音樂就是各種音高和時間長短的排列組合而已。而人可以聽得到的音高頻率是有限的，人可以感受得到的「有意義的時間長短」也是有限的，所以我們應該可以用簡單的乘法，就算出一小段音樂，到底可能的排列組合有多少種才對，這樣就可以知道我們會不會有一天把所有的音樂都寫完了。

「和弦」有多少種可能？

我們先從感覺上排列組合最少種、最容易重複的「和弦」開始好了。假設我們使用現代主流的十二平均律系統，也就是一個八度內定義成 12 個不同的音，而把任何三個音或以上的組合都叫做「和弦」，那我們可以有多少種和弦呢？

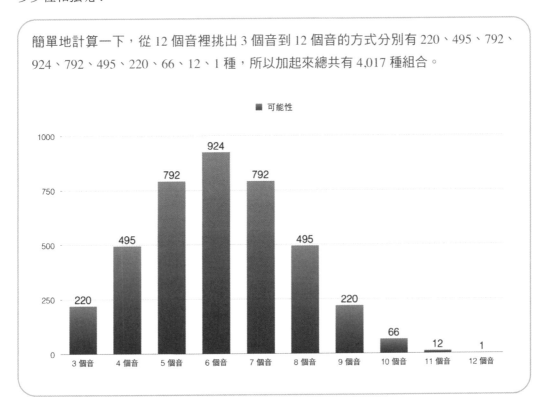

簡單地計算一下，從 12 個音裡挑出 3 個音到 12 個音的方式分別有 220、495、792、924、792、495、220、66、12、1 種，所以加起來總共有 4,017 種組合。

4,017 種和弦看起來已經不是很多了，事實上如果我們要算有幾種不同「性質」的和弦的話，數量還會再更少一點。

假設我先設定某一個音當作和弦的最低音，然後選另外的 2 ～ 11 個音當作高音的話，選擇會只剩下 2,036 種；而傳統樂理書籍定義的，大部分的和弦都是七個音或以下的，如果我們限制和弦在 3 ～ 7 個音之內的話，可能性會剩下 1,474 種。

所以如果以「和弦」的角度來說，我們大概沒有辦法永遠一直創造出新的和弦，事實上，所有可以用的和弦都應該已經被用過了才對。

「旋律」有多少可能？

如果沒有辦法發明新的和弦的話，我們總可以發明新的旋律吧？旋律的可能性有多少種呢？

從旋律的角度來看，可能性就是無限大的了，因為我們並沒有限制旋律的長度，不管前人寫過多少種不同的旋律，你就只要比他多寫一個音，你的旋律就跟他不一樣了。但話說回來，有許多旋律都是由比較短的音樂小片段、也就是所謂的「動機」發展而成的。如果只是一個很短的、例如10個音以內的片段的話，可能有多少種組合呢？

假定我們只把音域設定在一個八度內的 12 個音的話（其實這樣的限制對於一條旋律來說不會到太不合理），10 個音的音高組合可以有 12 的 10 次方，也就是 619 億 1736 萬 4224 種。如果全台灣每一個人，每天都寫一個不同的 10 個音的音高組合的話，大概只要花 7 年多就可以把全部的組合寫完了。

「節奏」有多少可能？

然後是「節奏」的問題。當然，因為節奏也是沒有長度限制的，所以永遠都不會有用完的一天，但是如果我們限制在例如 4/4 拍、兩個小節、最短音符是在八分音符以上的情況的話，兩個小節的節奏可能有 $2^{16}=65,536$ 種。

六萬多種節奏感覺不是很多，但如果你連同音高一起考慮的話：「兩小節、4/4 拍、最短可以出現八分音符或休止符、一個八度音域內的旋律」組合可以多達 13 的 16 次方，也就是 665,416,609,183,179,841 種！如果全台灣每一個人，從現在開始不眠不休，「每一秒」都寫一個不同組合的話，都還要花快要 900 年才寫得完。

所以，我們應該可以很安全地說，在我們的有生之年，應該是不會有旋律被寫完的一天了。

但和弦、旋律和節奏並不是音樂的全部，「聲音」才是。

「聲音」有多少可能？

我的意思是，就算是完全一模一樣的和弦、旋律和節奏，由不同音樂家、不同樂器、不同速度、不同心情來演奏，也可以產生完全不同的聲音，世界上到底有多少種聲音的可能性呢？

　　要回答這個問題，我們可以用「聲音檔案」的角度來看。想想看，假如你從網路上下載了一個三分鐘的聲音檔案好了，這個聲音檔案，占據的是一個固定的儲存空間大小，所以它的內容的可能性必然也是有限的。

　　我們在之後的文章會再詳細介紹關於聲音檔案的問題，那個又是另外一個故事了。但先簡略地說，一個 CD 唱片音質的、單聲道的聲音檔案，每秒鐘會有 44,100 個取樣點，而每個取樣點有 65,536 種可能性。所以一段三分鐘、也就是 180 秒的聲音檔案，總共會有 65536 的 7938000 次方種可能性。

　　「65536^7938000」這個數字到底有多大呢？我們先來比較一下其他的大數字好了。

　　根據 npr.org 的估計，整個地球上大約有 7,500,000,000,000,000,000 粒沙子，整個地球上的沙子的數量，是一個 19 位數的數字。

　　根據 HowStuffWorks.com 的估計，組成一個 70 公斤的人，所需要的原子數量，大約是一個 28 位數的數字。

　　根據 Space Zone 網站，整個地球上的原子數量，大約是一個 50 位數的數字。

　　根據「UniverseToday.com」所說，整個可觀測宇宙所含的原子數量，大約是一個 80 位數的數字。

　　那剛剛我們說的，一個三分鐘的聲音檔案的可能性有多少種呢？是一個超過 38,000,000 位數的數字！在這些可能性當中，包含了任何一段三分鐘的聲音、可能是任何一段三分鐘的音樂、任何一段你跟你朋友的三分鐘的對話、甚至是任何一段還沒有被發出過的三分鐘的聲音。

　　就算是從宇宙大爆炸開始算起，宇宙裡的每一個原子、每一秒鐘都產生一個不同的三分鐘的音樂檔案，一直到現在為止，都還不能達到所有可能性的十萬分之一。所以這個可能性的數字之大，已經遠超過人類可以理解的範圍了。

　　所以，經過剛才的簡單計算，我們終於可以放心的說，應該永遠都不會有「把所有可能的聲音都用完」的一天。所以下次當你創作的時候遇到瓶頸，產生那種「好聽的歌都已經被寫完了」的負面想法的話，你就知道那絕對是不正確的了。

　　所以，趕快拿起你的樂器、麥克風跟編曲軟體，創造下一個還沒有人聽過的聲音吧！

74 聲音檔案裡面到底裝了什麼？

在上篇文章，我提到了一段三分鐘的、CD音質的單聲道聲音檔案的可能性，一共有 65,536 的 7,938,000 次方種，這個數字是一個長達 3,800 萬位數的數字，就算稱這個數字是「天文數字」的話，都還是太污辱它了，但是也許你會想知道這個數字是怎麼得出來的，以及數位聲音檔案裡面到底裝了什麼阿？我今天要很簡短地跟你解說電腦到底是怎麼記錄聲音的，以及為什麼電腦可以把我講話的聲音存成檔案，然後在你家的喇叭或耳機上面播出來？

為了讓你更能想像聲音檔案的運作方式，在說聲音檔案之前，我想先提一下「圖片檔案」，那圖片檔案裡面裝的是什麼啊？

現在網路上最流行的圖片檔案格式，大概就是 PNG、JPEG 和 GIF 這三種吧，你在網路上看到的每一張照片，幾乎都是使用這三種方式其中一種儲存的。每一種圖片檔案格式的編碼和壓縮方式都不太一樣，不過那就不是本書要討論的範疇了，你只需要知道，網路上絕大部分的圖片檔案，裡面裝的都是一些我們叫做「畫素」，也就是英文叫做「picture element」或簡稱「pixel」的東西。

圖片檔案的「畫素」

你一定常常聽到誰說某某手機的相機有多少「畫素」，畫素到底是什麼啊？你在電腦或手機螢幕上看到的所有東西，都是由一個一個細小的小方格組成的，因為這些小方格太小了，平常你不會注意到它們的存在，所以我要把它們放大給你看清楚。

首先，你可能會發現一件有趣的事情：在螢幕上你看起來像是全黑的文字，其實它的邊緣不是真正全黑的，你的電腦會自動填一些灰色的格子，讓字的邊緣看起來平滑一點點，這個又是另外一個跟音樂無關的故事了。

在這裡你看到的每一個小方格，就是一個「畫素」。現代電腦儲存一張黑白圖片檔案的方式，就是測量每一個畫素的亮度，然後給它一個範圍是 0 到 255 的數字。如果有一格是純黑的，我們就把這一格記錄成數字 0，表示亮度超低；如果是純白的，我們就把那一格記錄成數字 255，表示亮度最高；其他中間的數值，就可以代表各種不同深淺的灰色。你只要收集每一小格，也就是每一個畫素的亮度資訊，合起來就可以變成一個圖片檔案了。

所以，在一張黑白圖片檔案中，每一個畫素，就是一個範圍是 0 到 255 的數字；如果是彩色圖片的話，每一個畫素就是「三個」範圍是 0 到 255 的數字，來表示那一格的紅色光、綠色光和藍色光的亮度有多亮。

回到聲音檔案，在聲音檔案裡面，與「畫素」相對應的東西叫做「取樣」（sample）。你可以想像一個「取樣」就是一小小小小小段聲音，跟「畫素」一樣，也是用一個數字來代表。

聲音檔案的「畫素」

不過我們要怎麼用數字來形容聲音呢？就像在圖片檔案裡，我們用一

個數字來描述一小塊圖片的「亮度」一樣；在聲音檔案裡，我們是用一個數字來描述一個時間點的「空氣密度或壓力」。

聲音檔案的運作方式，其實超級簡單：你可能還記得在高中物理課的時候學到的，聲音是一種「疏密波」，也就是說你大腦覺得的「聲音」，其實只是你的耳朵偵測到周遭空氣分子的密度變化，傳送訊號給大腦後產生的幻覺而已。

如果你要把一段聲音變成聲音檔案，你就只要拿一個「空氣分子壓力偵測器」（或是我們俗稱「麥克風」的東西），接上電腦按下錄音鍵，然後你的電腦就會跟麥克風進行類似以下的對話：

電腦：「誒，現在空氣壓力是多少？」

麥克風：「2487」

電腦：「誒，那現在空氣壓力是多少？」

麥克風：「42」

電腦：「誒，那現在空氣壓力是多少？」

麥克風：「58」

電腦：「誒，啊現在呢？」

麥克風：「3652」

電腦：「誒，那現在呢？」

麥克風：「46521」

......

然後電腦就把每一個時間點的空氣壓力記錄到一張表格上，就變成聲音檔案了。以 CD 音質的檔案來說，電腦每一秒鐘會問麥克風 44,100 次「空氣壓力有多大」，每問一次，麥克風就會回答它一個範圍是 0 到 65,535 的數字。

我們把每秒鐘記錄的次數叫做「取樣頻率」，或是英文叫做「sample rate」，以剛剛的例子來說，我們的取樣頻率就是 44,100 Hz；每次記錄所用的數字範圍，叫做「位元深度」，或是英文叫做「bit depth」，以剛才的例子來說，數字範圍是 0 到 65,535，也就是有 2 的 16 次方種可能，那我們就會說這個聲音檔案是一個「16 位元」的聲音檔案。

取樣頻率（sample rate）

 每一秒鐘會問 「現在空氣壓力有多大」**44,100** 次。

每問一次， 就會回答一個範圍是 **0 - 65,535** 中間的數字。

位元深度（bit depth）
2^16 = 65536

　　總結一下，你每天使用的聲音檔案裡面，其實就是一張充滿記載空氣壓力大小數字的表格而已：每一秒鐘的聲音，就是 44,100 個、範圍是 0 到 65,535 的數字。事實上，現在大部分網路上的聲音檔案都是所謂的「立體聲」，也就是有「左聲道」和「右聲道」一共兩個聲道的，所以每一秒鐘數字的數量，應該還要算兩倍才對，那也就是每秒鐘有 88,200 個，範圍是 0 ～ 65,535 的數字。

　　以上就是今天的關於聲音檔案的課程，了解聲音檔案的基本運作原理，是踏入數位音樂製作很重要的第一步喔！

現在，也就是本書完稿的 2020 年，應該是人類歷史上，身為音樂家最幸福的年代，因為整個從製作音樂，一直到發表音樂所需要的任何軟硬體和服務，都已經變得非常便宜而且容易取得。

在不是很久以前的時候，例如我出生的 1985 年左右好了，在那時候，如果你想要靠自己的力量，採買能夠做出一張音樂專輯的所有設備，包含所有的樂器、麥克風、混音器、磁帶機、各式各樣的效果器等等的，你可能至少需要花上幾百萬、甚至上千萬台幣。那時候想要製作錄音的音樂家，如果不是很有錢，或是沒有唱片公司和專業錄音室的幫助的話，根本就是不可能的。

但是現在任何想做音樂的人，只要投資幾萬元台幣，就可以在自己家裡擁有「能夠做出聲音相當專業的專輯」的設備。今天我的目標是要在很短的時間之內，讓你認識一些在自己家裡做音樂所需要的基本配備，幫助你建立你的家庭音樂工作室。

要能夠在家裡自己做音樂，你一定需要有的基本配備大概有四個，分別是：

● 電腦
● 鍵盤
● 軟體
● 喇叭或耳機

有些人可能會需要有的還有另外兩個，分別是：

● 麥克風
● 音效介面

我要很簡短地介紹這六個東西，以及你選擇它們的時候需要做的考量，幫助你建立最適合你自己的採購清單。

不需要你煩惱的電腦就是好電腦

首先，第一個東西是「電腦」。我想大部分正在看這一篇文章的人，家裡大概都已經有一台電腦了，只要你的電腦不是很老、很舊、很慢的那

一種，我會說大約五年之內買的，等級還不算太差的電腦，應該都可以應付一般音樂製作的需求。所以你不需要重新買一台電腦，你只要用你現在有的那一台就可以了。

但是如果你最近剛好有想要買一台新的電腦，然後打算要用那台電腦來製作音樂的話，我個人強烈推薦你買蘋果的電腦，不管是桌上型的 iMac 或 Mac Mini，或是任何一款 MacBook、MacBook Air 或 MacBook Pro 都可以。你會看到很多音樂製作人或 DJ 都在用 Apple 的電腦，不是沒有原因的，macOS 在製作音樂或影片這個方面，比 Windows 真的就是好太多了。macOS 的音效系統 CoreAudio 比 Windows 的好用非常多，不但延遲時間短，而且同時使用多個音效介面、多個編曲軟體都可以應付自如；macOS 不會每天一直煩你要你更新或需要你裝防毒軟體，又有幾個獨家的、非常重要的影音製作軟體，像是 Logic Pro 和 Final Cut Pro，大部分的時候你都不會需要煩惱硬體相容性或驅動程式之類的技術性問題。

總之，我覺得用 Mac 來做音樂的好處就是「你可以把時間花在做音樂上面」，而不用花時間在處理電腦本身的問題，套句我的偶像 Steve Jobs 說的話就是「It just works.」，這對於我們這些靠音樂維生的人來說，可以好好專注在把工作完成，不需要去煩惱別的問題，是最重要的。

鍵盤：MIDI 控制器或是一般電子琴？

再來是「鍵盤」，如果你不喜歡拿著滑鼠一個音一個音慢慢輸入進電腦裡面的話，你一定會需要一個可以直接彈就可以錄下來的鍵盤。關於鍵盤的選擇可能有幾千幾萬種吧，我沒有打算要推薦你特定哪一個廠牌或哪一個型號的鍵盤，但是我可以告訴你幾個買鍵盤的時候可以想的事情。

首先是要決定，你要買的是所謂的「MIDI 鍵盤」，還是一般的可以獨立運作的鍵盤。

我們一般人說的「MIDI 鍵盤」，指的是純粹用來當作控制器用的鍵盤，它自己本身沒有聲音，也不能獨立運作，需要接到電腦上，控制電腦上的軟體才能發出聲音。

而其他各式各樣的鍵盤，可能會因為它們的設計不同，而有各種不同的名字，有些叫「合成器」、有些叫「工作站」、有些叫「編曲機」、有些叫「數位鋼琴」或其他等等的，但它們的共同之處都是，就算不接上電腦，自己都還是可以獨立運作、可以不依靠電腦就發出聲音。當然，如果你想把這些鍵盤接到電腦上的話，它還是可以當做控制電腦軟體的控制器使用。

很顯然的，可以獨立運作的鍵盤當然會比較貴，因為基本上它們自己本身就是一個鍵盤控制器再加上一台內建的電腦。所以你要決定，你要買一台可以獨立運作、不用開電腦也可以彈、可以直接拿出門演出的鍵盤，還是你想要省一點錢，買一台 MIDI 鍵盤控制器就好。

關於鍵盤的其他考量

另外一個要考慮的重要事情是，你要買多少鍵的鍵盤？你可以想想看，你的鍵盤買來之後要放哪裡，你要放桌上嗎？還是你要另外買一個琴架呢？你的房間有多大？你想要用它彈哪一種音樂？你要也順便拿它來練鋼琴嗎？你會需要常常帶它出門演出嗎？還是你會想把它帶到 Starbucks 去作曲呢？

我會說，如果你不是很會彈鋼琴，只能用單手彈簡單的東西，或者是你會常常想把鍵盤帶去咖啡店作曲的話，你也許就可以買 25 鍵、32 鍵或 37 鍵的小鍵盤。

如果你是個還不錯的鍵盤手，然後你主要做的是流行或爵士音樂的話，我會說你可以考慮 49 鍵或 61 鍵的鍵盤，我尤其推薦 61 鍵的鍵盤，因為 61 鍵已經夠寬到你在大部分的情況下使用，但是又不會太大到你很難把它帶出門。

那如果你是一個習慣彈真的鋼琴的人，加上你打算用你的鍵盤錄製複雜的鋼琴獨奏音樂或古典音樂，或者你想要也把這個鍵盤當作練習鋼琴的工具使用的話，你就當然得買 88 鍵的琴了。我覺得 88 鍵的琴唯一的缺點就是它通常很重很難搬，而且它太長，沒有辦法橫著放進一般汽車的後座，如果你需要常帶它出門會很不方便。

有些琴除了鋼琴鍵盤之外，有提供額外的控制器，像是按鈕、轉鈕、推桿等等的東西，如果你有預算的話，可以考慮買像這樣子的鍵盤，這些多餘的控制器，可以被設定用來控制電腦軟體上的參數。用琴上面的轉鈕

來控制電腦軟體,看起來會比拿滑鼠來得帥一點,也舒服一點啦。

軟體:用你好朋友用的那種就對了

有了電腦和鍵盤之後,接下來就是要選擇一個做音樂的「**軟體**」了。現在有名的、大家叫得出來名字的軟體大概有好幾十種吧,隨便舉一些例子的話,有像是:

● Apple 的 Logic Pro 和 GarageBand

● Ableton Live

● Pro Tools

● FL Studio

● Digital Performer

● Reason

● Cubase

● Nuendo

● Studio One

● Reaper

● Sonar

● Audition

● Bitwig

● Renoise

...…

Reason 編曲軟體的操作畫面。

其實還有其他很多很多種,它們每一個可以做的事情都差不多,都可以讓你錄音、編輯你錄下的音、提供一些你可以演奏的音色、效果器,和讓你做多軌混音等等的事情。每一個軟體的介面設計和工作流程都有一點點不一樣,有些軟體會在做某些事情的時候比較方便,但基本上不管你用的是哪一套軟體,應該都可以讓你做到所有你想要做的事情。

所以關於選擇軟體,我能給你最好的建議就是,選擇「**要教你的人,或是你的朋友最熟的那一套軟體**」就對了,因為這樣當你出現問題時,你可以很方便找到人給你協助。我自己主要使用的編曲軟體是 Reason,你在好和弦 YouTube 頻道聽到的聲音部分,幾乎全都是用 Reason 編輯和混音的,所以如果你想要跟隨我的話,你可以去他們的官網下載試用版玩玩看囉!

監聽設備

　　最後一個必要的設備，就是一對好的「耳機或喇叭」。雖然說你用那種 iPhone 送的耳機也可以勉強撐過去啦，但是如果你真的想要聽得清楚你的音樂裡到底發生了什麼事，以及你不想因為你的耳機或喇叭自己本身聲音不準確，而影響你做音樂的時候的判斷的話，就還是投資一個好一點點的監聽設備吧！

　　如果預算不是很高的話，我的建議是花同樣的錢，寧願買一支好的耳機，也不要買一對爛的喇叭。大約台幣四到五千元，就可以買到滿好的錄音室用的監聽耳機，但是同樣的錢，只能買到不是很好的喇叭。

　　最後要注意，如果是音樂製作使用的話，千萬要買有線的喇叭或耳機，而不是藍芽的喔！藍芽之類的無線技術，通常都會造成些微的聲音延遲，平時使用當然是沒問題的，但演奏音樂的時候，聲音只要延遲 0.02 秒，你大概就會覺得受不了了。

麥克風

　　接下來是有些人才會需要的「麥克風」。如果你的音樂完全都是使用電腦裡或鍵盤裡的聲音的話，那麼你不用買麥克風也可以。但是如果你會需要錄人講話或唱歌，或是其他「非電子樂器」的聲音的話，你就需要買一支麥克風了。

　　同樣的，麥克風的選擇也有好幾千種或甚至上萬種，我沒有打算要推薦你任何一支特定的麥克風，但是現在有很多廠商開始推出 USB 介面的麥克風，這種麥克風可以讓你透過 USB 線，直接就接到電腦上，我覺得對於初學者的話是最容易設定的。

　　用 USB 麥克風的缺點是，如果你需要同時用兩支以上的麥克風的話，設定上會有一點麻煩，所以如果你覺得你在短期內，只會使用到一支麥克風來錄音的話，你可以考慮 USB 介面的麥克風。

　　不過你現在可以買得到的，絕大部分專業等級的麥克風，都還是使用那種「圓圓的、有三個孔」的 XLR 接頭，這種麥克風沒有辦法直接接到電

腦上。所以如果你想要用這一種麥克風，或者是你想要同時使用超過一支麥克風的話，你就會需要買一個我們叫做「音效介面」的東西。

音效介面

　　所謂的「音效介面」就是一個你的電腦跟外界溝通的「介面」。基本上它的功能，就是讓你可以把電腦外面的聲音錄進電腦裡，然後把電腦裡面的聲音，傳給耳機或喇叭播出來這樣。

　　你現在正在用的筆記型電腦，其實都已經有內建音效介面了，不然它不會發出聲音，但是你電腦本身內建的音效介面，通常只會提供一個孔可以接耳機而已，不會提供可以讓你接專業麥克風的接孔，而且唯一那個可以外接耳機的接孔的聲音，通常也都不是很好。

　　所以我們會買一個外接的音效介面，它通常都長得像是一個「盒子」或「混音器」，透過 USB 或是 Thunderbolt 連接到你的電腦，然後你就可以把那些平常不能直接插到電腦上的東西，像是麥克風，吉他或某些鍵盤，接到音效介面上面，然後把它們的聲音錄進電腦裡。

音效介面也可以讓你接上耳機和喇叭，把電腦裡面的聲音播出來，有些盒子甚至還會提供兩個以上的耳機孔，所以你可以在半夜的時候，跟你的女朋友一起，兩個人用兩支耳機聽音樂或看電影。

現在幾乎所有有名的牌子出品的音效介面，都已經足夠讓你做出專業品質的音樂了，我覺得在選購音效介面的時候，你要想的最重要的問題是：**「我最多會想要同時錄幾軌？」**

這個問題的關鍵字是「**同時**」。我會說對於大部分在家做音樂的獨立製作人來說，答案幾乎都是**兩軌**。

● 如果你一邊彈吉他一邊唱歌，你就把你唱歌的麥克風接到音效介面的第一軌，吉他的線直接接到第二軌。

● 如果你要錄真的鋼琴，你可以同時用兩支麥克風，得到比較立體的音場。

● 如果你要錄你的電子鍵盤本身發出的聲音，你就從鍵盤背後接兩條線，一條是左聲道，另外一條是右聲道，接到音效介面的兩個接孔上面。

總之，如果你是自己一個人在家裡做音樂的話，你通常只會一次錄一樣東西，所以你很少很少會需要你的音效介面有超過兩軌的輸入，所以大概買可以錄兩軌的錄音介面就夠了。

但是如果你是要錄整個樂團一起演奏，而且不想一個一個人輪流錄的話，你就要算算看總共有多少東西要同時錄音了。譬如你的樂團有一個主唱，兩支吉他，一個 Bass，一個 Keyboard，一套爵士鼓，那你可能就會需要買一個可以同時 8 軌或是更多軌輸入的錄音介面了。

以上就是在家做音樂的六種設備的簡單介紹：電腦、鍵盤、軟體、喇叭或耳機、麥克風跟音效介面。當然這篇文章是設計給對於數位音樂還算是新手的人看的，關於這些器材，還有非常非常多眉眉角角的事情，是在一篇文章之內我沒辦法說完的，但是我希望新手們看完之後，可以對於一開始應該買些什麼東西有一點點概念囉！

76 誰說沒錢不能做音樂？

為你介紹 Linux 作業系統和自由的音樂軟體！

　　你最近想要做音樂，但是看完上篇文章後卻苦惱錢不夠、買不起新的電腦和編曲軟體嗎？那麼這篇文章可以幫助你！

　　有些人可能會有這個疑問：「要做音樂是不是一定要花很多錢在設備上？」

　　音樂人給人的印象，好像幾乎都是人手一台 MacBook Pro，然後大家常用的、有名的編曲軟體跟音色庫，售價都是動輒幾百美金或是上千美金，我如果沒有那個財力，是不是就無法做音樂了啊？

　　我其實不否認用 MacBook、以及那些很貴的編曲軟體很爽，它們真的很好用，我自己也是這些東西的愛用者，但事實上，現在使用完全免費的自由軟體做音樂，也可以達成跟昂貴的商業軟體快要一樣的效果。接下來我就要跟你簡短介紹，你如何可以使用你現有的老電腦，加上一毛錢都不用花的自由軟體，打造一個專業音樂工作站。

作業系統是靈魂

　　一台電腦上面，最重要的軟體應該就是它的作業系統了。現在市面上最多人使用的兩種作業系統，一個是蘋果的 macOS，另外一個就是微軟的 Windows 了，但是很多人不知道其實我們還有第三選擇，那就是 Linux。（我知道 Linux 只是一個核心而不是作業系統，但為了解說的方便，請容我先這樣簡化。）Linux 跟其他作業系統最大的不一樣就是，Linux 是「自由軟體」（free software），也就是說，它的版權不是由特定一個公司所有，而是屬於全體人類的。

　　版權屬於全體人類？我舉個例，像是如果你要合法的使用 macOS 的話，你就得要買蘋果的電腦嘛；而其他廠牌的 Windows 電腦，都需要由製造商跟微軟先購買 Windows 的授權才能安裝到你的電腦上，也就是你的電腦價格當中，有一部分是 Windows 的費用，而且這個費用還不便宜喔！在我寫稿的這時，Windows 10 家用版在官網的價錢是台幣 4,590 元，當然筆電製造商應該能夠拿到更低的價錢啦，但是 Windows 本身，還是占了你電腦價格當中不少的一塊。

Linux 的話就完全不一樣，它是全世界成千上萬的志願者，一起合力開發的作業系統核心，Linux 的版權是完全自由的，也就是任何人都可以免費而且自由地使用、修改、複製、甚至販賣搭載 Linux 核心的產品，都完全不會有版權上的問題。如果你去自由的修改、複製、販賣微軟的 Windows 的話，下場會怎麼樣我就不太知道了。

目前使用 Linux 核心的作業系統，商業上最成功的例子應該就是 Google 的 Android 了吧。沒錯，你手上的 Android 手機的作業系統，就是 Google 出品的修改版 Linux，只是你可能沒有想過，同樣的作業系統核心，也可以被安裝到你現在的電腦上。

除了 Linux 作業系統之外，有很多很多我們平常每天在用的軟體，其實都是自由軟體。像是非常強大的打譜軟體 MuseScore、聲音編輯器 Audacity、音感訓練程式 GNU Solfege、幾乎所有 YouTuber 都在用的直播軟體 OBS，一直到你每天上網用的 Firefox 都是。

為什麼你應該支持自由軟體？

我個人是覺得，支持自由軟體非常的重要，因為只要你能幫助自由軟體得到一點點進步，你就是在幫助全世界的人類。

為什麼這樣說呢？你看喔，如果你今天是一個作曲家，你需要製作五線譜，你可以選擇買一個商業的打譜軟體，假設你去花 600 美金，買很有名的 Sibelius 好了，這 600 美金可以幫助到誰呢？你也許可以幫助到這個 Avid 公司的股東，讓他們有多一點現金可以分紅，以及讓開發團隊下個月不至於領不到薪水，讓他們和他們的小孩可以活下去，就差不多這樣而已。可是這個世界的其他音樂家，並不會因為你花的錢而得到太多幫助，你的這 600 美金，也許可以幫助 Sibelius 這個軟體變得更好一點點，但其他每一個想要打譜的人，還是需要再付 600 美金才有辦法合法使用這個軟體。

但同樣的 600 美金，如果是捐給自由軟體專案（像是 MuseScore）的話就不一樣了，這 600 美金，除了同樣可以讓開發團隊以及他們的小孩不會餓死之外，它造成的軟體進步，是屬於全人類共享的。

一旦一個自由軟體進步到可以跟商業軟體匹敵的程度之後，就表示全世界的人，以及我們的後代，就永遠再也不用花錢購買同類型的軟體了（或至少他們將有「選擇不要使用」商業軟體的能力），MuseScore 就是一個非常成功的例子。你知道十幾年前，幾乎所有的音樂班作曲組學生，使用

的都是教授非法盜拷給他們的打譜軟體嗎？因為很多國中生、高中生真的就是買不起 600 美金的打譜軟體阿。

而現在我們有 MuseScore 之後，所有對音樂有興趣的小孩，都可以下載到功能又強大、又合法免費的打譜軟體，再也不會有人因為沒有錢而無法開始創作，單一的商業公司無法壟斷市場，更會因為自由軟體帶來的競爭壓力而開發出更好的產品，整個社會的音樂水準（以及打譜軟體的水準）就會因為 MuseScore 而得到進步，這就是自由軟體的強大之處。

自由日不遠了

剛剛說的還只是一個打譜軟體的例子而已，你想像一下，如果連編曲軟體、聲音編輯器、合成器、取樣機、效果器這些東西，都有夠強大的自由軟體的話，全世界人類的音樂創作需求不就都永遠免費而且自由了嗎？

我要跟你說一個好消息，就是這一天真的不遠了，我從大約 2008、2009 年就開始用 Linux，那個時候的 Linux 系統，其實已經足夠我的日常使用了。事實上我的整本碩士論文，包含所有的排版跟圖片處理，都是在 Linux 之下用自由軟體完成的。

當時唯一讓我沒有辦法完全只使用 Linux 的原因，就是因為在 2009 年，幾乎所有的音樂跟影片製作的自由軟體，都還在非常草創初期的階段，在 2009 年，連我們剛才說的 MuseScore，都也還在測試版階段而已。但在 2020 年，情況已經完全不一樣，現在在 Linux 系統以及自由軟體的世界中，已經有非常多強大的音樂製作工具，它們之中有很多真的已經跟商業軟體一樣好用了，讓我來簡短介紹其中幾個給你：

● Ardour

　　首先是編曲錄音軟體 Ardour。Ardour 大概是 2020 年為止，自由軟體世界當中最好的編曲跟錄音軟體了，所有商業編曲軟體的錄音、混音功能它都有，做音樂時常用的效果器也都有內建，甚至很多編曲軟體沒有的「影片同步」功能它也有。

● Qtractor

　　另一個功能也很完整的編曲、錄音軟體，在 MIDI 的編輯功能甚至比 Ardour 還更好用。

● Helm

　　自由軟體當中最強大的合成器，功能強大但容易使用，就算是不知道如何調校參數的人，也能夠使用它上百種聲音的內建音色庫。

● MuseScore

　　自由軟體當中最好的製譜軟體，它產出的樂譜品質完全不輸給 Sibelius、Finale 或 Dorico 等昂貴的商業軟體，雖然沒有一些商業軟體的進階功能，但 MuseScore 也有它比商業軟體還好用的地方，非常推薦！

● Audacity

　　自由軟體當中最有名的聲音編輯器，可以對聲音檔案作剪輯以及各種處理，它也是許多 Podcaster 的首選軟體。

● Calf Studio Gear

　　一整套你做音樂的時候會用到的工具，裡面有合成器、SoundFont 取樣機、風琴模擬器等等的電子樂器，也有 EQ、Compressor、Deesser、Delay、Reverb 等等各種混音時會用到的效果。介面設計得都很漂亮好用，讓人不敢相信這些全是免費又自由的軟體。

　　說了這麼多，Linux 和自由軟體既然這麼厲害，為什麼這麼少人用呢？我覺得主要的原因，也是因為自由軟體，是不屬於任何一個公司的，既然它不屬於任何一個公司，就不會有任何的行銷經費可以到處宣傳，就不會有那麼多人知道有這些東西可以用。

　　但我覺得「Linux 系統不能夠做音樂」的這個迷思，應該要被終結了。2020 年的 Linux 系統，上面已經有相當多音樂相關的自由軟體，其中有很多都已經發展得非常成熟，完成絕大部分的編曲、錄音跟混音工作絕對不是問題。如果你覺得自由軟體的功能還不夠強大、介面還不夠完善，Linux 上面還是有不少商業的編曲軟體和音色庫可以使用。（如果要購買 Linux 上的商業編曲軟體，我非常推薦「Bitwig Studio」。）

　　所以如果你跟我一樣覺得 Linux 和自由軟體很重要，最直接的支持它的方法，就是自己先開始用它，然後告訴你所有的朋友，甚至像我今天這樣子，寫一篇文章放在書裡告訴更多的人，我們的這些動作，都會讓自由軟體進步得更快，這樣全世界所有的人都能夠有更好的軟體可以用。

　　如果你想要開始試試看用 Linux，以及我剛才說的一大堆厲害的軟體，我最推薦你使用的兩種發行版是「Linux Mint」和「Kubuntu」，這兩個版本的安裝方式都非常簡單，你只要把下載後的安裝檔案，寫到 USB 碟上面，然後插著那個 USB 碟重開機，就可以免安裝直接進到 Linux 系統了，Google 一下就非常容易找到相關的中文資訊。

　　以上就是今天的使用自由軟體跟 Linux 作業系統做音樂的簡介課程，看完這篇文章，也去下載 Linux，在你的電腦上玩玩看吧！

77　如何買你的第一支麥克風？

　　在前面的文章，我簡短地介紹了要在電腦上做音樂需要有的基本配備，那時我提到了，如果你的音樂裡面需要用到非電子樂器的聲音，或是你要錄人唱歌、或是想做像好和弦頻道這樣子的有旁白的影片的話，你就會需要買一支麥克風。這篇文章的目的是要很快速地讓你了解，買下第一支麥克風之前需要知道的、關於麥克風的基本的事情。

比麥克風更重要的事

　　雖然說本篇的主題是麥克風，但是在最前面我要先說，要錄出好聽的聲音，重點其實不是在麥克風。所以在你準備領出你的存款，買下世界上最高級最厲害的麥克風之前，我要先跟你說三件比麥克風本身更重要的事。

　　第一件事情是，你錄音的房間。因為麥克風不像人一樣有大腦，可以專注在只聽它想要聽的聲音，麥克風會把所有它聽到的聲音錄下來。所以如果你像我一樣是在自己家裡面錄音，你要盡量移除你房間裡面，你不想要被麥克風錄進去的聲音。例如把門窗關緊，所以你不會錄到外面車子或鄰居的聲音；把冷氣關掉；把你的狗和貓、或是你媽鎖在房門外；如果你電腦的風扇很吵，你要盡量把麥克風放在離它遠一點的地方。

　　第二件事是你要錄的樂器的品質、演奏樂器和唱歌的技術，和你的編曲和作曲能力。不管你買多好的麥克風，都沒有辦法拯救音不準或彈得很爛的鋼琴、唱得很糟的歌手，和寫得很難聽的曲子。

　　第三件事是，如果你要錄人講話或唱歌的話，請一定要買一個防噴罩；不管是很便宜只是一片布的那種，或是比較高級的金屬那種都可以。防噴罩是錄人聲必備的物品，如果你沒有防噴罩的話，每次你只要說「屁股」這個字，你的麥克風就會受不了，然後產生一個很難聽的震動聲。

　　解決了以上三件事之後，我們終於可以來挑選麥克風了。

接頭

　　第一個你要考慮的事情是，**要買哪一種接頭的麥克風**。在 2020 年，絕大部分的麥克風都是使用 XLR 或是 USB 接頭的，所謂的 XLR 接頭就是右圖這樣圓圓的有三個孔的接頭，USB 的話，就是……你每天在用的那種可以插到電腦上的 USB 接頭。

　　對於初學者來說，用 XLR 麥克風的麻煩的地方是，因為 XLR 接頭不能直接插到電腦上，所以你必須要多買一個我們叫做「音效介面」的東西，透過它才能把麥克風的聲音輸入進電腦裡，有些麥克風本身會需要電源才能運作，如果你是用那種麥克風的話，你也要買可以提供電源給麥克風的音效介面。

　　但用 XLR 麥克風有一些其他的好處，像是如果你的音效介面有很多個 XLR 接孔的話，你可以很輕易地接很多支麥克風一起錄音。另外 XLR 麥克風還可以接到「其他電腦以外的東西」，例如像是一般的類比混音器，或是表演場地舞台地板或牆壁上會有的麥克風接孔。

　　對於初學者而言比較方便的選擇是 USB 麥克風，因為 USB 麥克風自己就可以直接插到電腦上，當作你的錄音介面使用。換句話說就是，只要用一條 USB 線就可以一次解決麥克風電源和聲音傳輸的問題，你也不用買任何錄音介面，就只要接上電腦，打開錄音軟體就可以錄音了。

　　至於用 USB 麥克風的缺點是，因為一支 USB 麥克風對於電腦來說，就是一個音效介面，所以如果你同時接兩支以上的 USB 麥克風到同一台電腦上的話，你就會需要用軟體設定的方式來同步兩個音效介面，這件事有點麻煩，而且可能會產生滿多不可預測的事情。

　　在 macOS 上面，我可以透過建立聚集裝置的方式來讓兩支 USB 麥克風同時收音，但是在 Windows 下面的話我就不知道了，但是我會說，如果你要同時用兩支、三支或更多麥克風同時收音的話，買 XLR 麥克風加上錄音介面是比較好的選擇。

　　另外要注意的事情是，USB 麥克風只可以接到電腦上，它不能接到一般的混音器，或是表演場地的麥克風接孔上面，它就是專門設計給你一個人，接到電腦，用一支麥克風錄音的情況使用的。

「動圈」還是「電容」？

決定好了接頭的型態之後，接下來你要考慮的是，你要買動圈式的麥克風，還是電容式的麥克風，當然還有其他種型態的麥克風啦，不過這兩種是最常見的。

這兩個名詞是在指麥克風收音的原理，動圈式的麥克風就是，它裡面有會動的線圈，而電容式的麥克風就是，它裡面有……電容。其實動圈和電容是一個關於物理的問題，我是音樂系畢業的，很顯然地我的物理也不是很好，所以關於動圈和電容的詳細原理，你還是去問你的物理老師好了。

身為音樂家的人只需要知道幾個簡單的事情，那就是動圈式麥克風一般來說比較便宜、靈敏度比較低、比較耐操、不怕摔、不怕潮濕，而且不需要額外的電源，所以它很適合在現場表演舞台上或是戶外使用。

而電容式麥克風一般來說比較貴、靈敏度比較高（可以錄到更多細節）、比較嬌貴需要好好保護它，而且需要接上電源才可以有聲音，所以它通常比較適合在比較安全的錄音室裡面使用。

至於說那個電源的來源，如果是 XLR 麥克風的話，就需要來自你的音效介面，所以你要買可以提供所謂的「Phantom Power」的音效介面才能使用 XLR 接頭的電容麥克風。如果是 USB 麥克風的話，你就不需要煩惱這個，你只要接上電腦，電源就會自動透過 USB 線從電腦傳給麥克風。

動圈式與電容式麥克風只是特性不同，並沒有好壞之分。但對於一般人、在「不是很安靜的房間」錄音的情況，我覺得動圈式麥克風常常都是比較好的選擇，因為它靈敏度較低的緣故，所以它比較不會錄到那麼多冷氣聲、電腦風扇聲、窗外車聲等等的聲音。

指向性

　　決定好接頭類型，以及決定好要買動圈式還是電容式麥克風之後，再
更接下來，你要考慮的是，你要買哪一種「指向性」的麥克風。

> 我在這邊說的「指向」，是在說麥克風會收到哪一個方向來的聲音。麥克風的指向性
> 選擇有很多很多種，不過你會最常看到的大概就是這三種：心型的，8 字型的，和全
> 指向的。

| 心型指向 | 「8 字型」指向 | 全指向 |

　　所謂的**心型指向麥克風**，就是指大部分會收到從它正面來的聲音的麥
克風，它的收音範圍從正上方來看的話，就很像一個愛心形狀，所以我們
就叫它「心型指向」的麥克風。在心型指向麥克風的正面講話，它就會聽
得很清楚，如果你在麥克風的背面講話，它就會聽不太到。

　　我會說，一般在家自己做音樂的人，在 90％以上的情況都會想要用心
型指向的麥克風，因為心型指向的麥克風最簡單直白，你想要錄什麼聲音，
你就把麥克風的正面對準那個聲音的來源就好了。用心型指向麥克風的另
外一個好處就是，因為它對背面的聲音很不敏感，所以你不想收到什麼聲
音，你就把麥克風的背面對準那個地方。

　　例如，你的房間裡有一隻貓，牠可能會很吵，你不想錄到牠的聲音，
可是你又不忍心把牠趕出去，所以你就可以拿心型指向的麥克風，把它的
正面對準你，背面對準貓的方向，來讓它盡量不要錄到貓的聲音。

　　「8 字型」的麥克風，就是說它會收到正面和背面的聲音，但對兩側
的聲音很不敏感，收音範圍從正上方來看的話，就很像一個阿拉伯數字「8」

這樣子。如果你想要只用一支麥克風，錄下兩個人面對面的訪談的話，你就可以用這種「8字型」指向的麥克風了，不過我會說「8字型」模式，對於一般人在家做音樂的情況，應該會滿少用得到的。

最後是「全指向」的麥克風，這種麥克風就是不管你的聲音在麥克風的哪一個方向，麥克風都可以聽到你，如果你想要用一支麥克風，錄下整個房間的環境聲音，你就會需要「全指向」的麥克風了。

我會說全指向模式，對於像我這樣自己在家做音樂的人也不會很常用到，因為大部分自己在家做音樂的人的房間的聲音，都不是像專業錄音室或是音樂廳裡面那麼好，所以我們通常都不會想錄到太多整個環境的聲音。但是，如果你很幸運地有一個聲音很好聽的空間的話，全指向麥克風可能就是適合你的了。

以上就是今天的麥克風採買基礎課程，如果你想要做音樂、影片或是Podcast的話，現在就是入手一支專業麥克風的時候啦！

78 10 種 YouTuber 最常有的聲音問題，以及它們的解決方法

　　說到製作 YouTube 影片，很多人可能會覺得，如果要提升影片的品質，第一個要投資的就是更好的相機、燈光或是鏡頭之類的。但我今天想跟你講一個觀念，那就是**一部影片的「聲音品質」，是遠比「畫面品質」還要重要的**，不論畫面的品質有多好，只要聲音很刺耳或是聽不清楚的話，大部分的觀眾都是很難看下去的。但是反過來說卻不是這樣，如果聲音聽起來舒服又清楚，畫面的解析度就算很低，觀眾還是可以很舒服的把它看完的。

　　在台灣我們有超級多很好看的 YouTube 頻道，每一個 YouTuber 都有他自己的專長，但是幾乎沒有幾個 YouTuber 是像我一樣有音樂、數位編曲跟聲音處理的經驗。比較大的 YouTuber 們通常都會請剪片師來幫他們剪片，但是大部分剪片師的專長也都是影像跟影片處理，而不是聲音處理。

　　所以我常常看到明明是拍得很好的影片、很好的內容，卻被不是很好的聲音弄壞了，所以我希望這篇文章，至少可以讓大家對這些常見的聲音問題有個初步的認識，並且了解解決它們的基本方向。不過在開始前我也想要先說，聲音工程是一個非常複雜、涵蓋很多環節、也需要長時間練習的一門專業，這本書的篇幅，是不可能可以討論到處理每一個問題的實際操作細節跟眉角的，想要學習更多的話，歡迎你鎖定好和弦的 YouTube 頻道和官方網站囉！

　　那我們就開始吧，以下是 10 個 YouTuber 最常有的聲音問題，以及它們的解決方法：

● 問題 1　音量太小
　　為什麼：後製時音量沒有設定好。
　　怎麼辦：把音量設定好（但這沒有想像中那麼簡單）。

　　音量問題，真的是 YouTuber 最常犯的錯誤，尤其是「音量太小」是最讓觀眾覺得不舒服的。因為如果是音量太大的話，你就只要把音量關小就

好了，但是如果是音量太小，我們就得把我們的耳機或是喇叭開得很大，這樣做的時候觀眾會有一種恐懼感，害怕等一下如果突然來一個很大聲的聲音會被嚇到。

解決的方法，當然就是在錄音跟後製的時候把音量調對，不過音量的問題是一個很大的學問，當你聲音太小聲的時候，並不是把音量開大這麼簡單就好了，因為單純地把整體音量開大的話，會導致原本比較大聲的地方破掉，所以我們必須要用 Compressor、Limiter 等工具來控制音量，不過這個就超出本篇文章的範圍了。

● 問題 2　破音和音量太大

　　為什麼：錄音的時候太大聲，麥克風前級破掉；檔案輸出的時候，超過音量限制。

　　怎麼辦：錄音的時候，確定音量沒有爆掉（很簡單）；後製的時候，控制好音量（沒有想像中那麼簡單）。

相對於「音量太小」而言，如果純粹只是「音量稍微太大」並沒有那麼嚴重，因為現在所有的線上串流平台（當然也包含 YouTube），都會自動把音量太大的影片關小，所以就算你的影片音量太大，也不會在 YouTube 上面嚇到大家，頂多就只是你的音量範圍被壓縮而已。

不過如果是錄音的時候，麥克風前級就已經開太大，或者是檔案輸出的時候，音量超過了檔案容許的限度，就會造成破音，破音就會聽起來很不舒服了。

● 問題 3　背景雜音、風聲跟磨到麥克風的聲音

　　為什麼：錄影環境很吵；設備品質不良；麥克風放太遠；風太大卻沒有防風罩；領夾式麥克風沒有夾好、沒有黏好。

　　怎麼辦：去除以上的錯誤；如果已經沒錄好，盡量在後製時補救。

產生背景雜音的可能性很多啦，有可能是你拍影片的環境本身就很吵，這個可能是最難解決的，另外的可能還有設備品質不良、麥克風放得太遠、風太大卻沒有用防風罩，或者是領夾式麥克風沒有夾好沒有黏好之類的。

錄音的時候，你要儘量去除以上會產生雜音的元素，這樣在後製的時

候才不會太辛苦。那如果錄音時真的無法避免雜音的話，還是可以在後製的時候稍微補救，像是 iZotope 出品的 RX 軟體，就是一個常常用來修復聲音問題的工具。

● 問題 4　回音太大

　　為什麼：空間本身的回音太大。

　　怎麼辦：把麥克風放更近；換地方錄；花錢買一些吸音板。

　　這個問題的解決方法就只有三個，把麥克風放得更近，換一個地方錄，或者是花錢買一些吸音板。雖然說前述的 iZotope RX 軟體也有去除回音的功能，但它也會對聲音品質有相當的破壞，還是一開始的時候就錄好才是正途啊！

● 問題 5　跳剪的時候切到聲音

　　為什麼：後製的時候切到聲音的中間，產生一個 click 聲。

　　怎麼辦：用好的設備監聽；確定聲音切點沒有「跳掉」的聲音；利用 fade in/out 效果。

　　這個問題的解決方法，就是剪片的時候使用好一點的監聽設備，所以你可以發現這個問題，再來就是細心一點不要切到字的中間，如果一定會切到的話，用淡入淡出效果讓它變得聽起來比較順就可以了。

　　更好的解決方案可能是，多拍幾次或是把口條練得更好，所以你不會需要那麼多的跳剪。

● 問題 6　左右聲道問題

　　為什麼：錄音設定錯誤；立體聲麥克風方位不正；你用筆電內建的喇叭在監聽、而且也不看音量表。

　　怎麼辦：後製的時候把聲音調回中間；立體聲錄音的話，考慮把其中一個聲道拿掉。

　　左右聲道問題最不舒服的情況就是「只有一邊有聲音」，發生這種事，最常見的原因就是錄音的時候聲道數設定錯誤，明明只有接一支麥克風，但是你卻設定錄兩聲道，當然就會有一邊沒有聲音。

但其實聲道數設定錯誤不是什麼大不了的事，你就只要在電腦上把聲音調回中間就好了，可是為什麼這麼明顯的問題，剪片的人卻沒發現呢？大概是因為他們用（不是很好的）筆電內建的喇叭在監聽，而且剪片時也不看音量表，才會連其中一邊沒聲音這種問題都沒發現。所以監聽設備是很重要的啊！

● 問題 7　背景音樂太大聲

為什麼：沒有為什麼。

怎麼辦：有系統地設定音量；利用軟體，自動把講話時的背景音樂關小。

這個問題我覺得很多 YouTuber 都有，當然背景音樂「應該」要多大聲，每個人的看法可能會不太一樣，但是我覺得如果大聲到沒有字幕根本就聽不懂的話，那就是太過頭了。

永久解決這個問題的方法是，你需要有一套調整音量的標準流程，利用剪接軟體上面的音量表（尤其是 LUFS 音量表），來數據化地控制音量，才不會每一次都是完全憑感覺調。另外一個好用的方法是利用所謂的「Sidechain」功能，讓軟體自動在有人講話的時候把背景音樂關小。

● 問題 8　音效太大聲／太多音效

為什麼：因為這樣比較熱鬧、綜藝（？）。

怎麼辦：一定要放這麼多音效的話，至少控制好音量。

音效太多，尤其又太大聲的話真的很煩對不對？我覺得在影片當中加這麼大量的音效這個習慣，真的是台灣、或至少是亞洲 YouTuber 的特產耶！我覺得歐美的 YouTuber，好像幾乎都沒有這個習慣。

當然我知道如果是娛樂類型的節目，加一些音效是會聽起來比較熱鬧啦，不過至少在加音效的時候，還是注意控制一下音量吧。

● 問題 9　各個段落之間的音量差太多

　　為什麼：每個片段的原始音量不同。

　　怎麼辦：學會如何用音量表測音量，然後把各段音量差距縮小。

　　有些頻道的情況是講話的聲音太小，然後中間的過場動畫音量太大；有些情況是，兩個不同場景拍攝的片段，連續剪在一起的時候音量差太多；還有一些情況是，兩個人訪談對話的時候，其中一個人大聲，另外一個人小聲。

　　要解決這些問題，我覺得就是要重新學習聲音檔案音量運作的方式，以及各種在後製的時候控制音量的工具（compressor、limiter）和音量表（LUFS meter）的用法就可以了。

● 問題 10　影音不同步

　　為什麼：超過一台機器的內部時鐘不同步。

　　怎麼辦：把時間不準的調快或慢一點。

　　我覺得現在發生這個問題的機率已經比較小了，但是如果你是影像跟聲音分開錄的，因為兩個錄音器的計時系統沒有完全準確，還是偶爾會有時間漂移的問題，如果你是一口氣錄得很長的話，聲音跟影像在半小時後偏掉個半秒鐘、一秒鐘都是有可能的。

　　不過還好在後製上解決並不難，如果影像跟聲音的時間偏掉，你就只要把其中一個調快或調慢一點點（通常調整影像的速度比較容易），確定它們在剪接軟體裡面聲波有對齊就好了。

　　以上就是今天的 10 個最常見的 YouTuber 聲音問題的課程，如果你發現自己製作的影片也有這些問題，現在就開始學習相關的技巧來解決它們吧！

● 祕訣 1：別以為練琴很簡單

彈鋼琴可不是把譜上的音彈出來就可以了，你要把你面前的琴譜當成是一個劇本，而你是演員。除了把台詞唸對之外，你還得搞懂你演的角色的個性、他現在的處境、與其他角色的關係、你的角色為什麼說這句話而不是別句、他用什麼語氣說……之類的事情。要把一份譜彈得有感覺、而不像只是在背書，差不多就是要做類似這樣的思考，那要怎麼訓練自己可以做這樣的思考呢？第一步就是把樂理學好囉！

● 祕訣 2：但也別以為練琴很困難

鋼琴曲中的各種技巧、音色、情感、象徵意義，其實也不如許多人想得那麼玄。不管你想要用鋼琴表達什麼，最終我們還是要把複雜的音樂想法輸出成一些手指碰觸鋼琴的動作，而這些動作絕大部分都是可以被具體、明確地敘述的。練琴時，不要只想例如「我要彈出一個美麗月光下夜深人靜的感覺」這種模糊的概念，而是要思考像是「我這個音要彈多大聲、多長、踏板什麼時候踩、踩多深」這樣子的具體、明確可執行的動作。

● 祕訣 3：先決定「理想中的樣子」再開始練琴，千萬不要把順序反過來

當你想要去某個地方之前，你一定得先 Google Maps 一下，搞清楚那個地方在哪裡，然後再行動。練琴的時候也是一樣：先想想這首曲子「理想中、如果很完美的話應該是什麼樣子」，然後再開始練琴朝那個方向邁進。你也許永遠不能達到「理想中、完美的樣子」，但至少你不會一開始就往反方向走，其實這個祕訣套用到其他任何事情也是適用啦。

● 祕訣 4：身體健康最重要

調整好你的椅子、坐舒服的高度，隨時注意你有沒有不自覺聳肩、脖子僵硬、手臂緊繃、肌肉痠痛……。正確的彈鋼琴姿勢，不應該會有任何造成身體不舒服的現象。如果你發現彈某些樂段的時候手很痠很痛，千萬

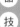

不要抱持「人定勝天」的想法一直硬練，99％的時候應該都是你的方法不對，硬拚的話只會受傷而已。去請教你的鋼琴老師或其他彈鋼琴的朋友，問他們如何解決你現在的問題。

● 祕訣 5：用腦練，才不會無聊

練鋼琴應該是一個很花腦力、需要創意思考解決各種有趣問題的活動。如果你發現你的練習只是頭腦放空地重複同樣的動作，那麼你不管練多久都是練不好的，而且你還會覺得練琴很無聊。記得「**練鋼琴**」是在「**練習用鋼琴這個工具說音樂語言**」，你要能言之有物，第一步就是別把練琴當作只是「手指運動」。

● 祕訣 6：對自己好一點、讓練琴變好玩

認真練琴的同時，也不要逼自己太緊，要能夠進步，休息跟練習是同等重要的。練習同一個地方卡關很久的話，也許可以出門散散步再回來彈；鋼琴旁邊的桌上記得放杯你愛喝的飲料（甚至餅乾和糖果）；**不要只練你「該練的東西」、記得也要練「想練的東西」**。讓練琴的過程、心情變得舒服，你才會容易持久、才會容易彈得好。

80 我的鋼琴老師是在講幹話嗎？

　　我從大約 6 歲開始學鋼琴，一直到我音樂系碩士班畢業，大概也上過將近 20 年的鋼琴課了，在這期間我遇過非常多的老師，每個老師都會用盡全力，盡量讓我理解他想要傳達給我的東西，不過在整個學習過程當中，我還是有遇到無數次「我真的聽不懂老師想要我幹嘛」的情況。

　　其實這個也不能說是老師的錯還是學生的錯啦，就是老師敘述一件事情所使用的語言、用詞，跟學生理解的有差異，或者是雙方都沒有辦法精確地說出自己心中的感覺是什麼，或者是要如何彈才能造成心中的那種感覺。

　　所以我就在 Instagram 上面收集了大家的鋼琴老師講過的、最讓人聽不懂的話是什麼。今天要在這篇跟你分享，也許嘗試幫你翻譯其中一些的意思，那我們現在就開始吧！

老師說：「樂句要呼吸」

　　「樂句要呼吸」這個用詞是超級常見的，很多老師都喜歡用這個字，但是學生常常都聽不懂，「啊我就已經在呼吸了啊，是要吸什麼」。

　　我對這句話的翻譯是：「你的音的大小聲和時間差，要合乎樂曲的分組邏輯。」

　　假設你是吹管樂或唱歌的人，你都一定需要呼吸換氣嘛，那個呼吸的時間點一定需要被放在合邏輯的位置；彈鋼琴的人，在物理上不需要換氣就能夠讓音一直彈出來，但是「把音分組成有邏輯的樣子」，也就是讓它感覺上像是在呼吸換氣，是非常重要的。

　　其實所謂的「換氣」或是「分組」，不一定是要把音整個斷掉，有的時候你在一組的最後一個音漸弱，或是在新的一組的開頭，彈強一點點或是時間延後一點點，就可以達到分組，也就是有呼吸的效果。

以這一首很有名的蕭邦夜曲當例子的話，主旋律的第一小句或第一小組（看你想要怎麼稱呼它都可以），應該是 B♭-G-F-G-F-E♭，E♭ 是這一句的最後一個音，簡單的做法就是把這個 E♭ 彈弱一點點。

然後 E♭ 的後面一個音 B♭ 就是新的一組的開頭嘛，那我們就把 B♭ 彈稍微強一點點，然後也許也延後一點點，就會聽起來像是你有一個呼吸了。

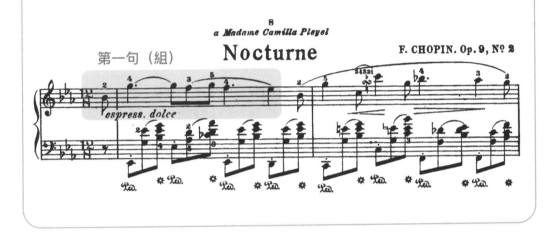

很多初學者會把明明應該是第一組最後一個音的那個 E♭ 彈太大聲，當這個音太大聲的時候，它就會聽起來很像是第二組的開頭，而不是第一組的結束，這樣你的「呼吸」就是不太合邏輯了。

老師說：「彈到底又不破」

我的翻譯是：「你過度用力了，用中等偏大的力量彈就好」。

如果你是一個男生，在彈鋼琴的時候，你很少很少會需要用到你百分之百的力氣彈，如果你過度用力的話，尤其是在比較便宜的鋼琴上，音色應該都會很難聽。

老師說：「更深一點、你彈得好虛、音要飽滿、把節奏彈得飽滿一點、觸鍵再深一點、聲音要 focus 不要散掉」

對於以上這些，我的翻譯都是：「你彈得不夠用力而且不夠長。你應該用『中等偏大』的力量彈，然後手不要點一下就拿走。」

通常當鋼琴老師說要「更深一點」的時候，很多學生都會很疑惑：「啊我都已經彈到底了啊，鋼琴鍵按下去就一公分而已，是可以彈多深？」其實當他們說「更深一點」的時候，往往他們的想要的都是「按住鍵盤的時間更長一點」。

很多學生遇到和弦換很快，或是即將要移動比較遠的時候，都常常會手點鍵盤一下下就拿走，造成音太短，聽起來就虛虛的。其實你只要每一個音都在鍵盤上面多待個零點零幾秒，它聽起來就不會覺得不夠深、虛虛的了。

老師說：「要用內力去彈」

我覺得這個意思應該跟上面兩個都很像，就是你的力度要中等，然後手按住鍵盤的時間要夠長。不過我覺得如果你是要教別人鋼琴的話，「內力」這個用詞不是很好啦，很容易造成學生頭上有問號。

老師說：「這裡要安靜一點，不是小聲哦！」

這個真的蠻難懂的。我的解讀是「安靜」是一種感覺，「小聲」是一種物理上的客觀事實。要怎麼樣更安靜但是物理上不要變小聲，我能想到的可能只有用左踏板，或者是速度彈慢一點點吧。

不過話說回來我覺得，當你的老師這樣說的時候，她其實就是叫你要小聲的意思啦，至少她想要的是其中某一些音小聲一點，可能只是因為她覺得「小聲」這個詞聽起來太沒有深度了所以不想用而已。

老師說：「弱但是要有力度」

我覺得這個翻譯跟之前幾個也很像，他的意思就是要你「彈中等的力度就好，然後也許音也不要太短。」

我發現很多鋼琴老師，好像都會刻意避免使用「大聲」跟「小聲」這兩個字耶，然後就會出現一些聽起來很難懂的話，例如：「我是要你有力度但不是大聲」，或是「我是要你安靜但不是小聲」。

其實就鋼琴的構造而言，彈鋼琴的人能控制的真的就是只有琴鍵按下去的速度而已，所謂的「力度」、「柔和」、「清脆」、「寬闊」等等的感覺，真的就是跟每一個音的大聲跟小聲組合有直接的關係。

老師說：「要讓聲音傳到更遠的地方」

這個簡單，翻譯就是：「大聲一點」。

這個又是一個鋼琴老師不喜歡用「大聲」這個字的好例子。聲音的傳播，至少在室外的話是根據平方反比定律（inverse-square law），距離每增加一倍就會減少 6 分貝；空氣的溼度跟溫度也會影響傳播，但是那個都是在你控制範圍外，所以你唯一可以做的事就是「大聲一點」。

但是我猜接下來那個老師一定就會說：「我是說要讓聲音傳更遠，但是不是大聲哦！」遇到這種就很頭痛了。

老師說：「唱多一點」

翻譯是：「把旋律的每一個音都彈至少中等大聲，而且音量要穩定，音跟音也許要有一點點重疊，可能還要有一點點踏板。」

鋼琴是一個很容易突然忽大忽小聲的樂器，如果你的旋律音量不穩定或是稍微不夠大聲的話，就不會有那種很多古典音樂追求的、那種類似聲樂家在唱歌的那種 fu 了，有的時候稍微加一點點踏板，讓琴弦有多一點共振，會更有「唱」的感覺哦！

老師說：「要更有情感一點、表情要多一點、更有音樂性一點、音樂性不夠」

我覺得「有情感、有音樂性」這件事情滿複雜的，並不是你只改變一兩個特定的事情就可以改善的，但是我覺得很多學生彈起來很冷感、看起來好像沒在 care 的原因不外乎就是他們的「音量、音的長短、時間差、速度等等事情，沒有『根據曲子的內容』做變化。」

這個問題主要還是歸咎於「樂理不好、看不懂曲子在寫什麼」。例如看不出哪一個和弦比較緊張、搞不懂哪一個音是和聲外音、哪一個音跟哪一個音是同一個聲部、哪一個音是句尾哪一個音是開頭等等的。

與其用「放感情、音樂性」這兩個字眼，我還是更喜歡說要「理解曲子」啦，不然學生會自以為她只要假裝「放感情」，臉部表情很多，身體扭來扭去，或者是隨機變快變慢，別人就會覺得有音樂性。（並不會）

老師說：「更黏一點」

或是它的相反版：「更顆粒一點」。

這個是常見用語，翻譯是：「更黏一點點表示音跟音之間的重疊時

間變長；更顆粒一點點的話就是音跟音之間不要重疊，或甚至有一點點空隙。」

老師說：「要有色彩變化」

這句話我超級常聽到古典音樂人說，我後來去揣摩他們的意思，他們應該只是在說：「這裡有一個特殊、不正常的和弦，你要把它彈清楚，也許彈特別強或是特別弱，或甚至停頓一小下。」

繼續拿前面說過的蕭邦夜曲當例子，第二段這邊有一個平常應該不太會出現的 A♭m 和弦，如果你就這樣彈過去什麼都不特別做，聽起來就會沒有「色彩變化」。

但是如果你有發現這邊這個 A♭m 和弦是一個借用和弦，它平常不應該出現在當下這個調的，所以你決定把它特別彈小聲一點，然後也突然慢下來一點點，觀眾就可以感覺得出你這邊有「色彩變化」，白話地來說就是，你有多花一點點心思來特別強調這個和弦的不尋常。

老師說：「沒有展現動態範圍」

這個用詞其實是很精確很科學的講法，動態範圍，或是英文叫 dynamic range，就是在講小聲跟大聲的差距有多少。所以沒有展現動態範圍的意思，就是在說你的「所有音的音量都太接近了」。

不過這個並不是說要你改成忽大忽小聲，而是你要知道哪些音應該要大聲哪些應該要小聲才行。

其他更奇葩的

我還有收到一些比較奇葩的，我也不太懂他們是什麼意思，在這邊跟你分享：

「我要的是藍色，不要給我橘色」

「音階要拉得有螺旋狀」

「這裡要有哭的聲音」

「要把人彈進去」

「按下琴鍵抖動會有不同音色」（註：並不會）

「再哈密瓜一點」

「更『掃地』一點」

當然我覺得鋼琴老師們，都是很努力地要傳達感覺給學生知道啦，每個學生的生長環境、思考模式都不同，要讓學生去體會一種感覺，我們需要對每個學生使用的敘述方式可能都不一樣，有的時候乍看之下超荒謬的用詞，搞不好某些學生就很有共鳴。

反過來說，好和弦頻道做這麼久的音樂教學，也是想推廣一個觀念就是，音樂其實是一個很理性的東西，很多音樂上的「感覺」，其實都是可以用音量大小、頻率高低、時間長短、和聲理論、樂曲結構之類的很具體很科學的用語來敘述的。

所以，我也是要建議所有學音樂的人，如果你聽到一段音樂覺得很好聽，或是給你一個特別的感覺，你一定要認真去研究一下到底是為什麼，然後嘗試看看能不能用很具體、明確、科學的用語敘述出來，這樣如果有一天你當老師的話，你學生才不會一頭霧水啊！

NiceChord 好和弦

Wiwi 寫給想做音樂的你，
厲害的人都在用！超過 80 個寫歌、編曲創作原理

作　　　　者／官大為 Wiwi Kuan
責 任 編 輯／賴曉玲
版　　　　權／吳亭儀、江欣瑜
行 銷 業 務／周佑潔、林詩富
總 　 編 　 輯／徐藍萍
總 　 經 　 理／彭之琬
事業群總經理／黃淑貞
發 　 行 　 人／何飛鵬
法 律 顧 問／元禾法律事務所　王子文律師
出　　　　版／商周出版
　　　　　　　地址：台北市南港區昆陽街 16 號 4 樓
　　　　　　　電話：(02) 2500-7008　傳真：(02)2500-7759
　　　　　　　E-mail：bwp.service@cite.com.tw
發 　 　 　 行／英屬蓋曼群島商家庭傳媒股份有限公司城邦分公司
　　　　　　　台北市南港區昆陽街 16 號 8 樓
　　　　　　　書虫客服服務專線：02-2500-7718 · 02-2500-7719
　　　　　　　24 小時傳真服務：02-2500-1990 · 02-2500-1991
　　　　　　　服務時間：週一至週五 09:30-12:00 · 13:30-17:00
　　　　　　　郵撥帳號：19863813　戶名：書虫股份有限公司
　　　　　　　讀者服務信箱：service@readingclub.com.tw
　　　　　　　城邦讀書花園：www.cite.com.tw
香 港 發 行 所／城邦（香港）出版集團有限公司
　　　　　　　香港九龍土瓜灣土瓜灣道 86 號順聯工業大廈 6 樓 A 室
　　　　　　　E-mail：hkcite@biznetvigator.com
　　　　　　　電話：（852）25086231　傳真：（852）25789337
馬 新 發 行 所／城邦（馬新）出版集團
　　　　　　　Cité (M) Sdn. Bhd.
　　　　　　　41, Jalan Radin Anum, Bandar Baru Sri Petaling,
　　　　　　　57000 Kuala Lumpur, Malaysia
　　　　　　　電話：（603）9057-8822　傳真：（603）9057-6622
封 面 設 計／張福海
內 頁 設 計／張福海
印 　 　 　 刷／卡樂彩色製版印刷有限公司
總 　 經 　 銷／聯合發行股份有限公司
地 　 　 　 址／新北市 231 新店區寶橋路 235 巷 6 弄 6 號 2 樓
　　　　　　　電話：（02）2917-8022
　　　　　　　傳真：（02）2911-0053
■ 2020 年 11 月 17 日初版　　　Printed in Taiwan
■ 2024 年 05 月 15 日初版 14 刷
定價／580 元　　　　　　　　ISBN 978-986-477-930-7

國家圖書館出版品預行編目 (CIP) 資料

NiceChord 好和弦：Wiwi 寫給想做音樂的你，厲害的人都在用！超過 80 個寫歌、編曲創作原理 / 官大為 (Wiwi Kuan) 著 . -- 初版 . -- 臺北市：商周出版：英屬蓋曼群島商家庭傳媒股份有限公司城邦分公司發行, 2020.11　面；　公分

ISBN 978-986-477-930-7(平裝)

1. 樂理